U0005329

圖解中國藝術史

玩美中國

李曉／曾遂今◎著

好讀出版

目次

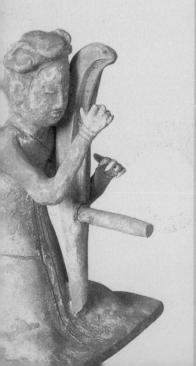

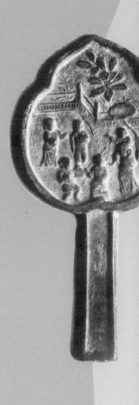

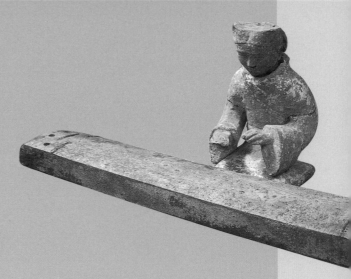

# 序。 余秋雨

今年是敦煌藏經洞發現一百周年，我已兩次來莫高窟朝拜。第一次是年初，我乘坐吉普車騁馳數萬公里考察世界各個文明故地回來，途經這裡，在冰天雪地的嚴寒中，比過去更深入地讀解了它在中外文明發展長途中的身分；第二次是現在，驕日炎炎，我準備投入新一輪的考察，將歷時半年，到這裡來告個別。此刻已是深夜，我在鳴沙山下的敦煌山莊旅舍中翻閱著隨身帶來的李曉、曾遂今兩位先生所著的《玩美中國》校樣，心情寧靜而渺遠。百年前以八國聯軍入侵北京為標誌，中華民族蒙受空前的奇恥大辱，就在這時敦煌藏經洞被發現了，不早不遲，像扭開了一個鎖眼，像針刺到一個穴位，中華文明的全身經絡剎時醒豁。塵封的千年，祕藏的輝煌，使得陷於血火悲號中的大地又酸又痛。藏經洞刷新了敦煌的意義，而敦煌又刷新了藝術文化對於民族精神的意義。

那些柔美的線條，那些斑剝的色塊，那些破損的泥雕，那些綿薄的經卷，居然關及一個龐大人種的歷史尊嚴，其意義甚至不下於疆土的盈縮、城池的得失，這是按照庸常實利邏輯難以理解的，然而僅僅一個敦煌，人們便全然領悟。

我想，這也正是近百年來不斷有高層學者從各個不同塊面出發來梳理中國藝術史的原因。從王國維開始，到魯迅、胡適等人，都為中國藝術史中某些門類、某些作品的研究作出了示範性的貢獻。藝術史中許多門類的研究，在以往是不登大雅之堂的，而在二十世紀也就強悍地進入了經典學術視野。

但是，對中國藝術史的整體著述和出版，還是近二十年的事。這是因為：一、一場新的文化浩劫方過，人們對藝術文化重新產生了一種痛惜後的珍重；二、地下文物的大量出土，流散文物的發現和匯聚，使大規模的研究增加了資料上的可能；三、國門的開放帶來了國際文化視野，藝術的哲學、社會心理學和文化人類學中的地位開始被國內學術界廣泛確認；四、隨著社會經濟生活的快速發展，提高全民族的精神文化素養成了一個急待解決的課題，讓更多的人瞭解中國藝術史也自然成了題中之義。

　　眼前的這部《玩美中國》正是在這種文化走向中，產生的一個令人注目的成果。彙集古往今來既有的研究成果，提出自己明晰的分期和裁斷，以乾淨易懂的語言方式娓娓道來，再配上大量的插圖，既系統深入又便於閱讀，是本書的特色，十分可喜。

　　對於本書將系統性、學術性、知識性與欣賞性、可讀性、可視性結合起來的展現方式，我很贊成。藝術是一種感性存在，歷史理性和精神意蘊都通過美學途徑，沉澱在感性形式中。對藝術史中各個具體問題的研究，應該運用嚴密而抽象的學理方式，而對一部完整的藝術史而言，就不能停留在這個階段了，只有從理性回歸感性，才能完成史的整合。因此，這種感性是一種昇華，不僅是對片斷感性的昇華，而且也是對局部理性的昇華。換言之，我們可以用不美的方式來研究美，卻不可以用不美的方式來敘述美；美的概念推衍可以超逸感性，而美的歷程展現卻應該普遍可感於廣大讀者。

　　當然，當感性形態已整合成史，它們也就體現出一系列理性指向。我希望讀者能從這部藝術史中感受到，人類的任何一個群落遲早會把自己的集體精神安頓在美的領域，這個領域一旦形成便自成氣候，自成脈絡，永久地彌補和支援著實利世界的精神缺失；中華民族發展歷程中最柔軟、最容易被忽視的一脈是藝術，但歷史已越來越證明，唯有它在最敏感也最永恆的部位上點化了文明。

　　也許部分讀者還能從中進一步感受到，中國藝術曾經有過一次次靈氣勃發的創造高潮，而這些創造高潮也正是中國人的群體人格比較健康的時期，可惜這種勢頭並沒有一以貫之，或者是兵荒馬亂，或者是精神災難，使中國藝術的創造力斷斷續續，日趨平滑。因此，這部藝術史也是一聲長長的感嘆，一個沉重的警策。藝術史之後的篇章，應該由下一代更強健的生命筆觸來書寫。

　　戰爭史是不必等待續篇的，而藝術史正好相反。任何一部成功的藝術史都是一種呼喚，包括本書在內。是為序。

# 導言。

　　中國是世界上最古老的文明國家之一，具有悠久而光輝的歷史。我們常說中華民族有五千年的文明史，那是從遠古時期的新石器時代的中期算起的，據新考古的發現，還可以追溯得更遠。新石器時代有近五萬年的歷史，我們對於它的早期瞭解得不多。人類的藝術活動是人類文明開始的標誌之一。中華民族的藝術史一般也是從新石器時代的中期開始的，但是舊石器時代的晚期已為我們透露了一些資訊，所以這部藝術史便以「紅」色的審美意義開始了。

　　我們的工作旨在通俗的意義上，以最簡明的形式編寫一部通俗性的藝術史，以適應廣大讀者的需要。我們嘗試以圖文互補的方式，以線帶面、以面顯點，引導讀者走進這座以圖文構築成的「藝術博物館」。我們在對中國藝術史的初步研究中，感到按藝術自身規律的發展，最確切的分期法，應該是遠古、三代為藝術的發生期，春秋戰國、秦漢為藝術的發展期，晉、唐、宋、元為藝術的成熟期，其中的門類藝術先後達到巔峰，明、清為古典藝術的終結期，並孕育著近代藝術。但我們的讀者已習慣於歷史博物館的分期法，為求簡明，我們姑且將藝術史分為遠古、上古、中古、近古四大時期，然後按朝代分章描述。讀者在閱讀本書時，須加強自己的重點印象。

　　**遠古時期**：對於這時期，我們所知甚少。從古文獻中獲知的資訊，大多是帶神話色彩的傳說，尤其是原始樂舞的形態，而出土的文物卻給我們直接的印象。遠古先民的藝術活動與生活結合得非常密切，他們將能理解的，以驚人的想像力和藝術表現力附麗於陶器留給後代，彩陶紋畫和陶塤足以代表遠古藝術的最高成就；他們不能理解的，便以巫術禮儀的形式來表示，藝術與圖騰以原始的方式結合在一起，譬如龍與鳳的產生。中華藝術的原始形態充分顯示了它的精神實質。

　　**上古時期**：這時期包括夏、商、周三代和春秋戰國。藝術在這

時期得到較大的發展，並出現明顯的趨勢。先是藝術與神結合，出現宗教神權色彩的巫史文化，巫術禮儀變化爲宗教祭祀；後是藝術與禮結合，周王朝建設「禮樂之邦」，使藝術活動強化了它上層結構的屬性；最後是「禮崩樂壞」。在春秋戰國的思想活躍時期，藝術得到了大發展。北方的理性精神與南方的浪漫精神，成爲中華民族藝術的性格與心理的基礎，特別是楚文化在藝術史中占據了極爲重要的地位。商、周二代的青銅器紋飾藝術，甲骨文、金文和大篆的產生，樂舞的表演性、欣賞性的加強，戰國帛畫的幻想色彩，包含有戲劇因素的巫、儺的發展和古優的出現等等，都標誌著藝術開始走上獨立發展的道路。

**中古時期**：秦、漢二代是中古藝術的發端時期，經魏晉南北朝而大放異彩，至隋、唐到達中古藝術的巔峰期。這是中華民族藝術獲得大發展的時期，體現著一種空前蓬勃發展的氣勢，時代的特徵也相當鮮明，如秦漢的大氣、魏晉的風度、隋唐的輝煌。這時期，各藝術門類逐漸步入各自規律的發展軌道，預示著門類藝術將通向輝煌的頂點。如書法藝術、篆、隸、行、楷俱已成熟，漢魏碑書和晉唐帖書皆爲後世楷模；人物、鞍馬畫至唐代已達巔峰。民間與宮廷的音樂舞蹈極爲發達，從某種意義上來說，唐代舞蹈達到了輝煌的頂點；自漢至唐，戲劇也出現了早期的雛形，並預示著將有較大的發展。這又是一個藝術開放的時期，一方面出現藝術與宗教的結合，在民族文化融合和藝術思想提升的大文化背景下，中華民族藝術已提高到一個新的境界。從藝術發展的整體進程來說，中古藝術是古代藝術的黃金時期。

**近古時期**：即五代、宋、元、明、清時期。五代、宋、元的藝術很重要，它繼承了中古藝術的傳統而又得到了新的發展，而明、清藝術則明顯地表現爲保守與革新兩大文藝思潮的對抗，並以革新的姿態逐步走向近代藝術。這時期，藝術的發展有兩個很顯著的特

點：一是當某種門類藝術發展到巔峰以後，便出現思變的藝術發展新形態，以新的審美追求開創新的藝術風格。這在書法藝術方面最為突出，如宋書尚意、唐書尚法，元書遒麗、唐書雄健。二是政治情感介入藝術活動，使一部分藝術的創作活動帶上強烈的思想傾向和情感發洩，當它與求變的藝術思潮相結合時，就會在藝術上呈現出新的面貌。這在宋金時期、宋末元初、明末清初時期尤為明顯，愛國主義的詞曲和遺民文藝就是一種突出的表現；宋元之間興起的文人畫，從本質上來說也與政治情感有關。在這時期，由於中國藝術的積累，山水畫、花鳥畫好宋元南戲、元曲、明清傳奇得到長足發展，並達到藝術的極致，成為近古藝術的主要成就。明、清以下，則以反傳統的藝術新生從封建末世走出，以新的審美形態走向近代。最突出的表現就是海上畫派和京劇藝術。

這就是中國藝術史的發展軌跡和階段性的特點。

讀者可以順著這條思路把握住要點，也許就能饒有興趣地瀏覽這座用圖文構築成的「藝術博物館」。我們在粗略的描述中，也曾注意到「點」上的工細描繪，讀者不妨在有興趣的「點」上深入品味。因為藝術門類各自的發展線索比較清晰，注意到藝術的傳承關係，讀者可就單門類縱覽；藝術門類之間也存在著相互的關聯和影響，如書畫之間、音舞之間、表演性技藝和戲劇之間等，細心的讀者亦可貫通領悟；一朝一代的藝術門類有其共性也有個性，我們力求從共性和時代思潮方面，概括出每個朝代藝術的整體時代風格，有時勉為其難，讀者可獨立思考；藝術的發展總是呈現不平衡狀態，各門類藝術的成熟期和巔峰期因此不同，所以在描述中也常採用不同的方法。綜合性的藝術史編寫法可以有各種方法，我們的寫法，僅是一種通俗性的探索。如果讀者閱覽後能得到一些愉悅和收穫，我們的一番努力就很有意義了。

二千年夏，於敦煌。

# 壹。

## 遠古的情思與想像力

（約六十萬年前至四千年前）

　　中華民族的原始藝術是先民審美活動的產物，而在遠古的原始社會，審美活動為一種意識，不僅僅是審美的，它被包含在先民的圖騰活動之中。這是一個漫長的人類過渡的歷史階段。這個歷史階段包括從元謀人算起長達二百五十萬年的舊石器時代，和歷時約七、八千年的新石器時代。自從在歐洲西班牙北部洞窟發現一萬多年前的岩畫以來，世界各地陸續有所發現。中國也曾在內蒙古陰山地區發現岩畫和磴口格爾敖包溝發現鴕鳥刻繪，據專家測定，它們的年代也在一萬年前左右。我們據考古資料和先秦典籍得知，遠古先民明顯帶有審美性質的意識活動，是在舊石器時代晚期和進入新石器時代以後。中華民族先民的審美活動孕育了藝術，中華民族的藝術史也從這時開始了。如果我們不把先民的審美活動僅僅看作是審美的，那麼對先民圖騰的破解中，還可往遙遠的史前追溯。讓我們先認識一下這最具象徵意味的龍與鳳吧！

# 一、龍與鳳在圖騰崇拜中飛舞

圖騰，是原始人相信自然界的某種動物、植物或無生物與他們有著某種特殊的關係——保護者或象徵，因而頂禮膜拜。

當我們發現舊石器時代晚期的山頂洞人時，是何等地驚訝和讚嘆啊！看他們打磨、鑽孔的小礫石、小石珠，你就會視若珍寶。小礫石是用微綠色的火成岩從兩面對鑽而成的，小石珠是用白色的小石灰岩塊磨成的，中間鑽有小孔。它們的穿孔幾乎都是紅色的，好像是它們的穿帶都用赤鐵礦染過。光滑規整，又突顯了色彩精緻的裝飾品，難道不是微妙的情思和美的追求嗎？而當你發現山頂洞人遺骸旁也撒有這種赤鐵礦的紅粉時，你是否覺得這「紅」對於他們來說具有某種特殊意義呢？

於是，圖騰就在這裡產生了。

圖騰是原始人的一種巫術禮儀的信仰。這「紅」色並不僅僅引起美的愉快感，且主要是某種信仰的象徵。從山頂洞人與「紅」色的特殊關係，似乎可以感覺到，舊石器時代晚期在先民們的精神活動中已有了審美的意識。

在中國神話中有兩個奇人，女媧和伏羲，他們是遠古中華文化的代表，但在遠古先民的觀念中，卻是巨大的龍蛇。即使是後世的《山海經》中也說女媧「人面蛇身」，《帝王世紀》說伏羲「人首蛇身」。傳說中的人神合一，大抵是這種形象。《山海經》說「其神皆人面蛇身」或「龍身而人面」，其實這樣的形象是遠古氏族的圖騰，或者說是符號和標誌。在《竹書

**◑人面龍身紋瓶**
仰韶文化廟底溝型彩陶瓶，造型稚樸誇張。甘肅武山出土。

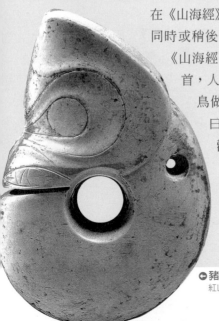

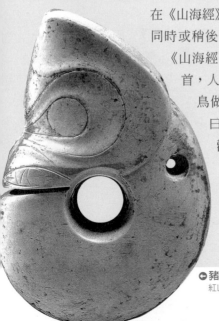

紀年》中，屬伏羲氏系統的有長龍氏、潛龍氏、居龍氏、降龍氏等。遠古氏族信仰的都是一大群龍蛇。《山海經·海外北經》還十分生動地描寫了龍蛇的原始狀態：「鍾山，名曰燭陰，視為晝，瞑為夜，吹為冬，呼為夏，不飲不食不息，息為風，身長千里……其為物，人面蛇身赤色。」

這就是遠古先民的「人心營構之象」（章學誠語）。在漫漫悠長的歲月中，遠古華夏大地上許多的氏族、部落和部族聯盟共同「營構」了先民意識中的圖騰標誌。聞一多在《伏羲考》中推測：「龍」的形象，是以蛇身為主體，「接受了獸類的四腳，馬的頭，鬣（如犬類的動物）的尾，鹿的角，狗的爪，魚的鱗和鬚」。這可能在氏族戰爭中，蛇圖騰不斷併合其他圖騰逐漸演變而為「龍」。從遠古的神話傳說到甲骨金文中都有角的龍蛇字樣；從青銅器上各式夔（傳說中的怪獸）龍再到《周易》中無所不能的「飛龍」，一直延續到漢代藝術品中的龍蛇形象；從人類的「野蠻時期」到「文明年代」，不少於六、七千年，吸引著人們去崇拜、幻想那神奇怪異、變化莫測的「龍」。雖說是遠古圖騰，但到了文明年代就絕不單純是圖騰了，而成了一種民族意識的象徵。

在《山海經》的記載中，獨東方較少龍蛇形象，在同時或稍後，鳳鳥成了東方的另一種圖騰符號。《山海經》也說東方有「五彩之鳥」，「有神九首，人面鳥身，名曰九鳳」。《說文》更將鳳鳥做了生動的描繪：「鳳，神鳥也。天老曰，鳳之象也：鴻前麟後，蛇頸魚尾，鸛顙鴛思，龍文龜背，燕頷雞喙，五色備舉，出於東方君子之國。」

在甲骨文的卜辭中也出現鳳的字樣。「五彩之鳥」成為神化形態的「鳳」，也是先民觀念的產物，屬於巫

**↑ 豬龍形玉佩**
紅山文化玉雕飾物。造型整體厚重。遼寧赤峰出土。

**⊙ 豬龍形玉佩**
紅山文化玉雕飾物。造型整體厚重。遼寧赤峰出土。

壹　貳　參　肆　伍　陸　柒　捌　玖　拾

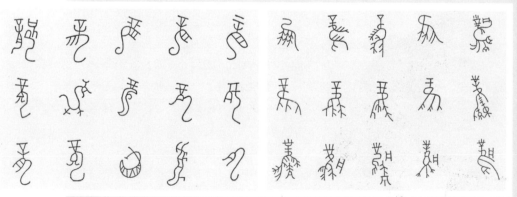

**蟠龍彩陶盆 ➡**
龍山文化彩陶盆。盆口徑三十七公分。
為已發現的原始社會時期較完整的龍紋。山西襄汾出土。

術禮儀的圖騰符號。也正如上述伏羲氏有
各種龍氏族一樣，在東方也有各種鳥氏
族。《左傳‧昭公十七年》說到少昊（古
東夷族首領）時有不少鳥名官，如鳳鳥
氏曆正、玄鳥氏司分、祝鳩氏司徒等。東
方的鳳鳥是同天命（自然的意志）聯繫在一
起的，也是中華民族遠古先民的圖騰崇拜。在
史前社會後期，部落之間經常發生戰爭，以
「龍」、「鳳」為主要圖騰標記的東西兩大部族聯盟，經歷
了長期的殘酷戰爭。從文獻、地下器物和後人研究來看，這場戰爭
是以「西」勝「東」而趨於融合告終的。由於「龍」、「鳳」圖騰的
融合，「鳳」雖從屬於「龍」，但作為精神形態的圖騰仍被保持和延
續下來。直到戰國及漢代，仍有在鳳的神化形象下祈禱生靈，而
龍、鳳一起引導生靈升天，也時常出現在同一圖像中。

　　龍與鳳在圖騰崇拜中飛舞起來了，是在文明時代到來之前就在
遠古先民的意識中孕育出來了。在這兩個圖騰符號凝聚的精神形態
的內涵和意義，從原始人的情感、心理考察，已超越了原始圖騰的
低階狀態，是充滿幻想的產物，我們可以把它們看作是原始審美的
意識和藝術創造的萌芽。

**➊ 龍字**
商周時期甲骨文、金文中的象形文字「龍」字。

**➊ 鳳字**
商周時期甲骨文、金文中的象形文字「鳳」字。

# 二、彩陶紋畫的原始美

　　新石器時代的彩陶文化，代表了原始社會最富有藝術性的文化創造，而且能初見情節和某種意義，它引導我們走進了原始人的藝術世界。

　　中國的文化遺址出土有玉石器、骨器、陶器等工藝品，尤其是彩繪陶器工藝及其紋畫，是具有劃時代意義的文化創造和藝術創造，是遠古時代燦爛文化的重要標誌，也是原始繪畫的重要遺跡和美的傑作。現在所能見到的中國最早的繪畫，絕大部分是以彩陶紋飾畫的型式出現的。

## ▍仰韶文化半坡型

　　陝西西安半坡遺址出土的仰韶文化的人面魚紋彩陶盆，距今已經過六千多年的歲月洗禮。陶盆內壁畫有滾圓的人面形，頭髮挽成三角形的髮髻，眼睛作眯合狀，鼻口位置比例適當，口中還銜著魚，連雙耳也連著小魚，還游動著兩條對稱的魚。這是一幅極富想像力的陶畫，表現了人與魚的親密關係。這魚或許就是該地區氏族的圖騰。

　　在彩陶上出現最多的除了魚，還有蛙。

　　陝西臨潼姜寨出土有畫著魚蛙紋的彩陶盆，其內壁上的兩隻蛙用黑彩勾畫，形態笨拙，鼓圓著大肚子，似乎正要向盆沿緩緩爬去。兩條濃黑色的小魚，以側影兩兩相對地向青蛙游去。筆法簡練，形象生動，畫魚簡筆已接近圖紋狀，畫蛙之特徵和瞬間狀態，顯示了先民的觀察力和藝術表現力。

　　這兩幅陶紋畫雖出土地點不同，但彩繪的風格是一致的，在形式表現上有它的地域風格。

**❶ 魚蛙紋彩陶**
新石器朝代的彩繪陶畫。陝西臨潼姜寨出土，屬於仰韶文化半坡類型的遺物。

**❷ 鳥紋彩陶缽**
仰韶文化半坡型彩陶缽。此鳥紋為氏族圖騰。陝西華縣出土。

## 仰韶文化廟底溝型

同屬仰韶文化，因地域不同也會有奇特的藝術創造。甘肅泰安大地灣出土的人頭形彩陶瓶，屬廟底溝型，它的小口部位造型竟是一個孩童頭形，稚態逗人，教人油然而生起喜愛之情。也許我們的祖先認爲，孩童是上天賦予的生命的延續，倍加珍愛，作此陶瓶寄託情思。瓶上的紋飾與上述陶盆不同，趨向於抽象化。有人研究過彩陶紋的變遷，原來是具象的魚紋，後來會慢慢地演變爲線條，成爲抽象的紋飾了。這在仰韶文化的彩陶中不多見，故而十分珍貴。

## 馬家窯文化半山型

稍後的馬家窯文化，則以抽象化的幾何圖形爲其彩繪風格。在青海大通縣上孫家寨發現的馬家窯類型的彩陶，所繪弧線的起伏旋轉，能巧妙地結合器物形體使之變化自然。半山型的彩陶中，有方格形、弧線紋、螺旋紋、鋸齒紋及波浪紋等紋飾，不僅用筆流暢，圖案的組織布局也很嚴密。甘肅蘭州花寨子出土的半山型螺旋紋彩陶，特徵更爲顯著，可說是馬家窯文化彩陶紋飾的代表作。其彩紋成螺旋形，分六組，每組旋心都設

螺旋紋彩陶
新石器時代的彩繪陶紋畫。甘肅蘭州花寨子出土，屬於馬家窯文化半山型的遺物。

---

### ✛ 知識百科 ✛

**文化遺址的分布**

忠誠的大地為我們獻出了埋藏幾千年，來自遠古的原始藝術。新石器時代的文化遺址，在中國各地廣泛地散布著。黃河中、下游的仰韶文化、大汶口文化及龍山文化，黃河上游的馬家窯文化、齊家文化及半山馬廠文化，長江流域的屈家嶺文化、青蓮崗文化，以及浙江北部和江蘇的良渚文化，還有近年發現的浙江餘姚的河姆渡文化等，總數在三千處以上。

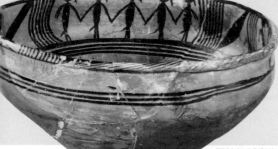

計在罐腹的最大圍處，相鄰兩螺旋成逆形旋轉，隨體得形，具有某種意味的抽象美。

## ▌ 晚期仰韶文化的符號意義

在山東泰安大汶口出土的陶器，屬仰韶文化晚期，竟發現在陶器上有奇怪的符文「🌅」。從這圖符來分析，上部是圓形符，下部是火形符，已具備了抽象美的造形，又表示著一定的意義。據考證，它表示「熱」的意義。文字學家唐蘭認爲，「日下從火」爲「炅」，即「昊」之本字，應是遠古少昊時代的產物；在傳說中，該地正與少昊建都窮桑相合。後來，在莒縣陵陽河出土灰陶尊，陶尊口沿下部也刻有該符文，因這一帶皆是東夷勢力範圍，又被推斷爲屬少昊族徽性質的符文。如果把它看作具有後世文字意義的符號，那麼，它比甲骨文還要早四千多年。這是一項了不起的創造。從符號的設計來看，可印證中國書法藝術是與文字的創造同時發生的。

## ▌ 馬家窯文化的原始舞蹈

我們對原始舞蹈的瞭解，一般是從先秦典籍中得到的，然而又驚喜地從馬家窯文化的彩陶繪畫中發現原始舞蹈的生動形象。一九七三年從青海大通縣上孫家寨出土了一件陶盆，內壁繪有三組相同的舞蹈場面。每組五人，手拉手跳舞，動作協調，面向左側，頭上羽飾斜向右側，兩腿彎曲呈踏歌狀，下體尾飾甩向左側，相鄰兩組之間有卜垂的弧線，似柳枝輕拂。舞者腳下畫有四條橫線，似臨水邊，如果注上清水，會有水面倒影，就會造成池邊歌舞的優雅、愉悅的意境。這是一幅表現原始人智慧、情感和想像力的優美畫作，且展示了原始舞蹈的形態風貌。

○ 大汶口陶器符文
迄今發現的在甲骨文之前的符號，約在六千多年之前。出土於山東省泰安縣，大汶口的陶器上有此奇怪的符文。

壹 貳 參 肆 伍 陸 柒 捌 玖 拾

○ 原始舞蹈彩陶盆
這是青海省大通縣上孫寨出土的舞蹈紋飾彩陶盆。
距今約五千餘年，為現知最古老的原始舞蹈圖像。

# 三、遠古傳說中的原始樂舞

在遠古時代，原始的歌謠、音樂、舞蹈總是結合在一起的。

中國古代有「曲合樂曰歌，徒歌曰謠」之說。原始人在「徒歌」的行為中，也還要伴隨著手舞足蹈的多種身體姿勢轉換，用以表達和強化聲音未盡的情感。所以古代文獻上說：「言之不足，故嗟歎之；嗟歎之不足，故詠歌之；詠歌之不足，不知手之舞之，足之蹈之也。」（《詩大序》）「凡音之起，由人心生也，人心之動，物使之然也。感於物而動，故形於聲；聲相應，故生變；變成方，謂之音；比音而樂之，及干戚羽旄，謂之樂。」（《禮記‧樂記》）前者強調的是舞蹈成為歌唱情感的進一步昇華；後者則說明「樂」的概念，是音樂與舞蹈的結合。

先秦文獻《呂氏春秋》中記錄了不少遠古的音樂傳說。在這些音樂傳說裡，我們能較為深刻地瞭解到遠古原始樂舞的一些資訊。

《呂氏春秋‧古樂》中說：「昔葛天氏之樂，三人操牛尾，投足以歌八闋——一曰《載民》，二曰《玄鳥》，三曰《遂草木》，四曰《奮五穀》，五曰《敬天常》，六曰《達帝功》，七曰《依地德》，八曰《總禽獸之極》。」這段來自戰國末年《呂氏春秋》中的記載，較為詳盡地描繪出農耕和畜牧業逐步發展起來的原始先民，在實際社會生活中所創造的音樂世界。

這是一幅生動的樂舞畫面：遠古有一個葛天氏族，他們的音樂舞蹈總是由三個人執著牛尾，和著帶節奏性的舞步和體位動作，唱著一組歌頌天地萬物的歌曲。《載民》的內容是歌唱人類的祖先或養育萬物生靈的大地；《玄鳥》則歌頌葛天氏族的圖騰標誌——一種黑色的大鳥。因玄鳥為燕子的古稱，這首歌似乎在歌唱春天；《遂草木》的內容，則又是在傾述先民們誠摯而善良的心願：希望天地能帶給他們草木蔥鬱、畜牧興旺的繁榮昌盛景象；《奮五穀》表達

❶ 原始舞蹈岩面
內蒙古陰山山脈狼山地區樂舞岩畫類比圖。

了先民們另一種期望——五穀豐登；《敬天常》又似乎在向上天表示謝意。因為上天賜予了他們草木蔥鬱、畜牧興旺和五穀豐登；《達帝功》表現了人們有充分發揮、展現上天功德的願望；《阪地德》是說他們要順應大地的規律；《總禽獸之極》是說人們力圖克服一切困難，達到牲畜的高度繁衍。

這一遠古的八段體歌舞組曲，明確地表現出先民們原始的宗教觀。他們明白，透過祭祖先、祭天地的原始巫術活動，才能使他們的生活風調雨順、稱心如意。而在這種活動中，只有音樂和舞蹈能最直接地表達他們的願望。因此，原始樂舞活動可說是和原始先民們的原始宗教觀念相結合的。

在原始社會，多個氏族部落之間偶會有戰爭發生。據《尚書·大禹謨》記載，在舜當氏族長的時候，禹和其他的一些氏族對苗人進行了三十多天的戰爭，但是無法征服苗人。禹按照舜的指示，收兵回來。他們用盾牌和羽毛作為舞蹈道具，在後方舉行了七十多天的樂舞活動。這樣一來士氣大振，在以後的討苗行動中，苗人順利地被舜征服了。在氏族人看來，拿著武器進行樂舞，就是一種練兵活動；拿著羽毛進行樂舞，則又表示出戰爭的最終目的是「文德」（和平友好之意）。相傳，用武器和羽毛作道具的樂舞還有《刑天氏之樂》，黃帝與蚩尤的征戰是古代「角抵戲」的起源等，這些都是遠古時代表示征戰生活的樂舞傳說。

遠古的原始先民們，是在音樂和舞蹈的早期結合中，表達著他們生活、思想、感情和對世界的認識。

+ 知識百科 +

**最古老的健身舞**

《呂氏春秋》中說，在遠古的陰康氏時期，由於洪水的氾濫，「水道壅塞，不行其序」，人們受盡了環境帶來的潮濕侵襲，「筋骨瑟縮不達」。於是，有人又創造了一種樂舞，在這種特殊的手舞足蹈中，伸展了疲憊的筋骨，人們的健康得到了恢復。這種舞蹈其實是一種最古老的健身之舞。

◐ 原始舞蹈壁畫
這是廣西壯族自治區寧明縣花山崖原始壁畫中的舞蹈場面。這裡曾居住遠古駱越民族。

# 四、古陶塤隱藏的奧祕

遠古的先民們憑藉其聰明才智，發明和創造了多種古樂器。這些樂器是原始音樂文化中很重要的組成部分，它們所構築的美妙音響世界，把我們帶回那非常遙遠的年代。

**⊕ 原始陶響器**
這是一九五〇年巫山大溪遺址出土的三件新石器時代的陶響器。細泥紅陶質，中空，內有顆粒，手搖發響，其中兩件可吹響發音。

原始社會的樂器較爲簡陋，一般用骨、土、石、竹等材料製作。從古代文獻紀錄的傳說和出土文物中，我們能瞭解到的原始樂器有敲擊樂器鼓和土鼓、磬和離磬、鐘、鈴，吹奏樂器葦龠，以及傳說中的管樂器苓、管、角、篪、悝、笙等。但爲中華民族所特有的古老樂器，乃是陶塤。

塤是遠古時期的吹奏樂器，因是燒陶製作，故不易腐爛。萬榮縣荊村曾出土了幾枚新石器時代的陶塤。其中一枚形直長，如管，頂端只有一個吹孔；另一枚是橢圓狀，除頂端有吹口外，旁邊還有一個可以開閉的按音孔；第三枚是扁圓狀，除頂端的吹口外，旁邊有兩個按音孔，故能發出不同的音高。發展到殷湯武丁時期還有五音孔塤。

塤是旋律性的樂器，中國古代音階的產生和形成，有可能在序列性陶塤的測音中找到它逐漸形成的線索。音樂家呂驥和黃翔鵬先生都認爲，中國有規律的音階之形成不會遲於距今五千五百年前的新石器時代。從出土陶塤的測音結果顯示，有兩個二音孔塤的全閉音幾乎完全相同。兩陶塤發出的三個音，構成兩個音程，一個純五度和一個小七度；一陶塤發出的三個音構成一個小三度和一個純四度，如果將這兩個塤發出的音合併在一起，正好構成五聲音階。我們可以將它

**○ 原始塤**

此塤形成年代距今約七千餘年，是目前發現年代最早的塤，無按音孔，只有吹孔。今藏浙江省博物館。

讀成C大調（3 5 6 7 2）音、G大調（6 1 2 3 5）音或D大調（2 4 5 6 1）音，這可以看作是中國五聲音階在新石器時代晚期已經形成的物證。

武丁時期的五音孔塤則已能吹奏出七音階來了，兩個「變音」的出現也不會太遲。古塤中還隱藏著如此一樣偉大的奧祕，所以到殷周時期，中國的古音階才會如此地完備和發達。但是，也有人對兩個二孔陶塤的發音合併在一起而推斷出五聲音階的形成持懷疑態度。然而，古陶塤能發出有旋律性的音階，確是一個事實，尚需在考古工作中進一步研究古音階。

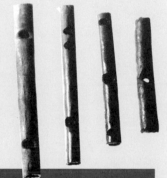

**○ 原始骨哨**

這是一九七三年在浙江省餘姚縣河姆渡遺址出土的新石器時代的骨哨。均用鳥禽類的肢骨製成，長度約在六至十公分。

### ＋ 知識百科 ＋

**原始樂器**

鼓和土鼓：據《禮記‧明堂位》中記載，遠古的伊耆氏有用土製的鼓，這是一種用草紮成的鼓槌來敲擊的鼓。後來到夏后氏時期的敔又裝上了支撐的足。

磬和離磬：磬是一種敲擊樂器，用石料製作。在《尚書‧益稷》中又被稱為「石」和「鳴球」。古籍中所說的離磬，則是指原始人已學會把幾個石磬編排成為一組而敲擊出不同的聲音來。

鐘：在陝西長安縣客省莊龍山文化遺址出土過原始時期的陶鐘，呈扁形，很符合發聲的原理。

鈴：在甘肅臨洮寺窪山出土過原始時期的陶鈴，中空，內有陶丸，可以搖動作響。

葦龠：《禮記‧仲尼燕居》和《逸周書‧世俘解》中記載，伊耆氏時期，人們發明了一種用蘆葦管編排而成的吹奏樂器，古籍中稱為葦龠。夏禹時期的樂舞《大夏》，就是用葦龠來演奏的。

# 五、虞舜時代的音樂家夔

儘管有人說，夔是傳說中的人物，但他仍值得我們將之視為遠古音樂家的代表人物。

夔是舜時的樂官。舜說：「夔，命汝典樂。」舜任命夔主管樂舞之事。我們可以把他看作是中國最早的音樂家。在夔之前，傳說中還有黃帝時的伶倫、顓頊時的飛龍、帝嚳時的咸黑、堯時的質，都曾是主管音樂的人物，但記載太少，瞭解十分有限。

在《尚書》的《堯典》中，記載舜命夔主持樂舞，要「八音克諧，無相奪倫，神人以和」。夔應道：「予擊石拊（拍擊）石，百獸率舞。」「百獸」是指大家裝扮成野獸起舞。在《皋陶謨》中，則更詳盡地描述了夔是如何指揮樂舞的。當時的樂隊有磬、琴、瑟、管、鼓、柷（古擊樂器）、敔（古擊樂器）、笙、鐘等，似乎打擊、吹奏、彈撥之類的樂器全齊備，夔能得心應手地指揮這個「大樂隊」，演奏原始時代最高水準的《簫韶》樂舞，而且能「《簫韶》九成，鳳凰來儀」，確實是很了不起的樂舞的組織者和指揮者。奇妙的是，他是以「擊石拊石」來指揮大型樂舞的。

據《呂氏春秋·察傳》，夔原來出身於「草莽之中」，後被舉薦給舜「以樂教天下」。在傳說中，也有人說夔只有一隻腳，魯哀公就問孔子：「樂正夔一足，信乎？」孔子說：「舜以夔為樂正。於是正六律，和五聲，以通八風，而天下大服……故曰：夔一足。非一足也。」

夔在舜時對原始樂舞的規範化和各地民歌的交流產生了重要的作用，對後世的影響也很深遠。

# 貳。

## 三代藝術由濫觴走向祭壇

夏商西周（西元前二○七○年至西元前七七一年）

　　中華民族的歷史進入夏、商、周三代，已由原始社會步入奴隸社會。夏禹「傳子不傳賢」，使氏族共同體的社會結構發生本質的變化，奴隸制統治秩序逐漸形成，氏族成員分化為貴族、平民和奴隸，社會生產也有了較細的分工。意識形態領域的變化，以傳說中的夏鑄九鼎，揭開了具有濃厚宗教神權色彩的巫史文化的帷幕。巫術禮儀變成為奴隸主的宗教祭祀，原始樂舞也變化為奴隸主享樂的宴樂祭祀樂舞，在這樣的文化背景下，藝術元素強烈的文化活動得到了較快的發展。從自娛性的活動過渡到表演藝術性活動，巫術活動中的宗教祭祀樂舞獲得了空前規模的發展。商、周二代的青銅器藝術成為上古藝術的燦爛文化標誌，而甲骨文和金文也開創了中國書法藝術的歷史。

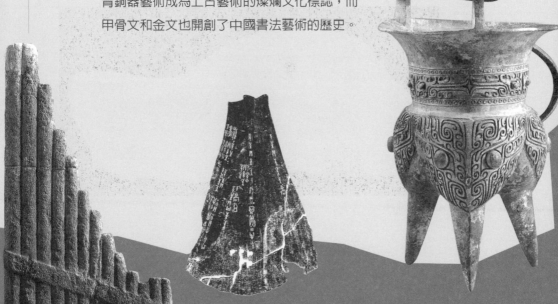

# 一、女樂三萬晨噪於端門

在夏代，音樂、舞蹈藝術向表演藝術性方面發展，樂舞藝術有了社會性分工，即樂妓專事表演，統治者則專門享受這種表演性的服務。夏代開始，統治者把音樂、舞蹈表演視為他們盡情享樂的工具。

夏啓是西元前二千餘年前，奴隸社會開始時的第一位統治者。相傳夏啓即位十年，宮廷創制了大型的樂舞《九韶》。這是一齣供夏啓欣賞取樂的表演節目。為了宣傳這場「非凡」的演出，宮廷文人還編造出了一個「啓上三嬪於天，得《九辯》與《九歌》以下」的神話。《墨子・非樂上》記載，夏啓因無節制地享受樂舞表演，引來天怒。

《尚書・五子之歌》中則說夏啓的兒子太康則更加荒唐和糜爛，他長期縱情聲色，導致了國力衰竭，宮廷內衝突不斷。

而夏代最後一個統治者夏桀，則是中國歷史上被稱為「女樂亡國」的典例：「昔者桀之時，女樂三萬，晨噪於端門，樂聞於三衢。」（《管子・輕重甲》）「（桀）收倡優侏儒狎徒，能為奇偉戲

**❶ 商代特磬**
這是商代後期的石製特磬，由石灰岩打製。一九七三年七月在陝西省藍田縣出土。

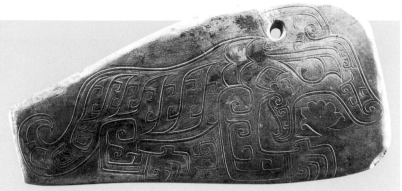

**❶ 晚商虎紋石磬**

這是在河南省安陽武官村商代晚期墓葬中出土的、由大理石製作的敲擊樂器磬。
長八十四公分，高四十二公分。磬是宮廷樂舞中重要的演奏樂器。

者，聚之於旁，造爛漫之樂，日夜與妹喜及宮女飲酒，無有休時。」（《列女傳》）夏桀用三萬人的女性樂人來組成一個極其龐大的樂隊和舞隊，用以表演樂舞，以至於在早晨在宮中端門處奏樂，其嘈雜的音樂音響在三條大街以外的地方都能聽得到。夏桀整天在女人堆中酒色歡歌，已達到了無以復加的境地。百姓怨恨到了極點，罵道：「時日曷喪，予及汝皆亡！」

夏朝滅亡之後，商代的統治者對前朝的放縱樂舞行為有所收斂。當時的一個樂舞作品，名曰《大濩》。其內容是為了紀念商湯伐桀的歷史功勳。

但是商代最後一位帝王商紂，卻又在華麗的宮廷樂舞聲中糜爛至極。《史記‧殷本紀》記載：「（桀）於是使師涓作新淫聲，北里之舞，靡靡之樂……大聚樂戲於沙丘，以酒為池，懸肉為林，使男女裸相逐其間，為長夜之飲……百姓怨望，而諸侯有畔者。」酣歌狂舞，漫無節制，時謂「淫樂」。

周武王舉兵滅紂，建立了周朝。此時最著名的音樂舞蹈作品為《大武》，其內容是描寫武王伐紂的軍事行動。在古代文獻《樂記》中，詳盡地描述了該作品在孔子時代（西元前五五一～前四七九年）演出的整體構架和內容順序。

# 二、制禮作樂與禮樂之邦

在周王朝的禮樂制度中，統治者強調「禮」和「樂」的同等重要性，並把它們作為維護社會秩序、鞏固朝廷統治的重要手段。

《史記・周本紀》記載，周朝建立後不久，大約在西元前一〇五八年，宮廷制定了禮樂。這是周人取得政權後，吸取了夏、商王朝覆滅的教訓。因此周人從建國一開始，便制定了這套詳盡而完備的宮廷禮樂典章制度。禮樂制度把音樂與歌舞納入宮廷禮儀活動中，因此那種在宮廷中恣意享受女樂的行為，也被嚴格地遏制住了。周王朝開中國歷史之先河，推行的這種宮廷禮樂制度，對管理國家具有一定的正向意義。為此，中國身為「禮樂之邦」的美稱也由此而來。

在音樂舞蹈方面，嚴格規定了應用音樂的階級制度。在王、諸侯、卿、大夫、士不同的階層，具有不同的音樂規模：王——樂隊

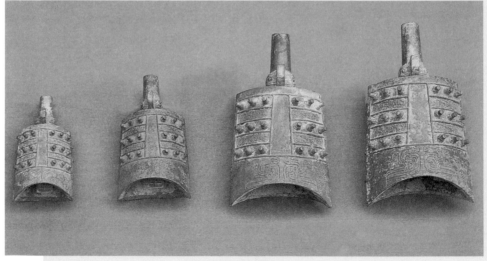

❶西周編鐘

這是西周時期的編鐘四件，一九八六年於洛陽某周墓中出土。

可以排列東西南北四面，舞隊
是八個舞行，共六十四人；諸
侯——樂隊可以排列三面，舞
隊是六個舞行，共三十六人；
卿和大夫——樂隊可以排列兩
面；士——樂隊只可以排列一
面。

　　周朝的宮廷音樂機構，歸
「大司樂」統管。其中包含了音
樂性質、音樂教育、音樂表演
三個職能部門。在周朝的禮樂
制度管理下，樂舞活動應用於
五種重要場合：一爲祭祀活
動，二爲求雨、驅疫活動，三
爲燕禮（宴享諸侯與賓客），四
爲射儀（射箭演習比武），五爲
王師大獻（凱旋慶祝活動）。

　　在文獻《儀禮》中，我們
能較爲清楚地知道當時的樂舞

● 鎛
此為西周早期的敲擊樂器鎛，於一九八〇年
五月在寶雞某周墓出土。

節目內容。如燕禮時用的音樂節目有：工歌（專業宮廷樂工演唱的
歌）——《四牡》、《皇皇者華》、《鹿鳴》；笙奏（專業宮廷樂工演奏
笙曲）——《南陔》、《白華》、《華黍》；間歌（歌唱與器樂演奏相
間，六曲，輪流三次）——歌《魚麗》，笙《由庚》；歌《南有嘉魚》，
笙《崇丘》；歌《南山有臺》，笙《由儀》；鄉樂（群眾合唱民歌六
首）——周南：《關雎》、《葛覃》、《卷耳》；召南：《鵲巢》、《採
蘩》、《採蘋》。

# 三、撲朔迷離的三代繪畫

我們對於三代繪畫的瞭解，是從文獻中獲知的，然而這些記載似乎都帶上了傳說的色彩。

黃帝時，能染五色以及「史皇作圖」，那麼到了三代有關繪畫的傳說，也不能看作是無稽之談了。

夏代盛行一種風俗，邊緣地區的貴族往往要向朝廷貢物，其中包括繪有珍禽異獸的圖像。朝廷就會把其中的圖像鐫刻在鼎器上，以加強人們對朝廷的忠貞和景仰之心。

據《尚書》記載，殷代曾有「湯王良弼夢像」的故事，天子命畫工繪出夢中所見人像，然後去尋人。此人即是傅說，後來做了宰相。《史記·殷本記》也說，殷初宰相伊尹「從湯言素王及九主之事」，漢劉向說伊尹畫的九主是法君、專君、授君、勞君、等君、寄君、破君、國君、三歲社君等，是為了勸戒成湯的。這時期的繪畫對象皆以君王為主體。世界各國都一樣，成了王朝文化的特點。

在《周禮·冬官考工記》中，還給我們留下了西周「畫繢之事」。繢，即指帛，在帛上刺繡謂繢，在帛上畫上刺繡的畫稿，就叫畫繢。畫繢非常注重色彩的處理，「東方謂之青，南方謂之赤，西方謂之白，北方謂之黑，天謂之玄，地謂之黃」。還注重於間色，「青與白相次也，赤與黑相次也，玄與黃相次也。青與赤謂之文，赤與白謂之章，白與黑謂之黼，黑與青謂之黻，五彩備謂之繡」。周代的畫繢實物不可見，但這種色彩處理方法一直流傳到後世。據說周代宮室的門上畫虎，盾上畫龍，扆（屏風）上畫斧，以示天子武功威嚴。

周王朝壁畫也不少，在明堂、宗廟內一般都畫有壁畫。傳說孔子曾參觀過周代的明堂，見壁上畫「有堯舜之容，桀紂之像」，呈善惡之狀。也見到「周公相成王，抱之，負斧，南面以朝諸侯之圖」。又傳說周公有功於周室，為褒賞其德，「乃繪像於明堂之墉（即牆）」。孔子見此不禁讚嘆道：「此周之所以隆盛也。」（《孔子家語》）這些傳說中的畫事，後人的記載有所加工，但終究使後人知道三代有繪畫，而且其繪畫已具有一定的教化作用了。

# 四、青銅紋飾的獰厲美

　　儘管青銅器紋飾可上溯至原始圖騰和彩陶圖案，但晚期彩陶的神祕色彩，在青銅器紋飾上已發展到了極致。

　　新石器時代晚期的彩陶紋畫，已由悠閒的審美風格，向神祕怪異的風格轉變。這是因爲社會發展進入了以殘酷戰爭爲基本特徵的黃帝、堯舜時代，穩定的原始社會結構漸趨分化，正走向奴隸制社會。殷湯滅夏以後，巫史文化興行，在神祕的巫術觀念統治下，現實的一切都「格於皇天」、「格於上帝」，奴隸主階級不僅相信受命於天，且也用這種巫術思想來統治天下。商、周二代的青銅器藝術，便是這種統治觀念的產物。

　　青銅器的紋飾大致有，動物紋、自然氣象紋、幾何花紋等，常見的有饕餮、夔、龍、蟠螭（盤曲的龍蛇）、虺（毒蛇）、象、鳳、鶴、蟬、蠶及雲、雷、波浪、旋渦、三角、方格、菱形、連珠、繩索、沙粒、垂幛等。尤以饕餮紋最爲突出，是以超世間的神祕威嚇的動物形象爲「禎祥」和標記，藉以表示對奴隸主統治地位的肯定和對天下的威懾力量。饕餮是出自想像的凶獸，其形狀如牛又似虎，也像兕（古犀牛一類的獸）。饕餮紋在巫術的幻想中含有巨大的原始力量，它是神祕、恐怖、威嚇的象徵。它是商鼎紋飾

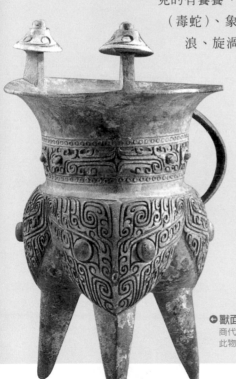

◉ 獸面紋
商代中期的青銅器藝術。
此物爲酒器斝，頸、腹部鑄有饕餮紋。

中最具代表性的創作。其次如夔紋，似龍一足的怪獸，如鴟梟紋，似夜的凶暴的使者。它們在青銅器的紋飾畫中營造了變相的、幻想的、風格化的動物形象，給人的感受又是一種神祕的威力和獰厲的美。它們是以怪異形象為符號，指示了超世間的權威神力的觀念；以怪異形象的雄健線條，深沉的凹凸效果，體現出一種不能用語言表達的原始宗教情感、觀念和命運感。這是商鼎藝術特有的原始、天真而又拙樸的美。

而西周的青銅器紋飾則顯示了另一種風格，出現了較多的夔龍、夔鳳、鳥形、竊形等紋飾，將幻想與現實相結合，以穩定、祥瑞、平和的觀念氛圍，以勻稱、對稱、諧調的形式造型，以中和祥瑞的風格顯示周興之合乎天命。而將獸面紋安排到不相稱的次要位置，如鼎足，打破了神祕獰厲的鼎器格調，而代之以流暢自然的波浪紋、鱗帶紋等。

上古的青銅器藝術在三代創造了燦爛輝煌的成就，延續至春秋戰國一變以蟠龍為主體，而在秦統一中國後，完成了它的藝術使命。但它的藝術魅力，仍然為千秋萬代所吸引和景仰。

◆甲骨文刻辭

商代武乙，文丁期的甲骨文占卜刻辭，出土於河南省安陽縣小屯村，距今已有三千多年的歷史。

# 五、漢字線條美之源

在商、周二代與青銅器同樣發達成熟的，是漢字。漢字的書寫作為一種藝術，其發源可追溯到甲骨文和金文已臻成熟的時期。

## ▍甲骨文

甲骨文是我們目前所見到最古老的漢字。因甲骨文出土於河南安陽小屯村，其地為殷故都遺址，故又稱為殷文。出土的甲骨文為殷朝後期的文字。其大多是用刀刻在龜甲和牛骨上的，也有用類似毛筆一類工具書寫的。刀刻的多是方折筆，瘦勁挺拔；書寫的以圓筆居多，肥壯雄渾。甲骨文也有不同的書風。甲骨文中有許多象形字，但已含有超越被類比對象的符號意義，在本質上有別於繪畫。

甲骨文錯綜變化，大小不一，字體勻稱、對稱、穩定等特點，為書法藝術奠定了形式美的基礎。又因為在發展過程中並沒有完全拋棄象形的原則，就是這種符號所依存的字形線條，具有形體類比的多種可能性，漢字形體獲得了獨立於符號意義的發展途徑。因此，漢字從甲骨文開始，就以淨化了的線條美，作出自由多樣化的線條運動和空間構造，借助字的形體姿態表現抽象化的情感和氣勢，形成漢字書法特有的線條藝術。所以漢代的許慎在《說文序》中說「蓋依類象形，故謂之文」，所謂「文」，即字形線條運動的姿態。

## ▍金文

金文是指周代鑄在青銅器上的漢字，此類青銅器大多為鐘鼎之類，所以也稱鐘鼎文。其成文的文字叫「銘

❶散氏盤
西周晚期的重要金文書跡。因做盤人姓散而得名。
字形扁圓，共三百七十五字。為金文後期大篆中的神品。

文」。金文一般先用毛筆寫好，再刻在模子上用青銅澆鑄。鑄刻的陰文稱「款」，陽文稱「識」，後世也就有「款識」的說法。現存金文約有兩千件。西周中晚期的金文變筆法方整爲圓勻，結體緊密、平正、穩定，章法有序，或注重於骨力，或注重於典雅。其代表作有《虢季子白盤》、《散氏盤》、《毛公鼎》等。

金文的字體後世認爲是大篆，也有稱爲「籀文」，是指周宣王太史籀釐定的文字。中國書法藝術從大篆開始，比甲骨文更趨向於抽象的形式美，由象形進化到線條與結構的靈活性與概括性，以線條的曲直適宜、縱橫合度，結構的結體自如、布局完滿爲書寫原則。著名的《毛公鼎》和《散氏盤》已達到了金文藝術的極致，或嚴厲而剛勁，或外柔而內剛，給人圓渾沉健的美感。從甲骨文到金文，是一次藝術的昇華，基本形成了中國書法藝術裡流動、富有生命力的線條造型之美的規律。宗白華說：「中國古代商周銅器銘文裡所表現章法的美，令人相信倉頡四目窺見了宇宙的神奇，獲得自然界最深妙的形式的祕密。」（《中國書法中的美學思想》）

＋ 知識百科 ＋

### 《鐵雲藏龜》拓本

清光緒二十五年（西元一八九九年），古文字學家王懿榮在中藥鋪裡發現甲骨文，王死後其藏甲骨歸劉鶚（鐵雲）。劉總共收藏有五千餘片，從中選擇一千六百餘片，於一九三○年出版《鐵雲藏龜》拓本。這是第一部有關甲骨文字的著作。

○毛公鼎
西周晚期的重要金文書跡。因記述周宣王褒賞其臣毛公事蹟而得名。字體規整，有四百九十八字，爲現存周銘文最長的書跡。

# 理性與情感交融的美

春秋戰國（西元前七七○年至西元前二二一年）

　　春秋戰國時期，是中國古代社會最急劇的變革時期。社會的變革引起意識形態領域的活躍與開拓；諸子百家蜂起，思想爭鳴，在相當程度上促進先秦藝術的發展和繁榮。隨著西周王朝的衰落而「禮崩樂壞」，王朝文化散落諸侯各國，發生了很大的變化。民間的文化藝術卻得到了發展的歷史機遇，北方和南方的音樂、舞蹈呈現出兩種不同的風格和面貌。北方以孔子為代表，崇尚理性精神；南方以屈原為代表，發揚浪漫精神。這兩種審美思想的融合，可看作是中華民族藝術性格和文化心理形成的基礎。同時，金文傳統的大篆在春秋戰國時期得到了進一步的發展，並在民間孕育了古隸書體；楚地出土的文物表明，繪畫藝術更豐富地體現了地域風格和幻想色彩。各種藝術文化競放異彩，形成了絢麗燦爛的新景象。

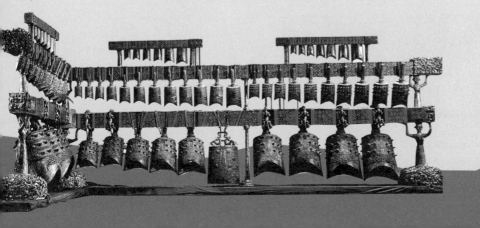

# 一、孔子對《詩經》音樂的貢獻

孔子有一套儒家的音樂美學理論，它們影響著中國整個封建時代的音樂美學思想。

孔子是春秋末期的思想家、政治家、教育家、音樂家和儒家學派的創始人。他博學多才，相傳曾問禮於老聃，訪樂於萇弘，學琴於師襄。在音樂方面，他追求音樂的「文質彬彬」、「盡善盡美」、形式與內容統一，並重視內容的「善」。他提出了「思無邪」、「樂而不淫，哀而不傷」的音樂舞蹈審美標準，十分重視音樂的教育功能，並強調「為政」必須「興禮樂」，認為「鄭聲淫」，強烈地主張「樂則韶舞，放鄭聲」。

早在周代，宮廷就建立了一個觀察民風民情的「采風」制度。為了宮廷的音樂創作來源，也為了瞭解社會情緒，民歌的採集成為周朝宮廷樂官的重要工作內容。《史記·孔子世家》說，周王朝原來收集有三千多首民歌和樂歌，經過孔子的刪選，成為後世所見的三百餘首定本。這一記載，遭到普遍懷疑。但是，孔子對《詩經》確實也下了很大工夫。《論語》記孔子說：「吾自衛返魯，然後樂正，雅頌各得其所。」因為在孔子時代，《詩經》的音樂已發生散失錯亂的現象，孔子親自進行了改定工作，使之合於古樂，這就是孔子「正樂」，終於在西元前四八四年編定了一部在中國文學史和音樂史中皆具有開拓性意義的詩歌大集《詩經》。孔子對《詩經》「樂正」功不可沒。全部《詩經》裡含精選出的詩歌三○五首，包括風、雅、頌三大類。

《風》包括十五國的民歌。其地域範圍相當於黃河流域的陝西、山西、河南、山東四省，及長江流域的湖北省北部和四川省東部。所收作品的時間，約從周代初年到春秋中期的近五百年間。《風》中的大部分民歌較全面地反映了當時的真實社會生活。有反映人們勞動生活的，也有反映普通人痛苦辛

❶編鎛
這時春秋時期的四件鎛，一九五五年三月出土於河南省新鄭縣。鎛是屬於鐘類樂器的變種。

酸的，也有反映統治者荒淫無度、貪得無厭的，更有人民愛國精神、樂觀主義精神的流露和民間的和諧、歡樂、忠貞不渝的愛情表達。如《魏風·碩鼠》三章，其一歌曰：「碩鼠碩鼠，無食我黍！三歲貫女，莫我肯顧！逝將去女，適彼樂土。樂土樂土，爰得我所。」在這首朗朗上口的四言歌詞中，農耕的百姓把剝削他們的人比作竊食莊稼的老鼠，指責對方的忘恩負義和不近人情，表達了他們決心離開這個地方，尋求美好生活的願望。

《雅》是貴族文人在民間音樂的基礎上抒發自己思想感情的作品。作者儘管不可能超脫自身所處階層，但不少作品在一定程度上如實地反映出現實，揭露統治者的昏庸暴虐，描寫受迫害人的痛苦和當時的農業生產狀況。如《小雅·正月》、《小雅·四月》、《小雅·小弁》、《小雅·巷伯》、《小雅·信南山》、《小雅·甫田》和《小雅·大田》等。

《頌》是天子、貴族祭祀祖先所用的樂舞歌曲。其內容多為頌揚統治者的「武功」、「文德」，描述貴族們的財富之豐，宣揚祭祀獲得的神祕與萬能。如《周頌·清廟》、《周頌·思文》、《周頌·維天之命》、《周頌·武》、《周頌·噫嘻》、《周頌·載芟》和《周頌·良耜》等。

在以上這些歌曲中，我們能看到當時的社會精神風貌；在所歌頌的人物中，也出現了某些民族英雄，他們在推動當時的社會進步方面發揮了積極的作用。

**① 石排簫**

這是一九七八年在河南省淅川縣下寺一號墓出土的石製排簫。排簫是春秋晚期民間和宮廷樂舞中的重要樂器。原物質白色，近似漢白玉。

壹 貳 參 肆 伍 陸 柒 捌 玖 拾

---

**＋ 知識百科 ＋**

### 《詩經》的曲式

《詩經》中的歌詞，均為歌唱所用。當時人們還未發明正式或通用的樂譜媒介，故音樂的婉轉曲折，後人已無從知曉。只是各個時代的人，根據當時所處年代和自身對音樂的理解，而從不同的角度譜曲成歌。雖然春秋時代這些歌曲流行的通用音調已經消失，但從它們的歌詞結構上，仍能窺視出這些歌曲的曲式結構。

按著名音樂史學家楊蔭瀏先生的研究，在《詩經》的《風》和《雅》中，起碼包含了十種曲式。有一個曲調的重複（：Ａ：式），如《周南·桃夭》；一個曲調後面再加副歌（：Ａ＋Ｂ：式），如《召南·殷其雷》；兩個曲調各自重複，並連接起來構成一首完整的歌曲（：Ａ：＋：Ｂ：式），如《鄭風·豐》等。反映了上古歌曲多樣化的手法和較為豐富的曲式結構。

# 二、《九歌》的浪漫情調

《九歌》是先秦時期一部充滿幻想與浪漫色彩的音舞詩篇。

《九歌》原是楚國南部（相當於今湖南地區）的民間祭祀歌舞，後經屈原加工、編輯整理而成歌舞套曲作品。由於楚國民間信仰神鬼和祭祀風俗，該作品就是一套由男覡和女巫歌舞娛神的樂舞。雖名爲《九歌》，其實分爲十一大段：《東皇太乙》，描述祭祀天神開始的場面；《雲中君》，祭祀女性雲神的歌舞；《湘君》，祭祀湘水男神的歌舞；《湘夫人》，祭祀湘水女神的歌舞；《大司命》，祭祀主壽命之神的歌舞；《少司命》，祭祀主子嗣之神的歌舞；《東君》，祭祀太陽神的歌舞；《河伯》，祭祀河神的歌舞；《山鬼》，祭祀女性山神的歌舞；《國殤》，祭祀陣亡烈士的歌舞；《禮魂》，祭祀結束時所唱的歌曲。

在各篇的祭祀樂歌中，儘管是對神的頌贊，仍滲透著人性中對愛情的追求。有的學者認爲它是熱情深摯的戀歌，更是一部情意眞切、纏綿悱惻的詠嘆調。其中，有深深相愛，卻未能相逢，無限的思念與惆悵交織在一起，如《湘君》、《湘夫人》；有追尋美好的愛情又不可得，只留下一片人生的傷感，如《大司命》；也有深得眾女的欽慕愛戀，卻又不得不在她們之中悄然離去，如《少司命》。而《東君》，給人們帶來了萬道霞光的歡樂；《河伯》中的河神，卻

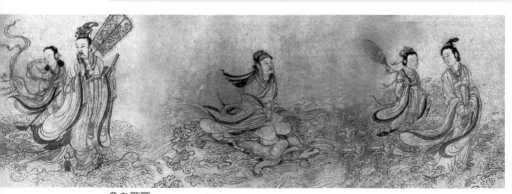

● 九歌圖

《九歌》原本是古樂歌，傳說是由夏啓從天上偷來的，充滿著浪漫的幻想色彩。屈原在民間祀神樂歌的基礎上，編撰爲一套大型的祭祀歌舞作品。此圖係元代張渥作，畫卷分十一段，圖爲東皇太一、河伯、湘夫人的形象。

是一個風流瀟灑的多情水鬼。

《九歌》吸取了民間傳統的祭祀樂舞的素材與風格，並表達著民間善良和誠摯的願望：他們祈求風調雨順、豐衣足食、快樂吉祥。《九歌》也顯示了先秦時期南方「巫舞」所蘊含的高度藝術價值。我們似乎可以想像出：巫女緩緩起舞，穿著美麗的衣裳，濃郁的芳香，充滿一堂（《東皇太乙》）。飛起舞袖吧，像翠鳥舉起翅膀。展開我們的詩歌來唱吧，全都起來舞蹈，應和著旋律的節奏。啊，東君降臨了，日光都給擋住了（《東君》）。美麗的巫女們應和著動人的音樂，翩翩起舞，創造出中國古代先秦時期輝煌的藝術世界。

**❶ 屈子行吟圖**
屈原是戰國時期最偉大的詩人。此圖係明代陳洪綬作，表現了「長太息以掩涕兮，哀民生之多艱」的憂患詩人形象。

---

**✚ 知識百科 ✚**

**屈原**

　　屈原（約西元前三三九年～前二七八年）是中國歷史上著名的愛國詩人。他出身於楚國貴族，青年時代曾在宮中擔任楚懷王的左徒（皇帝的近臣）。在楚懷王早期的政治開明時代，屈原頗受信任。但由於屈原作風正派，遭到一幫腐敗貴族的嫉恨。懷王輕信讒言，將屈原流放。屈原在流放期間接近民間，深受民間音樂感染，寫出了不少不朽的詩歌，如《天問》、《九歌》（其中部分作品，疑非屈作）、《招魂》和《離騷》等，均洋溢著真切的愛國精神。

# 三、壯觀華美的春秋「萬舞」

萬舞，是史籍上多次提及的先秦時期的一個著名歷史舞種。

萬舞有時由舞師表演，有時由貴族親自表演，並常作爲宮廷禮儀性演出活動的舞蹈節目。一部分史學家認爲，萬舞是包括「文舞」與「武舞」等多種舞蹈的統稱。

以「萬舞」作爲一種專用舞名，是在商代以後。《墨子·非樂》中有「萬舞翼翼，章聞於天」的記敘；《詩經·魯頌·閟宮》中有「萬舞洋洋」的詩句。《墨子·非樂》中還說到，齊康公喜歡萬舞，他要求表演萬舞的人不能穿樸素的衣服，不能吃難咽的粗食。齊康公還說：「萬人」吃喝不好，臉色就不好看；穿的衣服不好，風度體態就不俊美。所以就要給跳萬舞的人美食繡衣，才會有很好的表演效果。由此可知，春秋時期的萬舞，是一種相當壯觀華美、令人賞心悅目並具有相當高的藝術欣賞價值的舞蹈。

《詩經·邶風·簡兮》中對萬舞作了較爲細緻的描繪：「簡兮簡兮（雄赳赳，氣昂昂），方將萬舞（瞧他萬舞要開場）。日之方中

**❶分水嶺舞俑**
這是戰國時期的彩繪陶舞俑，共七件，於一九五五年山西省長治分水嶺戰國墓出土。舞俑高四·九至五·一公分。

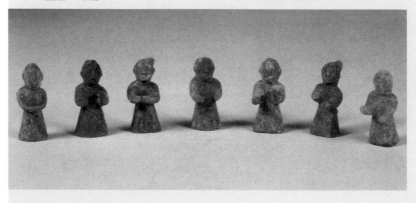

壹

貳

參

肆

伍

陸

柒

捌

玖

**萬舞故事**

《左傳·莊公二十八年》記載了這樣一個故事：楚文王在楚國戰死，其弟原對文王的夫人，即他的嫂子很愛慕，於是就到嫂子房前，獨自跳起了萬舞，他想用這種方法來勾引誘惑文王夫人。文王夫人聽到了萬舞的奏樂聲後，傷心地哭泣並說道：我死去的丈夫本來是用這種舞來練兵的，而你不去找敵人報仇，卻反到我面前跳起萬舞，這豈不是一椿怪事嗎！

由此可見，萬舞是一種可體現男性魅力的舞蹈，對女性具有相當的吸引力。

（太陽堂堂當頭照），在前上處（瞧他領隊站前行）。碩人俣俣（高高個兒好身材），公庭萬舞（公堂面前舞起來）。有力如虎（扮成力士猛如虎），執轡如組（一把韁繩密密排）。左手執龠（左手拿著管兒吹），右手秉翟（野雞毛在右手揮）。赫如渥赭（舞罷臉兒紅似染），公言錫爵（公爺教賞酒滿杯）。」

萬舞有時是作為練兵的武舞。因為從舞蹈中可以表現出陽剛與雄健之美，並充分地顯示出男人的彪壯、雄偉與矯健。

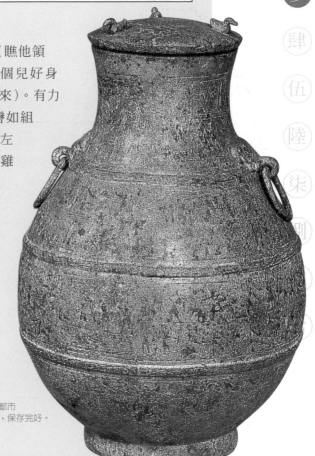

◐ **成都宴樂武舞圖銅壺**
該銅壺一九六五年二月出土於成都市百花潭中學十號戰國墓，青銅質，保存完好。

# 四、震驚世界的曾侯乙編鐘

在出土的春秋戰國時期古文物中，以曾侯乙編鐘最為著名。曾侯乙編鐘的發現，形象而直觀地標明了中國春秋戰國時期在音樂文化和金屬冶煉、鑄造工藝上的輝煌成就，為中國的考古、音樂等提供了最直接的科學觀察資料。

一九七八年，在湖北隨縣擂鼓墩一號墓，出土了一套規模龐大的編鐘。全套編鐘青銅鑄造，分三層懸掛於鐘架。上層掛十九件，分為三組；中下兩層掛四十五件，分為三組。其中最小的一枚鐘高二○‧四公分，重二‧四公斤，下層最大的一枚鐘高一五三‧四公分，重二○三‧六公斤。全套編鐘總重量在兩千五百公斤以上。這套編鐘的音域十分寬廣，約五個八度，基調和現代的C大調相同。其中心音區完全按半音階排列，可以在三個八度內構成完整的半音階，也可以在旋宮轉調的情況下演奏七聲音階的樂曲。每件鐘體上鑄有篆體錯金銘文，共約二千八百字，以此標明音律關係。

**❶ 曾侯乙鎛**

這是戰國初期曾侯乙墓出土的鎛。通高九十二‧五公分，銑距三○‧五公分，重一三四‧八公斤。紐是由相互對峙的龍和夔龍組成，構成一種舞蹈性的線條美。

+ 知識百科 +

**「八音」分類法**

　　早在周代，見於文獻記載的樂器有近七十餘種。由於樂器的增多，人們開始對樂器分類。《周禮·春宮》中首次出現了對樂器的分類，這種分類後人稱為「八音」分類法。即分為「金、石、土、革、絲、木、匏、竹」八大類。在這些按樂器的製作材料來分類的眾多樂器中，有敲擊樂器，如編鐘、編磬；有吹奏樂器如塤、簫（排簫）、篪、笙；有彈奏樂器如瑟和琴。

　　此墓墓主稱曾侯乙。故該套編鐘也就稱為曾侯乙編鐘。曾侯乙墓下葬年代為西元前四三三年或稍晚一些，約在戰國初期。

　　曾侯乙編鐘聲音輝煌、莊重、清新、典雅。世界著名小提琴家耶胡迪·梅紐因曾欣賞了這套編鐘的編鐘音樂會。他說：「從希臘發掘出的木製樂曲已經不能發出音響了，只有在中國能欣賞到兩千年前的古樂器演奏的樂曲，這是世界音樂史上的奇蹟。」

　　曾侯乙編鐘是迄今為止中國出土最為龐大而壯觀的一套編鐘。有關專家認為，此套編鐘的發現，大量地彌補了古文獻在音樂文化和其他方面記載的缺失和不足，具有重大的歷史價值和科學價值。

🔽 **曾侯乙編鐘**
春秋戰國時期盛行以編鐘和建鼓為主要樂器的樂隊，史稱「鐘鼓之樂」。曾侯乙編鐘代表著這一時期樂隊的輝煌成就，並為我們留下了珍貴的歷史遺音。

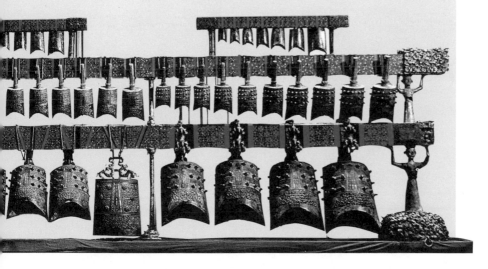

# 五、非凡的音樂天才們

春秋時，王室獨占音樂的局面被打破，樂師開拓出更為廣闊的天地。戰國時，音樂在民間有更大發展，出現許多具時代特色的音樂家。

周代的宮廷音樂唯王室獨享。春秋時，不僅各國樂師開拓出更廣闊的天地，音樂更是已從宗教中解脫出來，更加生活化。當時各國的音樂家，在名字前都冠以「師」的稱呼，表示人們對音樂家的尊敬。

## ▍盲臣師曠

師曠是晉國著名的音樂家，年代大致在西元前五七二年至前五三五年，雖為盲臣，卻有豐富的生活閱歷和辨音能力。晉平公鑄大鐘，樂工皆以為音調，而師曠獨認為不準，他的聽覺是十分靈敏的。他還彈得一手好琴。據說他為晉平公演奏，能用琴聲描繪飛鶴的鳴叫及舒翼而舞的優美姿態，還能表現大自然風雨雷電震撼人心的音響（《史記·樂書》）。

## ▍師涓聞聲作曲

師涓是衛國樂師，也以善彈琴而著稱，音樂活動主要在西元前五三四年至四九二年。他曾隨衛靈公訪晉，途中宿濮水之上，深夜聞有鼓琴聲，師涓竟能端坐援琴，聽而寫之，將琴曲全記下來了。到了晉國，衛靈公請師涓奏此曲。一曲未終，晉國的師曠就不讓他再彈下去，說這是商紂的樂師師延所作的「靡靡之樂」。師延是投濮水自盡的。這從另一角度說明師涓是善於搜集演奏民間樂曲的（《史記·樂書》）。

## ▍師襄教學

春秋時期叫襄的樂師有二人。一是魯國的師襄，以擊磬為業；另一是衛國師襄，孔子曾向他學琴。在師襄的誘導下，孔子學琴從「得其曲」、「得其數」、「得其意」，直到「得其人」、「得其類」（《史記·孔子世家》）。這是一套十分科學的學習方法。

## ▍師文論樂

師襄有個學生文，後來成了鄭國的傑出大師。師文曾學琴三年不成，說：「文非弦之不能鉤，非章不能成，文所存者不在弦，所志者不在聲，內不得於心，外不應於器，故不敢發手而動弦。」這是一段關於

音樂演奏的精采論述，也是古代音樂演奏的美學原則。

　　像這樣專注於音樂的樂師在春秋時還有數人，且都是盲人，並以非凡的記憶能力，將古樂傳授下去。戰國時，音樂更是在民間得到長足發展，具時代特色的音樂家紛紛出現，有不少人連名字也沒有留下來。

## ▌秦青授業

　　秦青是一位歌唱技巧高超的歌手，以教唱為業。他有個學生薛譚未學成就要辭歸。秦青就在郊外設宴為他送行，撫節悲歌，那歌聲震得林中樹木嘩嘩作響，天上行雲也停下來了。薛譚深受感動，再也不提回家的事了（《列子·湯問》）。

## ▌韓娥唱情

　　韓娥是以善於唱情著稱。韓娥曾去齊國臨淄，由於糧盡而在西門賣唱。她的歌聲極為動聽，以至於離去了還「餘音繞梁，三日不絕」。她路過一家旅店，受到欺侮，漫聲哀哭，感動了鄰里老少一起痛哭。為了報答鄉鄰，她又唱一支悠揚、歡快的歌，一里老幼破顏歡笑，不勝其樂。韓娥善於用歌聲表達情感，為歷代所推崇（《列子·湯問》）。

## ▌妙手伯牙

　　伯牙是位優秀的古琴演奏家；從成連先生學琴，三年而成，然未能精妙。成連說：「我的老師方子春在海中，能移人情。」就帶伯牙去蓬萊山，到了後，成連先去迎師，駕船走了，旬日不返。伯牙在海邊山上面對遼闊的海面、寧靜的山林，感受海浪的崩嘶聲、山林中群鳥的悲鳴，感嘆道：「先生就是這樣教我移情。」於是就自然操起琴來。一曲彈罷，成連先生歸來，伯牙成了天下妙手，此曲即《水仙操》（蔡邕《琴操》）。這是個很生動的移情故事。藝術家就需要這種情感與自然融合在一起的藝術胸襟。伯牙與鍾子期《高山》、《流水》的故事之所以流傳千古，也是因為藝術家和鑑賞家同樣需要寄情山水，於自然的生命中去感受音樂，才能奏出和聽出自然的和人情的聲音來（《呂氏春秋·本味》）。

**＋ 知識百科 ＋**

**箏、筑、笛**

　　在春秋戰國時期，特別引人注目的，是箏、筑、笛的出現。

　　箏是一種用指撥彈的弦樂器，早在西元前二三七年以前，就在秦國的民間流行起來。其形制近似於瑟並比瑟小，所用的弦數也比瑟少。

　　筑是用竹尺敲擊發音的一種弦樂器。早在西元前四世紀起，便在齊國民間出現。

　　笛是吹管樂器。在戰國末期之前已開始出現並流行。屈原的弟子宋玉曾寫有《笛賦》。

# 六、戰國帛畫的幻想色彩

在中國的繪畫史上，繪畫以一門獨立的藝術品種而出現，意味著繪畫將逐步走上繪畫藝術自身的發展道路。

我們從出土文物中發現了這樣的畫品，那就是戰國時期的三幅帛畫。它們是現存最古老的繪畫作品。

一九四九年春，在湖南長沙陳家大山楚墓出土的文物中，發現中國最早的一幅帛畫，命名為《龍鳳人物圖》。圖中繪一婦女，側面，細腰，左向而立，頭後挽有一個垂髻，並繫有飾物。長裙曳地，大袖身小袖口，兩手合十，神態虔敬。左上方畫一龍一鳳，形態妖嬈，極富動感，正向天空飛升。尤其是那鳳鳥，展翅揚尾，張舉雙足，增添了畫面的飛升氣勢。此畫初發現時，畫面汙染未作清除即作臨摹，又恰好在龍左足處有破損，使研究工作誤入歧途。此龍看上去似只有一足，故有人釋為夔，一度名為《夔鳳人物圖》。郭沫若認為，圖中夔象徵惡，鳳象徵善，描寫善惡之爭，而婦女則在祈禱善靈的勝利。後來

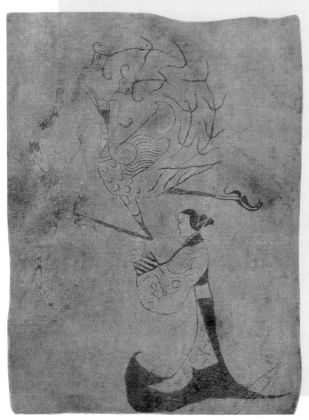

● 龍鳳人物圖
戰國時代的帛畫。其人物特具楚地婦人風貌。為今知中國最早的一幅帛畫。

圖像完全清晰了，確爲張舉雙足的龍，此圖主題也就明朗了。這是一幅描寫一位巫女爲墓主祝福的帛畫。畫法以墨線勾描，線條有力，且有節奏感，黑白對比，有裝飾趣味，在人物脣上和衣袖上留有施點朱色的痕跡，令形象生意盎然。構圖別致，以斜線布局，左上龍鳳，右下以裙幅壓住重心；龍鳳取動勢，婦女取靜態，極爲巧妙。此畫反映楚人風俗，有寫實因素，然又以龍、鳳導引升天，動態誇張，恰當地表現了作品的幻想色彩。

一九七三年在長沙子彈庫楚墓又發現了另一幅帛畫《人物御龍圖》，從內容、風格、時代看，大體上與《龍鳳人物圖》相同。這幅圖人物畫在正中，是一個有鬍鬚的中年男子，頭戴高冠、身穿長袍、腰佩長劍、手執韁繩，側身直立，駕馭著一條巨龍。龍頭高昂，龍尾翹起，身平伏，呈舟狀。龍尾上還畫有一鷺，圓目長喙，頂有翰毛（指長而堅硬的羽毛），神態瀟灑。人頭上方有輿蓋，三條飄帶隨風飄動。畫的左下角還畫有一鯉魚。整幅畫除鷺外，人、龍、魚的方向由左向右，是以飄帶、龍鬚、衣袖、韁線繩的拂動方向來表現的，動態感極強。此畫寓意死者靈魂不滅，得以駕龍升天，充溢著楚人的浪漫精神。畫作技巧顯然比前一幅帛畫更趨成熟，線條流暢，設色平塗兼施渲染，而且有些部位還用了金白粉彩，是迄今發現使用這種方法的最早作品。

另一幅帛畫是畫在繒（帛的總名）書上的，一九四二年在長沙東郊子彈庫楚墓出土。繒書四方形，中間寫有墨書，四周畫有圖像。以細線描繪、設色，四角樹木以青、赤、白、黑四色象徵四方、四時。每邊畫怪異形象，或爲三頭神像，或爲雙角神像，或口銜蛇的神像，帶有強烈巫術意味，可能爲「鎮邪」之用。

此三幅帛畫都是隨葬品，皆表現了帶有幻想色彩的意味，當然與楚人信仰神鬼的巫術文化有密切關係。畫作都用墨線勾描，說明了遲至戰國時代已形成中國畫以線條勾畫爲基本技法。前二幅的人物畫，其衣褶線條勾畫法，以及略施渲染的畫法，都對後世的人物畫產生深遠的影響。

# 七、令人驚詫的大篆《石鼓文》

篆書是中國漢古文字的統稱，其狹義指籀文和小篆，廣義則包括秦小篆以前的各種字體。

篆書分大小篆，大篆狹義指周宣王太史籀整理審定的籀文，廣義則指秦小篆以前的文字。漢代許慎在《說文解字》中收錄的籀文有二百多字，是依據周宣王太史籀的大篆十五篇的殘本所編錄。周代的《史籀篇》是童蒙識字課本，可知大篆是通行於春秋戰國時期的一種古字體。

春秋戰國以來，約有四個世紀的戰亂，各國文字任意繁簡，不僅廢棄了一些古老字形，也產生了一些新的字形。同時，也改變了商、周文字參差不齊的章法，使文字向規範整齊的方向發展。這時期的青銅銘文亦由鑄字改爲刻字，筆劃由渾厚變爲纖麗，裝飾意味加重，出現了蝌蚪文、鳥書、懸針書等。

唐初，在陝西鳳翔（今寶雞一帶）發現十面秦國石鼓，有十首四言古詩刻於十塊鼓形石上，記錄秦國君漁獵的事蹟。當時即引起一陣轟動，杜甫、韋應物、韓愈等人都作詩歌詠，在書法界也引起研究興趣，唐稱「陳倉十碣」。自唐至明，不斷有文人學士爲之傾倒。有詩云「鸞翔鳳翥眾仙下，珊瑚碧樹交枝柯」，其書體書法竟能引發許多人如此驚詫莫名？《石鼓文》書體風格當屬大篆，承襲了金文《虢季子白盤》和《秦公簋》的書風，遒樸有逸氣。石鼓文中不少字和《說文》記錄的籀文相合，我們可將

它視爲大篆的代表作。但是，其書法特點確在於金文與小篆之間，卓然異古，正如「鸞翔鳳翥」、「珊瑚碧樹」，具有一種新的書體美的創造。其結構方正匀稱，端莊凝重，象形意味減少，擺脫了金文鑄刻的匠氣，在追求線條的盤曲透迤而又均匀對稱之美的藝術表現上，達到了很高的水準。其審美的追求，至少決定了後數百年秦漢書法發展的軌道。

《石鼓文》是中國目前存世最早的刻石。至於它的創作時代，歷來說法不一。一直爭論到近代，從王國維開始，考古學家郭沫若、馬衡、唐蘭等一致認爲是先秦時物，唐蘭定其爲秦獻公十一年（西元前三七四年），實屬可信。

從文字發展規律來考察，書體的變化一般是承前代而來的，篆書以後出現了隸書，至漢隸書人興，也就是所謂秦篆漢隸。這裡有一些傳說，說明在小篆盛行的時代裡，民間便已將小篆變爲草篆，或爲秦隸了。相傳是程邈創造隸書的，他因得罪秦始皇，因於雲陽（今陝西省淳化縣西北）時遂改革篆書，創造隸書。將一種書體的形成歸於一人，似不合情理；但說程邈爲此種書體收集、整理、加工，以推動在民間流傳，則是可能的事。

○雲夢睡虎地秦簡
書寫於戰國末年，可稱爲古隸，全西漢盛行。
一九七五年於湖北雲夢縣睡虎地出土。

---

**＋ 知識百科 ＋**

**秦篆與漢隸的中間體——古隸體**

中國漢字書體的發展規律有秦篆漢隸之說，但它們之間存在怎樣的環節呢？

一九七五年，從湖北雲夢出土了《雲夢睡虎地秦簡》，它書寫於戰國末年，也就是秦統一十六國之前。它的書體是由秦篆簡化而來，書寫無一定規則，是一種有別於篆書卻又不同於隸刻的書法體，可稱爲古隸。此類簡牘書的大量出土，以實證說明了秦篆變爲漢隸的中間環節，就是這種「古隸」書體。

# 八、巫、儺遺風和古優

巫、儺之興既可追溯遠古，然古優之興行則遠在其後。古優與前代的巫有一定的繼承關係，但優是不帶宗教色彩的。

原始歌舞衍生出巫、儺，直到春秋戰國其風仍盛。它發展到三代已很發達了。帝堯時的質在率眾舞蹈時，能「效山林溪谷之音以歌」，「拊石擊石，以像上帝玉磬之音，以致舞百獸」。（《呂氏春秋・古樂》）舜時的夔也能「擊石拊石，百獸率舞」。原始歌舞與原始氏族的勞動、戰鬥、生活及男女相愛有著密切的關係，其中也有用歌舞來向保護神或祖先祈禱，帶有濃厚的宗教禮儀意味，也有用歌舞來逐疫驅邪，以保佑一方平安。

遠古時期，迷信神權的觀念濃厚，人們認為世上萬物皆由神所主宰，故需祈求神的保護。傳說中的朱襄氏命士達作瑟求雨；葛天氏樂舞中也有對天地、祖先的祈求；伊耆氏的《蠟祭》主要是祈禱神和始祖保護農作物；即使是質、夔的「百獸率舞」也不無娛神並祈求保佑之意。於是就有巫術與占卜能與神和始祖溝通，並能帶回神和始祖的指示的代言人，那就是巫。女扮曰巫，男扮曰覡，用著草占卜，也叫卜筮，占卜的結果就是神的指示。巫是「以舞降神」（《說文》）的，以舞蹈溝通神和人之間的關係。巫覡之風至殷商愈盛，「恆舞于宮，酣歌于室，時謂巫風」（《商書》），巫稱為「巫師」，成為神權統治人的象徵，君王也要透過巫師來聽取神的指示。甲骨文的「巫」字形體和不少卜辭都表示了這個事實。古代之巫實以歌舞為職，以樂神、人，其歌舞已含有一定的表意功能。到了周代，有周公制禮作樂，制定了祭祀制度和禮樂制度，有司祭主持，君王主祭，巫風才受到遏制。

春秋戰國之時，周禮既廢，巫風又興，在南方的楚、越之間，其風尤盛。王逸《楚辭章句》云：「楚國南部之邑，沅湘之間，其俗信鬼而好祠，其祠必作歌樂鼓舞，以樂諸神。屈原見俗人祭祀之禮，歌舞之樂，其

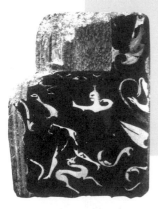

**⊙ 戰國錦瑟漆繪巫樂**
此為河南信陽楚墓中發現的錦瑟殘片，用漆繪的色彩描繪了樂舞、宴飲、巫神、射獵、巫師舞袖翩飛，形象十分誇張。

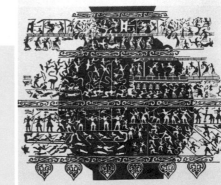

詞鄙俚，因爲作《九歌》之曲。」其
《九歌》就是由女巫、男覡歌舞樂神的
歌舞，而且有簡單的情節，於是今人有
認爲它是上古「歌舞戲」的雛形。古巫
在《楚辭》中稱「靈」，《東皇太一》
曰：「靈偃蹇（偃蹇，低昂起伏之舞姿）
兮姣服，芳菲菲兮滿堂。」《雲中君》
曰：「靈連蜷（神附於巫而留連忘返）兮既留，爛昭昭兮未央。」
此二「靈」，王逸皆解釋爲「巫」。《說文》亦曰：「靈，巫也。」
王國維《宋元戲曲史》云「蓋群巫之中，必有像神之衣服形貌動作
者」，則肯定巫之舞已有裝扮表演。從《九歌》的歌詞中，可以看
出這樣的歌舞是很熱鬧的，樂隊豐富，有鐘、鼓、琴、瑟、篪等，
舞蹈者衣飾華麗，手裡還拿著香花等物；男女舞蹈有群舞，有獨
舞，有獨唱、齊唱、對唱，有抒情的舞，也有粗獷的舞，儘管是宮
廷祭舞，但充滿著相當濃厚的南方民間歌舞的色彩。

　　在周代巫風稍殺，然餘風猶有習者。王國維認爲古方相氏主持
的逐疫驅邪的風俗，乃源於古之巫風。傳說，方相氏這種祭儀可以
遠溯到黃帝時代。方相氏，既扮作逐疫驅邪之神，周代名之謂
「儺」。《周禮‧夏官》云：「方相氏，掌蒙熊皮，黃金四目，玄衣
朱裳，執戈揚盾，帥百隸而時難，以索室驅疫。」古俗按季節必須
驅疫，有季春的「國難」，仲秋的「天子乃難」，冬季的「大難」
等。所謂的「黃金四目」，據考是戴銅製的面具，其形制如饕餮，
饕餮二目爲飾紋，方相氏二目爲孔，以其凶神惡煞辟邪。「難」即
「儺」，上述三「難」皆爲朝廷大儺。最典型的是《八蜡》，《禮記‧
郊特牲》云：「天子大蜡八。伊耆氏始爲蜡。蜡也者，索也；歲十
二月合聚萬物而索饗之也。」這種形式實爲假面舞蹈，以表現逐疫
驅邪的內容，其祝辭有「土反（返）其宅，水歸其壑，昆蟲毋作，
草木歸其澤」。因其有裝扮表演的成分，因此宋代的蘇東坡也認爲
「皆戲之道也」（《東坡志林》卷二）。

　　這種風氣一直遺留到春秋時代。《孔子家語‧觀鄉》云：「子

❶ 戰國銅壺金銀錯宴樂
此爲北京故宮博物院藏戰國時期銅壺的摹本，
原物用金銀錯鑲嵌工藝描繪了宴樂、作戰等場面。

貢觀於蠟。孔子曰：『賜也，樂乎？』對曰：『一國之人皆若狂，賜未知其樂也。』孔子曰：『百日之勞，一日之樂。一日之澤，非爾所知也。』」《論語・鄉黨》中也說孔子在「鄉人儺」的時候，自己也恭恭敬敬穿起朝服去參加。其「鄉」即孔子的老家，此北方農村的「鄉人儺」，也就是原始氏族古儺的遺風。當這種儺舞形式摻雜進反映世俗生活的內容以後，也就慢慢地演變為後人所謂的「儺戲」。這對於中國戲曲藝術的形成和發展是有一定影響的。宋代朱熹於《論語・鄉黨》「鄉人儺」注曰：「儺雖古禮，而近於戲。」我們對於春秋時代這種儀式性的儺舞的形式面貌，不甚清晰，但這種儀式舞蹈卻遺留到後世，除宮儺、鄉儺、寺廟儺三大類外，其名目繁多，不勝記述。然其對農村民間歌舞的影響卻是深遠的。

巫、儺之興既可追溯遠古，然古優之興行則遠在其後。雖然《列女傳》所謂夏桀時已有倡優，這是後人給的「倡優」之名，不能相信其時已有「優」。可信者，則晉之優施，楚之優孟，皆在春秋之世。據《國語・晉語》，晉獻公（西元前六七六至六五一年在位）的夫人驪姬已求得獻公許可，欲殺太子申生而立己子奚齊為太子，但害怕大臣里克不允，就向優施求計。優施說，殺一隻羊，備一席酒，我可勸說里克。我是優，即使說錯了話也是無罪的。於是，優施就和里克飲酒，半酣，優施就邊舞邊歌道：「暇豫之吾吾，不如鳥鳥。人皆集于苑，己獨集於枯。」諷示里克不會奉迎獻公，還不如鳥鴉。別人知道擇茂盛的林木而棲，而你里克卻棲在枯木上。里克不知其意，優施就對他說：「母親做了夫人，兒子做了國君，不是『苑』嗎？母親死了，兒子又遭誹謗，不是『枯』嗎？」從優施的故事，我們可以知道，優是以滑稽調笑為事的，說錯話也不會有罪禍，優不僅善說，且能歌能舞。

古優是春秋戰國政治活動的產物。是向君王進諫的特殊方式，又是供君王調笑取樂的娛樂對象。優必須學會調笑辭令和歌舞，還必須學會一套表演技巧。可以說，優是中國最早的職業演員。

# 肆。

## 大氣而浪漫的秦漢藝術

秦漢（西元前二二一年至西元二二○年）

　　中華藝術的長河由遠古發源，在漫長的歲月流逝中經夏商周而春秋戰國，流經了近兩千年的上古時期，得到了極大的發展，在千姿百態的藝術表現中，初步呈現了南北兩種不同的風格。當藝術進入秦漢時期，好比長河流入了大彎道，標誌著藝術新時期的到來，輝煌的中古藝術由這裡發端，各藝術門類逐漸步入各自的發展軌道，預示著專門類藝術將通向輝煌的頂點。

　　西元前二二一年，秦始皇結束了約四百年的東周列國局面，建立了統一的封建帝國。但秦王朝僅存在了短短的十五年，在集權政治專制的同時，在文化上也實行了專制統治，然而先秦文化藝術的影響力仍滲透在秦文化之中。到了西漢王朝，社會穩定，國力強盛，封建社會處於上升期，政治上的開明，讓文化藝術得到自由發展的良好土壤。漢初統治者的瀟灑大度，又喜好南楚故地的鄉土文化，儘管在政治經濟上「承秦制」，但在意識形態的文化藝術方面，則鮮明地繼承了先秦的藝術傳統，並繼楚文化的浪漫主義後有新的發展。漢代的文化藝術在主題和個性方面，極富魄力地展現了人對客觀世界的征服。政治上的寬容及藝術精神上的灑脫，又經中西文化的一番交流和南北文化的大融合，形成了五彩繽紛的藝術世界，處處表現出一種氣勢和古拙的風格，散發著兩漢藝術大氣而浪漫的精神。

# 一、皇權威嚴下的秦小篆

在書法藝術的發展中，小篆成為承上啓下的中間環節，它標誌著大篆系統古典美的終結和隸變體系的發端。

秦始皇統一中國後，為加強中央集權統治，採取了一系列鞏固統一的重大措施，其中以李斯為首的一批治臣，深知文化的滲透力對穩定政權的重要性，於是文字書寫形體進行了整合統一。許慎在《說文序》中留下明晰的記載：「七國語言異聲，文字異形。秦初兼天下，丞相乃奏同之，罷其不與秦文合者。斯作《倉頡篇》，中車府令趙高作《爰曆篇》，太史令胡毋敬作《博學篇》，皆取史籀大篆，或頗省改，所謂『小篆』者也。」秦統一之前，書體為大篆，各國略有變化，七國文字不統一；而秦統一以後，廢除六國文字，以秦文為基礎，改革了籀文，推行了一種新書體，即小篆，也稱秦篆。這是中

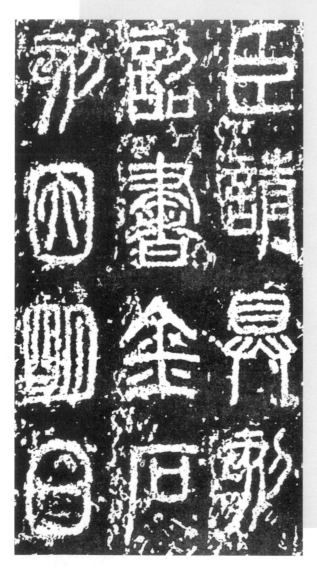

● 泰山刻石
亦稱《封泰山碑》。秦始皇二十八年（西元前二一九年），始皇東巡泰山，丞相李斯等歐頌秦德而立，傳為李斯書。現殘存九字，嵌於泰山腳下岱廟內。

＋ 知識百科 ＋

**秦小篆刻石**

　　秦始皇曾五次出巡，有七塊刻石，其三塊刻石已無遺跡可尋，留存遺跡的四塊刻石傳為李斯所書。《嶧山刻石》是秦始皇刻石中最早的一塊，於秦始皇西元二十八年（西元前二一九年）東巡時作，二世元年（西元前二〇九年）詔刻。原石不存，歷經唐、宋、元據拓本翻刻，翻刻石存山東鄒縣孟廟，現存最早的拓本是宋淳化四年（西元九九三年）的鄭氏長安本。此刻石書法略嫌纖弱。《會稽刻石》為秦始皇三十七年（西元前二一〇年）巡行會稽山而作，二世元年立石。原石久不存，傳有元申氏模刻本。秦始皇二十八年東巡留存兩塊刻石，一為《泰山刻石》，秦始皇登泰山而立，亦稱《封泰山碑》，此石書法圓潤宛遒，嚴謹工整，但過於嚴肅。原石殘存九字，在泰山腳下岱廟內。一為《琅琊刻石》，秦始皇東登琅琊臺而立，原石在山東諸城縣東南琅琊臺，今藏北京歷史博物館。此石四面環刻，今只存西面八六字。此石書法較《泰山刻石》用筆活潑，婉轉圓通，結構上密下疏，給人動感。清康有為在《廣藝舟雙楫》中評云「茂密蒼深，當為極則」。

國歷史上的一次文字改革，客觀上推動了文化的傳播發展。

　　但是這次書體的改革，以皇權威嚴推行小篆，在一定程度上遏制了書法藝術的自由發展。儘管這種刪繁就簡、可添筆增加美觀的新書體，比大篆進一步抽象化、線條化，為書法藝術此後的發展提供了新的基礎，但大篆之中的靈動多變、豐富多彩的變化美，卻在冷峻威嚴的小篆之中消失了，過分嚴謹的刻板書體扼殺了書法藝術中線條運動的生命力。有趣的是，在民間通用的秦詔版權量之書，雖草率書之，然存古意，隨意縱橫，灑脫自如，表現了古拙而變化的美。因其為實用，非為頌皇權功德，就少了刻板嚴謹的束縛，反而接近了書法藝術的本原。

　　小篆作為秦書正體，強調了漢字的平衡、對稱的結構造型，線條細密光滑，注重空間美的書風。其對偏旁形體位置、書寫筆數、筆劃間距等，都有嚴格的規定。因此，秦小篆書法體現的是一種沉靜的美、周正的美，瘦長的字形顯得過於冷峻威嚴。小篆是一種束縛藝術個性發展的書體，但其終究完善了篆書體系，進一步使漢字符號化。

# 二、開放而灑脫的漢隸運動

漢代是中國書法藝術光輝燦爛的時期，而居於漢代書法藝術主導地位，具有特殊成就的，是漢隸。它是中國書法藝術寶庫中的瑰麗珍寶。

## ▍古隸

隸書由篆書變化而來，這種變化早在戰國時期就產生了，書法美的源泉始終在於民間的創造性。自戰國至漢初，這個變化的過程中產生的書體，我們叫做「隸變」書體，亦可叫「古隸」。在秦小篆強行推行的情況下，這種隸變書體在民間頑強地發展著。

## ▍漢篆

更有意思的是，秦篆進入漢代，其書體即演變形成「漢篆」，如《漢少室神道闕》就是漢篆中突出的佳作。它非隸非篆，是秦篆的變體，有篆書的筆意，但規範性略減，表現了古拙的書風，因此它具有特殊的藝術價值。清代康有為譽之為「稀世之鴻寶，篆書之上儀」。

## ▍漢篆發展的兩條線索

一條遺存古風，以漢代特有的灑脫風格，作為書法

◆漢少室神道闕
在河南省登封縣，嵩山三闕之一，無刻石年月。書體漢篆，是漢篆中突出的佳作。

◆天發神讖碑
三國時期吳天璽元年（西元二七六年）立碑。北京故宮博物院今藏有宋拓本和明整紙拓本。

藝術的一格流傳下去。漢碑的碑額常用漢篆書體，如著名的《張遷碑》碑額即用漢篆，書風遒勁沉著。又如在三國時期出現的《天發神讖碑》，其字用篆法而字體取方，用的是懸針體，顯現出一種怪誕的風格。它的出現反映了書法藝術開放的姿態，篆書仍以特殊的形態，或純以藝術的形態留存於世。

　　另一條線索，則在變篆的過程中，以草篆的形態與古隸匯合，對篆書刪繁就簡，變長為方，變連為斷，漸漸地演變為漢隸。一九七三年長沙馬王堆三號漢墓出土的西漢《帛書老子乙本》，是難得的一件珍品。其書體中的篆意已不顯明，書寫強調波磔（捺筆），筆劃粗細、疏密對比強烈，章法錯落、疏朗均衡，漸開漢隸風氣，可視為早期漢隸的代表作。這件帛書墨跡有一種天趣橫生、稚氣躍然的風度，灑脫自由，富有浪漫氣息，因為它早已擺脫篆書的束縛，又比古隸多了一分逸氣，它使我們體會到古體的線條美，又使我們展望到瀟灑的漢隸漸漸在形成中。

## ▍漢隸

　　我們已經講了程邈創制古隸的傳說，許慎《說文序》又有一說，云：「是時秦燒滅經書，滌除舊典，人發隸卒，興成役，官獄職務繁，初有隸書，以趣約易，而古文由此絕矣。」這是指古隸是在實際書寫中，為書寫方便和便捷而產生的，這種說法還是接近實際的。因此，漢代隸書的形成也是水到渠成的結果。漢代奠定了今天通行的漢文字體系，是書法史上輝煌的時代。清代康有為稱「書莫盛於漢，非獨其氣體之高，亦其變制最多」。兩漢四百餘年的時間，正是漢字由篆書到隸書、再

壹 貳 參 肆 伍 陸 柒 捌 玖 拾

❶ 張遷碑
全名《谷城長蕩陰令張君表頌》。東漢中平三年（西元一八六年）立。為漢碑中方筆雄健書風的代表作，原在山東東平，今存山東省泰安縣岱廟內。

❶ 開通褒斜道刻石
是最早的東漢刻石。東漢永平六年（西元六十三年）刻於陝西褒城縣（今陝西勉縣）北的石門溪谷道中，屬摩崖書。

到楷書的大變革時期，東漢又為我們留存了琳琅滿目的碑刻，而且其碑刻「每碑各出一奇，莫有同者」（清代書法家‧王澍語），使各具靈性的書法藝術功能充分地展現出來，向純藝術領域昇華，顯示了漢代人的風采和自信。

西漢時期，隸書還處在形成過程之中，從《始元三年簡》（西元前八十四年）、《五鳳元年簡》（西元前五十七年）、《建平三年簡》（西元前四年）等漢簡書跡中，可以看出這一演變。西漢碑刻不多見，漢宣帝五鳳二年（西元前五十六年）有一碑刻，天真直率，不假粉飾，仍是隸變字勢，現存山東曲阜孔廟。新莽天鳳三年（西元十六年）的《萊子侯刻石》，雖已明顯趨於隸書，以粗獷的線條走刀，筆法高古，具漢代人特有的古拙意趣，然仍有篆意。即使是東漢永平六年（西元六十三年）的《開通褒斜道刻石》，字勢仍以篆意作隸，化圓為方，然已多剛平硬線。因是摩崖書，鑿刻於懸崖石壁之上，舒卷自如，開張跌宕，渾樸蒼勁，予人大氣磅礴的拓張氣勢。此碑已向人們預示著一個偉大開放的書法藝術的黃金時代即將到來。

漢隸在東漢趨向成熟，並臻於鼎盛。其書體的基本特點是：結構簡約，字形扁平，多方折，筆劃有波磔，體勢向左右伸展，必要時有雁尾裝飾，具有強烈的節奏感和動勢。隸書的這些特點，使其在書寫時產生無窮的變化，如結體的長短、鬆緊、開合、俯仰、向背，筆勢的方圓、正側、輕重、起伏、肥瘦、疾澀等，大大地提高了書法藝術的表現力。東漢樹碑之風大興，今人才

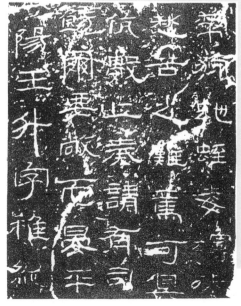

得見數量眾多、風格各異的漢碑。其中著名的有：

| 碑名 | 碑成時間 | 碑書評價 | 漢隸典型代表 |
|---|---|---|---|
| 《石門頌》 | 建和二年（西元一四八年） | 法瘦勁恣肆，雄健舒和，又天真爛漫，趣味盎然，素有隸中草書之稱。 | 《曹全碑》和《張遷碑》的審美趣味，代表了漢隸風格的兩極，前者將規範向優美方向引進，為了表達這種優美，特地為長筆劃加波挑；後者則將規範引向壯美一路，為了表達這種氣勢，有意壓縮間架筆劃的波挑。前者有意將筆法趨向草化，而後者則有返璞歸真之意。二者皆為漢之名碑，歷來為後人所追慕，對魏碑、唐楷有比較直接的影響。 |
| 《乙瑛碑》 | 永興元年（西元一五三年） | 端莊之中有跌宕頓挫之致，用筆方圓結合，波尾常現大跳，雄渾古樸，情文流暢。 | |
| 《張景殘碑》 | 延熹二年（西元一五九年） | 布白縱橫成列，結構平正，且有變化，是隸法成熟期的作品。 | |
| 《史晨前後碑》 | 建寧元年至二年（西元一六八年至一六九年） | 東漢晚期的隸書規範定型期的作品，結構意度皆備，筆致古厚，為廟堂之品，然失去了早期的自然神韻。 | |
| 《曹全碑》 | 中平二年（西元一八五年） | 漢碑中秀雅書風的代表，神情氣爽，俊雅風流，如行雲流水，風神逸宕。 | |
| 《張遷碑》 | 中平三年（西元一八六年） | 筆力方勁雄厚，大巧若拙，堅實渾樸。 | |

## ▌章草

　　東漢書法是各種字體交叉發展，融會通變的時期。在漢隸形成並趨成熟的同時，人們為書寫便捷或急促書寫，形成了一種簡約的筆法結構，逐漸地得到公認。章草就是從漢隸演化出來的，它是漢隸的草寫，經藝術加工，才逐步發展成為一種獨具風格的書體。

　　章草含隸意，結構簡約，橫畫、捺畫、右鉤乃保持雁尾，字取橫勢，字與字不相連。漢章帝時代，杜度、崔瑗是寫章

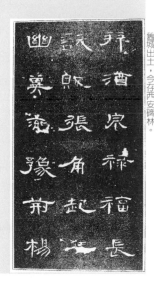

◆ 曹全碑

全名《郃陽令曹全碑》，東漢中平二年（西元一八五年）立。是漢碑中圓筆秀逸書風的代表作。明萬曆初在陝西郃陽（今合陽縣）舊城出土，今存西安碑林。

**為什麼叫「章草」？**

　　歷來對於章草得名有各種說法。一說因漢章帝創始而得名，一說因漢章帝愛好，一說因用於奏章，一說因史遊《急就章》，一說與章楷和章程書的「章」取義相同。近代學者比較贊同最後一說。因章草用筆都參用隸法，是與隸同源的書體；「章」有條理、法則之意，章草書體較為嚴謹而厚重，與今草有很大區別，所以稱之為「章草」。

草的大書家。杜度章草，書風高渺古逸，人稱「聖字」；崔瑗章草，筆意靈變生動，人稱「草賢」，但二人書跡都已失傳。東漢有傳章草書家為張芝、皇象二家。張芝師法杜、崔，又變而為「今草」，有出藍之稱譽，人稱「草聖」。

　　所謂今草，是在章草的基礎上結合新興的楷法發展而成的草體，加強了筆劃間的縈帶，是謂「一筆書」者。其書跡在唐代已很難尋覓，《淳化閣法帖》收有五種，章草《八月九日帖》比較近

❶ 皇象《急就章》
此章草臨刻本有多種，此為「松江本」間附正書。

真，而所作今草者都傳為張芝草書，如《冠軍帖》。

　　皇象是三國吳的書法家，其章草學杜度，點畫簡約、凝重，筆劃之間雖為牽連，然自有法度。作品有《急就章》、《文武帖》等。

　　草書是一種自由適意的書體，文人們如癡如醉地玩賞其書藝。漢末蔡邕認為，「書者，散也。欲書先散其懷抱，任情恣性，然後書之。」當時人已認識到書法藝術需要內心勃發的藝術激情，才能於書法中見其精神。漢代人好草書，也是一種氣概和浪漫情調的藝術表現。

## ▋行書

　　行書的出現，實際也是漢隸的簡捷書寫，至晉代大興，最遲也應在漢末始行。據史書記載，傳爲「後漢潁川劉德升所造也，即正書之小訛，務以簡易」，然劉德升的行書後人也不曾見。行書是楷書形成之前通行的一種「俗體」，具有靈活奔放的特點。

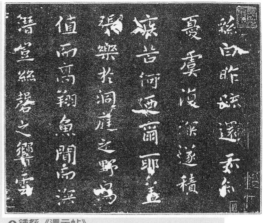

● 鍾繇《還示帖》
鍾繇小楷真跡無存，此帖傳爲晉王羲之臨本，被後人視作楷書第一帖。

　　楷書源於漢而盛於唐，它改變了隸書的筆勢，點畫規範，起收分明，應規入矩。它與隸書有若即若離的關係，有人認爲三國吳鳳凰元年（西元二七二年）的《谷朗碑》爲楷書的最早碑刻，然其隸意仍很濃重。東漢後期的鍾繇致力於由隸向楷的過渡，其書字形較扁，筆劃易方爲圓，有大小、斜正、開合的變化，已同後世的楷書十分接近。但是鍾書真跡已佚，傳品皆爲後人摹寫，如《還示帖》、《宣示帖》、《力命表》、《薦季直表》等。鍾繇的楷書之中微合隸意，讓人感受到一種古樸的浩瀚大氣，這是後人難以企及的。唐代張懷瓘《書斷》謂其書「幽深無際、古雅有餘，秦漢以來一人而已」，後人稱其爲「眞書之父」，彪炳千秋，累百代仍受人崇仰。

● 張芝草書《冠軍帖》
漢末張芝，後人稱其爲「草聖」。書跡在唐代已「無複餘蹤」，此帖傳爲張芝書，刊於《淳化閣法帖》。

# 三、浪漫而多彩的漢畫藝術

漢代的厚葬之風，為我們埋藏著許多稀世珍寶，我們對漢代的繪畫藝術的驚嘆，幾乎是隨著出土文物的面世而不斷增強的。

我們驚嘆於漢畫藝術的瑰麗而浪漫的色彩，折服於漢畫藝術的氣派和古拙的風格，它的古代藝術的特點和漢民族的風格是非常強烈的。我們說漢文化基本上繼承了楚文化的傳統，我們的認識也主要來自於漢代那充滿了幻想、神話、巫術觀念和奇禽異獸及其神祕的符號、象徵意味重且極具浪漫色彩的繪畫藝術世界。我們又說漢文化比楚文化多了一層人的自信精神，除了哲學、文學能給我們這種感受外，在漢畫藝術中的歷史與現實、神與人的紛繁交融之中，也能讓你為之震撼。漢代的「天人合一」的哲學思想，深刻地影響著漢代的藝術。

漢代的繪畫，主要有帛畫、壁畫、畫像石、畫像磚等。

## ▋帛畫

漢代的帛畫有湖南長沙馬王堆一號漢墓出土一幅、三號漢墓出土四幅、山東臨沂金雀山九號漢墓出土一幅，大多是描繪靈魂升天、墓主生前生活以及氣功強身之道。

一號墓的《升天圖》帛畫，畫面最完整，形象最清晰。帛呈T形，一名非衣，為葬儀儀式的一種旌幡，隨葬。畫面華麗而浪漫，上部頂端正中有一人首蛇身像，許是楚人信仰中的龍蛇大神，即「燭九陰」。右為大太陽，內隱金烏，下散落八個小太陽，當是后羿射九日後回歸陰間值更的；左繪一女子飛翔仰身擎托一彎新月，月上有蟾蜍與玉兔，當是死者靈魂升天之像（一說嫦娥奔月）；左右對稱畫二龍飛舞，此龍的形象已與今知龍形相近，僅是龍角、龍尾還未完全形成。又有仰首而鳴的仙鶴，一舉千里的鴻雁，二獸首人身的司鐸騎怪獸而振鐸作響，天門兩側闕上二豹攀騰，中間二神拱

手對坐。天闕之境瑞雲繚繞，一派仙氣，想像力何其幻妙。中部展示人間景象，華蓋之下是一個步履緩慢的老婦人，身著錦衣，極似墓中保存完好的利倉妻女屍，前有兩人跪迎，後隨侍女三人，氣派十足。下設廳堂，有酒器食具，七人佇立，似為送別主人升天。即使在人間，也畫有兩條穿壁蛟龍，似抬舉墓主升仙。下部即地下境界，有一神人雙手抵地，疑是地祇，又有魚龍水族之類分布周圍。整個畫面奇譎瑰麗，想像奇特，以極其浪漫的氣勢將天上、人間、地下融為一氣，人、神、獸同處，既將遠古傳統的原始活力和野性充分地表現出來，又將人的世界與神的世界溝通，包含著一種雄渾、幽深、瀟灑的人的意志和力量。儘管是對墓主的讚頌，但在本質意義上表現了對人自身的讚頌。這與戰國時期楚文化的意識表現比較，不是更提升了一層嗎？在技法上用遊絲描，勻細有力，構圖嚴密完整，對稱中有不對稱，顯其變化，主次分明，疏密有致。設色富麗厚重，以石青、石綠、石黃、朱砂等色平塗或渲染，又比戰國帛畫更具表現力。這幅帛畫可以代表漢畫藝術的風格和水準。

山東金雀山出土的帛畫，不作T形，也分天上、人間、地下三部分。人間生活部分，分五層排列，計畫二十四人，人物比例以下一層最大，似乎有透視的感覺，其情節大體可以聯貫。可貴的是，最大的一層圖像是漢代「角抵」表演，第二層為家奴勞作，第三檔為嘉賓相敘，第四層為弦樂歌舞，第五層為奴僕九人服侍墓主老婦人的場面。寫

◐升天圖

西漢帛畫。湖南長沙馬王堆一號漢墓出土，墓主人為軑侯利倉之妻。雖係喪葬品，實為古帛畫精品。

實的色彩濃烈，然而天庭有日、月、雲氣、仙山，仍然表現了靈魂升天的神仙思想。此帛畫技法，有人認爲是「沒骨」畫的先驅，以淡墨線和朱砂線靈活起稿，然後用礦物顏料平塗或渲染，雖經兩千餘年，色澤猶鮮。

## ▌壁畫

漢墓壁畫已經發現不少，大約有四十座漢墓中有壁畫，其中最著名的是洛陽卜千秋墓壁畫和林格爾東漢墓壁畫。

卜千秋墓的埋葬年代約爲西漢昭帝至宣帝（西元前八十六年至四十九年）時期，爲所見漢墓壁畫的年代最早者。畫墓主卜千秋持弓、乘龍蛇，及其妻手捧金烏、乘三頭鳳鳥，在仙翁引導下邀遊於太空之中，彩雲繚繞，青龍、白虎、朱雀、玄武奔騰，狐、兔、翼獸飛馳，一派升仙景象。神話和巫術思想濃厚，畫有鱗身的伏羲和蛇身的女媧，與之關聯的是內有金烏的太陽和內有桂樹、蟾蜍的月亮，還有虎頭熊身的方相氏和人面鳥身的吉祥神等，多麼富有幻想和生命的活力，它將神話世界和人的生活密切地結合在一起。所以，我們說，漢代的浪漫主義是樂觀自信的，浪漫之中帶有人的主觀色彩。

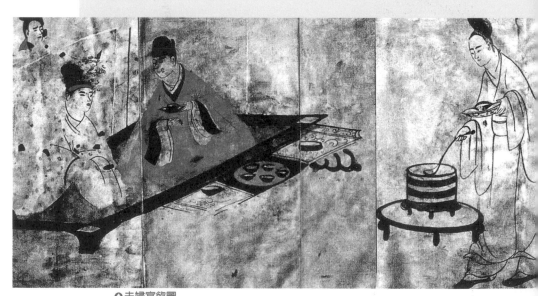

**❶夫婦宴飲圖**
東漢壁畫。河南洛陽唐宮路南側漢墓出土。此圖以神態刻畫細膩，線條工而設色濃，成爲同期工筆重彩人物壁畫的傑作。

這裡，又出現了龍和鳳的形象。龍的圖騰雖源於遠古，但漢人心目中的龍又是另一種創造，是威靈顯赫的形象，是對力的崇拜和象徵。而鳳鳥的形象，特別地誇張牠的冠和尾羽，精心設計其姿態，使牠顯得雍容華貴，又氣宇軒昂，具有超群的理想美。可以說，龍與鳳雖發源很早，然其形態是慢慢形成的，漢代藝術賦予了牠們性格，使其美的內涵更能體現漢民族的審美理想。這是劃時代的一次飛躍。線描藝術在這裡達到相當高的程度，富有節奏韻律的變化，讓中國畫的線描傳統更向前邁進了一步。

和林格爾東漢墓壁畫，注重宏大場面的描繪，畫了墓主人一生的經歷，世俗色彩濃烈，在畫面的分布上以出行圖為主，有龐大的車騎隊列，有城府建築和莊園景象，全畫以墓室結構分組，情節跌宕，但統一於主題和整體布局之中。此畫還反映了漢族與匈奴、烏桓、鮮卑等少數民族的交往，也描寫了農耕、射獵、畜牧、採桑、釀造、樂舞百戲等場景，很全面地紀實性地表現了社會生活和地方風俗。這在漢壁畫中是罕見的巨品，也是漢代藝術寫實描寫的又一鮮明的例證。

一九八一年於洛陽一座東漢晚期的墓中發現了三幅壁畫，有《夫婦宴飲圖》、《車馬出行圖》、《貴婦侍女圖》。其中《夫婦宴飲圖》的人物形象較大，我們能欣賞到人物的細微的表情，驚嘆其傳神的魅力。男主人左手持耳杯，右手作手勢，帶著一種神情目視對方，似在勸酒。女主人嬌羞半露，不敢正視，卻又偷覷對方，微妙地描寫了眉目傳情的男女情態。屏後侍女既想窺視又不敢多看，一旁料理的侍女更不敢抬頭，細膩地傳達了人物的內心世界。可見漢畫既有大氣的浪漫的傑作，又有精細的抒情的工筆，多方面地表現了漢藝術家的創造性才華。

漢代的畫像石和畫像磚，發現的地區相當廣，幾乎全國各地都有。

## ▌畫像石

　　畫像石以山東、四川、河南等地區較爲重要。

　　山東嘉祥武氏石室各種構圖完整的畫像石有五十多幅，全部陽刻，細線鏟底，裝飾趣味極濃。這是漢代題材內容比較豐富的畫像石。反映當時實際生活的，有車馬出行、樂舞、戰爭、狩獵等，有的如「庖廚」，描寫的情狀還十分細緻。這些刻石中，有表現伏羲、女媧、神農、祝融和東王公、西王母等神話形象的，有表現堯、舜、禹傳說故事的，有表現曾參、閔子騫、老萊子、丁蘭及代趙夫人等孝行的，有表現荊軻、專諸、要離、豫讓、曹沫等俠士形象的，也有表現狗咬趙盾、秋胡戲妻、泗水撈鼎等歷史故事的，內容繁多。

　　河南南陽是漢畫像石的中心產地，其題材除表現歌舞、田獵及車騎出行外，還有不少表現神話與怪異的傳說，其中「角抵」和雜技是常見的題材，又有野獸如虎、牛的造型，顯得格外生動而有氣魄。

　　四川的畫像石，又具有另一種特色，其中不少還刻在崖墓上，新津所刻的歷史故事與百戲，如伏羲、女媧、孔子問禮、荊軻刺秦

王、魯秋胡等，和山東畫像石題材類似。樂山畫像石大多刻在崖墓
上，作風粗放、簡樸，又有浮雕的，如樂山享堂所刻。

## ▎畫像磚

　　畫像磚又以四川、河
南的最富特色。

　　四川的畫像磚，內容
豐富，刻畫精巧。成都的
畫像磚，生動地反映了農
村風光。又有非常抒情
的，猶如優美的山水畫，
如新都《蓮池》磚刻，池
中有蓮蓬，有游魚，有螃
蟹，有水鳥，有小舟游弋於
池上，詩意盎然。

　　河南的畫像磚以鄭州新
通橋出土的空心磚畫像爲代表，
內容較豐富，有表現奔遂、對

**⊕ 漢代樂舞畫像磚**
這是西漢晚期的三幅畫像磚。
一九八八年四月出土於鄭州市南昌西街。

刺、武士、射獵、樂舞、鬥雞、馴牛、刺虎以及野獸禽鳥、神話故
事等，皆是漢代民間流行的繪畫題材，生活氣息濃厚。

　　漢代的畫像石和畫像磚，是在對世俗生活和自然環境的肯定
中，表現歷史故事、儒家教義和神仙幻想的，但仍然掩蓋不住那異
常充沛的浪漫激情，在馬馳牛走、鳥飛魚躍、鳳舞龍飛、人神雜
處、百物交錯之中，一個充滿非凡活力和旺盛生命力而異常熱鬧的
藝術世界，不就呈現在我們面前了嗎？這是神話、歷史、現實三混
合的世界，它是民間藝術家以才智和幻想營造的世界，其中凝聚著
一代人的藝術精神和藝術思想。

# 四、華麗眩目的百戲歌舞

繼西周之後，漢代出現了古代舞蹈的第二次高峰。春秋戰國時期民間歌舞的興起，秦始皇統一中國後又大規模地集中各地的音樂舞蹈藝術，進入漢代又有民族間的樂舞交流，這都為漢代的舞蹈藝術的發展和提高奠定了基礎。

漢代由於漢樂府的建立，大量的民間歌舞形式引進宮廷，所謂的雅樂、雅舞已形同虛設。漢代舞蹈大致可以分為兩大類；一類是由倡優舞伎表演的俗樂、俗舞，一類是由多種藝項、作綜合性表演的百戲樂舞。

百戲樂舞是漢代突出的舞蹈現象。它是在早期舞蹈藝術基礎上出現的更加表演化、戲劇化、規範化和技巧化的一種以舞蹈為主的綜合藝術形式。其中包括了雜技、武術、魔術、音樂唱奏和民間舞蹈。它是當時最受社會歡迎的民間表演藝術。漢桓寬在《鹽鐵論》中描述到了西漢宣帝年間（西元前七十三年～四十九年）這種民間的百戲。人們以「倡優奇變之樂」和「戲倡舞象」招待客人或消閒娛樂，甚至死了人也用「歌舞俳優」表演。《漢書·武帝紀》載：「元封三年（西元前一○八年）春，作角抵戲（即百戲），三百里內皆觀。」由此可見百戲的社會影響。從出土的漢文物考察，也大多是描繪了百戲樂舞的演出場面。

漢代的百戲樂舞，從民間吸收了藝術養料，凡屬於藝技項的表演藝術都被容納了進來；進入宮廷之後，又隨封建貴族的美學趣味發生變化，其中的歌舞表演被裝飾得華麗眩目。漢代張衡在《西京賦》中描寫了西京表演百戲的華麗場景：這裡布置出了風景如畫的仙山，《總會仙倡》的表演開始了。「戲豹舞羆」是表演動物形態的舞蹈。扮成「白虎」的演員在「鼓瑟」；扮成「蒼龍」的演員在「吹篪」；扮成娥皇、女英（相傳是堯的女兒，舜的妻子，後成為湘江之神，即湘夫人）的演員在歌唱，歌聲婉轉動人。洪崖（三皇時

⊙ 徐州馱藍山樂舞俑
該樂舞俑出土於一九八九年十月徐州市東郊馱藍山某西漢男女合葬墓。此俑縣漢代女性纖腰婉娩的曲線美。

的樂人）穿著羽毛衣服在指揮。一曲未完，忽然又「雲起雪飛」，「轉石成雷」（雷聲效果）。緊接著有人又裝扮成各種怪獸、大雀、白象等出場舞蹈。這裡雖然有文學描寫的誇張，但基本上反映了百戲樂舞的表演的綜合性已很講究表演性的藝術效果了。

在漢代，由於民族文化的交流，出現了許多帶民族色彩的舞蹈品種，漸漸地成了舞蹈表演的主流，而且成爲獨立的節目得以流傳。其中最著名的有如下幾種：

（一）**巴渝舞**：這是西南少數民族夷人的一種集體性舞蹈。其內容多爲描寫戰爭。西元前二〇六年漢王劉邦在征戰中得到夷人的幫助，夷人勇敢參戰，多次獲取勝利。漢王看中了他們的舞蹈，並把這些與歷史上的「武王伐紂」故事相結合，於是下令漢族的樂舞人員學習，並命名爲巴渝舞。

（二）**鞞舞**：以帶柄的單面鼓爲道具的一種集體舞。最早由十六個演員舞蹈，以後發展到了六十四人的大型規模。由於這種道具呈鼓形如一把扇子，故又名鞞扇舞。

（三）**公莫舞**：用彩巾或長大衣袖爲舞蹈道具的一種舞蹈，又稱「巾舞」。相傳劉邦、項羽宴於鴻門，項莊舞劍，欲殺劉邦，項伯也起舞，以袖相隔，並說，「公莫！」意思是叫項莊不要殺劉邦。於是此舞得名。

（四）**鐸舞**：用鐸作爲舞蹈道具的一種集體舞。鐸是一種鈴鐺類的搖振樂器，銅製，外形如鐘，形制小巧。

（五）**盤鼓舞**：這是一種將鼓平放地面，由一人或幾人在鼓面和鼓周圍跳的舞蹈。鼓的多少不定，一般爲七個，故又名「七盤舞」。由樂人隨舞唱奏伴舞。在很多漢代的畫像磚上均能看到這種舞蹈形象。

○**西漢百戲陶俑**
此爲一九六九年山東濟南無影山西漢墓出土的百戲陶俑，有表演者和奏樂者二十一人，生動地反映了漢百戲表演藝術的形象。

❶**畫像磚上的漢代樂舞**
這是西漢晚期的三幅畫像磚，一九八八年四月出土於鄭州市南昌西街。

# 五、角抵妙戲《東海黃公》

到了漢代，民間進一步把角抵戲劇化了，代表性的節目是《東海黃公》。在學術界，一般都將它看作是古代戲劇的開端。

漢代盛行角抵戲，並由民間進入宮廷，和優戲以及歌舞、雜技等結合起來表演，故總稱爲百戲。角抵戲來源很早，據說與遠古的蚩尤有關。宋陳暘《樂書》云：「或曰蚩尤氏頭有角，與黃帝鬥，以角抵人。今冀州有樂名『蚩尤戲』，其民兩兩戴牛角而相抵，漢造此戲豈其遺像邪？」這種說法已被學術界接受。又，古代凡稱「戲」的一類表演，都含有競技或戲弄之意。這種角抵戲在戰國時期已流行，秦統一中國後，將這種表演引進宮廷，和俳優一起表演。《史記‧李斯傳》載：「是時二世在甘泉，方作角抵優俳之觀。」到了漢代，角抵戲進一步民間化，代表作是《東海黃公》。這對於古代戲劇的形成，是非常重要的一步。

晉代葛洪《西京雜記》記載：「有東海人黃公，少時爲術能制蛇御虎，佩赤金刀，以絳繒束髮，立興雲霧，坐成山河。及衰老，氣力羸憊（弱疲），飲酒過度，不能復行其術。秦末有白虎見於東海，黃公乃以赤刀往厭（抑制），術既不行，遂爲虎所殺。三輔（今陝西關中一帶）人俗用以爲戲。漢帝亦取以爲角抵之戲焉。」從這裡知道角抵的表演已非角力，而是用一個故事規定其情節，由

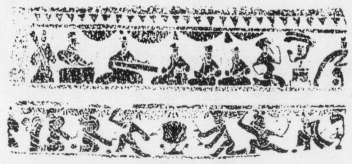

❶東漢畫像石樂舞百戲
角抵者多著面具，稱為象人。此畫像石（圖版為局部）上下二部樂隊，彈拔吹打齊全，有瑟、竽、排、簫、塤、拍、鉦、鐘、磬、建鼓等，右上為樂舞，右下為象人角抵，極為生動豐富。

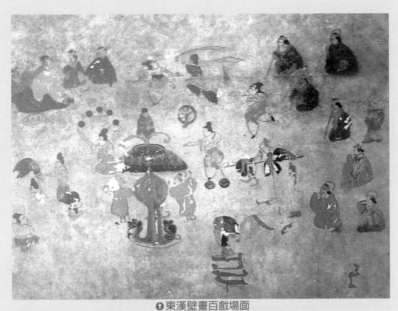

**⊕東漢壁畫百戲場面**
一九七一年出土的內蒙古和林格爾東漢護烏桓校墓的壁畫，
描寫了寧城縣的官衙及地方貴族的生活，此圖版即為觀賞百戲場面的寫照。

角力者來登場表演。表演在西漢初年民間便已有之，到漢武帝劉徹
時就徵用為宮廷演出，而且稱之為「角抵之戲」。表演時按規定情
節，有人物裝扮黃公和虎，經角鬥後黃公被虎咬死。《西京賦》又
云：「東海黃公，赤刀粵祝，冀（指望）厭白虎，卒不能救；挾邪
作蠱，於是不售。」這段話可與上述的記載互證，於是我們對《東
海黃公》就可以有較為形象化的認識了。情節：事先規定的。裝
扮：黃公以紅綢束髮髮，佩赤刀；「象人」（漢時假面扮形的藝人）
扮虎。表演：似乎應有興雲霧、造山河的法術表演；「粵祝」應有
與唱念、音樂有關的表演；人、虎相鬥非為角力競技，應有角力的
動作且歌舞化的表演。意義：黃公法術不行，為虎所殺，告誡人們
不要輕信當時流行的「挾邪作蠱」的方士騙術。由此看來，角抵戲
《東海黃公》基本上具備了作為戲劇的有關藝術因素，我們把它看
成是中國古代戲劇的開端，是完全有理由的。這是民間藝人在角抵
的表演化、戲劇化的實踐中完成的偉大藝術創造。

# 六、漢樂府與協律都尉李延年

西漢樂府只存在了一百零六年的時間，但其重視民間音樂的風氣，對其後千百年間的音樂的發展，依然有著深遠的影響。

秦漢時期的音樂有較大的發展與進步。這主要表現為作為宮廷音樂系統的音樂創作研究機構「樂府」的正式建立，標誌著民間音樂的空前繁榮與發展，已引起政府的高度重視。在民間音樂基礎上的宮廷音樂創作，進入了一個新的階段。秦漢兩代，對北方少數民族在戰爭與和平兩方面的互動聯繫，客觀上也促進了文化的交流。

一九七七年秦始皇陵附近出土「樂府」鐘一枚。唐杜佑《通典》載：「秦、漢……少府屬官，並有樂府令丞。」這充分證明早在秦代，宮廷即已開始設立樂府。

到了漢代，有關宮廷樂府建立的資料顯得更加完滿和充分。據《漢書‧禮樂志》記載，西漢朝廷於西元前一一二年設立樂府，其工作任務，是為適應宮廷音樂文化的需求，收集民間音樂、創作和填寫歌詞、創作與改編音樂、編配樂器、安排宮廷唱奏活動等。漢代傑出的音樂家李延年擔任協律都尉，主持音樂創作和改編。另外，還有張仲春等專業音樂家和司馬相如等幾十名著名文學家參與其中。下設唱奏樂工千餘人。

在這些樂工中，其職業分工有「僕射」（專門管理樂工）、「夜誦員」（專門選讀民歌）、「聽工」（專做測音工作）以及從事樂器製作與維修的「鐘工員」、「磬工員」、「柱工員」、「繩弦工員」等。除此之外則全是進行音樂唱奏表演的樂工。

李延年是漢代傑出的音樂家。他原為宮中太監，因知音律、善歌舞，得到武帝的寵愛，被封為協律都

❶ 吹竽鼓瑟俑

這是在馬王堆一號漢墓出土的彩繪吹竽鼓瑟俑。竽是笙類樂器的變種。

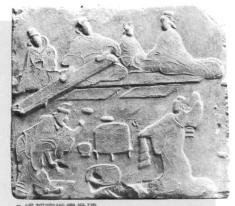

**❶ 成都宴樂畫像磚**
此畫像磚為成都市西郊東漢墓出土。其畫一男鼓瑟，
一男擊鼓，一女歌，一女舞，餘二人觀賞。

尉。史稱「延年善歌」，「每為新聲變曲，聞者莫不感動」。他還擅長作曲，《史記》、《漢書》都有李延年「作十九章」的記載，這就是有名的《郊祀歌》十九首，為漢武帝祭祀天地而作。令人欽佩的是，他善於吸收外來音樂的養料而進行音樂創作，能根據一支胡曲，改編出二十八首新穎的樂曲。漢樂府重視民間音樂的傳統，與李延年親自提倡是分不開的。

樂府的建立，對宮廷音樂的發展和創作的繁榮，起到了積極的推動作用。由李延年作曲、司馬相如作詞的《郊祀歌》，如同當年屈原的《九歌》，展示著富於浪漫與幻想色彩的神仙世界，並帶有現實人生的實用功利；《海內有奸》則是表現朝廷抗擊匈奴入侵取得勝利的喜悅；劉邦的《大風歌》，用氣勢磅礴的主旋律，表達了劉邦平定天下以後，急切希望有更多的將士來保衛國家的心情；《瓠子之歌》則反映了漢武帝不顧宰相田蚡的反對，親臨瓠子（今河南省濮陽縣西）指揮民眾堵塞黃河決口、保護農業生產和人民生活的事蹟。

樂府的另一項重要職能是收集民歌。當時的民歌收集地域，北起匈奴和其他少數民族區域，南到長江以南地區；西至西域各地，東到黃河之濱。漢樂府的官員們到民間收集民歌，已不同過去單純地記錄歌詞，而是開始記錄旋律，為此創造出了稱為「聲曲折」的記譜法。《漢書·藝文志》所言「河南周歌詩七篇」、「河南周歌聲曲折七篇」，可能就是指當時的歌詞和歌曲。

西元前六年左右，由於社會問題積重，西漢經濟日漸衰退，農民革命的風暴正在醞釀。面對朝廷經濟的緊縮，漢哀帝下令裁減樂工並正式撤銷了樂府。

# 七、鼓吹樂與相和歌

鼓吹樂是漢代的一個著名樂種。漢代的相和歌，源於民間歌曲，但又高於民間歌曲，它們是職業樂人創作的藝術歌曲。

## ▌鼓吹樂

鼓吹樂興起於漢代初年，是以吹奏樂器和打擊樂器演奏為主的一種音樂形式。在打擊樂中間，以鼓為主，在吹奏樂中，則用排簫、橫笛、笳、角等吹奏樂器，必要時也有歌唱加入。

鼓吹樂分為鼓吹與橫吹兩類。用排簫和笳作為主奏樂器，儀仗隊在道路上行進時演奏的稱為鼓吹；以鼓和角為主奏樂器，作為軍樂並在馬上演奏的，稱為橫吹。在漢代的宮廷鼓吹樂中，有一部分來自民間歌曲，因此也有歌詞並可用作歌唱。因為最初的鼓吹樂是在民間的遊牧隊伍中應用，當這些民間鼓吹進入軍中後，仍然保留著民間的內容和歌詞特色。如鼓吹曲《上邪》，歌曲內容是表現愛情的；鼓吹曲《有所思》，歌曲內容是表現好心女痛絕負心漢的；鼓吹曲《戰城南》，歌曲內容則具有民間的反戰、厭戰情緒；而橫吹曲中的《紫騮馬歌》，則顯得更為淒婉：「十五從軍征，八十始得歸。道逢鄉里人，家中有阿誰？遙看是君家，松柏塚累累。兔從狗竇入，雉從梁上飛。中庭生旅穀，井上生旅葵。舂穀持作飯，採葵持作羹。羹飯一時熟，不知貽阿誰！出門東向看，淚落沾我衣。」漢代宮廷將鼓吹樂用於軍樂：或用於徒步行進，或用於馬步行進。而在馬上演奏的鼓吹，又稱為「騎吹」。鼓吹樂也用於宮廷迎賓或殯葬儀式。鼓吹除了行進演奏外，也可以作為宮廷宴享娛樂時站定或坐定演奏。

## ▌相和歌

相和歌的名稱，最早見於《宋書‧樂志》。它是在漢代民歌的基礎上融會了周代的「國風」和戰國「楚聲」的傳統而發展出來的一個樂種。《晉書‧樂志》言：「相和，漢舊歌也。絲竹更相和，執

節者歌。」此言則是指歌唱者手持「節」或「節鼓」類的敲擊樂器，並自擊節奏歌唱，其他管弦樂器伴奏應和，這種歌曲表演形式稱爲相和歌。

漢代相和歌的早期形式，只是一種所謂「徒歌」的清唱，而沒有伴奏。再進一步是清唱加幫腔，即所謂「但歌」。更進一步就是「絲竹更相和，執節者歌」的相和歌形式了。

作爲歌曲形式的相和歌，其結構較爲簡單。一般曲式結構爲單曲式。曲調又分爲吟嘆曲和諸調曲兩類。相和歌保持著傳統民歌「有辭有聲」的特點。辭，即歌詞；聲，即曲調和襯腔所唱的虛詞。

漢代的相和歌主要應用於宮廷的「朝會」、「置酒」、「遊獵」等場合。其作品大致分三類：一是前代的舊曲。如《陽阿》、《採菱》、《涤水》、《激楚》、《今有人》等，這些均是戰國時代流行的楚地民歌和民間歌舞曲。其中《今有人》就是《九歌》中的《山鬼》。二是當代貴族創作吟唱的歌曲。如漢武帝時代的《董逃行》和東漢時代的《善哉行》。這些作品反映貴族文人對人生的觀察與追求。三是當代的民間文人創作。如《婦病行》、《東門行》、《白頭吟》等。《婦病行》是相和歌中的瑟調曲。歌曲悲愴的情緒，描繪出了漢代一貧苦農民家庭的悲慘景象：

> 曲：婦病連年累歲，傳呼丈人前一言。當言未及得言，不知淚下一何翩翩。『屬累君兩三孤子，莫我兒飢且寒，有過愼莫笪笞（用竹片抽打）。行當折搖，思復念之！』
>
> 亂：抱時無衣，襦復無裡。閉門塞牖捨孤兒到市。道逢親交，泣坐不能起。從乞求與孤買餌，對交啼泣，淚不可止。『我欲不傷，悲不能已。』探懷中錢持授交。入門見孤兒，索其母抱，徘徊空舍中，行復爾耳，棄置勿復道！

**◯ 徐州北洞山撫瑟俑**
該俑於一九八六年九至十一月在徐州市北銅山縣茅村鄉北洞山西漢楚王墓出土。瑟是中國古代彈弦樂器，後在民間逐漸消失。

在這首悲歌中，表現出「曲」和「亂」兩部分結構。第一部分是唱病婦在臨死前向其丈夫託孤，第二部分是唱病婦死後丈夫爲孤兒求食及孤兒在空舍中啼號索其母的場景。

## ▌相和大曲

相和歌在發展的過程中逐漸與舞蹈、器樂演奏結合，產生了相和歌的高級形式——歌舞大曲或稱相和大曲。《宋書》卷二中記載的曲目有《東門》、《西山》、《羅敷》、《西門》、《默默》、《園桃》、《白鵠》、《碣石》、《何嘗》、《置酒》、《爲樂》、《夏門》、《王者布大化》、《洛陽行》、《白頭吟》。

漢代大曲的曲式結構，例由「豔——曲——亂」三部分組成。豔是大曲的前奏或引子，多爲器樂演奏，曲調婉轉而抒情。而亂（又稱趨）則是樂曲的結尾部分，可以是聲樂唱段，如《豔歌何嘗行》；也可以是器樂演奏段，如《陌上桑》。亂的音樂情緒大都顯得緊張而熱烈。亂是指歌曲結尾，趨是指有舞蹈配合結尾，而曲則是指大曲的主體部分，一般由多個唱段聯綴而成。每個唱段則以婉轉抒情爲其特點。通常一個唱段稱爲一「解」，一首大曲至少有兩解，有時可多至七、八解。下面是《白鵠》的結構：

豔部：（奏樂曲）

曲部：飛來雙白鵠，乃從西北來，十十五五，羅列成行。（一解）妻卒被病，行不能相隨。五里一反顧，六里一徘徊。（二解）吾欲銜汝去，口噤不能開；吾欲負汝去，毛羽何摧頹。（三解）樂哉新相知！憂來生別離！躊躇顧群侶，淚下不自知。（四解）

趨部：念與君別離，氣結不能言！各各重自愛，道遠歸還難。妾當守空房，閉門下重關。若生當相見，亡者會黃泉！今日樂相樂，延年萬歲期。

# 八、感傷古琴歌《胡笳十八拍》

古琴曲在中國有著非常悠久的歷史，在戰國時期已出現過一些著名的演奏家和古琴曲，至漢代古琴藝術又得到了進一步的發展。

西漢劉安（西元前一七九～前一二二年）的《淮南子·修務訓》有記載：「今夫盲者，目不能別晝夜，分白黑，然而搏琴撫弦，參彈復徽，攫援（上行）摽拂（下行），手若蠛蠓（小飛蟲），不失一弦。」是說盲人彈琴，如蠛蠓小蟲飛舞一般，不會錯彈一根弦。當時人彈琴技藝已相當高超了。

先秦古琴曲大多由歌曲伴奏而為琴歌曲，也有發展為器樂曲的。在漢代影響較大的有琴曲《廣陵散》（至魏嵇康時初具規模，得以流傳，在談嵇康琴曲時再述）和琴歌《胡笳十八拍》，《胡笳十八拍》是漢末蔡文姬所作，其音其辭感傷亂離，深沉動人。

蔡琰，字文姬，約生於漢靈帝熹平六年（西元一七七年），是著名的文學家、音樂家和書法家蔡邕的女兒，從小受家學的影響，有過人的音樂和文學的天賦才華。蔡文姬初嫁河東衛仲道，夫亡無子。漢末大亂，又歸匈奴左賢王，留居匈奴十二年，生二子。曹操念及蔡邕的友情，將蔡文姬從匈奴贖回，再嫁董祀。蔡文姬忍別孩子，重返中原故土，百感交集，哀嘆自己的不幸，創作了《胡笳十八拍》。這支琴歌，詞曲均由她創作，約在西元二〇八年前後依胡笳的音樂風格在古琴上譜成的。此琴歌在後世廣為流傳。唐李頎《聽董大彈胡笳兼寄語弄房給事》詩云：「蔡女昔造胡笳聲，一彈

＋ 知識百科 ＋

**《胡笳十八拍》之爭**

在歷史上有關於《胡笳十八拍》真偽之爭，如宋蘇軾就認為是偽作，也有人認為是文姬肺腑中言，非他人所能代替。郭沫若考證，認為確係蔡文姬所作，但這種說法並未得到學術界認同。然而無論真偽，琴歌《胡笳十八拍》終究是中國古典音樂的傳世優秀作品。

**↑胡笳十八拍圖**

蔡文姬是琴家蔡邕的女兒，也是漢末的著名琴家，相傳她曾作琴歌《胡笳十八拍》
以表達她的思鄉流亡之苦。此《胡笳十八拍圖》係明人所繪。

一十有八拍。胡人落淚沾邊草，漢使斷腸對歸客。」（節錄）詩描
寫了琴歌的淒婉動人。《胡笳十八拍》訴說了文姬的悲苦遭遇，反
映戰亂給人民帶來的苦難，抒發了思念祖國故土和不忍骨肉分離的
強烈感情，因此在文學上、音樂上都是一首精品佳作。

據古琴家查阜西統計，琴歌《胡笳十八拍》共有三十九種不同
的版本，其中唯有明萬曆三十九年（西元一六一一年）孫丕顯《琴
適》的傳譜是配詞的，其他則為古琴曲譜。琴歌吸收淒涼的胡笳音
調翻入古琴，譜寫出她的浩天怨氣，其歌辭云「胡笳本自出胡中，
緣琴翻出音律同」，「笳一會兮琴一拍」，其旋律是一種漢蒙音樂交
融的別調。全曲十八段，感情深沉，完整統一。《胡笳十八拍》具
有非常濃厚的抒情氣息，旋律富有起伏，高則蒼悠悽楚，低深沉哀
思，對比度強烈。此曲定弦法用胡笳調（1356123），即降B調，突
出三3、6二音，以表示胡笳的特殊音調。全曲以三小節構成樂節為
主，節奏穩定，字腔一字一音，與傳統風格相符。《胡笳十八拍》
琴韻悠悠，不乏高亢遼闊，在文學和音樂上都達到了很高的藝術境
界。

# 飄逸超然的魏晉風度

魏晉南北朝（西元二二○年至五八九年）

　　魏晉南北朝的歷史，是由統一走向分裂的過程。東漢末年的戰亂，形成魏、蜀、吳三國鼎峙，及至晉武帝司馬炎又重新統一中國。不久便因司馬王朝腐敗釀成了「八王之亂」，僅維持了西晉三十九年的小康局面。北方少數民族興起，問鼎中原，「十六國」連年混亂，哀鴻遍野，於是又進入了分裂的時代。琅琊王司馬睿於建康（南京）建立東晉王朝。西元五世紀初，北方由北魏拓跋氏統一，後為東魏、西魏、北周、北齊所更替；南方的東晉相繼被篡位，即為宋、齊、梁、陳，與北方對峙，歷史上稱為南北朝時代。時局的動盪帶來經濟的衰退，但在意識形態領域卻發生了異乎尋常的變化。

　　在這樣的特定歷史條件下，出現了繼先秦之後第二次社會形態的變異所帶來的思維變化，兩漢的經學思想和讖緯經術被沖潰，代之而起的是門閥士族地主階級的新觀念體系，思想活躍，清談成風，普遍對人自身的命運產生一種憂患意識，感嘆人生短促無常，對生命表現了特別的留戀。於是外表放浪形骸，飲酒享樂，瀟灑超然，處於一種自得自適的狀態，但在精神品性方面，卻深刻地表現出對生活的極力追求，寄情於文學、藝術，展現出超然脫俗的精神風貌。這就是後人津津樂道的魏晉風度。當時，印度的佛教傳入，對備嘗戰禍苦難的人民來說具有很大的影響力，全國普遍建有佛寺，北魏和南梁還先後將它提昇為國教。在思想界一度出現儒、道、釋信仰混亂的狀態，但在知識階層乃以無為而無所不為的老莊思想為主導，又在美學思想上提出「以形寫神」、「氣韻生動」的美學原則，將藝術提高到一個新的境界。這個時期由於民族文化的交融和藝術思想的提升，包括音樂、舞蹈、書法、繪畫及戲劇萌芽等，都得到了明顯的發展。

# 一、千姿百態的舞容舞風

由於民族文化的融合，使各種舞蹈藝術也出現了互相的交流和發展。

南方與北方、少數民族與漢族舞蹈藝術的大融合，是這一時期的重要特點。其一，欣賞娛樂的表演性舞蹈吸收了中原傳統樂舞和江南地區的民間歌舞，創作出一批藝術性強、欣賞價值高的樂舞作品。其二，上層社會時興「以舞相屬」的禮節性舞蹈，是一種由貴族、文人在宴會上自娛的古代「交際舞」。其三，中、外各民族樂舞文化的交流，促進了中國舞蹈藝術的發展。

## ▌清商樂舞的形成與發展

清商樂是在西元五、六世紀以後產生的一項音樂形式。它是融會了南、北方的民歌和民間音樂的其他形式，而形成的一種宮廷音樂。它是相和歌的繼承和發展，在南北朝以後便完全取代了相和歌。據《舊唐書·音樂志》：「清樂者，南朝舊樂也。永嘉之亂，五都淪喪。遺聲舊制，流落江左。宋梁之間，南朝文物，號爲最盛。人謠國俗，亦各有新聲。後魏孝文、宣武用師淮漢，收其所獲南音，謂之清商樂。」

在清商樂中，舞蹈占有相當大的比例。我們把這種清商樂中的舞蹈，專稱爲「清商樂舞」。據史書記載，曹氏父子（曹操、曹丕、曹植）就十分酷愛舞蹈。曹操專門建築銅雀臺爲歌舞伎人進行舞蹈表演場地，以

⊕ 洛陽樂舞壺
這是南北朝時期北齊年代的扁壺，上面是身著胡服的樂舞裝飾。

供他娛樂。直到他臨死前還立
下遺囑，要這些歌舞伎人每月
在他的陵墓前表演歌舞。《南
齊書·王僧虔傳》載：「又今
之清商，實由銅爵（雀），三
祖風流，遺音盈耳，京洛相
高，江左彌貴。」由此可見，
清商樂舞實際上可認為是曹魏
時代「銅雀歌舞伎人」表演的
舞蹈藝術。在曹魏時代，宮廷
專門設置管理這種樂舞的官
職：清商令和清商丞。魏齊王
曹芳，「每見九親婦女有美
色，或留以付清商」（《三國
志·魏書·齊王芳傳》）。

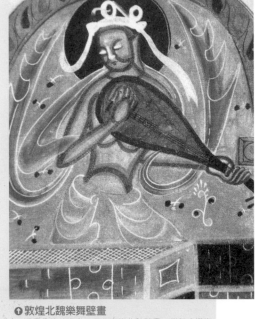

**❶ 敦煌北魏樂舞壁畫**
這是敦煌莫高窟二八八窟的北魏壁畫。樂舞人橫抱
琵琶，在粗獷的體位搖擺中拂掃琴弦。這種舞樂結
合的動作反映了北朝時期的樂舞風格。

從清商樂舞來自「銅雀歌
舞伎人」和齊王曹芳在民間收
索美女的事實，說明了清商樂舞是專供統治階級娛樂休閒的表演性
樂舞。這些來自民間的舞蹈，雖然經過了加工整理，藝術技巧有所
提高，演出形式更加精美，但仍然不失它們原有的生動活潑和情真
意切的民間風格。

在南北朝時期，清商樂舞傳播得十分廣泛。在南、北統一之
後，在隋唐的宮廷燕樂中專門設立了清商樂部。在武則天時代，清
商樂舞就日漸衰落了。史跡中見到的清商樂舞節目名有《巾舞》、《
拂舞》、《鞞舞》、《鐸舞》、《巴渝舞》、《白苧舞》、《前溪舞》、《明君
舞》等。

## ▎以舞相屬成風

宮廷和貴族們的「以舞相屬（邀）」的風氣十分盛行。《宋書·
樂志》：「前世樂飲，酒酣，必自起舞……魏晉以來，尤重以舞相

屬，所屬者代起舞，猶若飲酒以杯相屬也。謝安舞以屬桓嗣是也。」又傳說三國時吳國人張盤常在宴會中起舞屬陶謙。陶謙不肯起舞，並舞而不轉。張盤問：「不當轉邪？」陶謙回答：「不可轉，轉則勝人。」為此事兩人從此不和。這說明在當時「以舞相屬」的社會風氣中，如果謝絕邀請而不舞，就是對人的不恭敬；舞而不轉體，也是不符合社交規矩的，更是一種不禮貌的行為。

　　晉代太康年間（西元二八○年～二八九年）流行的「杯盤舞」，當時將此名改叫「晉世寧舞」，是因為舞蹈音樂採用了歌頌西晉統一全國的歌詞。「晉世寧舞」流傳範圍相當廣泛，反映出大亂之後人心思定的普遍社會情緒。杯盤舞的特點是雜技與舞蹈相融合，這也正是漢代的傳統。舞者將杯盤接在手上，反覆不離其手，有學者認為現代雜技的「轉碟」即由此發展而來。

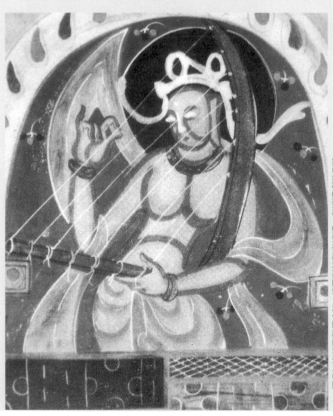

⬅敦煌北魏樂舞壁畫
這是敦煌莫高窟四三一窟的北魏壁畫。上身裸露的樂人在腰部的扭擺中撥彈豎箜篌。豎箜篌起源於西亞，漢代時經西域進入中國。

**✛ 知識百科 ✛**

**賓主相舞**

　　除了「以舞相屬」作為上層社會的禮節性交誼舞外，在魏晉南北朝時期還有在宴席中賓主自行即興起舞的風俗。從貴族到皇帝，常在興致中即興舞蹈，也成為當時上流社會的一種時尚風氣。據史籍載，在上流社會，上至皇帝，貴至將軍重臣，都具有一定的舞蹈藝術修養和舞蹈技能。他們既可以「以舞相屬」來適應各種社交場合，也可以即興起舞來表達內心的情感。而且更多跳的是民族民間舞蹈。如《拍胸舞》、《胡舞》、《回波舞》、《獼猴與狗鬥》等。從這一個側面可以看出，當時的民族民間舞蹈已滲透進了宮廷。

　　南北朝時代佛教迅速發展。此刻的舞蹈藝術也在宗教中吸取養分。娛佛的舞蹈出現了，千姿百態的飛天、伎樂天，手持著各種樂器：琵琶、箜篌、箏、阮、篳篥、橫笛、排簫、吹葉、螺、細腰鼓、雞婁鼓等。我們在古代壁畫和雕塑群像（敦煌莫高窟、雲崗石窟等）中見到的一切，均是當時輝煌的舞蹈藝術留下的歷史印記。

　　在敦煌北魏洞窟的「天宮伎樂」，是圍繞窟頂繪製的各種音樂舞蹈人物形象。他們姿勢各異，變化無窮，大幅度地扭腰出胯、伸臂揚掌，動作舒展奔放。其身姿手勢，即具有佛教發源地尼泊爾、印度的風格，又含有北魏鮮卑遊牧民族粗獷豪放的精神氣質。

## ▌魏晉南北朝舞蹈的風格特點

　　此時期的舞蹈多富於抒情性，舞姿輕盈柔美，情緒纏綿婉轉。這與當時的社會背景和上層的思想認識密不可分。人們對動盪的社會現實產生不安和及時行樂的思想，並崇尚玄學和迷信鬼神，這都成為這些特點形成的社會心理基礎。而表演性舞蹈的基本觀眾是貴族士大夫，他們的審美方式和審美特點有力地左右著當時的舞蹈藝術。在舞蹈的技巧上，繼承了漢代的舞容，如舞袖、折腰、雜技與舞蹈相結合等，但已缺乏漢代那種豪放粗獷的氣質。

# 二、浩渺的音樂長河由源成流

魏晉南北朝時期，以民間音樂（民歌）為主的大眾音樂文化體系，以宮廷音樂為主的宮廷音樂體系，以古琴音樂為代表的文人音樂體系，這三大中國音樂的文化體系脈絡更加清晰，並開始了它新的發展與昇華，使中華民族的音樂藝術在其後的年代裡，更加輝煌燦爛。

中國音樂長河從遠古的原始叢林流出，帶著遠古先民們對生活和天地的呼喚，也帶著農耕時代無數藝人們的期盼與心血，經歷著歲月的磨難及曲折，流動到了這一歷史時區。至此，音樂藝術已顯得更加成熟和完美。

魏晉南北朝時期的民歌，反映著寬闊的生活內容。它們是黎民們的心聲和生活寄託，折射出了當時豐富多彩的社會畫面。在有關的史料中我們會看到，有歌頌人們勤奮、敬業和歡樂的勞動生活的民歌，如《江南》、《採桑度》、《長杆曲》、《拔蒲》、《敕勒歌》等；也有反映當時男女青年們沉醉於甜蜜愛情的民歌，如《春歌》；也有因愛情的不自由而怨恨交織的民歌，如《華山畿》、《西烏夜飛》；更有描繪統治階級奢侈、糜爛生活的民歌，如《相逢行》，以及揭露地主和貴族對農民們殘酷剝削的民歌，如《平陵東》等。

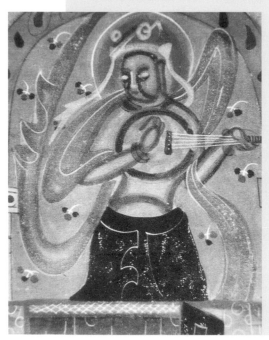

◐ 敦煌北魏樂舞壁畫

這是敦煌莫高窟的北魏壁畫。樂舞人橫抱中阮，上身裸露，並以彩巾為飾，表現出少數民族樂舞文化的某些特點。

在南北朝時期，北方人口向南方大量遷徙，提升了
南方的社會生產力，也促進了四川、湖北至江蘇
一帶的商業繁榮。商旅生活占有重要的地位。
在民歌中，就有了遊子思歸、婦女惜別和情人
思慕的內容。而在湖北、江蘇的民歌中，這種
內容最多。湖北多反映水邊、船上的離情，江
蘇則多反映家庭的兒女風情；前者稱之為《西
曲》，後者稱之為《吳歌》。一首《西曲·莫愁樂》
是這樣唱的：「莫愁在何處，莫愁石城西。艇子
打兩槳，催送莫愁來。聞歡下揚州，相送楚山
頭。探手抱郎看，江水斷不流。」而《吳歌·讀
曲歌》則如此唱道：「音信闊弦朔，方悟千里遙。
朝霜語白日，知我為歡消。」「閨閤斷信使，的的兩相憶。譬如水
上影，分明不可得。」

此刻的北方民歌則偏向表現出勇武健壯的形象，如《琅琊王》
八首之一：「新買五尺刀，懸著中樑柱。一日三摩挲，劇於十五
女。」少數民族的民歌也表現出這種男子漢的雄健，如《折楊柳》
之二：「遙看孟津河，楊柳鬱婆娑。我是虜家兒，不解漢兒歌。」
「健兒須快馬，快馬須健兒。跋（踢踏）跋黃塵下，然後別雄雌。」

在魏晉南北朝時代，由於生活、自然環境的不同，民歌的風格
已明顯地表現出來：南方民歌較為細膩，而北方的民歌則較為寬廣
粗獷。現代音樂學者對中國傳統民歌風格分區的歷史淵源，在魏晉
南北朝時期已初露端倪。

雅樂起源於周代並用於郊社（祭祀天地）、宗廟（祭祀祖先）、
宮廷禮儀和各種軍事大典，在春秋戰國時代被稱為「雅樂」或「雅
頌之聲」的這種音樂形式，在魏晉南北朝時代又得到了發展和繼
承。梁朝統治者十分注重雅樂。在樂隊的基本設置上，顯示出了相
當的規模。西元五〇三年梁武帝增用雅樂鐘磬達卅六架之多。鐘磬
的技術水準更趨完美。其中，鐘和編鐘、編磬各自具備符合十二音
律的有十二架，每架的編鐘、編磬具備七聲音階並達到三個八度。

❶ 彈琵琶俑
這是北魏正光五年（西元五二十四年）的彈琵琶俑，
似為宮廷樂手。於一九九〇年秋河南偃師北魏墓出土。

壹 貳 參 肆 伍 陸 柒 捌 玖 拾

除管弦樂和其他敲擊樂器之外，單就編鐘、編磬、鐘和建鼓，就達五百二十件之多，由此可知當時的宮廷雅樂樂隊的規模是極其龐大的。

這一時期的宮廷雅樂內容，大多襲用舊樂，或取用舊樂改名、填詞。據《舊唐書·音樂志》載，南北朝的雅樂是「陳梁舊樂，雜用吳楚之音；周齊舊樂，多涉胡戎之伎」。

早在周代，宮廷郊廟大典雅樂中用的樂器有柷、敔、搏拊、鐘、磬、建鼓、應鼙（軍旅小鼓）、鞉（長柄搖鼓）、簫（排簫）、笙、竽、塤、篪、瑟等。而在此時期，鐘、磬、建鼓則已成為宮廷雅樂的專用樂器。在各族雜居與混戰的年代裡，各族的音樂文化也隨著民族大遷移與大融合而得到逐漸融合的機會。當時西涼地區和西域成了西北地方少數民族、漢族以及外國的音樂文化相互匯合的中心地帶。而後，這些地區與中原地區的音樂文化交流，也就間接地造成了漢族與外族或外國音樂文化的進一步融合。根據《隋書·音樂志》記載，魏晉南北朝時期傳入中原的西北少數民族音樂有涼州音樂、龜茲音樂、疏勒音樂及鄰邦安國、高麗音樂等。

天竺音樂約在西元四世紀中葉傳入中國。在南北朝時期，北方的北魏除了注重鮮卑族民間音樂外，西北方向的涼州音樂和一部分外國音樂也得到了運用。西域地區的龜茲音樂約在西元三八四年左右為呂光所發現。呂光統治了涼州地區（稱為後涼，西元三八六～四〇三年）後，促進了涼州音樂、龜茲音樂和漢族音樂的融合而成為「秦漢樂」。約西元四三一年左右，北魏太武帝得到了這種「秦漢樂」，並在宮廷的應用中定名為「西涼樂」。

北齊的統治者雖是漢族出身，但在宮廷雅樂中也包含著西涼樂曲。在北周時代，各民族的音樂應用更加豐富了。

經過北魏、北齊、北周三朝，流入中原地區的外族音樂，主要有鮮卑、龜茲、疏勒、西涼、高昌、康國等地的音樂。這些音樂，在與中原漢族音樂兩白多年的融合中，豐富和發展了漢民族音樂文化，並為其後隋唐音樂的發展奠定了堅實的基礎。

# 三、七弦琴流瀉出千古情韻

琴，是中國古老的撥彈樂器。古代稱「瑤琴」、「綠綺」、「絲桐」等。後來，文人們給它冠以「古」稱，故又稱「古琴」。因它的標準形制是七條弦，故又稱為「七弦琴」。

體現著中國文化藝術最高境界的「琴、棋、書、畫」四大形式，「琴」居第一。琴在中國傳統文人樂壇上，享有崇高的地位，是中華民族古代音樂文化的象徵，更是中國古代文人音樂的精髓。

自古以來，琴藝的修養和精通，是無數高風賢哲之士重要的文化行爲之一。中國古代思想家、教育家孔子的琴藝嫻熟，在他所教授的「六藝」中，彈琴誦詩，是學生弟子們掌握的重要內容。中國古代的文人音樂家，總是用古琴音樂來表達自己的主觀情感，用古琴音樂來表達自己對客觀世界的主觀感受，並用音符多樣化的「編織」技巧來傳達這種情感、感受，也體現出了文人們對音樂藝術技法的精深掌握。他們在古琴中所追求的，是基於知識分子對世態炎涼現象敏感的洞察和對現實的批判態度，對天地人文現象深刻的藝術領悟。他們的彈琴活動不受統治階級功利目的左右，同時也不以自身的彈奏技藝來取悅一般市井庶民。

## ▌蔡邕

蔡邕是漢代末年著名的琴家之一。他懷著高度的社會責任感和憂國憂民的情思，度曲舞文，彈琴詠賦。現存《秋月照茅亭》、《山中思友人》相傳是他留下的作品。而他寫的《述行賦》則表現出對當權者的不滿和對民間疾苦的同情。有人認爲，中國現存的一部記述四七首古琴曲的著作《琴操》，可能也是他的作品。

## ▌嵇康和阮籍

魏末琴家、號稱「竹林七賢」之一的嵇康，是一位博學多才、

崇尚老莊的賢雅之士。由於他的社會活動、信仰主張與當權者針鋒相對，最後慘遭當權者殺害。在臨刑前，他從容彈奏琴曲《廣陵散》，以表達他那憤激不平的情緒。從此，經歷代琴家的加工再創造的古琴曲《廣陵散》就流傳於世，成為中國文人表達愛國情思的篇章。

此時期的另一古琴名曲是《酒狂》。傳說是魏末名士阮籍所作。在魏末，司馬氏專政，士大夫文人言行稍有不慎，就可能招來殺身之禍。阮籍放

❶ **古琴文字譜**
南朝梁代丘明傳譜《碣石調幽蘭》是中國古代的著名樂曲。此文字抄本是唐人手抄的文字譜記寫的傳本。今存日本東京博物館。

---

**＋ 知識百科 ＋**

**古琴寓意**

古人把琴當作所追求的美好事物的象徵。古代有成語「焚琴煮鶴」（胡仔《苕溪漁隱叢話》），把「琴」和「鶴」比作高雅而珍貴的文化形態，成語形象地比喻了愚昧無知對文化的踐踏；成語「一琴一鶴」（《宋史·趙抃傳》）則又比喻了古代某些官吏的清廉高雅和文士的清貧孤高；而成語「人琴俱亡」（《晉書·王徽之傳》）包含著這樣的典故：王徽之是著名書法家王羲之之了。他有個兄弟叫王獻之，十分酷愛彈奏古琴。他死後，哥哥常常悲痛，掌起兄弟的琴彈奏，但總彈不成和諧的音樂。他傷感地自語：「子敬啊，你的琴也和你一起去了！」後人用這個成語來作睹物思人、悼念死者的雅詞。《詩經·周南·關雎》中有「參差荇菜，左右采（採）之。窈窕淑女，琴瑟友之」詩句，後人們將「琴瑟友之」抽取出來，比喻青年男女之間的傾心相愛、夫妻之間的和諧百年和朋友之間的深厚情誼。

古琴，具有如此壯美、賢雅的內涵，所以古琴象徵著中國古代的文明規範、崇高的精神境界和完美的道德修養。

+ 知識百科 +

**《廣陵散》**

《廣陵散》又名《廣陵止息》。據有關專家考證，該曲最早是廣陵地區（今江蘇揚州一帶）流行的帶佛教色彩的民間音樂。「止息」為佛教術語，即吟、嘆之意。故《廣陵散》就可理解為「廣陵吟」、「廣陵嘆」這種具有高度濃縮性情感的樂曲。這首古琴樂曲表現出一種悲憤的思想情緒。旋律激昂慷慨，氣貫長虹，聲勢奪人，具有很高的思想價值和藝術價值。據古代琴人的理解，它描寫了戰國時代一工匠之子聶政刺殺韓王為父報仇的故事。現存傳譜，是由古琴家管平湖根據明朱權的《神奇祕譜》整理而來。

縱於飲酒，是為了避免統治者對他的顧忌，並以《酒狂》表現出的放蕩不羈的情緒，寄託他對當權者的不滿。

《酒狂》採用的節拍是三拍子體系，這在漢族音樂中是很少見的。在採用三拍子的同時，使弱拍上出現沉重的低音和長音，增強不穩定感。在樂曲進行中又嵌入大跳音程，造成節拍輕重倒置的效果，巧妙地借酒醉將內心的矛盾表達得淋漓盡致。此曲也稱得上是古代琴曲的珍品。

嵇康和阮籍在古琴藝術上都達到了很高的造詣，嵇康著有《琴賦》、《聲無哀樂論》，阮籍著有《樂論》，同他們的琴藝一起流傳後世。

這時期又有晉桓伊的一支笛曲，作「三調」。有人認為，此曲移植為古琴曲《梅花三弄》，是唐人顏師古，以頌揚梅花的高尚品行。此曲秀雅動聽，以琴簫合奏，有一種幽深的情韻。

南梁的丘明公所作琴曲《倚蘭》，又名《碣石調幽蘭》，表現了空谷幽蘭的意境，手法古老，琴韻淡泊。此曲傳授至唐代，有人手抄文字譜傳世，現存日本東京博物館。這是已發現的記譜年代最早的手抄譜。

魏晉南北朝是古琴藝術迅速發展的時期，古琴形制初步定性，琴上已經具備徽位，琴家輩出，創作有許多琴曲，且有琴藝著作傳世。七弦傳響，文思如湧泉，代代流瀉出千古不絕的情韻。

壹

貳

參

肆

伍

陸

柒

捌

玖

拾

# 四、早期的石窟壁畫藝術

魏晉南北朝時期的石窟壁畫，是中國石窟壁畫的早期形態。這些壁畫藝術，不只在中國藝術史上，以至世界藝術史上，都有它重要的地位。

曹操《蒿里行》詩云：「白骨露於野，千里無雞鳴，生民百遺一，念之斷人腸。」東漢末年，不斷的戰禍，黃河流域的經濟遭到徹底的破壞，百姓遭受了深重的災難。北朝從北魏開始，仍處在長期的戰爭之中，而且北方遊牧民族，還大多遺存著奴隸制的統治。百姓於絕望之中，需要得到精神上的安慰。佛教的傳入，順應了戰亂的局面，宣揚與戰爭對立的「慈愛」、「超度」的佛法，所以深得朝野之心。佛教的宣傳對統治階級來說也是有利的，局勢的動亂，統治者也處於彷徨之中，所以稍有穩定的局面，就大興佛事。當時天竺（印度）的各種佛派，都已傳入中國，天竺笈多王朝的佛教藝術，隨著佛教的傳入也深刻地影響了魏晉南北朝的佛教藝術的發展。

北朝的佛教建築，除興建佛寺之外，便是開鑿石窟。石窟比寺院保留耐久，在戰亂中也能避卻兵燹，佛教藝術經由新疆，基本上已融入西北地方的民族文化；傳入敦煌後，更進一步與傳統藝術相結合，產生了北魏時期獨特的藝術風格。當時的新疆吐魯番、庫車、拜城，甘肅敦煌、天水、永靖、酒泉、武威等地的石窟，都有佛教壁畫，特別是敦煌莫高窟，規模宏偉，是中國佛教藝術的大寶藏。

新疆是印度佛教傳入中國內地的橋梁。吐魯番舊稱高昌國，庫車、拜城是龜

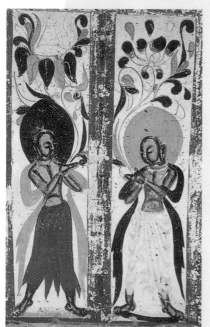

**❶供養菩薩**
敦煌壁畫中手捧鮮花的供養菩薩。

+ 知識百科 +

**新疆石窟壁畫的補充**

　　新疆庫車的庫木土喇千佛洞也很重要，它與吐魯番的伯孜克里克千佛洞、土峪溝千佛洞一樣，原來都有豐富的壁畫，但絕大部分慘遭國外的所謂「考古家」偷盜，幾乎沒有多少完整的壁畫了。

　　古稱樓蘭的鄯善，其寺院遺址中的殘存壁畫也可表現新疆早期佛教繪畫的藝術水準。

　　伊循（今屬且末縣）的密蘭寺畫有須大拏本生故事的連環壁畫，且留有畫工薛太的名字。畫中人物、車騎、樹木生動真實，同一人物在不同情節中的重複出現，能非常準確地畫出同一特徵的風貌。它告訴我們連環壁畫至少在西元三世紀左右已產生，當時的佛教繪畫已具有相當成熟的技巧和水準。

茲國，這些地方是當時佛教的中心。現存新疆天山以南的石窟，總數達六○○多窟。比較有代表性的是拜城的克孜爾千佛洞。

　　克孜爾千佛洞，在拜城東約五十公里的克孜爾鎮附近的戈壁懸崖下，最遲在東漢末開始開鑿。現存二三六窟，有七十多窟保存有較完整的壁畫。

## ▌十七窟

　　現存壁畫保存最好的是十七窟，畫有說法圖、本生故事等。窟頂畫菱形方格，格內畫有《尸毗王本生》、《須闍提太子本生》、《睒子本生》等。割肉貿鴿的故事即所謂「尸毗王本生」。尸毗王，即釋迦牟尼成佛前經歷過的許多生世中的一個。本生故事說尸毗王「慈惠」，帝釋與臣毗首化為鷹鴿去試其心。鴿被鷹追食，逃至尸毗王脅下。尸毗王為救鴿命，自割身上肉易鴿子的生命。但很奇怪，肉身割盡還沒小鴿重，尸毗王只得舉身上秤，以自己的生命去作抵償。結果大地震動，鷹鴿不見。壁畫中尸毗王舉手保護鴿子，左一人在割尸毗王股肉。人物情態雖然表現得不太明顯，但本生故事的始末表現出來了。

　　十七窟的壁畫是早期的創作，有漢魏時期古拙粗獷的作風。畫人物，用極粗的線條畫出輪廓，以色平塗出身體的細部，有「龜茲畫風」之稱。敦煌莫高窟的壁畫，曾受這種畫風的影響。屬於早期

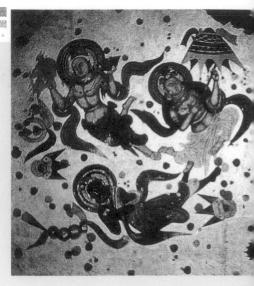

洞窟的尚有四七、四八、六三、六九、一七五窟等。

## 四十七窟

四十七窟的飛天圖表現了「以供養佛」，三個飛天姿態各異，一執華蓋，一奉供品，一拱手，上身赤裸，在舞帶飄忽中作臨空飛舞狀。飛天執華蓋，在別處是很少見的，這是受了中原文化的影響，因為「華蓋，黃帝所作也」（《古今注·輿服》）。飛天，在印度梵音稱之為乾闥婆，又名香音神，是蓮花的化身，誕生於七寶池，居住在風光旖旎的十寶山，專採百花香露，散天雨花，放百花香。

四十七窟的飛天形象，受印度、阿富汗的影響，但更多的具有本民族的風格，體魄健壯，動態誇張，生動地表現了人體美。其臉形完全是古龜茲民族的形象，粗眉、高鼻、深目，作「丹鳳眼」。線條粗獷，設色以紅、綠、藍為主，畫面明快，對比強烈，很典型地體現了龜茲畫風。

## 六十九窟

六十九窟的禮佛圖以及一七五窟的牛耕圖，反映了西域民族的現實生活。六十九窟的畫法較為特殊，被稱為「濕畫法」。即直接在不塗白粉的泥壁上作畫，採用有覆蓋力的礦物質顏料，以及透明的顏料，可以分明看出水分在底壁上的暈散。這種畫法，在中國石窟壁畫中是別具一格的。早期的壁畫藝術包含了維吾爾族、漢族、犍陀羅（今巴基斯坦境內）三種文化的成分，是佛教藝術與民族藝術融合的產物。克孜爾千佛洞還有晚期的隋唐壁畫，其表現手法以及繪畫材料都有變化，晚期的壁畫水準明顯地高於早期，但那種屬

於早期的古拙美的風格在漸漸地消失。

甘肅敦煌莫高窟，在敦煌縣東南的鳴沙山與三危山之間的坡地上。據記載，晉廢帝太和元年（西元三六六年）始開鑿莫高窟，自晉至元，歷代都有建造，窟內有壁畫四萬五千餘平方公尺。莫高窟自北至南長約一六一八公尺，現存五百餘窟，屬於北魏時所建的有三八窟，其中以二四九、二五四、二五七、二九〇、四二八窟及西魏二八五窟的壁畫為比較重要。

北魏、西魏時期的莫高窟壁畫，以佛、菩薩為主，所畫的大多為本生故事。

## ▎二五四窟

二五四窟北魏壁畫《薩埵那本生》為最典型。薩埵那和兩兄弟上山，望見山崖下有七隻小虎，而母虎幾乎快要餓死了。薩埵那心中不忍，趁兩兄弟不在時，跳下崖去捨身飼虎。可是母虎無力去吃他，他就用竹尖刺傷自己，讓血流出來。母虎飲了他的血長了力氣，就將他吃了。兩兄弟回來時，只見一堆白骨，慟哭一場，把屍骨收拾起來埋葬在白塔裡。這時「飛天」飛來，在白塔周圍飛翔。捨身飼虎的薩埵那就是釋迦牟尼的前生。這個陰森淒厲的故事，教訓人們要不惜犧牲，才能來世成佛。

此畫以單幅連環場景表現情節，以對角斜線構圖，安排情節，其中以飼虎最為突出，同時還描寫了薩埵那家人的痛苦表情。這是很典型的描寫無情世界的情感，在悲慘的苦難中襯托靈魂的善良和美麗。在形式表現上，用奔馳放肆的線條和動作型的姿態，表現既熱烈又迷茫的情感。在色彩上基本用白色和綠色或青綠色來相互搭配襯托，為的是突出人物，身子周圍的粗黑線條也是為了襯托暗部表現體積感。這些都體現了北魏壁畫的基本的美學特徵。

## ▎二五七窟

二五七窟的《鹿王本生》是最動人的故事。看這個故事，似乎是由民間故事演化而來的。說一個人在林中打獵，誤墜水中，被九

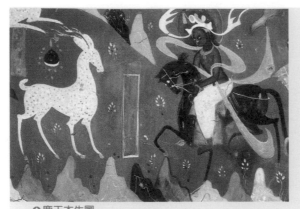

**⚫ 鹿王本生圖**
北魏敦煌壁畫。此畫在敦煌莫高窟二五七窟，是北魏時期的作品。
圖版為畫的局部。

色鹿王救起。當時的王后夢見九色鹿，想要用這鹿皮做衣，鹿角做首飾。國王就布告天下懸賞能捕捉九色鹿的人。那落水的人忘了救命之恩，就去告發，並帶領國王的人馬去捕捉九色鹿。鹿王正睡著，幸而有烏鴉來叫醒它，但國王人馬已到。鹿王向國王揭發了落水人的忘恩負義，國王十分感動，就不再殺鹿了。而那落水人得了一場惡病，王后也因心碎而死。

此壁畫畫鹿王昂首挺胸坦然地站在國王馬前，鹿的形象很美。構圖也是用斜線把畫面分作三部分展開情節，突出的是鹿的訴說，其他的情節似乎都是起襯托作用的，以表現出鹿的精神上的美。畫面的裝飾，滿地的小花小草，土紅的底色，增強了神話氣氛。這是北魏壁畫中較少宗教色彩的一幅畫，而較多地帶有人性的美感。

## 二八五窟

二八五窟的西魏壁畫《得眼林的故事》，畫五百個強盜被擒後，被挖去了眼睛。後來，佛憐憫他們，使他們眼睛復明。這些人物描寫，在作風上與北魏的壁畫大不相同，也許是受了南朝作風的影響。在莫高窟的壁畫中，北魏、西魏時期，還沒有宏篇的經變，有的只是降魔變、本行變等，都是用來描寫釋迦牟尼形象的。早期的壁畫不免有粗野獷達的作風，重視整幅畫的氣氛和精神的描寫，而少細節的處理，作為背景的山林也用簡單的筆法畫其氣勢，山、樹、人、馬、動物都不講比例，其造型還處在稚拙階段。同時，受印度佛教藝術的影響很明顯，人物形象及其裝束多有因襲外來的樣

式。設色方面也大多以濃重的色彩及其增強立體感的推暈方法,也是從「天竺暈染法」變化而來的。但從總體上看,這些外來文化的手法與技法,已經融入本民族的文化之中了。

麥積山石窟在甘肅省的天水。其開鑿年代,據考約在後秦(西元三八四~四一七年)時,現存一九四窟。屬於魏或北朝時期的壁畫,主要集中在西崖的一二七號窟,也有散見在東西崖的其他洞窟中。這些壁畫有佛教故事畫、本生故事畫,其他如車馬、飛天、供養人等。從數量上看,遠不及莫高窟豐富,但其表現作風,卻有它的地區藝術特色。在東崖散花樓上七佛閣龕上的飛天,有作直立的、俯衝的、俯首的,也有臥式、跪式的,不論採取哪種姿勢,都充分地表現出飛動的氣勢。九十號窟畫的兩個男性供養人的表情,刻畫的富有一種生活情趣。這些都是根據現實生活中所體會到的人的各種活動和精神風貌,然後加以想像並表現在壁畫之中的,因此更多了一點民族民間傳統的色彩和漢文化的浪漫情調。在技術和技巧上也顯得更為進步,如在設色方面,點黛施朱能達到輕重不失的程度。因為此處比較靠近中原,在風格上顯然與莫高窟、克孜爾千佛洞不同。

魏晉南北朝的石窟壁畫藝術,既有佛教藝術的影響,又有現實生活的根據,既要描寫佛,又要表現人,不單純追求形式美,而且在表達情感和精神方面,逐漸深入到美學的領域,為隋唐的石窟壁畫藝術開闢了廣闊的道路。

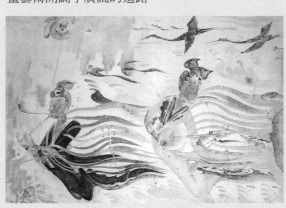

● 麥積山北魏樂舞壁畫

這是一幅北魏時代的壁畫。在表現奏阮女和吹管女的同時,也表現出了舞蹈化的浪漫色彩和流動感,畫面給人帶來一種鶯歌燕舞、百鳥皆歡的祥和情緒。

# 五、「六朝三傑」與早期畫論

　　繪畫藝術發展到魏晉南北朝已達到了傑出的水準，據現在的資料，可知中國繪畫史上的專業藝術家和創作理論發軔於這時期，卷軸形式的畫作也出現於這時期。

　　這一時期的畫論也出現了非常精闢的論述，而且能長久地影響著中國的畫壇，直至近現代。

## ▌繪畫

　　所謂「六朝」，是指建都於建康的東吳、東晉以及南朝的宋、齊、梁、陳等六個朝代。北朝以石窟藝術著稱，而南朝則以畫家藝術在畫史上奠定地位。這時期雖說戰亂動盪，至晉代士族興起，他們享有特權，有傳世的教養，有悠閒的時間，又有適合他們的生活環境，所以大多參與書畫活動，出現了不少書畫家。在繪畫方面，人物、走獸漸趨成熟，山水、花鳥還在發育之中，由於探討畫藝成風，繪畫也開始分科，中國繪畫開始走上獨立的發展道路。這時期有不少畫家，如衛協、戴逵、張墨、顧景秀、蕭賁、劉瑱、丁光、顧野王、曹仲達等。但當時最有成就的畫家，就是「六朝三傑」，或稱「六朝三大家」，即東晉顧愷之、南朝宋陸探微、南朝梁張僧繇。

　　顧愷之（約西元三四六～四○七年），晉無錫人。博學而有奇才，尤精於繪畫，是中國最早以繪畫為職業的文人畫家。顧愷之的筆法非常精緻，畫人物時用的是高古的「遊絲描法」，這是一種極為細膩的線條畫技；更精湛的是，善於使用「傳神寫照」，這是一種具有強烈真實感的筆法。顧愷之畫人物幾乎到了神妙的境界，因此每當畫完一幅人物時，往往幾年不敢點睛，據說一點睛，畫中人物就會活起來。顧愷之說：「四體妍蚩，本無關於妙處，傳神寫照，正在阿堵中。」「阿堵」即指眼睛，畫人物於此須畫出神態

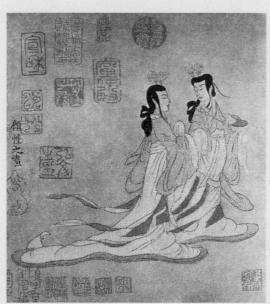

● **女史箴圖**
東晉顧愷之畫。絹本，長卷，縱二十四‧八公分，橫三四八‧二公分，為隋唐時期摹本，此圖為第十二段局部。原藏清廷內府，今藏大英博物館。

來。又注意抓住人物個性特徵，流傳有「頰上三毛」的故事。他畫裴楷像，就在人像的頰上加三毛，使人像格外有神氣，因為頰上三毛是裴楷獨具的特徵。他也畫佛像，卻把文人的審美趣味帶入了宗教畫。他畫的維摩詰「有清羸示病之容，隱幾忘言之狀」（《歷代名畫記》卷二），畫成帶幾分病態的魏晉名士模樣，不想就此成為後代畫維摩詰的楷模。顧愷之為人處事多奇拔詭譎，故時人說他有「三絕」，這就是才絕、畫絕、癡絕。他是畫史上的第一奇人。

正因為顧愷之為人奇譎，竟有人說他不過擅長遊絲描，至多是筆意奇絕的畫家。但更多的人則能賞識顧愷之的畫是「神氣飄然」，筆下有魂，能使心氣與神氣融合為一，他的「以形寫神」的

＋ 知識百科 ＋

**六朝四大家之曹不興**

「六朝三傑」加上東吳曹不興，並稱「六朝四大家」。

三國時期的吳興人曹不興，享有很高的聲譽，心敏手運，作畫須臾即成。傳說吳王孫皓曾藏有他畫的赤龍，劉宋朝時天大旱，將此龍畫放置水上，龍口竟噴霧大降甘霖。孫權曾命曹畫屏風，曹不慎滴墨於畫上，忙趁機改畫蒼蠅，孫權竟用手去撣它。曹也曾畫過五十尺長的人物卷軸，可惜他的畫已絕跡，南齊的謝赫也僅見其一龍而已。

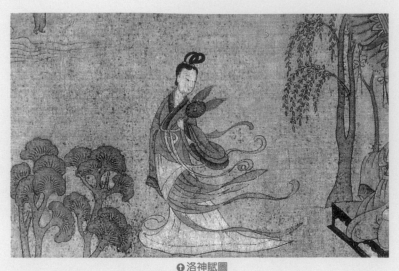

**⊕ 洛神賦圖**
東晉顧愷之之畫。絹本，長卷，設色，縱二十七·一公分，橫五七二·八公分，
傳為宋人摹本，此圖為局部。今藏北京故宮博物館。

畫論畫技是第一流的。晉宰相謝安特別激賞顧愷之，說：「卿之
畫，自生人以來未之有也。」

可惜，顧愷之的畫，一幅真跡也沒留給後世，今存《女史箴
圖》、《列女仁智圖》、《洛神賦圖》三件皆為唐宋人的臨摹本。也有
人認為《女史箴圖》為顧愷之手筆，我們細看此圖，筆路猶如金
線，甚至細若蠶絲，其賦彩雖有濃重處，卻由很多微點連綴而成，
十分精細。即使是唐人摹本，也是一件表現六朝畫的珍品，現藏倫
敦大英博物館。

陸探微（？～約西元四八五年），南朝宋蘇州人。他是宮廷畫
家，師法顧愷之，擅長肖像，兼工蟬雀、馬匹，山水草木粗成而
已。他作畫時筆鋒非常強勁銳利，筆跡如錐刀。又受大書家王獻之
的草書「一筆書」的影響，運用於繪畫，形成筆勢連綿不斷的「一
筆畫」。在畫史上，這是正式以書法入畫的開始。陸探微作畫能
「窮理盡性，事絕言象」，以高度的概括力，創造出「秀骨清像」的
藝術形象，而且重在表現人物的內在精神，「令人懍懍若對神
明」，達到絕妙之境，惜其畫作不傳。畫史上將其與顧愷之並稱

「顧陸」，屬於「密體」畫風。

　　張僧繇，生卒年無考，南朝梁蘇州人。曾被梁武帝派去西域，為遠征的皇子畫像，所以他的畫風也就受到過西域畫家的影響。所謂「沒骨皴」就是學自西域，運用來畫臉部的陰影，於是就在中國人物畫技法中流傳下來。他還學會用天竺法畫「凹凸花」，並設「朱及青綠」諸色，遠望似凹凸，近視乃是平面，時人稱奇。關於張僧繇的畫藝有許多神奇的傳說，他在金陵（南京）安樂寺「畫龍點睛」，就是眾所周知的神話。又如潤州（鎮江）興國寺內，鳩鴿在梁上築巢，鳥糞不住掉落於佛像頭上。張在大殿東牆畫鷹，西牆畫鷂，嚇得這些鳥兒再也不敢回來。張作畫「思若湧泉，惜其畫作不取資天造，筆才十二，象已應焉」，筆法遼闊，充滿氣骨。他擅人物、道釋畫，也畫山水、鳥獸、花木，然也沒有傳世之作。張的筆法被稱為「疏體」，用筆用墨有所謂「點曳斫拂」，據說是得自晉衛夫人的「筆陣圖」。人物造型與陸探微不同，追求形象豐滿，創「面短而豔」的典型，為後世楷模，被稱為「張家樣」。

　　張懷瓘《畫斷》云：「象人之美，張得其肉，陸得其骨，顧得其神。」確切一點說，顧愷之的畫最富神韻，陸探微的畫極有技巧，張僧繇的畫則較多氣骨。

## ▌畫論

　　魏晉南北朝時期，無論哲學、史學、文學都有豐富的理論著作。文化的發達以及繪畫藝術的大發展，使這一時期的畫論也出現了非常精闢的論述。當然在此之前也不是沒有畫論，如早在秦代就有了畫論的記載，在《韓非子》、《莊子》、《淮南子》等書以及後漢張衡和晉朝的王廙的論說中，也多多少少有些關於畫論的記載。然而，這些記載都是些片光吉羽，要說到真正的繪畫思想，還得從顧愷之的畫論說起。

　　顧愷之的畫論有《魏晉勝流畫贊》、《論畫》、《畫雲臺山記》三篇，由於有唐張彥遠《歷代名畫記》的徵引，才得以流傳。他認為畫家必須透過對客觀事物的認識，然後才能達到「以形寫神」的藝

術效果。他在《魏晉勝流畫贊》中提到的「遷想妙得」，就具有這種精神。因為「遷想」，就必須尊重客觀事物的變化，所以顧愷之認為「空其實對則大失，對而不正則小失，一像之明昧，不若悟對之通神也」。他主張畫家必須通達人情事理，熟悉人、瞭解人的內心世界。他就是以這個標準來品評魏晉間的畫家作品的。他還提出了繪畫「以形寫神」、「置陳布勢」的見解。他的這些見解給予謝赫提出的「六法」極大的啓示。

謝赫所著的《古畫品錄》，在繪畫史上是一個重大的貢獻。他提出的「繪畫六法」是中國繪畫學上較早又較有系統的繪畫要旨。所謂「六法」，就是作畫的六種原則，「一曰氣韻生動，二曰骨法用筆，三曰應物象形，四曰隨類賦彩，五曰經營位置，六曰傳移模寫」。其中以「氣韻生動」為最重要，以此可以涵蓋「骨法用筆」以下諸法。謝赫雖未對「氣韻生動」作出解說，但是他在對畫家作品的評價中，多次提到畫品有「壯氣」、「神氣」、「生氣」、「神韻」、「神韻氣力」等，意思是指畫的形象所呈現出來而能感動人的一種力量，和所表現出來的和諧的節奏和悅目的風致。這是決定作品藝術感染力最主要的一條原則。「骨法用筆」，是指表現物象結構的線條、筆法；「應物象形」，是指要準確地描繪；「隨類賦彩」，是要求根據不同的物象而設色；「經營位置」，是指精心構圖；「傳移模寫」，是要求透過臨摹前人優秀作品，繼承傳統。謝赫的「六法」是人物畫品評的準則，也是創作的準則，具有高度的理論概括性和普遍意義。因此，它幾乎成為中國畫的代詞。

在謝赫之前、顧愷之之後，南朝宋有宗炳的《畫山水序》、王微的《敘畫》是比較重要的畫論著作。這時期的畫論，都有一種比較一致的觀點，即作畫不以形似為目的，而以能表現物象內在的精神氣質為藝術的要旨。這是很了不起的創見，因為它已悟到了中國藝術傳統的美學本質。

# 六、稀世翰寶，天下第一帖

據歷代文獻所載，魏晉南北朝時期的知名書家，遠遠超過畫家人數，且在藝術上也較繪畫更為成熟。然而，書家的真跡流傳很少，因此，晉陸機的《平復帖》歷盡曲折，能流傳後世，讓後人一睹晉人書法風度，確是一件十分幸運的恩遇。

魏晉南北朝是中國書法藝術鼎盛的時代，書體的變化從篆、隸、章、草蛻變出來，形成真、行、今草書體，且為流行的時尚。魏晉時期，文風較盛，豪門士族以翰墨相標榜，南朝諸帝也宣導書藝，文士風從，如梁武帝與陶弘景的論書書札，也是歷朝歷代所罕見之事。那時，已把書藝叫做「書學」，徹底地從「文字學」獨立出來，使書法藝術發展到極盛時期。

陸機（西元二六一～三〇三年），西晉吳郡（江蘇蘇州）人，一說華亭（上海松江）人。他的書法代表了三國孫吳士大夫階層的

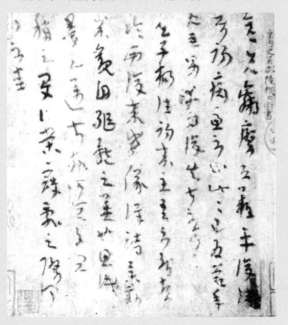

● 陸機《平復帖》
該帖被譽為「天下第一法帖」，因其是第一件流傳有緒的法帖墨跡。今藏北京故宮博物館。

壹

貳

參

肆

伍

陸

柒

捌

玖

拾

風格。陸機出身名門，祖上是名聞遐邇的東吳丞相陸遜，世代爲朝廷顯人。陸機自少以文章得名，有《文賦》名世，入晉以後就閉門十年，篤志儒學，而書法則是他從文的餘事。所以，在晉、唐諸家論書學的文獻中很少提到他，然而他以《平復帖》（因其帖中有「平復」二字得名）眞跡留存而名垂千古，《平復帖》已成爲中國書法藝術保存年代最早的赫赫眞跡，它的價值已無法估量。

《宣和書譜》將《平復帖》列入章草，這是不妥的。看此帖書體無蠶頭鳳尾，也無銀鉤蠆尾之狀，與所有的《急就章》寫法全不相同，給《書譜》作注的人已指出非章草。此帖書體非行非草，古意甚厚，而字奇幻不可卒讀，後代的懷素、楊凝式諸草書，咸從此得筆，可以說《平復帖》已含有今草的筆意，然其風格古樸，具有濃厚的文人書卷氣，散發著晉代文人的自然風韻。

從書法史上來說，這是第一件流傳有緒的法帖墨跡，第一位讓人一瞻風采的書家。能稱得上法帖並能讓後人瞻仰的墨跡，《平復帖》可謂首屈一指。在陸機之前，雖有李斯、程邈，乃至鍾繇、張芝，但李、程無書跡可尋，僅是碑刻而已，鍾、張也無可靠的墨跡流傳，我們只能透過刻帖的翻版去緬懷先賢，而陸機卻有此《平復帖》流傳千古，故被稱爲「天下第一法帖」。此帖風格古樸，是說其毫無綺麗誇飾的書風，禿筆枯鋒，簡約而韻致古拙。字體結構也屬平淡，然而內斂深藏，散脫隨意，是當時晉人書札問答的隨意之作。正因爲如此灑脫自由，隨意之間就充分顯現了古樸的書法風貌。

# 七、形神兼備，晉書三王

從流傳的晉書墨跡來看，晉人尚韻，其主要表現為自然天成、和諧暢達的柔性美。晉王氏家族的王羲之、其子王獻之、其侄王珣就是晉代書法的傑出代表。

談論魏晉書畫藝術，我們總會將它與「形神之辯」的審美趣尚相聯繫起來，從「形神兼備」發展到「離形神似」，講求自然，順乎神理，在藝術上這是形式表現和精神內涵的關係，既有道家的「飄逸」，又有儒家「文質」，華美與質樸的相結合，由此產生中國傳統書畫藝術的「形神兼備」的藝術品格。後來又將它上升到「得意忘形」的境界，使書畫藝術從對外在客觀世界的表現轉向人的內在精神世界的抒發。這在晉代的書法藝術中就出現了追求「韻」的審美趣尚。晉朝三王就是晉書的傑出代表。

王羲之（西元三〇七～三六五年），晉琅琊臨沂（今山東費縣）人。出身名門，家人多善書者，故王羲之書法幼功紮實。王羲之被後世尊為「書聖」，其書法以縱長的體勢衝擊扁平的隸意，筆致偏重骨力，又從拙樸中產生姿媚，淳古之風猶在，獨秀之美飄逸，其書法之美、之韻已超越了先賢和當時的書家，成為博涉多優、兼取眾美、裁成新體的書法集大成者。

王羲之書法傳至南朝梁武帝時，已經有不少贗品。初唐李世民派人在全國訪求，數量驟增，然未必是真跡。至於到了數百年後的北宋晚期，宣和內府所藏有二四三件之多，直到今天，碑帖拓本很多，而

❶ 王羲之《蘭亭序》
東晉永和九年（西元三五三年）上巳節，書於會稽山陰蘭亭，全文二十八行，三二四字，記敘蘭亭雅集。被譽為「天下第一行帖」。

傳爲墨跡者，寥若晨星。其流傳有緒的書跡有章草、今草、楷書、行書四種，主要有《蘭亭序》、《快雪時晴帖》、《行書千字文》、《姨母帖》、《初月帖》、《上虞帖》、《豹奴帖》、《十七帖》、《喪亂帖》、《二謝帖》、《得示帖》等。這些書跡儘管已非原跡，由於摹刻精緻，能傳羲之筆法神采，其中少數還繼續著眞僞之辯，所以歷來爲書法界視若珍寶。

《蘭亭序》被尊崇爲「天下第一行草」。它是王羲之四七歲時的書作，記述的是羲之和友人雅士會聚蘭亭（今浙江紹興西南蘭渚）盛遊之事，其書從容嫻和，氣盛神凝。據傳唐太宗李世民酷愛其書法，認爲《蘭亭序》是「盡善盡美」之作，死後將它一同葬入陵墓。現傳《蘭亭序》之眞僞，曾有過大爭論，幾乎要挖李世民的墓了。但是《蘭亭序》的藝術價值卻是一致公認的。宋米芾詩云：「翰墨風流冠古今，鵝池誰不愛山陰；此書雖向昭陵朽，刻石尤能易萬金。」歷代書家摹本不下幾十種，也是書法史上少有的文化現象。

《蘭亭序》爲行書帖，但我們從其圓轉流美的行書字體中可以感覺到東晉楷法的完備，在妍美的行書中隱含著楷書的骨力。南朝的楷書是很發達的，但從羲之的傳本來看，其突出成就顯然在行、草方面。與漢魏、西晉比較，王羲之書風的最大特徵是用筆細膩而結構多變，過去的書風都走古拙一路，如《平復帖》，而王羲之卻能把書法技巧由純出乎自然而引向較爲注重華美而達到精緻的境界，與古拙相對而爲「秀媚」。將這種充溢韻致的書風與《蘭亭序》描寫的良辰美景珠聯璧合，有一種微妙的人和大自然融合在一起的境界。作者置身於「崇山峻嶺、茂林修竹」之間，「極視聽之娛」，抒發樂山樂水之情；與友人雅集，觴詠賞景之際，或悲或喜，情感跌宕，嘆人生苦短，良辰美景不常，情景交融，文思噴發，乘興書之，爲我們民族文化留下了曠世傑作。《蘭亭序》的可貴之處就在於自然形態的美和人的情感之美的和諧結合，似乎有天機入神，走筆如行雲流水，進入書藝的最高境界。據說後來羲之又寫過幾次，都不可能再達到這種境界，這就是藝術的奧妙。

《蘭亭序》書法符合傳統書法的最基本審美觀，「文而不華，質而不野，不激不厲，溫文爾雅」。其筆法剛柔相濟，線條變化靈活，點畫凝練，書體以散求正，具有敧側、揖讓、對比的間架美感，成為「中和之美」書風的楷模。欣賞《蘭亭序》，會獲得一種非凡的藝術享受。

王羲之的兒子王獻之，書法不遜色其父，獨有創造。

王獻之（西元三四四～三八六年），為羲之第七子，善真、行、草書。幼從父學書，又學張芝，後改變法度，自創一法。終於與其父齊名，時稱「二王」。梁武帝《書評》云：「王獻之書，絕眾超美，無人可擬。」唐張懷《書斷》也極稱讚他的行草「興合如孤峰四絕，迥出天外，其峻峭不可量」。他的草書，筆勢連貫，宏逸流暢，一氣呵成，所謂「一筆書」者。王獻之

❶王獻之《鴨頭丸帖》
該行草帖即所謂「一筆書」。如是。今藏上海博物館。

的書法是氣勢開張的「破體」，善中側鋒並用，筆力向外擴張，奔放飄逸，恣肆酣暢，極具有開闊、雍容的氣勢。行草《鴨頭丸帖》即為「一筆書」，間架、運筆、結體，都有新意，屬獻之書體變化以後的力作。結構敧側倚斜，筆勢連貫流暢，多取側筆、枯濕交替的線條，似乎在抒泄迴腸盪氣的情緒，然而又顯得自如、舒暢。王獻之的書法比乃父更為灑脫自由。宋黃庭堅把羲之書比作《左傳》，獻之書比作《莊子》，各有特色。王獻之除《鴨頭丸帖》外，著名的尚有《送梨帖》、《地黃湯帖》、《中秋帖》、《二十九日帖》等，也大多屬摹本。

王氏家族中，又有一書家脫穎而出，而且是以真跡傳世。此人

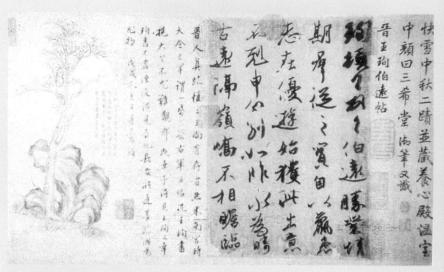

**↑ 王珣《伯遠帖》**
該書帖為清乾隆《三希堂法帖》中唯一的晉人真跡。今藏北京故宮博物館。

即為王羲之從侄王珣，真跡為行書《伯遠帖》。

王珣的《伯遠帖》，時代風格尤為突出，有一種純真的晉「韻」，線條鬆散，似乎向我們暗示晉士大夫瀟灑出塵的風度，用筆削勁挺拔，時出尖鋒，又似乎在表示晉士的隨意自處、淡泊名利的人生態度，書勢微向左傾斜，似乎是酒酣醉顏之態，然而又取得險峻端莊的藝術效果。《伯遠帖》給你的感覺是略帶稚氣的舒卷自如的格調，有一種淡雅優逸的風姿。

晉書講究「韻」，王羲之之韻已經華飾，王獻之之韻得之天然，而王珣之韻則已飄逸飛揚。

+ 知識百科 +

**三希帖**

　　清乾隆帝造三希堂，特將王羲之《快雪時晴帖》、王獻之《中秋帖》、王珣《伯遠帖》敕封為「三希」，以示殊寵，以《三希堂法帖》行世。其實，《快雪時晴帖》出於唐人鉤填，《中秋帖》出於米芾之手，而《伯遠帖》實為王家墨珍，晉韻真跡。

# 八、「二爨」之奇與魏碑之趣

從書法藝術的總趨勢而言，南朝書法繼承鍾繇、王羲之，瀟灑飄逸，表現出以重風韻流動之勢為特點的魏晉名士風度；北朝書法則遵秦漢規範，繼承隸書家法，古樸蒼勁，遒健雄奇，充分體現出北方少數民族剽悍強勁的民族特性，以古拙的風格與秦漢文化融合，以刀刻的奇險和天機獨抒的神祕結合，體現出獨具的「野趣」。

在南北朝對峙時期，南北的書法藝術明顯地具有兩種風格，經書家的發展，漸漸地形成方筆與圓筆兩大流派。現在，我們能看到的晉帖和魏碑，在風格上迥然不同，晉帖圓轉流美，魏碑粗獷雄奇，這就是北朝文化和南朝文化的差異。北朝雖由鮮卑族的拓跋氏統治，但在文化上很快被中原文化同化，秦漢以來的刻碑之風，也被北朝統治者繼承下來，所以我們能見到很多北魏碑刻。而南朝因採石不易，又因東晉時禁止隨意刻碑，所以南朝碑刻稀少。因此書家說，晉帖尚韻，魏碑求趣。說的也很有道理，因為這是由時代、地域、人文精神所決定的。

先說「二爨」。「爨」是地名，也是一個強大部族的姓。「二爨」指兩塊碑，較小的碑叫《爨寶子碑》，較大的碑叫《爨龍顏碑》。它們都在地處邊陲的雲南曲靖附近出土，那地方雖隸屬於南朝，但離建業遠，離巴蜀近。中原文化透過巴蜀而輸入該地，所以雲南的書法藝術卻近似北朝，而不同於南朝。名為「南碑」，卻近北碑，說奇也不奇。

《爨寶子碑》，碑刻署立於大亨四年，大亨是東晉安帝的年號，只有一年，所謂「四年」，實是義熙元年（西元四○五年），可見當

① 爨寶子碑
東晉義熙元年（西元四○五年）刻碑（碑誤署大亨四年）。清乾隆四十三年（西元一七七八年）於雲南南寧（今曲靖縣）楊旗田出土。為存世稀少的「南碑瑰寶」。

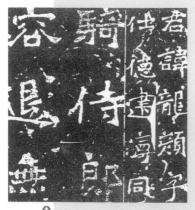

① 爨龍顏碑

南朝宋大明二年（西元四五八年）刻碑，清道光元年（西元一八二六年）於雲南陸良貞元堡出土。與《爨寶子碑》並稱「二爨」，近北碑書風，同為南碑珍寶。

時雲南與建業的資訊如何地隔絕了。《爨龍顏碑》立於南朝宋大明二年（西元四五八年），在明代已有拓本流傳，但知者甚少。

《爨寶子碑》別體字較多，個別字帶有一種朦朧與缺陷，體勢變化多端，奇態生姿。此碑的方筆是漢隸的圓潤筆劃向規範的楷書過渡的一種變異。它繼承漢碑雄強的風格，顯得樸厚古奇，又有些隸書的波挑之勢，沉重痛快。筆法方圓相參，以方為主。字形也奇，大小錯落，疏密虛實，有自然渾成之妙。《爨龍顏碑》具有《爨寶子碑》的筆勢，但楷意已經萌發，變隸書的圓筆為方出。二碑的結構都呈古拙風貌，線條內鉤向中心裏攏，是一種外寬內緊的體式。但是，二碑在字體上區別也很明顯，晚出的《爨龍顏碑》受了南朝楷書的影響，已不如《爨寶子碑》的方、硬體勢，而略帶剛勁的骨力，終無南朝楷書的柔弱之勢。

因南碑極少，二碑就成了稀世懷寶。「二爨」的出現是個奇蹟，是邊陲「蠻夷」之地的二顆「明珠」。前後碑相隔短短的五十年，豈非賴天神助，才有這奇拙可掬的二碑？

魏碑，主要是指北魏刻碑，大多是無名氏作品，留有姓名的只有鄭道昭、朱義章、蕭顯慶等一班人。因此，可以把魏碑看作是北朝無名書手和刻工的共同作品。魏碑書法的特點是，頓筆出鋒，見

---

**✛ 知識百科 ✛**

**尊魏卑唐的興起**

魏碑在清以前，尚未引起人們重視。清乾隆、嘉慶間的書法家包世臣力推北魏書法，認為有河朔清剛之氣，可以救晉草唐楷柔弱之弊，在他的《藝舟雙楫》中宣揚了自己的觀點；晚清康有為又著《廣藝舟雙楫》繼承包世臣的觀點，認為魏碑書法有十美，即「魄力雄強，氣象渾穆，筆法跳躍，點劃峻厚，意態奇逸，精神飛動，興趣酣足，骨法洞達，結構天成，血肉豐美」，發出了「尊魏卑唐」的口號。於是在書法界興起臨摹北魏書法的風氣，形成了新的書派。

棱見角，大起大落，善於變化。其章法喜用大小錯綜，計白當黑，疏能走馬，密不通風。由於方硬的筆勢，力足氣滿，疏處不顯其疏；又由於刀刻筆勢經歲月的侵蝕而顯得神祕莫測，彌漫著那種鮮活生動的意趣。

北魏碑刻雖同有方、硬的書體，充滿天趣的筆意，但在不同的時期表現出不同的類型：有的藏奇崛於方平之中，規整嚴峻，如《龍門二十品》，不加修飾的結構，代表著一種純粹的山野氣息，在刀劈斧削之中開創了北魏書法方筆的陽剛之氣。又有楷法漸熟，結構險峻生奇，又不失和諧之美，如《張猛龍碑》和《張黑女碑》，《張猛龍碑》展示著一種既非平穩又非靜止的運動空間，而《張黑女碑》以線條的曲折對結構間架作靈活的調節，都以線條有節奏的運動出其不意地創造出一種結構美。魏碑又有蘊含著與天地

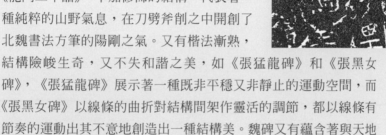

自然共有的雄渾美的摩崖石刻，如《石門銘》，方筆瘦硬通神，筆劃開張，跌宕生姿，翩翩欲仙，似乎作仙人奇想，發射出超脫塵凡的風采，令人突發奇想。

魏碑之所以高妙，奇趣無窮，主要在於書手、刻工的豐富想像力和創造力，其碑書書體是從漢隸中轉化而來，是一種非隸非楷的過渡之中的書體，其意趣，其魅力，全在於伸縮自如的變化之中。

**↑ 石門銘**
北魏永平二年（西元五○九年）刻，王遠書。在陝西漢中石門東壁。以草作楷，為北碑神品之一。

**● 張黑女碑**
又名《張玄墓誌》。此碑於北魏普泰元年（西元五三一年）刻，書者無考，原石早佚。此碑書風在楷書形成中有著承前啟後的作用。清道光五年（西元一八二五年）何紹基得傳世明拓剪裱孤本，今藏上海博物館。

壹 貳 參 肆 伍 陸 柒 捌 玖 拾

# 九、百戲餘風及情節性表演技藝

　　魏晉南北朝時期，雖然未能直接延續漢《東漢黃公》以歌舞表演完整故事的帶有明顯戲劇萌芽的路子，但是，屬於漢角抵百戲的某些節目仍在民間流傳，而且帶有情節性的表演技藝還是得到了較大的發展，它們在推動戲劇的緩慢的形成過程中，起到了一定的進步作用。

　　漢百戲已發展到非常繁盛的階段，而且出現了像《東海黃公》那樣的故事性比較完整的表演，但藝術並沒有循著這種形式直接發展下去。漢末的戰亂，又經五胡十六國時期，社會受到極大的破壞，到南北朝時期，社會稍稍穩定，還談不上繁榮，百戲技藝的發展自然受到了節制。再說東漢安帝永初元年（西元一〇七年），曾禁止過百戲的演出，百戲技藝人便散落在民間，在那時期，又被叫做「散樂」或「雜戲」，成為民間的包括各種表演技藝的一種處於流動狀態的技藝形式。

　　直到東漢覆亡，進入三國魏晉南北朝時期，我們又能約略知道漢百戲之餘風尚遺存。據史書和文物，百戲又曾「復興」，如《魏書‧樂志》：北魏武帝天興「六年（西元四〇三年）冬，詔太樂總章鼓吹，增修雜伎。造五兵角抵、麒麟、鳳凰、仙人、長蛇、白象、白虎及諸畏獸，魚龍辟邪、鹿馬仙車、高絚百尺、長緣木童、跳丸、五案，以備百戲」。即使到了北齊後主武平年間（西元五七〇～五七五年），在北朝仍有百戲演出。《隋書‧音樂志下》：「齊武平中，有魚龍爛漫，俳優侏儒，山車、巨象、拔井、種瓜、殺馬、剝驢等奇怪異端，百有餘物，名為百戲。」可見北朝的百戲技藝，基本上承襲漢代，仍是歌舞、雜技或人扮獸的演出，但已有民間生活的藝術化表演和俳優參加的演出，俳優的表演不知其詳，但不會出於科白調笑的形式。

　　近年來，我們從出土壁畫中獲知新的

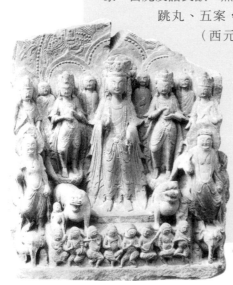

● 觀音造像伎樂石刻

此石刻是南北朝時期梁大同三年（西元五三七年）的作品。
在成都市萬佛寺遺址出土。

資訊，十六國時期的西域地區，自西涼、後涼至北涼仍保留著中原
文化，統治階級的宴樂生活還是津津樂道於百戲樂伎的欣賞。如新
疆吐魯番阿斯塔那墓穴出
土的壁畫《宴樂圖》，屬西
涼遺物，畫有樂伎表演舞
樂，舞袖翩飛，有樂手擊
鼓、吹簫。又如甘肅酒泉
丁家閘墓穴出土的壁畫
《燕居行樂圖》，屬後涼至
北涼的遺物，畫面表現的
伎樂有跪坐演奏的瑟、琵
琶、豎笛、腰鼓，舞伎且
歌且舞，又有倒翻筋斗的

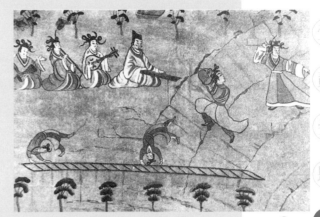

彩衣女雜技表演，氣氛十分熱烈。這兩件壁畫十分珍貴，在藝術史
上填補了十六國時期的一段空白，又與史書記載相印證，說明了北
朝文化繼承中原文化又與北方少數民族文化融合，形成北朝文化與
南朝文化的差異，這是一種歷史文化現象，它涵蓋了中華藝術各個
方面。

　　魏晉南北朝時期，有些情節性的表演技藝儘管十分地簡單和幼
稚，但它們延續到隋唐時期，又得到了更大的發展。因此它們確實
是在戲劇的形成過程中又前進了一步。

　　在這裡，我們擇其主要的節目略作介紹：

　　**許胡克伐**：《三國志‧蜀書‧許慈傳》說，許慈、胡潛二位博
士在朝中議事時，常有激烈的爭論，爭得臉紅耳赤，各不相讓。蜀
主就在群僚大會上，「使倡家假二子之容，效其訟閱之狀，酒酣樂
作，以為嬉戲。初以辭義相難，終以刀杖相屈，用感切之」。這裡
承襲優孟的遺風，但不是諫主，而是諷臣下了。這是兩個演員的表
演，有說白，也有「鬥毆」動作，且有樂隊伴奏。

　　**遼東妖婦**：《三國志‧魏書‧齊王紀》注引《廢魏君曹芳奏》
說，齊王曹芳寵倖小優郭懷、袁信等，作裸袒遊戲，「又於廣望觀
上，使懷、信等於觀下作《遼東妖婦》，嬉褻過度，道路行人掩
目」。《遼東妖婦》故事無考，但其表演形式是男優扮女，所謂「嬉
褻過度」，必有多人登場表演，似以科、白表演情節。

○十六國時期壁畫樂伎
一九七七年在甘肅酒泉丁家閘五號墓出土的《燕居行樂圖》壁
畫，十分珍貴。約是後涼至北涼期間的文物，圖版為局部，描
寫的是歌舞伎樂的表演，為我們透露了漢百戲的餘脈。

壹　貳　參　肆　伍　陸　柒　捌　玖　拾

老胡文康：《隋書·音樂志上》說，「舊三朝設樂……四十四，設寺子導安息孔雀、鳳凰、文鹿胡舞，登連《上雲樂》歌舞伎」。《上雲樂》是南朝梁武帝所作的曲、文，梁周舍作有《老胡文康辭》。在《上雲樂》歌舞表演中，有扮作一西方老胡人，名叫文康，帶著一班門徒和鳳凰、獅子來大梁進獻歌舞。歌舞之中，有老胡文康演述西域神仙變化之事。實際上，乃以西域歌舞為主，所謂情節表演是很不具體的。《隋書·音樂志下》記載有《文康樂》，其說晉太尉庾亮死後，家伎懷念，扮作主人庾亮模樣，作悲哀悼念的歌舞，奏九部樂曲。此或有簡單的情節，以表現庾亮善行和家伎等下人的哀情。有專家認為，其實也是《上雲樂》歌舞。

代面：《舊唐書·音樂志二》說，「代面出於北齊。北齊蘭陵王長恭才武而面美，常著假面以對敵，嘗擊周師金墉城下，勇冠三軍。齊人壯之，為此舞以效其指麾擊刺之容，謂之《蘭陵王入陣曲》」。代面是一種面具，也就把戴假面的歌舞叫做「代面」了，《蘭陵王》也就是代面歌舞的一個節目。此節目即用假面歌舞表演蘭陵王勇冠三軍的情節。

踏謠娘：唐崔令欽《教坊記》說，「北齊有人，姓蘇，皰鼻，實不仕，而自號為郎中。嗜飲酗酒，每醉輒毆其妻。妻悲，訴於鄰里。時人弄之：丈夫著婦人衣，徐步入場行歌。每一疊，旁人齊聲和之云：『踏謠，和來！踏謠娘苦，和來！』以其且步且歌，故謂之『踏謠』；以其稱冤，故言『苦』。及其夫至，則作鬥毆之狀，以為笑樂」。這也是歌舞表演情節，純粹是民間的藝術創造，不乏幽默、調侃的意味。

弄參軍：是中古時期的一種俳優表演形式。關於它的起源有二說。一說始於後漢館陶令石耽（唐段安節《樂府雜錄》）。一說始於後趙，《太平御覽》卷五六九引前燕田融《趙書》說，「石勒參軍周延，為館陶令，斷官絹數百匹」，他犯了貪汙罪，被押入大牢。後來大會群臣時，石勒就使俳優扮作周延，穿黃絹單衣，表演此情節。「優問：『汝為何官，在我輩中？』曰：『我本為館陶令。』斗數單衣曰：『正坐取是，故入汝輩中。』」這周延原為參軍，因犯罪才被優伶戲扮取笑，所以扮周延的優伶說：「正因為我犯了這罪，才落入優伶輩中。」於是，這樣的表演就叫做「弄參軍」。

# 輝煌而多元的隋唐藝術

隋唐（西元五八一年至一九○七年）

隋文帝楊堅統一中國，結束了魏晉南北朝三百多年的分裂局面，在政治、經濟方面，都作出了重要的改革，很快鞏固了新皇朝的統治，文化藝術也相應得到了發展。隋統治者為了宮廷宴飲歡娛的需要，建立了一套中央音樂制度，燕樂得到了極大的發展，而且接受了北朝的音樂文化，少數民族的音樂文化進一步與漢民族文化結合，又開始重視繪畫、書法藝術的收藏活動。隋統治者由於政治上腐敗、生活上腐化，僅三十七年就被起義的民軍所推翻。但其在文化藝術上所建立的制度，為唐代藝術的空前發展準備了一定的基礎。

唐代是中國長期的君主社會中最為輝煌的時代。唐太宗李世民鑑於前朝的覆滅，施行了比較開明的政治，採取了一系列有利於經濟發展的措施，社會秩序也因此而趨向穩定，社會經濟得到了迅速的恢復和發展，開創了「貞觀之治」（西元六二七～六四九年）與「開元盛世」（西元七一三～七五六年）的繁榮局面，經濟、文化都達到了鼎盛時期。唐太宗李世民和唐玄宗李隆基都對文化藝術抱有極大的興趣和重視，在繼承隋朝的音樂制度的基礎上，又促進燕樂歌舞的進一步發展，並集秦漢、魏晉、南北朝以來樂舞藝術之大成，呈現出繁榮的新面貌。唐代重視人才的開發，削弱和衝垮了南北朝那種人身依附關係和門閥士族制度，新興地主階級勢力得到了上升和擴大，使地主階級知識分子的才能得到了極大的發揮。在開疆拓土的同時，南北文化交流又出現了一次大融合，「絲綢之路」不僅促進了貿易，也帶來了異國的禮俗以及文化藝術，在空前的大融合中，出現了大膽的革新和創造。唐代的文化藝術處在一個自由開放的狀態，藝術的種類和藝術家的個性、風格以及在初唐、盛唐、中唐、晚唐各時期呈現一種前所未有的、多姿多彩的、各領風騷的藝術風範，而且在審美的風尚和藝術趣味上，充滿了對現實人世的關切和熱愛，現實人世的生活及其情感以多樣化的真實展現和反映在藝術的面貌中，體現出世俗美的追求及其藝術風格。

# 一、自娛自舞蔚然成風

在魏晉南北朝時期，由於各民族樂舞的大融合和交流，創造了隋唐舞蹈藝術繁榮的土壤。

舞蹈，如盛開的百花，紮根於廣闊、深厚的民族民間文化沃土之上，枝繁葉茂，萬紫千紅。

隋唐的舞蹈文化滲透進了社會生活的各個方面。在不同的社會階層、不同的社會場合，人們廣泛而豐富地進行著各種舞蹈活動，有帶娛樂性的，也有帶功利性的。從宮廷皇室的祭祀天地祖先、朝會大典，到佛教寺廟的佛事活動，以及流行於民間的巫行法術和酒肆茶樓中民間藝人的賣藝謀生，均離不開舞蹈活動的參與。

隋煬帝即位後，每年正月十五，均調集四方散樂百戲到東都洛陽表演。在史籍中記載，伎人盛裝，戲場延綿八里，表演者多至三萬，道路兩旁都是文武百官們觀看遊舞表演的棚座（《隋書‧音樂志》）。隋人薛道衡也在《和許給事善心戲場轉韻詩》中作了細緻的描繪：有類比鳥獸的舞蹈「百獸舞」、「五禽戲」，有舞劍弄丸，有羌笛奏樂，也有龜茲胡舞。多種多樣的舞蹈充實著那個時期的民間藝術。

能歌善舞是唐代的一個文化特點。在唐代，不僅是處於奴隸地位、專供人享樂的歌舞伎人具有舞蹈的專長，而在貴妃、公主、將軍、重臣甚至一般的平民才女中，也湧現出不少傑出的善舞人才。與君主社會後期的明清時代不同的是，在唐代，人們對舞蹈不是賤視而是珍視。舞蹈不限於社會低下層的賣藝表演，上流人物們也以善舞爲榮。

## ▎自娛歌舞

「踏歌」是一種群眾性的自娛歌舞。這種邊歌邊舞、心手相牽、踏地爲節的

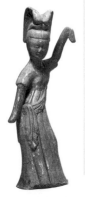

**❶ 隋樂舞俑**
此為隋代的樂舞陶俑，於一九七五年西安長安縣某隋墓出土。

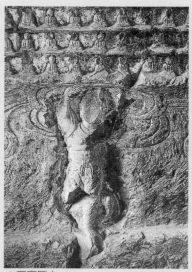

↑石窟舞人
此為洛陽龍門石窟萬佛洞中，初唐時的舉臂踏足舞人。

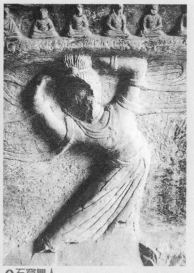

↑石窟舞人
此為洛陽龍門石窟萬佛洞中，初唐時的另一舞人。

舞蹈形式，成為一種中國式的交誼舞。在皇帝、宮廷貴族「與民同樂」、共度元宵佳節之時，場面就更加壯觀、豪華與奢侈。據《朝野僉載》記載，西元七一三年，宮廷組織了幾千女子的「踏歌」縱隊。除了上千的宮女之外，又從長安（今西安）、萬年（今臨潼）兩地選出千餘名婦女。這些身著豪華、金裝玉飾的女人們，在火樹銀花、霓虹萬盞之下，整整「踏歌」三天三夜，仍感未盡悅興。對於這一社會藝術現象，唐代詩人們對「踏歌」有形象的描繪。如崔液「踏歌」云：「彩女迎金屋，仙姬出畫堂」，「歌響舞分行，豔色動流光」，「金壺催夜盡，羅袖拂寒輕，樂笑暢歡情，未半著天明」。謝偃《踏歌詞》亦云：「倩看飄飄雪，何如舞袖回」，「風帶

＋ 知識百科 ＋

**談容娘**

（唐）常非月

舉手整花鈿，翻身舞錦筵。馬圍行處匝，人壓看場圓。
歌要齊聲和，情教細語傳。不知心大小，容得許多憐。
談容娘指：一、曲名，即《踏謠娘》。二、唱《踏謠娘》曲調的歌女。

舒還卷，簪花舉復低」，「欲
問今宵樂，但聽歌聲齊」，
「相看樂未已，蘭燈照九華」。

## ▌表演舞蹈

除自娛自舞的社會風氣
外，唐代的舞蹈表演也十分普
遍。皇宮、文人廳堂、街頭市
井、廣場、酒肆等處，都是歌
舞者獻藝的「舞臺」。而街頭
市井、廣場、酒肆的舞蹈活
動，充分地表現出唐代舞蹈的
普及、興盛和社會化的發展。

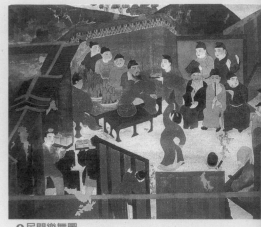

**❶民間樂舞圖**
敦煌莫高窟四四五窟壁畫上，盛唐時的《彌勒
經變》「嫁娶圖」中的樂舞表演。

杜甫《觀公孫大娘弟子舞劍器行》詩中，描寫了他本人幼年時代在
河南鄅城觀看著名舞伎公孫大娘在廣場的一次驚心動魄的演出，人
們聞訊從四面八方趕來，「觀者如山」；常非月《詠談容娘》，描
寫了歌舞藝人在街頭表演《談容娘》時「馬圍行處匝，人壓看場圓」
的動人場面。騎馬的人們在這裡下馬停步，圍觀表演，竟使道路為
之堵塞。

## ▌宗教舞蹈

據《南部新書》載，唐代長安一帶的慈恩寺、青龍寺、薦福
寺、永壽寺等，都設有戲場。因為在隋唐時代，佛教寺院既是宗教
活動場所，也是群眾娛樂、休閒的地方，在寺廟裡敬佛和觀戲，成
為社會的時尚。儘管史跡沒有這些戲場節目的明確記載，但在敦煌
遺卷中記錄當時流行的舞曲歌詞如《破陣子》、《菩薩蠻》、《劍器
詞》、《何滿子》、《楊柳枝》等，不能不使人們想到寺院樂舞節目與
這些曲目的藝術關聯。在敦煌遺卷中有明確的佛事舞蹈記載：斯坦
因三九二九號寫卷中，董保德等建造《蘭若功德頌文》有「白鶴沐
玉豪之舞，果脣疑笑，演花勾於花臺」等句。《鶴舞》、《花舞》都

是歷史久遠的傳統舞蹈，在唐代已很盛行。「演花勾於花臺」，就是指唐代寺院演出《花舞》來禮佛和娛人。《鶴舞》是一種古老的鳥獸舞蹈；《花舞》是以舞隊擺成花形，舞者手執花卉而舞。

唐代寺院的宗教舞蹈規模不小，並具有相當高的藝術水準與欣賞價值。這些宗教舞蹈吸收了大量的世俗成分，因此具有廣泛的群眾性和藝術生命力。

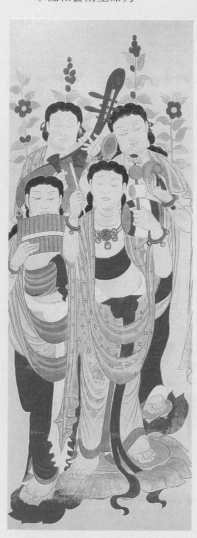

◐ **伎樂天圖**
圖為張大千臨摹的唐代敦煌壁畫「琵琶鈸鼓排簫伎樂天」。「伎樂天」為天宮奏樂歌舞之神，是佛的侍從，主要是為了「娛佛」。

## ▌祭祀舞蹈

唐代的民間祭祀舞蹈也十分活躍。有巫術活動的「巫舞」，有驅鬼去病的「儺舞」。王維《祠漁山神女歌》中有「坎坎擊鼓，漁山之下……女巫進，紛屢舞」句；李賀《神弦曲》中有「畫弦素管聲淺繁，花裙綷縩（衣服相擦聲）步秋塵」句；劉禹錫《梁國祠》中有「女巫簫鼓走鄉村」句；而王維的《涼州郊外遊望》詩中更有「野老才三戶，邊村少四鄰。婆娑依里社，簫鼓賽田神……女巫紛屢舞，羅襪自生塵」的描述。這些詩句形象地記錄了唐代民間巫術活動中的舞蹈場面。在管弦、鼓點的伴奏下，打扮絢麗的巫女們，頭戴花枝，身著花裙，跳著巫舞，花裙迴旋舞動，沙沙作響。她們從這村到那村，傳播著古老的巫術文化。

# 二、精妙絕倫的宮廷樂舞

　　隋唐時代，宮廷中已有明確的樂舞分類，而唐代樂舞中最著名的，乃是大曲《霓裳羽衣舞》。

　　在隋唐燕樂的「七部伎」、「九部伎」、「十部樂」、「坐部伎」中的樂制和舞制都有明確的規定。如「坐部伎」中為六部樂舞，其中有《燕樂》、《長壽樂》、《天授樂》、《鳥歌萬歲樂》、《龍池樂》和《小破陣樂》。《燕樂》又分為四部：《景雲樂》八人作舞，小型《慶善樂》、《破陣樂》、《承天樂》四人作舞。《長壽樂》是祝願武則天長壽而作，十二人作舞。《天授樂》是為武則天執政而作，四人作舞。《鳥歌萬歲樂》也是歌頌武則天的，三人扮鳥而舞。《龍池樂》是歌頌唐玄宗的，十二人冠飾芙蓉而舞。《小破陣樂》由唐玄宗改編，四人身著金甲冑而舞。

　　唐代宮廷的「歌舞大曲」，是一種由器樂演奏、歌唱和舞蹈相結合的多段體樂舞套曲，其中以《霓裳羽衣舞》最為著名。《霓裳羽衣舞》的音樂風格接近「清商樂」，其特點是「音清而近雅」（《新唐書·禮樂志》）。據說該舞的音樂是唐玄宗李隆基吸收了西涼節度使楊敬述所獻《婆羅門曲》的音樂風格而創作的。劉禹錫則有「開元天子萬事足，只惜當時光景促。三鄉驛上望仙山，歸作霓裳羽衣曲」的詩文，為此更有唐明皇遊月宮歸作《霓裳羽衣》的神話。在白居易的詩中，描寫了《霓裳羽衣舞》的場面：「中序」入拍起

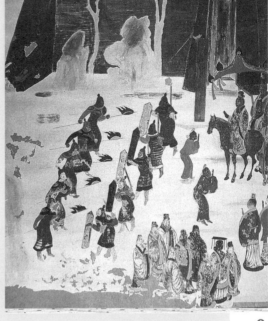

舞，舞蹈的姑娘們扮若天仙，服飾典雅華麗。她們頭戴步搖冠，上穿羽衣霞帔，下著霓虹般淡彩色裙，舞姿輕盈柔曼，飄逸敏捷。「入破」以後，節奏變快，舞蹈動作變得繁複激烈，然後音樂突然緊收，全舞在「長月引一聲」的延長音中結束。據記載，《霓裳羽衣舞》的舞蹈表演以楊貴妃的技藝最為出色。她也是《霓裳羽衣舞》的舞蹈首創者。

《霓裳羽衣舞》在宮廷貴族中影響很大。天寶年間（西元七四二～七五六年），《霓裳羽衣舞》以各種形式進行表演：既有楊貴妃及其侍兒張雲容等表演的女子獨舞，也有在皇帝生日時宮女們表演的大型群舞。舞者頭梳九騎仙髻，身穿孔雀翠衣，佩七寶瓔珞（鄭隅《津陽門詩》及注）。文宗開成元年（西元八三六年），宮中用十五歲以下的少年兒童二百人表演《霓裳羽衣舞》。唐人闕名《霓裳羽衣曲賦》描寫了少年表演的盛況：「被羽衣，披霓裳。始逶迤而並進，終宛轉以成行……退若游龍之乍婉，進如驚鴻之欲翔。趨合規矩，步中圓方……似到蓬萊之殿，見舞仙童。」到了宣宗時代（西元八四七至八五九年），宮中用幾百宮女表演《霓裳羽衣舞》：手執幡節，飾珠翠，飄然起舞，如群鶴飛翔。

白居易曾作詩，高度讚賞《霓裳羽衣舞》「千歌萬舞不可數，就中最愛霓裳舞」。由此可見唐代的《霓裳羽衣舞》已達到了相當的藝術高峰。

●破陣樂圖
敦煌草高窟二一七北壁上的武舞畫面。畫中舞者十人，一方五人執矛，另一方五人持盾，作藝術化的爭鬥表演。有專家認為，這就是唐代的破陣樂舞。

# 三、民間音樂

唐代疆域寬廣，社會繁榮，人民眼界開闊，社會生活內容更加豐富，為此出現了新的民族風格的音樂文化。唐代的中國是亞洲各國音樂文化交流的中心，首都長安也成為國際性的音樂城市。

唐代出現的「曲子」形式，其本質是一種被選擇、推薦、加工後的民歌。它的原始創意出自於民歌，但又脫離了民歌的早期形態，而成為一種由文化人參與創造的歌曲形式。唐代的曲子比民歌具有更廣闊的應用範圍和傳播空間。除一般的單獨清唱外，還被應用於說唱、歌舞等較為高級的藝術形式之中。曲子新鮮活潑，形式自由，歌詞接近口語，在城市裡，曲子得到一般市民和文人們的愛好。由於曲子較為真實地反映社會生活面貌和群眾的心態，有的曲子對統治者進行尖銳的鞭笞，故統治者對曲子的內容相當敏感。據《樂府詩集》卷八十：「唐白居易曰：〈何滿子〉，開元中，滄州歌者臨刑進此曲以贖死，竟不得免。」這是說，西元八世紀前期，一位民間音樂家因唱某曲子而犯死罪，臨刑前又向皇帝進獻〈何滿子〉一曲，以求免死，但皇帝終究沒有寬恕她。

唐代的曲子在敦煌資料中有所保存。在這些曲子詞中，最早的當屬於武則天時期（西元六八五～七○四年），其中有十三個曲名，在崔令欽《教坊記》中也有記載，可見曲子在盛唐之前已在民間流行。其中歌詞約五百九十首，曲調約八十首。歌詞的作者，大多為樂工、歌妓、市民、文人、僧人等。從歌詞的形式來看，有齊言（七言、五言）的，也有長短句的。在曲子創作方面，已有兩種不同的形式：一種是「由樂定詞」，即所謂「填詞」，一種是「依詞配樂」，即為「自度曲」。在曲式結構方面，有單個的隻曲，也有同曲配上多節歌詞，連續歌唱的，有的還帶有套曲的性質。從歌詞的內容來看，有關於愛情的，有歌頌英勇戰士的，有反映隋煬帝殘暴的，也有反映隋末人民起義的……如這首敦煌曲子〈菩薩蠻〉，歌唱著婦女堅貞不渝的愛情：「枕前發盡千般願，要休且待青山爛。水面上秤錘浮，直待黃河徹底枯。白日參辰現，北斗回南面。休即

未能休，且待三更見日頭。」

　　民間的說唱音樂，是由歌唱和說話兩種語言形式交融而成。這種藝術形式在漢代到南北朝時期就已形成並有較大的發展。在唐代，隨著商品經濟的發展，市民階層的擴大和對音樂文化生活需求的增長，說唱音樂得到進一步的發展和流行。留存到現代的唐代說唱音樂資料，有民間的說唱本子俗賦和詞文，而較多的則是「變文」。

　　「變文」是佛教徒根據宗教語彙，給佛教所用的說唱音樂一種帶佛教色彩的專用名稱。它是唐代佛教音樂對民間說唱音樂的吸收、改編和加工，其本質仍然是民間的。在這其中，有一部分具有民間世俗的情趣，並在不同程度上摻有因果報應、生死輪迴等封建迷信色彩，如《大目乾連冥間救母變文》。而有的則具有一定的積極意義，如《孟姜女變文》，講述了孟姜女尋夫哭倒長城的故事，表達了中國古代人民對統治者的一種無可奈何的反抗、憤懣情緒；《秋胡變文》則又鞭笞了不擇手段嚮往官場的市儈醜惡形象，並讚揚了秋胡妻勤勞正直的品德；《張議潮變文》是講述張議潮叔侄的故事，歌頌保衛祖國邊疆的英雄，揭露唐王朝的昏庸和腐敗。「變文」的形式，是以講一段，唱一段，直到故事結束。其唱的部分，一般以七言為主。唐長慶年間（西元八二一～八二四年），有文敘僧善講「變文」，「其聲婉轉，感動里人」，教坊依其聲調撰成「文敘子」曲（《樂府雜錄》）。

　　「俗賦」是由南北朝的雜賦和俳諧文變化而來。值得我們注意的作品有《韓朋賦》、《晏子賦》、《燕子賦》、《茶酒論》、《孔子項托相問書》等，其中的《茶酒論》又都用韻，且在行院裡演唱，在民間有較大的影響。

　　「詞文」是一種通俗的敘事詩，如《季布罵陣詞文》和失題的董永唱詞。《季布罵陣詞文》，透過對季布的同情和對漢高祖的譴責，表現了被壓迫者反抗的呼聲。故事曲折，情節完整，鋪敘詳贍，長達三二〇韻，四千四百多字，可以看作自唐以前的最長的敘事詩。「詞文」也用七言歌唱，且一韻到底，它與「變文」已運用了上下句體式，對後世的說唱、戲曲藝術都產生了深遠的影響。

# 四、宮廷音樂與音樂機構

　　隋唐時期，宮廷中具有欣賞性和娛樂性的宴會音樂稱為燕樂或宴樂；宮廷中的祭祀、禮儀用樂稱為雅樂。

　　唐代由於音樂文化的發展以及音樂對統治者的重要作用，故朝廷特別重視對音樂的管理與領導。音樂機構變得多樣與龐大。

## ▌ 燕樂

　　唐玄宗時期，燕樂根據表演的方式，分為「坐部伎」六部和「立部伎」八部。其中所用的伴奏樂器，大部分是龜茲與西涼等少數民族的樂器。《舊唐書‧音樂志》講到「立部伎」八部說，「自《破陣樂》以下，皆擂大鼓，雜以龜茲之樂，聲震百里，動盪山谷；《大定樂》加金鉦；惟《慶善樂》獨用西涼樂，最為閒雅。」「坐部伎」是在室內表演的，我們在前面舞蹈部分已作了介紹。「立部伎」八部音樂其中包括：《安樂》、《太平樂》、《破陣樂》、

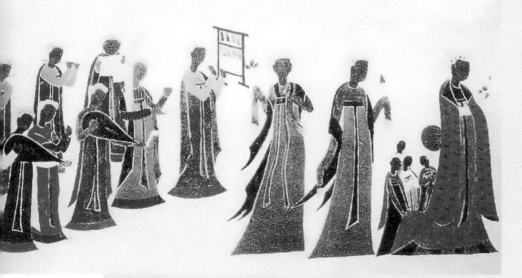

**❶ 儀仗樂隊圖**

這是敦煌莫高窟三九〇窟壁畫上的隋代宮廷儀仗樂隊。宮廷樂女身材修長，衣著華貴，吹笛、彈弦、擊磬，把隋代宮廷的禮樂儀仗活動妝點得既莊重又富藝術美感。

《慶善樂》、《大定樂》、《上元樂》、《聖壽樂》和《光聖樂》。

　　以上「坐部伎」和「立部伎」音樂的曲調，普遍應用了龜茲及西涼音樂，充分說明了少數民族音樂文化和漢族音樂文化的融合程度。唐開元六年（西元七一八年）西涼都督郭知運進獻朝廷的《涼州大曲》，首先是由涼州地區的少數民族創造的，進宮後成為兩種民族文化融合的產物。有關學者認為，涼州音樂一方面吸取了中原地區舊曲的音樂風格，一方面又吸取了龜茲音樂成分。從龜茲樂中，可能得到的是一些有價值的七聲音階風格素材；而從中原舊曲中所得到的，將是前朝相和歌、清商樂中具有藝術生命力的東西。

## 雅樂

　　雅樂，是宮廷的祭祀、禮儀用樂。隋唐時期，雅樂與非雅樂的界限愈漸分明，雅樂的僵化和自我封閉程度也日趨嚴重。雅樂的樂器講究排場與皇家氣派，在樂隊的映襯下，重點突出鐘、磬、鼓的排列和應用。這些樂器是用木架懸掛起來的敲擊樂器，稱為「宮懸」，隋唐時期各代宮懸數量均根據統治者的意願有所變化：隋文

❶ 吹排簫俑
此為隋代的騎馬吹排簫俑。俑通高三二‧二○公分，馬全身施黃釉。由鄭振鐸先生捐贈，今藏北京故宮博物館。

┌─────────────────────────────┐
│ ＋ 知識百科 ＋

**燕樂的影響**

　　隋唐宮廷燕樂對亞洲其他國家的音樂文化都有深刻的影響。從隋高祖開皇二十年至唐昭宗乾寧元年（西元六○○～八九四年）近三百年期間，日本國派來中國的「遣隋使」、「遣唐使」有二二次之多，留學生和學問僧人數達千人以上。朝鮮也在唐代時期派來了大量的留學生。他們學習中國文化和中國音樂，並帶走大量的樂譜、書籍、樂器回國。中國的音樂在這些國家產生了巨大的影響。據現代日本學者林謙三的著作《隋唐燕樂研究》中考證，中國唐代的燕樂目前還流行於日本的，有一百多首。當今日本還珍藏著很多唐代的樂器。
└─────────────────────────────┘

帝時期（約西元五八七年以後）爲二十架；隋煬帝大業六年起（西元六一○年以後）爲三六架；唐太宗貞觀初年起（西元六二七年以後）也爲三六架；唐高宗初年起（約西元六五○年以後）增至七二架；唐昭宗初年起（約西元八八九年以後）爲二十架。在這些歷代變化的架數中，每架上所懸掛的編鐘、編磬數量，也是根據統治者的信仰和附會某些觀念而有所變化。

## ▌音樂機構

唐初，西京長安、東京洛陽都設立太常寺、大樂署和教坊等中央音樂機構。唐開元二年（西元七一四年），宮廷改組了大樂署，將其中唱奏民間音樂的樂工整編爲四個外教坊和三個梨園。而地方的府、縣在唐初有所謂「縣內聲音」，而在盛唐時期建立府、縣一級的「衙前樂」音樂機構。

大樂署是音樂的考績機構和培訓機構，直屬於宮廷太常寺。鼓吹署管理宮廷儀仗活動中的鼓吹音樂，也屬太常寺。據《新唐書‧禮樂志》：「唐之盛時，凡樂人，音聲人，太常雜戶子弟隸太常及鼓吹署，皆番上（輪番值班），總號音聲人，至數萬人。」流傳至今有姓名可考的音聲人不下一二百人，其中多是歌者和樂手。他們以絢麗多彩的歌唱技藝，創造了曠古未有的唐代聲樂藝術，其中優秀的代表人物有永新、張紅紅、長孫元忠、李龜年、何滿、郝三寶、李可及、念奴、張好好、樊素、薛華、劉安、楊瓊等。

教坊是管理音樂、學習音樂和領導宮廷樂人的機構。

梨園，是專門研習宮廷法曲的機構。法曲是大曲中的一部分，接近漢族的「清樂」系統。由於技術要求高，故梨園就是一個高水準宮廷樂人供職的集音樂表演、創作和教育等功能爲一體的機構。當時，具有「皇帝梨園弟子」稱謂的宮廷樂人，享有崇高的榮譽。

# 五、琳琅滿目的樂器與記譜法

隋唐時期音樂繁榮，樂器非常的豐富；而樂譜作為傳播音樂的重要媒介，在唐代極度興盛的燕樂帶動下產生了相應的各種記譜法。

## ▍樂器

據《隋書·音樂志》和《舊唐書·音樂志》所載統計，隋九部樂、唐十部樂以及宮廷的「立部伎」、「坐部伎」音樂應用的樂器共有如下的種類：敲擊樂器：編鐘、編磬、方響、節鼓、齊鼓、擔鼓、連鼓、浮鼓、腰鼓、羯鼓、雞婁鼓、答臘鼓、都曇鼓、毛員鼓、正鼓、和鼓、王鼓、銅鼓、銅鈸、拍板。吹奏樂器：塤、簫、笙、篪、長笛、短笛、尺八、橫笛、跋膝、義嘴笛、大篳篥、小篳篥、雙篳篥、豎小篳篥、桃皮篳篥、銅角、葉、貝。

彈撥樂器：琴、三弦琴、瑟、筑、箏、搊箏、彈箏、擊琴、秦琵琶、琵琶、大琵琶、五弦琵琶、大五弦琵琶、小五弦琵琶、臥箜篌、豎箜篌、鳳首箜篌。

唐代的古琴藝術有很大的發展，製作工藝也有較大的飛躍。出現了很多製琴名手。如蜀人雷霄、雷威、雷鈺、郭亮，江南人張鉞、沈鐐等。其中，雷氏琴，一直留存到今天，其音響品質和工藝水準均屬上乘。

目前，北京故宮博物院藏有唐代古琴（雷琴）「九霄環佩」琴；日本正倉院藏有唐代的四只尺八管、紫檀琵琶、紫檀五弦琵琶和紫檀阮咸。

**⊙ 騎馬吹笛陶俑**
這是唐代的騎馬吹笛陶俑。於一九七一年七月乾陵唐中宗長子鄭德太子李重潤墓中出土。

**⊙ 銅俑**
此銅俑為唐代的吹排簫俑，人首鳥身，雙翅長尾，形象奇特。吹十一管單翼排簫。一九五六年於河南省舞陽縣出土。

壹貳參肆伍陸柒捌玖拾

⊃ **彈箜篌俑**
此俑為隋開皇十五年（西元五九五年）的彈箜篌俑。
於一九五九年五月河南省安陽縣張盛墓出土。

## ▌記譜法

　　當時唐代比較流行的記譜方法，有減字
譜和燕樂半字譜。早期的工尺譜已出現，
初唐承舊，流行有文字譜。

　　**文字譜：**前面已提到古琴曲《碣石調
幽蘭》，是唐武則天時期一部手抄的文字
譜。可知，文字譜在初唐仍在流行。

　　**減字譜：**就是用若干漢字的減筆字組成的一些特
殊字形，用來代表彈琴指法的符號。這種記譜法比文字譜前進了一
大步。據說是唐曹柔創造的，後經趙耶利修訂以行世（清
程允基《誠一堂琴譜》）。

　　**燕樂半字譜：**陳說，這種記譜法是唐代教坊
中使用的「半字譜」，宋人稱之為「燕樂半字
譜」。據說是唐代教坊部頭花日新、何元善用
來注譜的，凡一聲先以九弦琴譜對大樂譜，
並半字譜，有清聲（陳暘《樂書》卷一一
九）。

　　**工尺譜：**據說中國早期的工尺譜已在
唐代出現。陳暘《樂書》卷一三〇「觱篥」
（簧管樂器）條注云：「今教坊所用上七空、
後二空，以五凡工尺上一四六勾合十字譜其
聲。」這是用工尺來記管樂器樂譜的。

❶ **鐵鏡**
此為唐代的傳世品《真子飛霜》鐵鏡的鏡背圖
案。此畫能窺視唐代文人「琴、棋、書、畫」
的全面文化修養和清高不俗的性格。

+ **知識百科** +

**拉弦樂器的出現**

　　唐天祐年（西元九〇七年）前後，出現了一種稱之為軋箏的拉弦樂器。據
《舊唐書·音樂志》載，「軋箏，以竹片潤其端而軋之。」在此期間，也出
現了稱為奚琴（宋稱嵇琴，現代胡琴的前身）的拉弦樂器。宋陳《樂書》
載：「奚琴本胡樂也，出於弦鞀而形亦類焉，奚部所好之樂也，蓋其制，兩
弦間以竹片軋之，至今民間用焉。」由此可見這種拉弦樂器是由外族傳入中
原的。

# 六、隋碑、智永與「初唐四傑」

在文化藝術史上，隋代是一個很短的時期，以南北文化的融合
為其特點，但是，這個過程並沒有完成，它只成為唐文化的醞釀時
期。在書法藝術的傳承關係上，也是如此，屬過渡形態的藝術現
象。這個現象，最突出地表現在楷書藝術上。唐代書法藝術的成就
是多方面的，其中唐楷藝術的完善是最傑出的成就。然而，也是在
隋代書法南北合流的基礎上進一步完善的。

隋代的書法以隋碑與智永的真、草最為著名。

## ▋隋碑

我們從宋趙明誠《金石錄》知道有七
一種隋代石刻，其中碑版共五三種；清王
昶《金石粹編》錄隋代石刻三十種，只有
十種是碑版；民國時期，隋代石刻出現不
少，大多是墓誌，然只有五種開皇碑刻。
總合起來說，現存的隋碑僅十餘種，從其
書體風格看，有繼承南朝楷書的，筆勢圓
潤而柔婉；有變北朝隸書而參合南朝楷法的，筆勢方正而瘦硬。其
中以隋開皇六年（西元五八六年）的《龍藏寺碑》最為著名。此碑

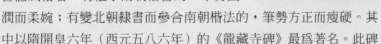

❶ 龍藏寺碑
隋開皇六年（西元五八六年）立，今存河北正定隆興寺。此碑
上承六朝碑刻餘風，下開唐楷先聲，用筆方圓兼備，融合南北
朝書風，在書法史上占有重要地位，被譽為「隋碑第一」。

+ 知識百科 +

### 「退筆塚」與「鐵門限」

據說智永曾住在永欣寺樓上，刻苦學書三十年。他身邊備有一個大竹簍，
將寫禿的筆扔進竹簍裡，整整裝滿了五簍，後來將禿筆取來埋在一起，稱為
「退筆塚」。經他親手臨寫的《千字文》有八百多本，分別散在江南各寺廟
裡。「只要工夫深，鐵杵磨成繡花針」，智永終於成為當時著名的書法家，
每天來求他寫字的人絡繹不絕，把他家的門限都踏穿了，於是用鐵皮包上，
被人稱為「鐵門限」。「退筆塚」與「鐵門限」的故事可以說明，智永取得那
麼高的藝術成就完全是因為他的勤奮努力。

壹 貳 參 肆 伍 陸 柒 捌 玖 拾

屬上述的第二種風格，合南北書法於一體，用筆方正中含圓潤之意，勁秀而有骨力，被稱為「隋碑第一」。此碑對初唐楷書藝術的成熟很有影響，唐楷筆法多出於此，而且唐宋以來拓本流傳最多，成為初習楷法的最佳臨本。這是北碑流傳的一路。

## ▌智書

　　而晉帖流傳的一路，則以智永的真、草影響最大。智永，名法極，俗姓王，為王羲之七世孫，陳、隋間人，在山陰（浙江紹興）永欣寺為僧，人稱「永禪師」。他擅長真書、草書，繼承王氏家法，精熟過人。明書法家解縉極推崇「智永能痛哭家法」（《春雨雜述‧評書》），唐張懷列其真、草為「妙品」（《書斷》），然唐李嗣真卻謂其書法「惜無奇態」，此為書評家以其家法較衡，不知智永雖然師法遠祖，然又能兼採眾長，心得諸家，自成格局。宋蘇軾卻能識得其書法「骨氣深隱，體兼眾妙，精能之至，返造疏淡」（《論書》），如此書法，方能永恆不衰。這就說出了藝術的真諦，智永書法之源在王羲之，然並非模刻翻版，為得王書精髓而成自家風格。

**❶智永《千字文》**

《千字文》為梁周興嗣撰，隋智永書寫的《千字文》，傳世有石刻本和墨跡本，有正草二本。《真草千字文》早已流入日本，今藏小川簡齋氏。

---

**＋ 知識百科 ＋**

**智書範本**

　　唐太宗酷愛王書，智永書法也因此而影響深遠。他的書法，法度嚴謹，穩健秀雅，其筆法有章可循，智書常成為臨讀範本，初唐書家幾乎都學其書。其墨跡有《真草千字文》、行書《歸田賦》留存。《真草千字文》在唐時就流入日本，另有石刻本，成於北宋大觀三年（西元一一○九年），世稱「關中本」，今在西安碑林。

## ▎初唐四傑

初唐著名的歐、虞、褚、薛四家楷法，歷來被視爲楷書成熟的標誌，筆法爽健，各具神采。歐陽詢（西元五五七～六四一年），擅長眞、行二體，初學王羲之，後來險勁過之。其書以眞書爲最，似在王氏書法中融入了北碑的峭拔，嚴謹之中隱含險絕森嚴之勢，字形瘦長，險絕中求平正，方圓互用又棱角分明。唐人評其書「有龍蛇戰鬥之象，雲霧輕籠之勢」，較智永書法更具風神。他的這種險勁的書風一反魏晉風采，開一代新風，尤重書法結構，將書藝的線條美與書法空間藝術再一次結合起來，以形成初唐楷法風範。他的《九成宮醴泉銘》、《化度寺碑》、《溫彥博碑》等被稱爲唐楷的最高典範。

虞世南（西元五五八～六三八年）的書法受智永親授，承二王傳統，雖學前人又不囿於前人。他擅眞、行書，筆致圓潤遒逸，外柔內剛，呈現出一種雍容靜穆的風格。宋《宣和書譜》曾將其書與歐陽詢比較，說「虞則內含剛柔，歐則外露筋骨；君子藏器，以虞爲優」。今人稱其有「君子書風」，可見「內秀」是虞書的美學特徵。

褚遂良（西元五九六～六五八

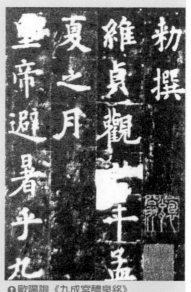

● 歐陽詢《九成宮醴泉銘》
唐貞觀六年（西元六三二年）刻。原碑今在西安碑林，北宋精拓本，今藏北京故宮博物館。

● 虞世南《孔子廟堂碑》
唐武德九年（西元六二六年）書，貞觀七年（西元六三三年）刻。刻成不久，原碑即毀，精拓本到宋已不易得，傳世爲摹刻本。今西安碑林之碑爲宋代重刻。

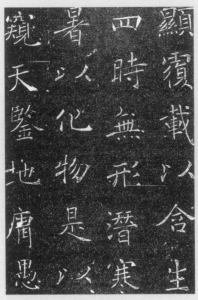

**褚遂良《雁塔聖教序》**
唐永徽四年（西元六五三年）刻，原碑今存西安。

或六五九年）的書法初受歐、虞的影響，後遍研前人書法，尤對二王用力甚多，取隋碑的峻整風格和南朝的古雅之風，參會性情氣質，形成明麗、清遠、古雅的書風。在古代有「字裡生金，行間玉潤」的稱譽。他的書法能融歐書、虞書為一體，方圓兼備，波勢自然，結構較方，比歐、虞舒展，晚年筆勢豐豔流動，變化多姿。宋米芾以「秀穎」二字稱其書法，「非諸人可以比肩」（《唐太宗哀冊》跋）。褚書以其獨特書風，改變歐、虞初唐楷書一統局面，為唐楷的發展開拓了先路。其流傳作品不

＋ 知識百科 ＋

**歐書、虞書、褚書、薛書**

《九成宮醴泉銘》可作為歐書的代表作，他以楷法的正規包容北碑的縱橫放逸，以整齊的結構美吸收北碑的線條美，法方筆圓，結構清和秀潤，因此他的《九成宮醴泉銘》在楷書藝術上取得了很高的地位。

虞書傳帖較多，而以《孔子廟堂碑》最為著名和可信。此碑是其六九歲時撰文並書，碑文長達三千餘字，整篇氣勢連貫，外柔內剛，整飭有法，無一字不精神，筆致俊朗圓腴，結體修長而靜美，很能體現虞書的風格特徵。貞觀七年（西元六三三年）刻碑於長安，不久碑毀，重刻又毀。原刻拓本在北宋已難覓，故黃庭堅云「孔廟虞書貞觀刻，千兩黃金那購得」。今存重刻碑，一存西安碑林，一存山東城武縣。

褚書代表作《雁塔聖教序》方圓兼施，剛柔相濟，已將浸潤前人，尤其是二王的筆意，熔鑄在揮灑自如的筆觸中，浸透著風韻天成的節奏感。

薛書的代表作為《信行禪師碑》，此碑唐李貞撰文，薛稷書，唐神龍二年（西元七〇六年），八月立。現僅有清何紹基舊藏剪裱本，現存一千八百字。此碑書法瘦勁妍媚，流美飛揚，下開宋徽宗「瘦金體」之先河。

壹

貳

參

肆

伍

陸

柒

捌

玖

拾

多，《雁塔聖教序》為其成熟的代表作。

　　薛稷（西元六四九～七一三年）的書法，得之於褚書為多，唐人說「買褚得薛，不失其節」，但其「用筆纖瘦，結字疏通，又自別為一家」。薛稷的代表作為《信行禪師碑》。

　　初唐四傑的成就，主要在於完成了魏晉書法向楷法的過渡，並在成形過程中又開創了楷法的各種風格。這為形似規整的唐楷從一開始就呈現多種姿態，為發展藝術個性樹立了表率，同時也在實踐中提出了書體求「法」的藝術規律問題。

**◐薛稷《信行禪師碑》**
碑刻於唐武后年間（西元六八四～七〇四年），原碑久佚，清何紹基藏有宋拓本，早已流入日本。

**✜孫過庭《書譜》**
唐垂拱三年（西元六八七年）書，其文品評古人書作，其墨跡善宗晉法，書風濃潤圓熟，嫻娜剛健，雙絕並茂，享有盛名。此草書真跡，今藏臺北故宮博物館。

# 七、「顚張醉素」與「顏筋柳骨」

唐代的行書、草書，自然是因襲晉人，其成就雖不及晉人，但也自成格局。而初唐四傑宗南北朝書風，開唐楷風格流派之先河，楷法藝術在唐代發展到輝煌之巔峰。

## ▎行書

盛唐李邕的行書，自稱「似我者俗，學我者死」，他是初學二王，並不模擬二王，而是取法二王有所創新。有人評謂「右軍如龍，北海如象」。李邕，人稱李北海，書從王右軍出，而以李北海成，故書家譽之爲「書中仙手」。他的書法在於眞書、行書之間，似欹反正而舒，遒勁舒放而生，很有氣勢浩蕩的個性特點。李邕其人就是一個聰穎不羈之才，有倔強的個性，他將性格、情緒淋漓盡致地渲發在書法之中，這正是唐人書法各具個性的重要原因。因此有人稱「其行書如華嶽三峰，黃河一曲」（唐呂總《讀書評》），其書體書風對後人影響很大。他擅以行書寫碑，此風亦自唐始，代表作有《嶽麓寺碑》和《雲麾將軍李思訓碑》，前碑勁正端雅，後碑如秋鷹入雲，堪稱雙傑。

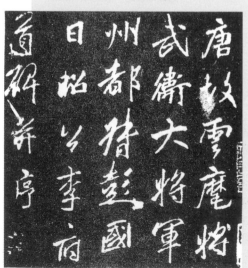

❶李邕《李思訓碑》
又名《去庵將軍碑》。唐開元八年（西元七二〇年）刻，碑今存陝西蒲城縣橋陵。其書體在真、行之間。

## ▎草書

將個性與藝術結合，以情感投入書藝，這在藝術創作方法上叫做表現主義。在盛唐出現了兩位書壇表現主義奇才，那就是張旭和懷素，以草書名，人稱「顚張醉素」。

張旭，生卒不詳，曾官金吾長史，世稱「張長史」，嗜酒如命，與李白、賀知章等

名士合稱「酒中八仙」。杜甫有詩云「張旭三杯草聖傳，脫帽露頂王公前，揮毫落紙如雲煙」（《飲中八仙歌》）。《新唐書·張旭傳》云：「每大醉，呼叫狂走，乃下筆，或以頭濡墨而書，既醒自視，以為神，不可複得也。世呼張顛。」張旭的草書繼承了漢張芝「一筆書」的特點，又盡情發揮，筆勢恣意放縱，線條厚實飽滿，連綿回繞，跌宕多姿，開創了草書新格局，被稱為「狂草」。這是一種善於抒發性靈的書體。唐文宗時詔令以李白古詩、裴旻劍舞、張旭草書為三絕。張旭也就被後人譽為「草聖」。不要以為張旭書法真的是從酒醉中得，實是其悉心研習情感入書，善於從生活和大自然的風雲變幻中捕捉靈感而臻其神妙的。如觀公孫大娘舞劍器而得其神，就是例證。《宣和書譜》云：「其草字雖奇怪百出，而求其源流，無一點畫不該規矩者。」藝術的自由奔放之中自有規律，人說「張顛不顛」，道出了藝術真理。張旭草書墨跡傳有《古詩四帖》和《肚痛帖》。

懷素（西元七二五～七八五年），幼年出家為僧，俗姓錢。懷素性情疏放，常犯佛門戒律，又喜豪飲，每至酒醉興發，振筆揮灑。時人呼之為「醉僧」，其書為「醉僧書」，將他與張旭並稱「顛張醉素」。懷素學習書法很是刻苦，蕉葉代紙，廢筆成塚，曾問書學於顏真卿，悟張旭筆法，自稱「真出之於鍾繇，草出之於『二張』（張芝、張旭）」，以草書名，乘興運筆，如驟

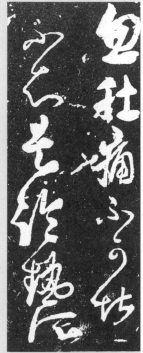

◀ 張旭《肚痛帖》
唐張旭的草書極富創造精神，縱逸飛動，莫可窮測，人稱「狂草」。此帖傳為張書，六行三十字，書法勁健，富於變化，激情充溢而又不失矩度，似有晉書影子。明重刻石今存西安碑林。

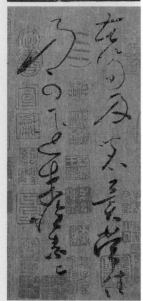

◀ 懷素《苦筍帖》
唐懷素的草書字字飛動，圓轉之妙，宛如有神。此帖為草書真跡，二行十四字，今藏上海博物館。

**顏真卿《祭侄文稿》**

唐至德三年（西元七五八年）為悼念兄侄在安史之亂中被害而書。顏以真書名，稱顏體，此行草墨跡也為極品，後人譽為「天下第一行書」。今藏臺北故宮博物館。

雨旋風，多變化而有法度。人說其「以狂繼顛」，是其桀驁不馴的性格，也是其書風。懷素的草書很講究布局，並非隨意書之，線條瘦勁凝煉，圓轉如神，人評其書謂「藏真妙於瘦」。至晚年，書風漸趨平淡雅致，另有一種神韻。懷素自謂其書法，由「夏雲多奇峰，輒常師之」，運筆痛快淋漓「如飛鳥出林，驚蛇入草」（唐陸羽《釋懷素與顏真卿論草書》）。懷素的書跡傳世不少，著名的有《自敘帖》、《苦筍帖》、《食魚帖》（疑摹本）等。

## ▌楷書

　　唐張懷瓘《書議》云：「逸少（羲之）草有女郎材無丈夫氣，不足貴也。」盛唐的審美趣尚已對二王的書法表示出不滿，似乎不合時宜，呼喚著新的書風，以顯示盛唐氣派。於是，書法的藝術風格又一變初唐時期的「瘦硬美」而轉向體現時代精神的雄強渾厚的風格，出現了楷法大家顏真卿劃時代的新書體。

　　**顏真卿**（西元七〇九～七八五年）生長在唐由盛轉衰的時代。官至吏部尚書、太子太師，封魯郡公，人稱「顏魯公」。為官忠直義烈，性格剛正，其書亦如其人。初學褚遂良，後得筆法於張旭，徹底擺脫了初唐的書風，摒棄以姿媚為尚的風氣，一變古法，創造了新的時代書風。顏真卿的楷書雄秀端莊，天骨開張，結字為方形，且方中見圓，雄強茂密。用筆渾厚強勁，精力內含，善用藏鋒、中鋒。顏真卿熔鑄了書法藝術自漢魏兩晉以來的造型經驗，吸取篆、隸、行、楷、草的字形結構、線條形式和用筆特點，綜合各

家筆法，開創了他的「蠶頭燕尾」筆法，使點畫更顯得遒勁有力，故世稱「顏筋」。顏眞卿以篆隸入楷，是一個很大的創造，富有立體感和不凡的氣勢，且宜作大字，顯得大氣磅礴，多力豐筋，具有盛唐氣派。書法發展到顏眞卿的楷書，可謂登峰造極，輝煌無比，所以後代的書家皆以顏體爲書法的集大成者。顏眞卿爲書法藝術樹起了一座巍巍豐碑。《顏家廟碑》、《郭家廟碑》、《顏勤禮碑》、《多寶塔碑》、《大字麻姑仙壇記》、《東方朔畫贊》、《大唐中興頌》、《元次山碑》，無一不是名垂千古的後世範本。

顏眞卿的行書也極有造詣，傳本墨跡有《爭座位帖》、《裴將軍詩帖》等。其中《祭侄文稿》最負盛名，熔鑄了國仇家恨的悲憤和激越之情，英風烈氣，動人心魄。

自顏眞卿之後，中唐與晚唐之間，世人皆知的書法大家是柳公權。其書法出於顏，然變內蘊爲外棱；其書體被稱爲「柳骨」，與顏眞卿並稱「顏柳」。

柳公權（西元七七八～八六五年），爲穆宗、敬宗、文宗三朝侍書禁中，官至太子少師，世稱「柳少師」。初學王羲之，遍閱近代筆法，得力於顏、歐。書風清勁挺拔，俊秀深厚，自創一格，人稱「柳體」，被奉爲標準書體之一。柳體一出，書壇風氣一變，糾正了習顏體者過分流於形式而失之肥俗、缺乏神采的流弊。其書體變王右軍法，得顏眞卿之神理，化筋爲骨，化媚爲健，以氣骨執晚唐書壇之牛耳。然而流傳至今卻不多，主要有《金剛經》、《李晟碑》、《玄祕塔碑》、《神策將軍碑》、《高元裕碑》等，其中《玄

◑ 顏眞卿《勤禮碑》

唐大曆十四年（西元七七九年）立。此碑是顏眞卿七十一歲時為其祖父所書神道，顏書已達爐火純青的地步，為其楷書代表作。今藏西安碑林。

◑ 柳公權《玄祕塔碑》

唐會昌元年（西元八四一年）立。此碑是柳公權的代表作。筆劃銳利，筋骨外露，結構緊密。今藏西安碑林。

**❶ 柳公權《蒙詔帖》**
唐長慶元年（西元八二一年）蒙唐穆宗詔而書。柳真書尤著名，稱柳體，然行書也見功力。曾刻入《快雪堂帖》、《三希堂帖》、《鄰蘇園帖》，今藏北京故宮博物院。

祕塔碑》、《神策將軍碑》為其書法成熟期的代表作。前碑豪爽中透露秀朗之氣，後碑峻挺渾厚、神完氣足，二碑極有神采。柳公權的行書也具有深厚的功力，字體意態豪雄，氣勢遒邁，《蒙詔帖》即為一名跡。

　　一代有一代之書風，唐代漸開藝術的多元格局，這是藝術思想的進步，也是走向藝術繁榮的重要原因之一。

---

**＋ 知識百科 ＋**

**「顏筋柳骨」的奇蹟**

　　唐楷以「顏筋柳骨」風行至今，歷千餘年不衰，是書法史上的奇蹟。

　　顏真卿留下了眾多名垂千古的後世範本，其書法作品顯示了其人格的力量、時代的風範。歐陽修曾從總體風貌上評其書如「忠臣烈士道德君子」，這似乎說到了藝術創造的本質問題。

　　「顏真卿現象」是很值得我們深思的藝術創造課題，這與性格、時代、傳統、創造力、思辨力各個方面都有關聯。

　　柳公權師法顏體，繼承新派一脈。史載文宗對柳公權的書法稱讚不已，認為其書已超越鍾、王。當時外夷也帶鉅款來求柳字，公卿大臣以不能得其手書碑文視為子孫不孝（見《舊唐書》本傳）。由此可見柳書地位之高，成就之大。但後人評價不一，如米芾讚其「神氣清健，無一點塵俗」，卻又怪其「古法蕩然無遺」。柳體一改初唐崇王之風，雖不能被一些書家接受，但柳體流傳很廣，名列顏、柳、歐、趙四大真書大家，也是毋庸置疑的。

# 八、敦煌壁畫的世俗美

隋唐時期的石窟壁畫藝術經北魏藝術的發展而來,所以在藝術上的提高就有了一定的基礎,而且經大亂以後的統一,在表現風格上,顯露出一種豪放的作風和清新的韻味,有時會給你一種氣派和親切、和悅的感覺,一掃北魏的森然與悲壯,散發著歡樂與幻想的氣氛,你會發現人的生活與夢想已經進入了荒漠的石窟。

隋代雖然時間短暫,但敦煌莫高窟有隋代壁畫的洞窟,竟有九十多個,除佛傳、本生故事外,已出現了法華經變和維摩詰經變,為唐代的「經變」巨畫開了先聲。唐代的石窟壁畫已發展到全盛時期,內容和形式都有很大的變化,表現形式精美,出現了場面巨大、結構嚴謹、色彩華麗的各種佛教「經變」,而且有豐富的社會生活的描繪。在新疆地區的龜茲、高昌與于闐,有相當數量的洞窟保存著唐壁畫,敦煌莫高窟的唐壁畫最為集中,大約有二三六個石窟保留有唐壁畫,幾乎占了全部洞窟四九二個的一半,可見其興盛情況。唐代時期,國力強盛,勢力遠及西域之外,中亞之間的文化交流頻繁。佛教也就在經濟上升時期,得到迅速而廣泛的傳播。作為國際交往要衝的敦煌,佛教石窟就益加發達。當時在安西的榆林窟也大興開鑿。唐安史之亂後,河西走廊屬吐蕃(今西藏)統治,因吐蕃信奉佛教,莫高窟藝術不僅得到保存,又多有興造,如一五八窟就是吐蕃統治時期的遺跡。

## ▍經變大畫的輝煌

唐壁畫的經變大畫最為輝煌宏偉,是唐敦煌壁畫的重要特色。其中《西方淨土變》畫得最多,竟有百壁以上。這與唐代信仰淨土宗有密切的關係。《西方淨土變》是根據《阿彌陀經》所畫的。佛教徒的所謂「西方淨土」,即所謂「極樂世界」,是阿彌陀佛所居的佛國。如一七二窟的《西方淨土變》,富有創造性的畫面,將想像

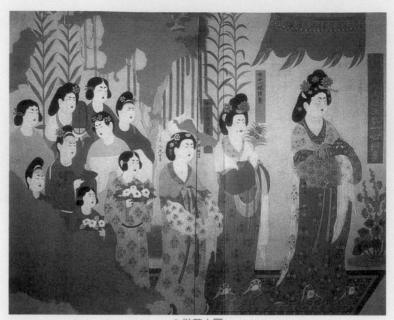

**❶供養人圖**

唐代敦煌壁畫。此畫在敦煌莫高窟一三〇窟，係女供養人群像。

與現實結合起來，具有一定的浪漫主義色彩。採用正三角形的構圖，顯示安定的意思，阿彌陀佛端坐中央的蓮座上，左右有觀音、勢至二菩薩，並有供奉菩薩、天王神將、力士、羅漢。滿眼是金樓玉宇，仙山瓊閣，絲竹笙簫，鐘鼓齊鳴。前有伎樂歌舞，衣襟飄動，上有飛天散花，彩雲繚繞，又有琉璃照耀，青蓮開放，華鴨戲水，童子嬉戲，整個畫面，富麗堂皇，氣象萬千。壁畫的氣氛、情調，恰是盛唐氣象的藝術反映。

在經變壁畫中，較為重要的尚有《維摩詰經變》，現在遺有三十多壁，這是據《維摩詰經》而畫的。其中又以文殊師利「問疾品」為主要內容。維摩詰是毗邪離城的長者，有資財，好施金，精佛學，常作假病，待人問疾時，就大講佛法。晉顧愷之曾有「清羸示病之容」的維摩詰像。一〇三窟的維摩詰像，已變而為鬚眉奮張、目光如炬、健壯的老人形。主要用線條來表現，這比二二〇窟用彩色來表現的維摩詰更為雄逸奔放。

壹

貳

參

肆

伍

陸

柒

捌

玖

拾

## ▋飛天薈萃

　　敦煌是飛天的薈萃之地，莫高窟四九二個洞窟中，有二七〇餘個洞窟繪有飛天，總數達四五〇〇身以上。敦煌的飛天以「不翼而飛」獨特樣式而著稱。她們赤裸上身或全身，飄動著迎風招展的彩帶或彩裙，婉轉騰飛，昭示其憑虛馳風的神奇本領。三二〇窟的《黑飛天》是唐飛天形象的代表。醫黑色的矯健身軀和舒展的雙臂，長裙展拂，飄帶如流，在五彩祥雲的襯托下，更添恍惚迷離、閃爍多姿的幻想氣氛。飛天已畫作女身，沒有華蓋、法輪，體態婀娜，面容豐腴，少了點宗教氣息，多了點人的意味，美妙婉麗，似為人之驕子。

## ▋世俗的愛情故事

　　在唐壁畫中甚至還出現了愛情故事。八五窟的《惡友品》是善友太子本生故事中的一個片斷，其中的《樹下彈箏圖》能教你微妙的心弦為之一動。彈箏人善友太子經歷千辛萬苦，從龍宮取得寶珠，歸途中卻被弟弟惡友奪去，並被刺瞎雙目，流落到利師跋國彈箏賣藝，後成國王果園的守護人。公主聞有盲人彈箏，產生慕戀，

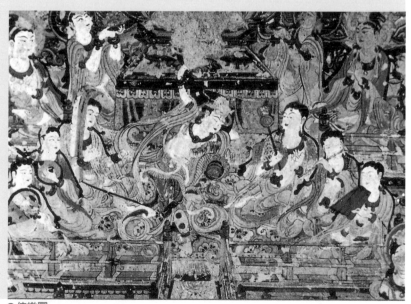

◐ 伎樂圖
　　唐代敦煌壁畫。此畫在敦煌莫高窟一一二窟。原畫為《西方淨土變》、《伎樂圖》為其局部，最具代表性。

不顧父王反對，與善友結婚。由於真誠的愛情，善友雙目復明，與公主回歸祖國，使思念他的父母也盲而復明，且寬赦惡友，一家團聚，舉國歡騰。這個故事帶上了濃厚的中國味的人情世態。圖上一片迷濛的石綠色，營造了夢幻境界，似柔軟的薄紗，似朦朧的月色（因原畫原色經剝蝕後的效果）。有兩個對坐的人影，白色的裙裳與背景色呼應，善友穿青衣，公主穿醬色上衣，還有濃黑色的箏，以強烈的效果突出主題；又有善友微垂的雙眼，弄箏的雙手，公主斂袖凝神的情態，真誠的情感就在無言的交流中流動。

## ▊ 世俗生活的寫照

一三〇窟的樂庭瓌妻王氏《供養人像》，似乎純是唐代世俗生活的寫照。人的形象愈來愈大，王氏畫得比真人稍小一點，其身材、華飾與唐壁畫菩薩差不多，豐腴濃麗，雍容自若，足可代表唐畫婦女肥胖的形象。她背後是十一娘、十三娘兩個女兒，上有華蓋，下有地毯，後有眾侍女隨從，一派富貴氣象，生活氣息相當濃厚。唐壁畫描寫世俗生活的審美思想，是以華麗的形象表達對繁榮昌盛的現實生活的熱愛，人世即天堂。

## ▊ 世俗美的理想化

一一二窟的那幅反彈琵琶的《伎樂圖》，是很有代表性的唐壁畫，它形象地反映了時代的社會文化氛圍。它雖是佛畫《西方淨土變》的一個局部，但從其樂隊的排列、演奏的樂器和悠閒雍容的神態，似乎奏出了和悅的音樂；中央的舞伎正當豆蔻年華，體態豐腴，肌膚瑩膩，反彈琵琶，翩翩翻飛，洋溢著青春美的光彩。畫面典雅、嫵媚，正好像是唐宮樂舞的生動縮影。也可以說，是世俗生活的美化和理想化。

## ▊ 世俗美的代表作

這種審美意識最突出的表現，是一五六窟的晚唐的《張議潮夫婦出行圖》，畫分兩幅，一幅是《張議潮統軍出行圖》，一幅是《宋

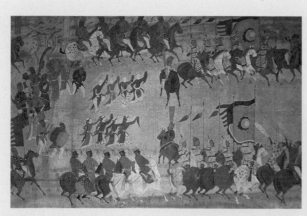

●張議潮夫婦出行圖
敦煌莫高窟一五六窟壁
畫有《張議潮夫婦出行
圖》。西元八六四年張
議潮之侄張淮深開拓石
窟並繪此畫，此為出行
圖的局部。

國夫人出行圖》（此圖下文再述）。我們完全可以把它看作是唐代世
俗畫。張議潮是唐代收復河西的民族英雄，敕封河西節度使，夫人
封贈宋國夫人，此窟是其侄兒張淮深於咸通五年（西元八六四年）
所建。在《張議潮統軍出行圖》中，畫有一百餘人，戰馬成行，旌
旗飄揚，號角、鼓樂齊鳴，文武官員排列，隊容整齊，威武雄壯，
氣氛熱烈。騎仗之間有舞伎八人，體態婀娜，且舞且行，後有樂工
十二人，且奏且隨。畫面中心畫張議潮，體形特大，騎白馬上，神
情端莊矜持。畫面後段是各色、各族的馬隊、駝隊，馳騁在原野之
上。整幅畫強烈表現出一片喜悅歡快的太平景象。此畫人物眾多，
結構複雜，但安排得虛實得當，秩序井然，節奏分明，靈動多變，
以收移步換景、波瀾起伏之妙，體現了長卷所特有的糅合時空於一
圖的長處。另一特點是人物服飾的式樣、色彩與近百匹馬的動態、
色彩，錯綜交叉，錯落有致，個個不同，在在異趣。整幅畫面呈現
一種蔚為壯觀的氣勢。此壁畫所以具有一種強烈的世俗美的美學傾
向，與不被莊重的禮佛目的所束縛而能游刃於藝術理想和生活積累
的深厚蘊含之中密切相關。

　　總之，唐敦煌壁畫，已不僅僅是佛的天國，禮佛的聖地，而成
為唐人的思想意識與生活動態、鮮明才智與高超藝術的薈萃之地，
是唐人文化的重要遺產，中國藝術的瑰寶。

# 九、煥爛非凡的人物鞍馬畫

　　唐代的人物畫在傳統的基礎上獲得很大的發展，盛唐時期尤為昌盛。隨著經濟的繁榮和統治階級的愛好，除道釋外，肖像、仕女畫風靡一時，人物繪畫作品大量產生，而且都達到了很高的藝術水準。唐代的人物、鞍馬畫已達到了「煥爛而求備」、非凡而精妙的成熟階段。

　　閻立本、吳道子、張萱、周昉都是傑出的人物畫家，還有不少人物、鞍馬兼長的畫家，如曹霸、韓幹、韓滉、孫位等，無論從流傳的作品和歷史記載看，都有相當的造詣。

　　閻立本（？～西元六七三年），祖籍在榆林盛樂（今內蒙古和林格爾），世代顯赫。閻曾任工部尚書和右相，並承家學，在繪畫上有較高的造詣，於人物畫成就最高。其兄立德，也善畫，世稱「二閻」。閻立本人物畫的特色，在於它強烈的現實性，描繪具有歷史意義的重大事件，並注重人物的精神個性的表現。傳世之作《步輦圖》就可看出這一特色。該圖以簡練的手法，生動地描繪了唐太宗在許嫁文成公主前坐步輦接見來使祿東贊的情景。唐太宗形象既威嚴又自若，宮女九人各具神態。拱手肅立的祿東贊表現出敬畏的

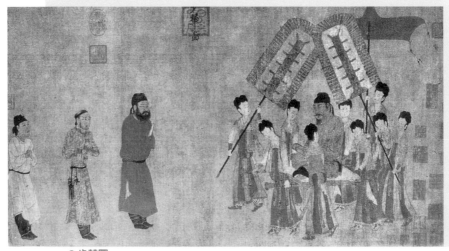

**↑步輦圖**
唐代閻立本畫。絹本。長卷，設色，縱三十八・五公分，橫一二九公分，今藏北京故宮博物院。該圖無款，似為閻畫，一說為宋人摹本。

神態。畫家有重點有分寸地刻畫了不同人物的動作和表情，如實地表現了漢藏民族友好的歷史事件。閻繼承顧愷之的線描藝術，並能根據不同物件加以變化，形成穩練堅實的風格。如《歷代帝王圖》中的面部線描圓潤、嚴謹，服飾線描則粗重簡練，並加適度的暈染來表現質感。閻師法張僧繇、徐法士和父親閻毗，尤對張僧繇的畫技有過認真的研究。相傳閻立本在荊州看張僧繇的舊跡時，「坐臥觀之，留宿其下」十餘天不舍，所以他的畫技日臻精妙，將中國人物畫在六朝的基礎上向前推進了一大步。閻作品有六、七十件之多，代表作除上述二圖外尚有《凌煙閣廿四功臣像》、《秦府十八學士圖》等，而以《步輦圖》、《歷代帝王圖》最為著名。

　　吳道子（約西元六八五～七五八年）幼年貧苦，但「年未弱冠」，已「窮丹青之妙」。曾做過縣尉，後「浪跡東洛」，聲譽鵲起，被唐玄宗召入禁中，授內教博士，又提升為「寧王友」。吳畫藝古今獨步，被後世尊稱為「畫聖」。吳道子借鑑並突破了六朝的畫技，把線條藝術發揮到了更高境界。顧愷之、陸探微的遊絲描，創行雲流水般不斷的周密筆跡，即人稱「密體」。吳則創造出一種離披點畫、脫落凡俗的「疏體」，筆勢磊落，圓轉多變，看似用筆不周，實為「膚脈連接」，既流暢又有頓挫。傳為吳畫的《天王送

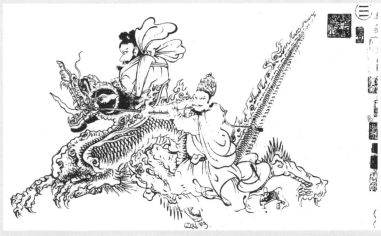

❶天王送子圖
唐代吳道子畫。紙本，長卷，墨筆，縱三十五・五公分，橫三三八・一公分，今藏日本大阪市立美術館。又名《釋迦降生圖》，無款，傳畫為宋人摹本，疑李公麟臨摹，保存了吳派的風格。此圖為局部。

子圖》正是「疏體」的典型。人物服飾的線條勾勒，有輕重、粗細、快慢的變化，造成衣紋飄帶如被風吹拂而飛揚，即「吳帶當風」的特色。同時，白描線條的飛揚、縈繞和迂回，在人物、各組畫面之間，產生相互聯繫、照應和統一布局的紐帶作用。可見吳道子的線條藝術已臻於超逸造化的境界。吳道子在長安、洛陽兩京寺觀曾作佛畫三百餘間。吳作佛畫與前朝有很大的變化。「神」的一群變成了道教原始天尊和眾星君的形象，「人」的一群則為帝王、后妃、宮人的形象，神騎也成了龍的變種。佛畫透過世俗化的道路而走近了人間，滲透了濃烈的現實生活氣息。這在《地獄變相》中得到了極為誇張的表現，使人感到「虯鬚雲鬢，數尺飛動。毛根出肉，力健有餘」。其畫人物具有立體形象感，即所謂「八面生意」（《畫鑑》），又創簡淡傳彩、新奇超群的「吳裝」，人稱「吳家樣」。但是，吳道子已無真跡流傳，他的畫風可從敦煌一七二窟淨土變、一○三窟維摩變及宋人摹本《天王送子圖》中窺見一斑。

梁令瓚，四川人，曾官至宣州長史。梁令瓚因臨摹張僧繇《五星二十八宿神形圖》而聞名後世。元夏文彥《圖繪寶鑑》稱梁令瓚的摹本似吳道子，並云：「以善畫人物，知名唐開元時。按李伯時云：『令瓚畫甚似吳生。』」對此也有不同意見，一般傳為梁令瓚所作。此圖原作上、下卷，今僅存上卷，每星、宿一圖，各星宿或為老人，或為婦女，或獸面人身，形象古怪。畫風謹嚴精細，人謂近吳道子早年風貌。就衣紋、人物造型看，有魏晉遺風，又有唐人格調。今傳盛唐真跡極少，此圖作於開元，尤為可貴。

人物畫到盛唐以後，出現了所謂的「綺

● 五星二十八宿神形圖
唐代梁令瓚畫。絹本，長卷，設色，縱二十八公分，橫四九一‧二公分，今藏日本大阪市立美術館。此卷畫分上、下兩卷，畫五星和二十八宿，現存五星和十二宿神形。此圖傳為梁作，然異說紛紜。此圖為局部，五星之一。

羅人物」，這與當時社會變化有密切關係。「綺羅人物」造型特點，最明顯的是曲眉豐頰，體態肥胖，體現了當時的審美風尚。綺羅人物畫，也稱「仕女畫」。唐代早期的人物畫中也繪有婦女形象，如《步輦圖》中宮女，《天王送子圖》中摩耶夫人，以及敦煌壁畫中的婦女形象等，都為後期畫家所繼承和發揚，把仕女畫推上頂峰，其中最有成就的是張萱和周昉。

張萱，京兆（陝西西安）人，唐玄宗時任史館畫直。張萱工仕女、嬰兒畫，也畫貴公子、鞍馬屏障。《宣和畫譜》說他「善畫人物，而於貴公子與閨房之秀最工。其為花蹊竹榭，點綴皆極妍巧。以『金井梧桐秋葉黃』之句畫『長門怨』，甚有思致。」他畫仕女特別能揭示人物的心理狀態，常以朱色染耳根。現有宋人摹本《虢國夫人游春圖》與《搗練圖》傳世。前圖畫楊貴妃之妹乘馬出遊的情景。畫中八騎，以少勝多，設色濃豔，顯出虢國夫人的丰姿，同時畫韓國夫人側向虢國，而虢國夫人體態自若，更顯嬌貴。畫中對隨從、侍女以及馬的刻畫也很工細，別具匠心。後圖繪宮女搗練、絡線、熨平、縫製等勞動場景，富有生活意味，生動逼真，是唐仕女畫中取材較為別致的作品。

張萱在當時影響較大，「朱暈耳根」成為張萱畫的標誌。據張彥遠記述，「周昉初效張萱」，但到後來，周昉的仕女圖取得更大的成就，唐人反說張萱「乃周昉之倫」了。

周昉也是京兆人，是中唐時期繼吳道子之後而起的重要人物畫家。周昉出身於官宦之家，常遊官宦之間，這就關係到他的藝術表現。《宣和畫譜》說他「多見貴而美者」，善畫「貴遊人物」，且作

壹 貳 參 肆 伍 **陸** 柒 捌 玖 拾

**❶簪花仕女圖**
唐代周昉畫。絹本，長卷，設色，縱四十六公分，橫一八〇公分，今藏遼寧省博物館。無款印，是流傳有緒的重要作品，傳為周所作。此圖為局部。

**仕女**

　「仕女」一詞，唐和唐以前是專指帝王后妃夫人一類的婦女，宋代以後才發生變化，泛稱一般的佳人美女。從歷代流傳的仕女畫中，凡閨秀、仙媛、村姑、漁婦、歌妓、丫鬟都成了仕女畫的對象。

「濃麗豐肥之態」。又善畫佛像，所創「水月觀音」，被稱為「周家樣」，為後世所師法。宋徽宗所收藏他的七二幅作品，幾乎半數是仕女圖。所傳有《揮扇仕女圖》、《調琴啜茗圖》、《簪花仕女圖》。《簪花仕女圖》畫貴婦五人、侍女一人。貴婦們均體態豐盈，身著團花長袍，外披輕紗，酥胸半露；頭梳高髻，戴錦花步搖，妝飾極其華麗。但畫貴婦的情態無非是採花、拍蝶、戲犬、賞鶴等戲耍，而那位侍女，俯首默默，與貴婦作鮮明對比，心理刻畫卻很細緻入情。圖卷藝術性極高，衣紋筆法古拙，線條流動，色彩多用朱紫粉白。除人物造型和賦彩特色外，又有犬兒、丹頂鶴畫得栩栩如生，辛夷花和湖石也不失為極好的花卉畫。周昉的仕女畫對後代影響很深遠，但仕女的形象也在漸漸變化中。

　　中晚唐的人物畫家，較著名的又有李真和孫位。李真善畫宗教畫，所傳作品絕少，僅存《不空金剛像》，藏日本京都教王護國寺中，唐代貞元年間（西元七八五～八○五年）由日僧空海帶回本國的。這是一件不多見的唐畫原作。

　　孫位，會稽（紹興）人，自號會稽山人。西元八八一年，隨唐

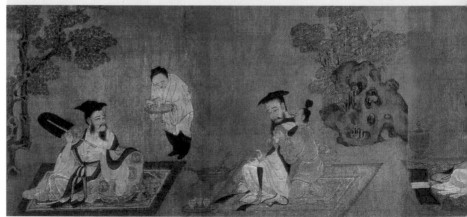

**❶高逸圖**

唐代孫位畫。絹本，殘卷，設色，縱四十五‧三公分，橫一六九‧一公分，今藏上海博物館。此圖無款，趙佶題名為《高逸圖》，為孫位存世的唯一作品。

● 照夜白圖
唐代韓幹畫。紙本，手卷，墨筆，縱三○．六公分，橫三四．一公分，用筆細勁渾穆，為韓幹畫馬風格。近世流入日本，今藏美國紐約大都會藝術博物館。

僖宗入蜀，居成都。曾在應天寺、昭覺寺畫《龍水》、《墨竹》、《松石》、《天王像》。據傳，他畫龍水得「波濤洶湧之狀，勢欲飛動」，畫墨竹「筆精墨妙，氣象雄壯」，畫風雄放生動，講求有筆有墨。《宣和畫譜》著錄他的畫有二十六件，而流傳至今的只有《高逸圖》。圖中畫四人，右起為魏晉高士山濤、王戎、劉伶和阮籍，於蕉竹樹石間坐於花氈上，各有侍者。畫中山濤，上身袒露，披襟抱膝，兩目正視，表現出旁若無人的傲慢性格。畫家在刻畫人物上，於他「樂與幽人為物外交」的情趣很有關係。用筆細勁，趨於工巧，衣紋筆法圓勁，湖石皴染完密，繼承了六朝以來的繪畫傳統，已開五代畫法之先。此圖宋徽宗舊題「孫位高逸圖」。今人據南京西善橋南朝墓發現的磚刻《竹林七賢圖》推測，此圖似為《七賢圖》殘卷，可能是參考大本七賢圖而創作的。

與人物畫密切相關的是鞍馬畫，唐玄宗內廄就有四十萬匹良馬。杜甫在《丹青引贈曹將軍霸》中有「先帝天馬玉花驄，畫工如山貌不同」詩句。駿馬神態瀟灑，體形矯健，畫馬的畫家很多，最著名的即杜甫所說的曹霸，還有韓幹和韋偃，史稱「曹、韓、韋」。

曹霸（約西元六九四年～？）安徽人。唐玄宗時（約西元七四○年前後)，常奉詔畫御馬及功臣，官至左

武衛大將軍。《畫鑑》云：「曹霸畫人馬，筆墨沉重，神采生動。」惜其作品失傳，只能從記載中略知大概。

韓幹（約西元七一〇～七八〇年），長安人，官至太府寺丞。少時家貧，由王維資助他求師學畫，十餘年而藝成。杜甫《丹青引贈曹將軍霸》有「弟子韓幹早入室，亦能畫馬窮殊相」句，可知他曾師從曹霸學畫。天寶年間，唐玄宗召他為宮廷畫師，命其拜陳閎為師。後玄宗見其畫馬與陳閎不一樣，就問他原因，韓說：「臣自有師，陛下內廄之馬皆臣之師也。」（《唐朝名畫錄》）韓畫馬重寫生，不唯畫骨，也能畫肉，壯健神駿，能畫出馬的精神，故被譽為「古今獨步」。《宣和畫譜》著錄作品五二件，今獨存《牧馬圖》、《照夜白圖》。《牧馬圖》畫一虞官駕白馬緩行，側有一黑馬。用筆纖細遒勁，色墨渲染得宜，人物神態自若，形神兼備，二馬膘肥體壯，英俊異常，於靜中顯示著一種內在的力量。《照夜白圖》傳為韓幹畫馬名跡。圖中畫唐玄宗的愛馬「照夜白」被繫在一木樁上，四蹄騰驤，昂首長嘶，大有脫韁欲奔之勢，充滿著生命的動感。畫法用洗練而遒勁的鐵線描，微加渲染，而形骨毛色、神駿之態躍然紙上，唐韻十足。據專家考證，此馬前半身為韓幹真跡，而後半身為人補筆，馬尾巴已不存，以備一說。此圖自五代至清題識頗多，為一件流傳有緒的珍品。

韋偃，京兆杜陵人，寓居於蜀。韋偃繼承家學，善畫山水松石，但以畫小馬牛羊著稱於世。他善於把馬畫在大自然的景色之中。《唐朝名畫錄》說他「以越筆點簇鞍馬人物，山水雲煙，千變萬態，或騰或倚，或齕或飲，或驚或止，或走或起，或翹或跋。其小者或頭一點，或尾一抹，山以墨幹，水以手擦，曲盡其妙，婉然

**❶ 五牛圖**
唐代韓滉畫。紙本，長卷，設色，縱二〇‧八公分，橫一三九‧八公分，
今藏北京故宮博物院。無款印，為韓滉存世的唯一作品。

如眞。」惜無作品傳世，但有宋人李公麟摹他的《放牧圖》（參見後文），可看出韋偃畫馬的風範。

牛似乎與上層人士關係不那麼密切，但卻是農民最密切的勞動幫手，牛體格雄健，筋骨突顯，畫牛的畫家也多起來。從唐代開始，畫牛也成了繪畫一科，最負聲望的畫牛畫家是韓滉和戴嵩。

韓滉（西元七二三～七八七年），長安人，出身官宦之家，曾作兩浙節度使，後官至宰相，封晉國公。他書學張旭，畫學前朝陸探微，擅田家風俗，人物水牛，能曲盡其妙。《畫鑑》說「牛圖是其所長」。《宣和畫譜》錄其作品有三十六件，流傳至今的只有《五牛圖》（舊稱《文苑圖》亦爲其作品，近人考證爲五代人作）。圖中畫牛五頭，居中者正面，餘者側面，五牛，形態不一，無不造型準確，神態生動。一緩步而行，一低頭吃草，一回首舔舌，一仰首而鳴，一正面抬頭凝視向前。勾線用筆粗簡而饒有變化，敷色輕淡而沉重，十分恰當地表現了牛的持重性情與強有力的筋骨，皮毛質感尤覺逼眞。元趙孟頫爲此圖題跋，稱其「神氣磊落，稀世名筆」。

戴嵩即韓滉弟子，畫山水人物不及其師，但畫牛卻有出藍之譽，與韓幹齊名，以「韓馬戴牛」稱譽畫史。戴嵩畫牛神妙，是因爲他能深入觀察牛的神情和習性。傳說宋人有向大畫家米芾兜售戴嵩的牛圖，米留下畫後，臨摹一幅，似可亂眞，送回畫主。不料畫主說道：「原本牛目中有牧童，此則無也。」

據《宣和畫譜》，戴嵩畫作有三十八件，流傳稀見，只有一幅《鬥牛圖》，「窮其野性筋骨之妙」。但也有人認爲，此圖或爲明人摹本，現藏臺北故宮博物院。

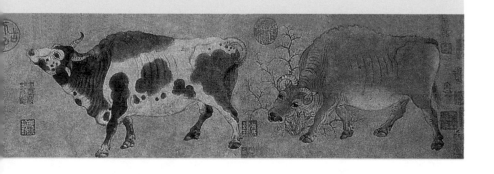

# 十、從青綠山水到水墨山水

唐代山水，在畫史上有所謂「北宗」、「南宗」之分。北宋以李思訓父子為代表，其金碧青綠山水，繼承發展了展子虔的畫風；南宗則以王維、張璪、王墨為代表，始用渲淡，一變勾斫之法，開創水墨山水，獨具神韻。

在魏晉南北朝時期，傳統繪畫中的山水，是作為人物故事畫的陪襯出現在畫面上的，畫家作畫都把人物屋宇畫得很大，而把山水樹石點綴得很小，有所謂「人大於山，水不容泛」的現象，山水僅為粗成而已。到了隋代的展子虔，則一反前朝的山水形態，把山水作為主體來描繪，並以「青綠重彩，工細巧整」為風格，開創了中國山水畫的新格局。山水畫在唐代走向繁榮，不同風格，競相出現，不少山水畫家各有創造，有青綠勾斫，也有水墨渲淡。中國的山水畫很快地在唐代走向成熟。

展子虔（約西元五五○～六○四年），渤海（今山東信陽）人，歷北齊、北周入隋，任朝散大夫、帳內都督等職。他是隋代最有代表性的畫家。他善畫人物、車馬、樓閣、山水。人物畫描法甚細，隨之以色暈開，神采如生，意態俱足；山水畫寫遠近山川有咫尺千里之趣，描寫車馬的馳騁弋獵，也各有奔飛之狀。他的繪畫藝術不但動筆形似，而且畫外有情。平生畫過不少壁畫，已無留存。展子虔的作品流傳到唐代的不少，在唐人的評論中，地位甚高，是一個承上啟下的重要畫家。傳存的一卷《遊春圖》，是中國現存著名畫家中最古老的一件山水畫卷，經歷代皇家貴族及其他收藏家輾轉珍藏而保存下來的稀世珍寶。

《遊春圖》用青綠重色畫貴族春遊的情景。右上半部分繪以大片山石樹林，一條湖堤小徑蜿蜒曲折地伸入山間幽谷，山下桃李花開，山上碧草叢樹，一派深岫蔥蘢的春意。人們或佇立觀賞，或策馬縱遊，神態各異。隔水相應的是左下角的山林屋宇，湖畔綠茵，

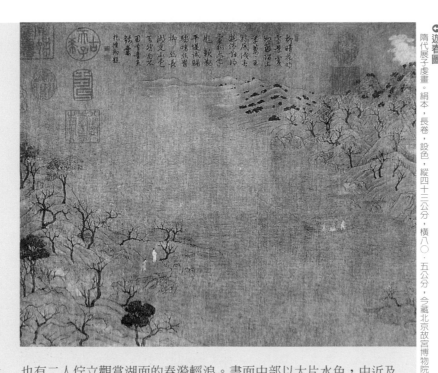

○ 遊春圖
隋代展子虔畫。絹本，長卷，設色，縱四十三公分，橫八〇‧五公分，今藏北京故宮博物院。

也有二人佇立觀賞湖面的春漪輕浪。畫面中部以大片水色，由近及遠，水天彌漫。在波光瀲灩的湖面上，一艘遊艇隨波蕩漾，中有三女子縱目四野，陶醉於明媚的湖光山色之中。此圖山水「空勾無皴」，畫法古拙，施以青綠重色，局部處用金錢勾勒，色彩明秀，人物直接用粉點染，山頂小樹，只以墨綠隨圈塗出，形態宛然。這種畫法「大抵涉於拙，未入於巧」，其畫樹還有用雙鉤夾葉，上染淡綠，也有用倒「个」字作松針的，還有一種粉點「點花法」，有明麗之感。《遊春圖》畫面具有一種富麗堂皇的古拙美。此圖的出現，標誌著前朝山水的稚拙階段已經結束，「青綠重彩，工細巧整」，較爲完整的山水畫創作逐漸開始。因此，此圖被看作是「開青綠山水之源」的重要作品。

李思訓（西元六五一～七一六年），唐朝宗室，開元初封爲右武衛大將軍，畫史上有「大李將軍」之稱。其子李昭道，能繼父業，畫風工致，即使「豆人寸馬」也畫得纖細畢具，稱「小李將軍」。父子二人代表著古典畫派極盛時代的豪華典麗的風格面貌。

李思訓善山水，受展子虔影響，所以「勾勒成山」，以大青綠設色，並用螺青苦綠皴染，所畫樹葉有用夾筆，以石青綠塡綴。尤其在設色方面，所謂「金碧輝映」成爲一家之法。因此，張丑以爲「展子虔，大李將軍之師也」（《清河書畫舫》）。

《江帆樓閣圖》爲李思訓僅傳的一件眞跡。此圖構圖闊遠，不畫江岸邊際，煙水浩瀚，山石丘壑，略有皴斫，雖乃平實，已有變化，畫樹以交叉取勢，顯得顧盼多姿，比展子虔僅用上叉鹿角枝更爲生動。筆法是小筆勾框，塡色，風骨奇峭。安岐在《墨緣匯觀》卷三對此圖作了詳細的描述：「上作江天闊渺，風帆溯流。下段長松秀嶺，山徑層疊，碧殿朱廊，翠竹掩映，具唐衣冠者四人，內同遊者二人，殿內獨步者一人，乘騎蹬道者一人，僕從有前導者，有肩酒餚之具後隨者，行於桃花叢

⬆江帆樓閣圖
唐代李思訓畫。絹本，立軸，青綠設色。縱一〇一‧九公分，橫五十四‧七公分，今藏臺北故宮博物院。該圖無款，傳爲李畫。

綠之間，亦可謂遊春圖。」此圖已得人與自然相融合的意境。代表李思訓繪畫風格的畫作，還有《明皇幸蜀圖》、《春山行旅圖》，均藏臺北故宮博物院，畫界認爲可能是其子李昭道的作品。從展子虔到李思訓父子，那種用硬筆的、工致的青綠塡彩、泥金勾描的山水畫，即金碧青綠工筆山水畫已取得了輝煌的成就。

王維（西元六九九～七五九年），太原祁縣人，是盛唐時代著名的詩人和畫家，官至尙書右丞。他崇信佛教，性愛山水，晚年於藍田營輞川別墅過隱士生活。他善畫人物、山水、叢竹。他所畫的《輞川圖》，據說是一種「山谷鬱鬱盤盤，雲水飛動」、「意出塵外」的構思。《輞川圖》原爲壁畫，早已不存。今所見拓本，係後人據摹本而石刻的。據唐人記載，他的山水有兩種面貌：一種自己落墨，指揮工人設色，「原野簇成遠樹，過於樸拙，復務細巧，翻更失眞」，此法尙未脫離李氏父子的蹊徑。另一種山水松石，面目像吳道子，而「風標特出」，「筆力勁爽」，以破墨畫成，即唐人稱道的破墨山水畫法。王維的繪畫直到宋代才被人推重。《宣和畫譜》說他「尤精山水」，「後世稱重」，「所畫不下吳道玄也」。宋人將王維的畫與畫聖吳道子的畫相提並論，可見推崇的程度。王維是詩人，又是畫家，他的創作能將詩的意境與畫的意境予以融化，故蘇軾論其作品「詩中有畫」，「畫中有詩」這種結合，是中國山水畫的優秀傳統。蘇軾也將其與吳道子並論，說「吾觀二子皆神俊，又於維也斂衽無間言」，更是讚不絕口。至明代董其昌的《畫禪室隨筆》，則將王維的破墨山水奉爲南宗畫祖，論其畫如所謂「雲峰石跡，迴出天機，筆思縱橫，參乎造化」者。《宣和畫譜》著錄其作品一百二十六件，惜其眞跡無傳，傳爲王維的《雪溪圖》、《江山雪霽圖》，係後人摹作。

《雪溪圖》傳爲王維作，自宋始，圖上有宋徽宗墨題「王維雪溪圖」五字，鈐龍璽。又有董其昌題跋，云：「沈啓南（沈周）先生題《江山雪霽圖》，有曰『平生所見沙溪孫氏所藏《雪溪圖》，盈尺而已』，正此圖也。」清安岐《墨緣匯觀》也認爲是王維作，並記敘如下：「以焦墨作畫，敷粉爲雪，漬墨成陰，筆法高古，樹石

奇異。其溪橋、籬舍、野店、村居、坡陀、遠岸，皆具天眞。溪面一舟，二人撑渡，籬邊作大小四豕，一人驅逐，更爲奇絕。」此圖最明顯的特點是，山石無勾皴，僅以墨水漬染，生動地凸現白雪覆蓋之狀，使全圖愈見單純。然而幾處籬落、臺榭、屋舍、遠村的正側露藏，又顯得錯落有致，別具匠心。

**⬆雪溪圖**

唐代王維畫。絹本，小立軸，墨筆，縱三十六‧六公分，橫三十公分。無款，趙信墨題《王維雪溪圖》，傳爲王維所作。構圖錯綜奇妙，具有一種詩的境界。

王維的破墨山水以「筆意清潤」、「筆跡勁爽」爲特點，而張操的山水畫也用破墨法，卻以「筆墨積微」、「不貴五彩」而著稱（荊浩《筆法記》），這在畫法上又前進一步。後來的王墨（約西元七三四～八〇五年）的山水畫也以「潑墨取勝」，「或揮或掃，或淡或濃，隨其形狀，爲山爲石，爲雲爲水，應手隨意，倏若造化，圖出雲霧，染成風雨，宛若成神朽，俯視不見其墨汙之跡」（《唐朝名畫錄》）。可見其用墨善於巧變而爲山水，在當時也有很大的影響。一時間，畫水墨山水的畫家也就多起來了，而且各有創造，形成對後世影響深遠的水墨山水畫法。

# 十一、紛繁複雜的「唐戲」藝術現象

　　隋唐時期，尤其是唐代，在中國戲劇形成的漫長過程中，是很重要的階段。

　　在隋唐之前的各種歌舞表演和帶情節性的表演技藝，至隋唐時期呈現一種匯聚的趨勢，尤在唐代，在匯聚的態勢下又出現分支發展的趨勢。這是中國戲劇藝術形成過程中表現出來的一種特殊規律。戲劇藝術是綜合性很強的表演藝術，其綜合的過程呈現階梯性的分階段的過程，也是符合事物演化規律的。因此，在唐代出現紛繁複雜的「唐戲」現象，正是事物發展過程中，規律地顯示其處於一種蛻變狀態。

　　唐代的「戲」的概念，它與漢代的「百戲」的概念已大不同了，所指的外延已大大縮小，其內涵擴大，已明確地專指帶有故事性表演的技藝。在史料記載中，經常出現「戲」所指的對象，大致為歌舞戲和俳優戲，在唐代也有少數指雜技之類的表演，如我們排除掉「戲有《五方獅子》」之類的節目，那麼「戲」的專指概念就很明確了，而且是作為一種「類」的名詞使用，這就是說它在進化中，直到宋元時期初步成形，乃至成熟。其次是對於「弄」和「參軍戲」的認識。「弄」是作為一種表演動作的動詞使用，在史料中有「弄《蘭陵王》」之類的用法，不能代替「戲」的概念，即使「戲弄」並用，仍是「弄」的含義。在史料中有「弄參軍」的用法，與「弄假官戲」類同，這種用法自六朝至唐較常見，但未見有「參軍戲」的說法。這是王國維用來專指「弄參軍」的優戲，後人相沿成習，凡科白表演的優戲概歸入「參

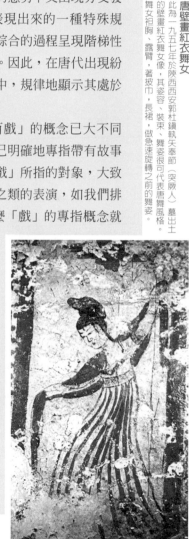

🔻 **唐壁畫紅衣舞女**
此為一九五七年於陝西西安郭杜鎮執矢奉節（突厥人）墓出土的壁畫紅衣舞女像，其姿容、裝束、舞姿很可代表唐舞風格。舞女袒胸、露臂，著披巾，長裙，做急速旋轉之前的舞姿。

軍戲」。我們以「俳優戲」概指以科白表演情節性內容的節目，似乎包容量就寬泛些，那麼「弄參軍」也就屬於「俳優戲」範圍。這樣就清晰多了，也是符合實際的。於是，我們用「唐戲」來涵蓋唐代的故事性表演技藝，如歌舞戲和俳優戲，也就有一定的依據和邏輯性。對於紛繁複雜的「唐戲」現象，就有描述它大概面貌的線索了。

關於隋唐的音樂歌舞，對戲劇的形成也有很大的作用，這裡只需指出兩點：一是唐「立部伎」中的一部分歌舞節目和雜戲，我們已將它分離出來，歸入歌舞戲；二是歌舞大曲的節奏規律和結構形式，以及隋煬帝時代確立的燕樂二十八調，都對宋元時期戲劇的音樂結構和定調法有比較直接的影響。

關於唐代的講唱藝術（前文已述）也是以講唱故事為主要形式的技藝，從敦煌發掘出來的講唱本來看，主要有俗賦、詞文和變文，其講唱的形式對後世說唱和戲劇的形成也發生了不可忽視的作用。

唐代的歌舞戲原本是民間藝術，進入宮廷以後，也就成為供奉的表演節目，而且藝術交流的機會也多，並經過嚴格的訓練，在表演藝術上有了很大的進步。唐代的歌舞戲有來源於前朝的，也有新編的。鼓架部的三戲，都有了不同程度的改變和變化。

代面：原出於北齊，演蘭陵王長恭勇冠三軍的故事。在唐代又稱「大面」，「係刻木為假面，臨陣著之，因為此戲，亦入歌曲」（崔令欽《教坊記》），然不知其歌詞。此戲已在以原歌舞為主的基礎上，加強了唱的成分，而且也重視裝扮，「戲者衣紫、腰金、執鞭也」（段安節《樂府雜錄》），增強長恭的威武的形象。出場人物也應有對敵雙方，「指麾」、「擊刺」的動作表演也有規格。據《全唐文・代國長公主碑文》，岐王李隆範五歲弄《蘭陵王》，是一種簡化的表演；在宮廷軟舞中也有《蘭陵王》，是否此節目有舞與戲兩種表演，尚不能臆斷。今存日本雅樂舞蹈《羅陵王》，係單人舞蹈，唐宮軟舞《蘭陵王》或許為單人舞。

撥頭：《舊唐書・音樂志》：「《撥頭》出西域。胡人為猛獸所

噬，其子求獸殺之。爲此舞以象之也。」《樂府雜錄》所記較其爲詳，稱「鉢頭」。《北史·西域傳》有拔豆國；若「撥頭」、「鉢頭」爲同音異譯，此戲出於拔豆國，則在北齊時就已傳入，然無確證，仍不知何時由西域傳入。唐時民間也有表演，如唐張祜《容兒鉢頭》詩云「猶學容兒弄《鉢頭》」。據《樂府雜錄》，此戲的情節尚有「上山尋其父屍」，而「山有八折」，則簡單的情節就較完整了。在表演上以歌舞爲主，按情節規定父爲獸噬，獸爲子殺，必有人獸之鬥的舞蹈；且「山有八折，故曲八疊」，其子上山的舞蹈動作應有八段，似有表演不同情景的動作，而且有八段樂曲伴奏以強化情景。「戲者被髮素衣，面作啼，蓋遭喪之狀也」，是謂其子的妝扮與表情。可見此戲的表演已是一齣小型的比較完整的歌舞戲。但是，從史料中仍不知是否有歌詞。

踏搖娘：北齊時稱爲「踏謠」，因其「且步且歌」，又有「鬥毆之狀」。隋時演此戲，因「妻悲訴每搖其身」，故名「踏搖娘」，又其夫自號郎中，「醜貌而好酒」，而「妻色美善歌」，「乃自歌爲怨苦之詞」（《太平御覽》引《樂府雜錄》）。似應有詞，歌唱爲主要形式。今本《樂府雜錄》名爲「蘇中郎」，並說「每有歌場，輒入獨舞」。「蘇中郎」、「踏搖娘」所指爲同一節目，其夫有一段醉酒表演，且「著緋，戴帽，面正赤」，而後又有其妻怨苦表演。「踏搖娘」的表演至唐已由婦人扮演，不呼郎中，但云「阿叔子」，「調弄又加典庫」，或呼爲「淡容娘」（《教坊記》）。這就是所謂的「改其制度」，而且稱名也多後人「擬稱」，如「蘇郎中戲」、「蘇葩戲」。但變化有一點很明確，毆妻已成爲次要的了，調弄表演和歌唱抒情已成爲主要形式。唐常非月《詠淡容娘》詩云：「舉手整花細，翻身舞錦筵，馬圍行出匝，人簇看場園，歌要齊聲和，情教細語傳，不知心大小，容得許多憐。」「踏搖娘」發展爲「淡容娘」，其風格也一變而爲細緻柔美了。「踏搖娘」的表演形式在鼓架部三戲中最爲進步，在歌舞向戲的蛻變中，可以看作綜合性表演藝術的雛形。

樊噲排君難：這是晚唐的一齣戲。《唐會要》載：「光化四年（西元九〇一年）正月，宴於保寧殿，上制曲，名曰《贊成功》。時

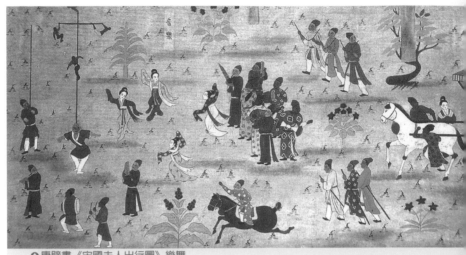

⬆ 唐壁畫《宋國夫人出行圖》樂舞
敦煌莫高窟一五六窟，有晚唐時期的《張議潮夫婦出行圖》巨幅壁畫，《宋國夫人出行圖》為其組成部分。圖版為局部（摹本），描寫樂舞行列。舞隊邊舞邊行，並有樂隊伴奏，舞姿婀娜，生動且有氣勢。

鹽州雄毅軍使孫德昭等，殺劉季述，反正。帝乃制曲以褒之，乃作《樊噲排君難》戲以樂焉。」陳《樂書》稱為《樊噲排闥》劇。此戲表現鴻門宴的故事，人物、情節、歌唱、舞蹈的內容與形式的因素，似乎應結合得較為完備。

　　唐代的俳優戲繼承古優戲諷諫的傳統，得到了很大的發展。俳優戲以裝扮某一特定的角色，並以動作和語言為主要表現手段，表演角色的故事或一個情節片斷，達到諷諫或諧謔的效果。特別是，在因襲前朝「弄參軍」的表現形式的同時，使之成為一種比較穩定的表現方式，並有所突破，成為戲劇形成前夜與歌舞戲「踏搖娘」同樣重要的唐戲形式。

　　弄參軍：經北朝及隋入唐，表現形式起了很大的變化，且有泛化的現象，「弄參軍」已成為一種形式。因此有人說，唐代出現的「弄假官戲」也就是「弄參軍」的一種發展。《樂府雜錄・俳優》載：「開元中，黃幡綽、張野狐弄參軍，始自後漢館陶令石耽……開元中，有李仙鶴善此戲，明皇特授韶州同正參軍，以食其祿。是以陸鴻漸撰詞云『韶州參軍』，蓋由此也。」黃幡綽、張野狐和李

仙鶴都曾「弄參軍」，但不能知其所表演的內容；陸鴻漸（陸羽）曾爲「弄參軍」撰詞，也不知其內容。據記載，武宗、懿宗、僖宗時宮中曾有多人「弄參軍」，且曹叔度、劉泉水「鹹淡最妙」。肅宗時，「女優有弄假官戲，其綠衣秉簡者，謂之參軍椿」；天寶末，又有阿布思之妻「爲假官之長，所爲椿者」（唐趙《因話錄》）。說明已發展到女優「弄參軍」，也叫「弄假官戲」，其色參軍者，謂「參軍椿」。唐李義山《驕兒》詩云「忽復學參軍，按聲喚蒼鶻」，也說明「弄參軍」有「參軍」、「蒼鶻」二角色，且由「蒼鶻」戲弄「參軍」，以表演一段諧謔有趣的小故事。「參軍」色主，「蒼鶻」色僕，成爲中國戲劇之最古的腳色。女優「弄參軍」，也使其形式上發生更大的變化。唐薛能《吳姬》詩云「此日楊花初似雪，女兒弦管弄參軍」，告訴我們「弄參軍」已有歌唱表演了。據范攄《雲溪友議》，有周季南、周季崇及劉采春，「善弄《陸參軍》，歌聲徹雲」，又有唐詩人元稹贈劉采春詩可證，「弄參軍」與歌唱結合已不用懷疑。唐代的「弄參軍」表演有科、有白、有歌唱，且有較穩定的角色，在戲劇的蛻變期中，它與「踏搖娘」一樣重要，可以看作中國戲劇的雛形。

下面介紹三則很有特色的唐代俳優戲。

旱魃：據《資治通鑑》卷二一二，唐玄宗開元八年（西元七二〇年），侍中宋璟對於負罪又不斷上訴的人，也不問個究竟，都交由御史臺治之。他對中丞李謹度說：「服罪而不再上訴的人，就釋放出獄，還在不斷上訴的人，就關押在獄。」當時百姓們非常怨憤。正逢天大旱，優人就在皇帝面前扮魃戲。「問魃：何爲出？對曰：奉相公處分。又問：何故？魃曰：負冤者三百餘人，相公悉以繫獄抑之，故魃不得不出。」優人以此戲說動了皇帝。「魃」是傳說中的怪物，「目在項上，行如風」，若魃出現則天大旱。此戲由優扮魃，以戲勸諫。

崔公戲妻：據《玉泉子眞錄》，在唐宣宗大中（西元八四七～八五九年）初年，淮南貴族崔鉉常在家中集樂工和家僮，「教以諸戲」。一日，樂工排練了一齣新戲，請主人審閱。於是，崔鉉夫婦

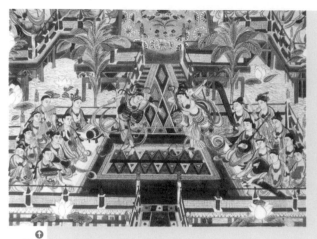

就在堂上看戲。數僮著婦人衣，扮妻扮妾，列於旁側；扮演丈夫的，執簡束帶，是個為官的裝扮。只見丈夫在妻、妾之間周旋，唯唯諾諾，兩邊討好。表演中有妻爭寵妒忌的言行。開始時，崔夫人李氏沒有察覺，後來見妻妾之爭愈甚，「悉類李氏平昔所嘗為」，李氏有點感覺了，以為是戲，又繼續看戲。扮演丈夫的，「志在發悟，愈益戲之」，李氏再也忍不住了，怒罵道：「奴敢無禮，吾何嘗如此！」戲停止了，嚇得家僮急忙退出，而崔鉉「大笑，幾至絕倒」。這齣戲似由崔鉉一手策劃的，有編有導，有預定的角色、情節，有演出高潮，有「場所」，有「觀眾」。以戲諷戒，形式較完備。

三教論衡：據《唐闕史》，唐懿宗咸通年間（西元八六〇～八七四年），由優人李可及「儒服險巾，褒衣博帶」，在釋、道講座上演此戲。「其隅坐者問曰：既言博通三教，釋迦如來是何人？對曰：是婦人。問者驚曰：何也？對曰：《金剛經》云：『敷座而坐。』或非婦人，何待夫坐，然後兒坐也。（上為之啓齒）又問曰：太上老君何人也？對曰：亦婦人也。（聞者益所不喻）乃曰：《道德經》云：『吾有大患，是吾有身，及乃無身，吾復何患？』倘非婦人，何患有娠乎？（上大悅）又問：文宣王何人也？對曰：婦人也。問者曰：何以知之？對曰：《論語》云：『沽之哉，沽之哉，吾待賈者也。』向非婦人，待嫁奚為？（上意極歡，宏賜甚厚）翌日，授環衛之員外職。」此戲事先有安排，如「隅坐者」發問，李可及裝扮儒者，在釋、道講座表演此戲，已隱含對「三教」的諷刺，表演以對白為主，間有表情動作，產生了很好的喜劇效果。

# 詩意美與世俗美的分流

五代宋金（西元九○七年至一二七九年）

在藝術發展史上，唐朝後的五代雖然只有五十多年，卻是個承上啓下的年代，各藝術門類在繼承中發生了風格漸變的趨勢。「五代十國」的分裂局面，主要是由藩鎮之間的兼併戰爭造成的，爭奪的地區主要在中原一帶，而南方較少戰事，局勢也較穩定，經濟也比較發達。北方的一些貴族、商人、士大夫紛紛遷往江南或西蜀，因此如南唐、吳越和西蜀，不僅保存了唐文化的傳統，而且還獲得一定的發展，如書法、繪畫、音樂舞蹈還相當活躍，書畫藝術也出現了新的風格流派。

西元十世紀中葉後，宋代統一全國，結束了割據的局面。宋初的統治階級對農業和手工業採取了新的政策和措施，使經濟恢復到唐代的原有水準，甚至超過了歷史上的任何時期，城市的商業經濟、對外貿易也相當地興旺起來。到了南宋，南方經濟和文化相對較北宋時期獲得更大的發展，使中華藝術以繁榮發達的姿態和新的審美追求開啓近古藝術發展的新趨勢。

在這時期，自北宋到南宋，民族問題一直複雜而又尖銳地存在著，宋朝先後與遼、西夏、金發生頻繁的戰爭，但在議和和戰爭的間息時期，各民族的文化也得到了交流，尤其在南宋與金對峙時期，金吸收了漢族的封建文化，創造了在藝術史上一定地位的民族文化藝術，使漢民族的文化藝術繼五代漸開新風的趨勢，得到進一步的發展。文人的書畫藝術講究意趣和個性，有濃烈的「書卷氣」，變漢唐以來的雄渾氣度而為秀娟、適意之風韻，追求文人氣質的詩意之美，並在藝術上達到了極致。音樂、舞蹈藝術則在民族、民間藝術方面發展，城市的市民文藝日趨繁榮，即使是宮廷樂舞承襲唐制，也主要繼承來自民間和少數民族的健舞、軟舞，並有很大的改革和發展。自漢唐以來的表演性技藝，已經過漫長的演化歷程，至北宋末已基本形成早期戲劇的兩種形態──宋雜劇（金院本與宋雜劇同類）和南戲，具有濃厚的市民意識和民間色彩。因此，音樂、舞蹈、戲劇與生活更為貼近，更多地表現為市民階層的審美趣味和追求世俗的審美趨向。這時期形成的兩種審美觀分流發展的新趨勢，竟長遠地影響著整個近古時期的藝術風貌。

# 一、楊凝式獨得《蘭亭》遺韻

楊凝式書法五代書法的傑出代表，作為唐、宋兩代書法風格的轉捩點，在書法藝術的發展史上，產生了開一代新書風的歷史作用。

唐代書風至晚唐已漸趨疏淡以致俗怪，傳至「五代」，出現了書法史上的「五代衰陋之氣」，而且是以南唐二主為「衰陋之氣」的主要標誌。當時著名的書家還有徐鉉、徐鍇、楊凝式、郭忠恕等。南唐後主李煜喜用顫筆，筆勢如寒松霜竹，人稱「金錯刀」；以文翰知名的南唐徐鉉好李斯小篆，字體呈正方形。諸家中唯被目為「瘋子」的楊凝式，以奇倔的個性、精凝的書法超然眾家之上，

幾成五代書法的領袖人物。

　　**楊凝式**（西元八七三～九五四年），陝西華陰人。唐末為祕書郎，歷任梁、唐、晉、漢、周五代，官至太子少師，人稱「楊少師」，曾佯狂自晦，以避戰亂忌陷，自稱「楊風子」。他善於文詞，尤工行草，書法初學唐人，出入顏、柳、歐陽詢，變化為「縱逸」之書風。後又上溯「二王」，從東晉書風中去尋覓書法的神理，一掃五代「衰陋之氣」，以狂放肆意表現憤世嫉俗的心態。他的行、草作品多為閒適之作，形成真率適意的書風，成為宋代「尚意」書家讚賞的書法家。楊凝式傳世的書跡著名的有《神仙起居注》、《韭花帖》、《夏熱帖》、《步虛詞》等，《韭花帖》、《神仙起居注》最稱精美，字字雋麗，筆筆秀拔，運筆若行若藏如龍騰雲間，神理超然，向我們透出五代書法微妙的發展態勢，而唯其獨得王羲之《蘭亭》遺韻。

　　宋代黃庭堅云：「世人盡學《蘭亭》面，欲換凡骨無金丹。誰知洛陽楊風子，下筆便到烏絲欄。」對楊凝式的書法從時風中超然而出，深為讚賞。時人學《蘭亭》，盡學其「面」，獨有楊凝式能得其精髓，食古而化。《韭花帖》字與《蘭亭》不同，《蘭亭》神理皆在，表現了內斂的審美趣尚，具有自己的藝術性格；但傳世的《韭花帖》多為偽本，只有羅振玉藏本才是真跡，輯入羅氏《百爵齋藏歷代名人法書》，書跡俊秀，端莊又瀟灑，法度嚴謹，筆力內藏，通篇跌宕奇麗，妙不可言。

　　從書法史上看，楊凝式是開宋代書法先河的書家。宋四家蘇軾、黃庭堅、米芾、蔡襄以下及元趙孟頫、明董其昌等大家，無不受其影響。論書極為苛刻的米芾也稱譽其書法「如橫風斜雨，落雨雲煙，淋漓快目，天真爛漫」，個性十分突出。

# 二、「宋四家」與尚意書風

宋書尚意。在宋代，「唐法」並沒有遭到完全排斥，所謂的「宋意」曾遭到譏嘲，直到蘇軾、黃庭堅書法在書壇確立，米芾書法又異軍突起，尚意書法才形成一代風氣。

書法藝術的帖學模式是從宋代開始形成的。由於帝王特有的提倡，閣帖盛行，「文房四寶」也發達起來，但是，宋初的書法還沒能夠改變五代以來的衰弱形勢，楊凝式的書法藝術在當時並沒有引起人們的重視。直到北宋中期，蘇軾、黃庭堅、米芾的「尚意」書風形成，才使書法藝術的發展有了轉機。

中國藝術中的「意」是一種傳統的審美追求，它博大精深，可以有多種的領會和詮釋，但其核心內容是指其包含的精神狀態的內心體驗。魏晉以後，南齊王僧虔在《筆意贊》曾提出「書之妙道，神采為主，形質次之」，可以看作是文人書法追求「意」的萌芽。唐人書法重「法」，但也講抒情筆意，而宋書法「尚意」，則是多種因素促成整個時代的文人書法的審美追求。自五代至宋初，書法藝術的總體風貌已失去了漢唐以來雄渾博大的陽剛氣度，學唐書總不得其法，因此楊凝式的書風在追崇「二王」神理上取得了成功，這對宋代的尚意書風有很大的啟迪和影響。因此，宋人書法以「真意」、「天趣」為高，將文人氣質的主觀因素化為書法形式。所謂「宋書尚意」，就是講宋人書法追求個性和意趣，將書藝的審美功能提高到第一位，以書意勝唐法，注重「本心而發」，流露出濃厚的

---

**＋ 知識百科 ＋**

**宋四家**

宋朝並沒有「宋四家」的說法，是南宋遺民、元代人王芝在《跋蔡襄洮河石硯銘》墨跡中首次提出來的。其評四家——蘇軾、黃庭堅、米芾和蔡襄的書法云，蘇軾「神色最壯」，黃庭堅「瘦硬通神」，米芾「縱橫變化」，而蔡襄「則中正不倚矣」。

禪氣。宋書講究本身的性靈發揮，將人和自然融爲一體，從書法的創造意蘊講，也可以看作是楊凝式書法的「神理」，書之「神理」與禪理通，以禪的心靈去進行書法創作，就是宋書之「意」了。

「宋四家」指蘇軾、黃庭堅、米芾和蔡襄。

蘇軾（西元一〇三六～一一〇一年），以詩文著稱，他的書法成就雖不及文學，但在宋代書苑中具有承前啓後的地位。他前承唐風，後啓宋元開創宋書尚意的書風。蘇軾的書法成就主要在體格的創新。從晚唐、五代到宋初，流行「清瘦」的書風，並被奉爲典範。蘇軾在汲取古人書藝的基礎上，融合顏眞卿的「豐肥」、李邕的「豪勁」、楊凝式的「縱逸」、柳公權的「雄健」，化入二王的「風姿嫵媚」、北碑漢碑的「古拙寬博」，能集各家之長，出自然灑脫天趣，取代已衰弱的晉唐風範，開創以「剛健婀娜、豐腴圓潤」爲風格的「蘇體」。蘇軾書法主張不爲成法所拘，「我書意造本無法」，要「自出新意」，強調字體要在端莊和剛健中輔以流利和婀娜。又重神韻，尚意，表現個人的思想感情和風格，因此運筆書寫時，要「浩然聽筆之所之」，得心應手，變化自然。他的書法又特

**❶ 蘇軾《黃州寒食詩帖》**
宋元豐五年（西元一〇八二年）書，爲五言律詩二首。以行書起筆，偶間草書，揮灑奔逸，隨情而發。原跡今藏臺北故宮博物院。

別富有書卷氣，出意境，正如他所說「出新意於法度之中，寄妙理於豪放之外」(《書吳道子畫後》)。蘇軾的書法及其書論，在當時和後世都產生過很大的影響。明婁堅在《學古諸言》卷二三中說：「坡公書肉豐而骨勁，態濃而意淡，藏巧于拙，特為秀偉。」能較準確地道出融雄健與清逸於一體、內藏深永意趣的蘇體書法風格。

蘇軾最著名的墨跡代表是《黃州寒食詩帖》，書於元豐五年（西元一〇八二年），為其行書詩稿。當時他正謫居黃州，心情悲愴鬱勃，因而詩的內容充滿著悲苦淒涼的情緒，其書隨意命筆，隨詩情起伏而有變化，感情隨筆勢自然流出。令作題跋的黃庭堅感嘆不已，「東坡此詩似李太白，猶恐太白有未到處。此書兼顏魯公（真卿）、楊少師（凝式）、李西臺（建中）筆意，試使東坡復為之，未必及此，它日東坡或見此書，應笑我於無佛處稱尊也。」此書曾刻入《三希堂法帖》，原跡藏臺灣。蘇軾主要作品尚有《前赤壁賦》、《洞庭春色、中山松醪二賦卷》、《答謝民師論文帖》、《新歲展慶帖》等。

黃庭堅（西元一〇四五～一一〇五年），自號山谷道人，出於蘇軾門下，為「蘇門四學士」之一，江西詩派詩宗。自謂學草書三十餘年，初從宋人，後又得張旭、懷素、高閑筆法之妙，乃悟草書三昧。他的書法還受顏真卿、楊凝式和南朝梁陶弘景書《瘞鶴銘》雄險風格的影響，集眾家之長而創造自己獨特的書風，與蘇軾齊名，世稱「蘇黃」。

黃庭堅書風的主要特點是新奇，他曾說「隨人作計終後人，自成一家始逼眞」，是宋四家中最富創造性的一家。黃庭堅書法以勢取勝，於欹側中出峻拔奇險之勢；突破晉唐楷書方正停匀的外形，結字長筆縱逸而中宮斂結，放宕之中流露韻趣。他的書法是學古而不寄古人籬下，得古人筆法而會之於心，行、草、楷均自成一家。黃庭堅窮研歷代書法之變，認爲「學書要須胸中有道義」、「以韻爲主」，意境要高，氣度要雅，書法才能超凡脫俗，構思出奇。他非常講究筆法筆意，提倡用心爲之，「心能轉腕，手能轉筆，書字便如人意」，要把書家的意趣、氣韻透過運筆表現出來。

　　黃庭堅書法以草書最爲突出，用筆瘦勁婉美，雄放瑰奇，體勢縱橫開闊，奇姿危態百出，筆力勁而暢，並滲入篆意，自成一格。特別是狂草，以眞、行書用筆，化入草書，用筆圓轉飛動，氣勢連貫，奇詭譎怪，又多斷筆和點子，於宋書中獨爲新奇。其草書代表作有《李白憶舊遊詩卷》、《諸上座帖》等，行書代表作有《華嚴疏》、《惟清道人帖》等，行楷書《松風閣》，落筆奇偉，風韻尤勝，很能代表黃體風格。

　　米芾（西元一〇五一～一一〇七年），世稱「米南宮」，曾官朝

❶米芾《苕溪詩帖》
宋元三年（西元一〇八八年）書，爲米芾中年行書得意之作。筆法清健，飄逸，出神入化。今藏北京故宮博物院。

廷書學博士。米芾自稱其書爲「刷字」，據明李日華《珊瑚網·書錄》卷二十四下：「本出飛白運帚之義，意信肘而不信腕，信指而不信筆，揮霍迅疾，中含枯潤，有天成之妙，右軍法也。」我們可以理解爲運筆之勁健，迅速，率意，揮灑自然。米芾的字沉著痛快，筋中藏骨，故黃庭堅稱其書爲「快劍斫陣，強弩射千里」。其用筆以勢得神，中鋒、側鋒、藏鋒、露鋒俱備，書體略傾，順其自然，有跌宕磊落的風姿，神駿縱橫的氣勢。所以，米芾的「刷字」也是重視技法以出新意的一種風格。米芾的書法大體上是從學二王入手，博採眾人之長，才形成自家風貌的。自己也說，家藏書家眞跡，心領神會，貯於心間，隨意落筆，皆得自然古雅之風。壯歲時「未能立家」，「人謂吾書爲集古字」，到晚年時始成一家，「人見之不知以何爲祖也」。

蘇軾對米芾書法評價甚高，說它「超逸入神」，「篆、隸、眞、行、草書，風檣陣馬，沉著痛快，當與鍾、王並行，非但不愧而已」。宋元明清，直至近代，讚賞、步學其書法者代不乏人。米芾傳帖不少，《苕溪詩》和《蜀素帖》書於同年，即元祐戊辰（西元一〇八八年），落款作「黻」，筆法風格相近，前者書於紙，自由奔放，後者書於絹，受烏絲界欄約束，筆墨稍拘謹。二者字多倚斜，於險勁中求平夷，變化有致，天眞率然。米芾落款以「黻」、「芾」別早晚，晚年書更奔放不羈，下筆痛快。《拜中嶽命帖》款書「芾」，筆法清勁流宕，當是晚年之作。又有《虹縣詩》、《多景樓詩》、《吳江舟中詩》等，均是行書大字，剛勁強健，具奔騰之勢，中多飛白，筋骨雄毅，變化無窮。

蔡襄（西元一〇一二～一〇六七年），北宋名臣，大書法家。他在宋四家中年資最高，名望也高。他的書法在宋代被譽爲當世第一。宋四家中的蘇、黃、米三家以及梅堯臣、歐陽修對蔡書都很推崇。蘇軾對蔡書頗多研究，認爲蔡襄「天資既高，積學深至，心手相應，變態無窮，遂爲本朝第一」（《東坡題跋》卷四）。黃庭堅認爲「蔡君謨（以字稱）行書簡札甚秀麗可愛」，「能入永興之室」（《豫章黃先生文集》卷二九）。米芾把蔡書看作「勒字」，即可鐫刻

金石而永存。蔡襄書法書意晉唐，恪守法度，神氣為佳，講究古意，形神兼備，創造了溫婉閒雅的書風。蔡襄時，宋書雖未形成尚意的書風，但他能以新的風格在嚴謹的唐法與宋代自由的意趣之間搭起一座技巧的橋樑，矯正宋初卑弱的書風，其在「宋書尚意」形成的歷史作用是不能低估的，所以贏得宋代中期諸多書家的敬重。

蔡襄的著名墨跡有《詩札冊》，即《十札卷》，散出兩札，存八箚。其中楷書規整，有顏真卿痕跡，有王羲之遺風；行書有近楷，也有近草，而草書則圓轉飛動，自有法度。又有《紆問帖》、《自書詩卷》等，均為難得的宋書精品。

在宋代書法中又有兩人不得不說，就是學者書家歐陽修和帝王書家宋徽宗趙佶。

**❶ 蔡襄《紆問帖》**
蔡襄，宋四大家之一，擅長楷、行、草多種書體，恪守法度，講究古意。此帖為行書信札。今藏北京故宮博物院。

歐陽修自號醉翁，晚年自稱六一居士。有人問他何謂「六一」。他說道，家有藏書一萬卷、金石遺文一千卷、琴一張、棋一局、酒一壺，又有一老翁悠然其間，豈不是「六一」嗎？歐陽修是風流蘊藉的文學大師，於金石遺跡素有研究，並作《集古錄》傳世，被後人奉為金石學始祖。自謂中年以後有不少事，或「厭而不為」，或「好之未厭力有不能而止者」，唯對於書法「愈久益深而尤不厭者」。歐陽修書法崇尚內勁之美，小楷、行楷亦大有可觀。蘇軾對他的書法評價較為公允，說其書法「筆勢險勁，字體新麗」，「用尖筆乾墨作方闊字，神采秀發，膏潤無窮」。傳世墨跡有《灼艾帖》、《家譜序》、《集古錄跋尾》等。

**❶ 歐陽修《灼艾帖》**
此帖為行書信札，字體方闊，筆勢險峻，用尖筆於墨，不事修飾，所謂「外若游絲，中實剛勁」者。今藏北京故宮博物院。

閏中秋月

挂彩中秋特地圓況當餘

閏魄澄鮮因懷勝賞初……

經月兔使詩人嘆隔年

萬象斂光增浩蕩四項收

夜助嬋娟鱗雲清廓心

由孫襄興能無賦詠篇

宋徽宗

○ 趙佶《閏中秋月詩》

此楷書帖，下筆尖而重，行筆細而勁，疏朗端正，遒麗瘦硬，體現了瘦金書的特點。今藏北京故宮博物院。

　　宋徽宗趙佶，在政治上是個昏庸之輩，然在藝術上卻多才多藝，精書善畫，創辦書畫院，設書畫博十，修宣和書畫譜等，於宋代藝術不無貢獻。他在書法上創造了一種嶄新的書體，自稱「瘦金書」。近千年以來，瘦金書在書壇仍屬偏法，但他能從出新極難的唐書高度成熟的情況下，從意趣、氣勢上思變，其瘦金書也成宋書一格。瘦金書輕落重收，筋骨轉折，用硬毫書寫，四面開張，中宮內收，亦具誇張的字形結構之美。趙佶傳世作品多，有《閏中秋月詩》、《跋李白上陽臺帖》、《夏日詩》等，又喜在書畫作品上題簽，以添雅趣。

# 三、五代兩宋之畫院

　　中國歷史上畫院的設立，原是從翰林院中分派出來的獨立機構，五代時始稱「翰林圖畫院」。宋代承五代舊制也設置「翰林圖畫院」，羅致四散在各地的畫家。

　　宮廷設置畫院，在中國繪畫發展史上有它一定的作用。宮廷畫院的設置，濫觴於漢、唐。漢代雖無畫院，卻有「畫室」，唐代也無畫院之名，實有畫官應奉禁中，規模已備。其肇始於五代，五代設有畫院的，有西蜀和南唐。

　　西蜀少戰事，所以中原畫家多避亂入蜀，蜀地繪畫便興旺起來。前蜀王建時，宮中設內廷畫庫，專事藏畫。當時畫家宋藝等受蜀主重視，尚有釋貫休、李升等，雖不在宮廷，因畫藝高明，也倍受看重。前蜀後主王衍窮奢極侈，也需畫家供奉，出入宮中畫家漸多，十七歲的畫家黃筌也被王衍授以翰林。至後蜀孟昶，於明德二年（西元九三五年）特創「翰林圖畫院」，爲中國宮廷畫院之始，並於院中設待詔、祗候等職。《益州名畫錄》載，孟昶授黃筌爲「翰林待詔，權（主管）院事，賜紫金袋」。畫院設立後，例有「按月議疑」的規則，討論繪畫問題。據記載，曾有趙忠義畫鍾馗以第二指挑鬼目，蒲師訓所畫以拇指剜鬼目，筆力相敵，極富神氣，由黃筌評議之事。又有李文才於「眞堂」描畫諸親王及文武臣僚以表彰之事。西蜀畫院畫家尚有高道興、阮智海、阮惟德、黃居寶、黃居寀、徐德昌等。徐德昌爲後蜀畫院祗候，所畫仕女用「墨彩輕媚」，別具一格，影響及於北宋人物畫。

　　南唐中主李璟也設翰林圖畫院，有待詔、供奉、司藝、畫院學士等職。當時南唐畫院中畫家如周文矩、顧閎中、王齊翰、高太沖、董源、衛賢等，都有名於大江南北。史載保大五年（西元九四七年）元旦，天降大雪。李璟召景遂、景達及李建勳、徐鉉等登樓賞雪，吟詩飲宴，並召畫院畫家聯手繪《賞雪圖》，高太沖繪李璟像，朱澄寫樓閣，周文矩畫詩人弦竹，董源繪雪竹寒林，徐崇嗣寫池沼禽魚，爲一時盛舉。又有李璟遣使周文矩、顧閎中、高太沖去韓熙載家，以目識心記，竊畫韓家夜宴歌舞情景，以爲劬勸大臣節奢之用。又有命周文矩畫《南莊圖》或宮中生活等，畫事頻繁。

宋代承五代舊制也設置「翰林圖畫院」，羅致四散在各地的畫家。如西蜀的黃筌父子、高文進父子以及袁二厚、夏侯延等，南唐的周文矩、董羽、顧德謙、厲昭慶、董源、徐崇嗣等，又有後周郭忠恕、中原一帶有名的畫家高蓋、王道真、燕文貴等，都歸宋畫院。宋初畫院實力雄厚。

宋代畫院錄用畫家，都經過嚴格的選擇，入選者都是畫藝極高的畫家。畫院由帝王直接控制，所以畫院的盛衰，與帝王的愛好與否關係密切。宣和時，是兩宋畫院最為發達時期，宋徽宗趙佶更用考試來選用人材。據史載，考試是以古人詩句命題。如「竹瑣橋邊賣酒家」，眾人都在酒家上著題繪畫，惟李唐於橋頭竹外掛一酒簾而中題意（「瑣」字可理解為帶紋飾的招子）。又「踏花歸去馬蹄香」，眾皆畫馬畫花，獨一人畫數蝴蝶飛逐馬後而別出構思。又「野水無人渡，孤舟盡日橫」，第二名以下都畫空舟繫於岸側，或立一鷺於舷間，或棲鴉於篷背；而第一名者，畫一舟人臥於舟尾，橫一孤舟，意在無行人而不在舟無人。此類考試以識畫家的想像力與藝術創造才能，是謂聰明的一招。

畫院的階級與管理也很嚴格。畫家職位分畫學正、藝學、祗候、待詔階級，雖服緋紫不得佩魚，到政、宣間才許書畫院出職人佩魚。未得職位者稱畫學生。士大夫出身的畫官稱「士流」，民間選入者則稱「雜流」。

畫院還規定畫學之業有六科：佛道、人物、山水、鳥獸、花竹、屋木，規模齊全，分科甚細，畫家各有專長。

兩宋畫院在宋徽宗時人才雲集，如高文進、燕文貴、崔白、高元亨、支選、郭熙、馬賁、曹道寧、張擇端等，都受到重視。南宋高宗趙構南渡後，定都臨安，畫家也不少，如李唐、朱銳、李端、蘇漢臣、楊士賢、劉宗古、顧亮等，又有馬光祖、賈師古、李迪、韓祐、閻次平、劉松年、馬遠、夏珪、李嵩、梁楷、陳居中、樓觀等。他們的作品可以代表畫院各個時期繪畫的各種風貌。南宋亡後，宮廷畫院便呈衰微之勢。元代不設畫院，僅設立「畫局」。明代雖設畫院，有其名而無其實，「以中官領之，不關藝院」。清代廢翰林圖畫院，設內廷供奉、內廷祗候，僅在如意館承應制畫，也就談不上研究畫學、培養人才了。

# 四、傳神寫照的人物畫

　　五代兩宋的書畫，上承唐朝餘脈，於兩宋藝風一變，開書畫新風，一直影響著元明清三代。在繪畫方面，無論人物、山水、花鳥都在繼承中出現了新的面貌，人才輩出，出現新的畫派，較書法有更大的成就。

　　五代兩宋的人物畫出現了很大的變化，變吳生筆法而細巧精麗，承周技法而衣紋戰掣，宗教人物畫出現變形奇占風格和水墨大寫意法；所描繪的題材內容，則更多的是貴族、文士及市人、鄉民的生活，重視人物環境的渲染，出現了優秀的風俗畫家；人物畫家多注重人物的神情、心理的描寫，「傳神寫照」的能力得到進一步提高，而且更重視意匠經營，使人物畫和風俗畫充滿情趣，有的畫作還隱寓著深刻的意旨。五代傑出的人物畫家有周文矩、顧閎中、王齊翰、貫休、石恪等。

　　周文矩，金陵句容人，南唐後主李煜時畫院翰林待詔。擅長畫人物、車馬、屋木、山川。其人物畫多以宮廷生活為題材，以「用意深遠」著稱。米芾說他畫的仕女畫一如周昉，畫風更加纖麗，而且創造了「瘦硬戰掣」而多屈曲的「戰筆」畫法。據他說，這是從李煜書法得來的。中國畫史上，以書法入畫，也可以說自周文矩的戰筆始。

　　周文矩畫作有三件流傳至今。《宮中圖》描寫禁宮中精神空虛而又平靜的婦女生活。此圖可見周文矩在繼承周昉風格中的初步變異，以及戰筆畫衣紋的技法。此圖卷係南宋摹本，殘卷四段分藏海外四處。《琉璃堂人物圖》描繪盛唐詩人王昌齡與其詩友李白、高適等人在江寧琉璃堂唱和的史實。人物神情惟妙惟肖，筆法不墮吳、曹，而自成一家。此圖卷歷代都有摹本流傳，趙佶誤題為「韓滉文苑圖」，美國大都會美術館藏本係清人摹本，而北京故宮博物院收藏的小幅，據考可能是周文矩原作的殘存。《重屏會棋圖》畫

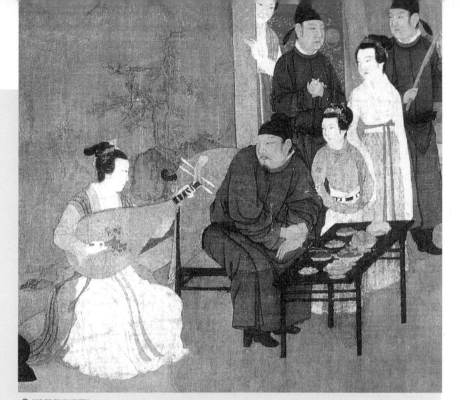

↑《韓熙載夜宴圖》

　　五代顧閎中畫。絹本，長卷，設色，縱二十八‧七公分，橫三三五‧五公分。為繪畫史高峰期的傑作。此圖為局部，另圖見後文，今藏北京故宮博物院。

壹

貳

參

肆

伍

陸

柒

捌

玖

拾

　　四人物，兩人對奕，兩人旁觀，一童侍立，背後豎一屏風，上畫五人，屏風中又畫山水屏風，故曰「重屏」。此式為周文矩所創，將現實生活與虛擬世界巧妙地並存一圖，有豐富的視覺趣味。畫中人物據考是南唐中主李璟及其兄弟，或謂是李後主。其衣紋筆法細勁圓潤而多波折抖動，所謂「戰筆水紋描」，增添人物形象生動之致。此圖亦係摹本，或宋或明，美國弗利爾美術館和北京故宮博物院各藏一本。

　　在五代人物畫家中，周文矩功力深厚，在繼承傳統的同時又主改革，對五代畫壇作出了較大的貢獻。

╋　知識百科　╋

**顧閎中畫《韓熙載夜宴圖》**

　　顧閎中是奉後主之命潛入「多好聲色，專為夜飲」的韓熙載府第，目識心印，繪畫以進。韓熙載是北方貴族，進士出身，南唐時官中書侍郎，不願為相，以聲色隱晦。後主李煜想重用他又怕他，所以想出讓顧閎中畫此夜宴圖，意在勸戒。據說韓熙載依然故我，顧閎中卻為畫史留下了稀有珍品。

顧閎中，江南人，南唐中主李璟時畫院翰林待詔，其人物畫又是一種風格。今藏北京故宮博物院的《韓熙載夜宴圖》為其傳世的唯一作品。此圖為長卷，畫分五段，內容為端聽琵琶、擊鼓助舞、盥手小憩、閑對簫管、歌舞重開。全卷構思精密，表現了節奏美，巧妙地以畫屏為掩映，使五段且分且連，一氣呵成。盤中之果，點明秋實；一臺高燭，托出夜宴；屏床榻扇畫水墨山水松石，暗示江南。渲染環境，十分精細周到，畫家為畫卷蒙上一層夜色，呈現出一種幽深閒雅的境界。而最用心處，是在刻畫人物的神情和內心世界上，可謂傳盡心曲，入木三分。畫卷畫了五個韓熙載，由外貌、性格至內心，都有深度的刻畫；又善用補筆畫人物的姿態、衣著的細微處，襯托人物心情。特別是韓熙載的眼神，絕無絲毫笑意，總是遲滯的、沉默的，在美妙的樂舞和賓客的歡悅之中，愈顯出主人的深沉和內心的隱衷。畫家在描繪場面、人物布局上採用多種手法，渲染貴族生活的高雅情趣，而對於韓熙載的形象描寫，則寄寓著更深一層的含意。

王齊翰是南唐畫院待詔，兼擅人物和山水，曾畫有一百餘幅人物作品，唯一件《勘書圖》（又名《挑耳圖》）真跡傳世。畫家用「白描」的畫法畫一側身倚椅、袒胸光足的文士，在勘書之暇作挑耳之娛的情狀：青鬚微灑，頭略右側，閉左目，上翹光腳拇指，一幅搔癢的神態，真切動人，妙趣橫生，真實再現了南唐文士的形象，神、情、趣兼具，觀者不禁為之哂笑。又於屏風三疊繪沒骨青綠山水寫意畫，不用勾皴，十分雅致。王齊翰的「白描」人物和「沒骨青綠山水」在畫史上極有研究價值。

西蜀畫家貫休和石恪，為佛道人物畫開拓新風，自成一家。貫休畫的《十六羅漢像》，風格奇古超凡，朝誇張變形以出奇趣的方向發展，融入文人意味和玩世情調，其奇古形象說「自夢中所睹爾」，立意絕俗。石恪畫的《二祖調心》，創造一種「惟面部手足用畫法，衣紋皆粗筆成之」的新畫法，筆墨縱逸蒼勁，簡化筆法，開大寫意人物畫先聲，對後來的減筆人物畫很有影響。

宋代人物畫，多有發展，傑出的畫家有李公麟、蘇漢臣、李

嵩、梁楷、龔開等。

李公麟（西元一〇四九～一一〇六年），安徽舒城人。曾官至御史檢法至朝奉郎，晚年隱居龍眠山。李公麟被後人目爲文人畫家，但與後世文人畫家只畫山水、花鳥不同，他還擅長道釋、人物和鞍馬。他繼承了顧愷之、吳道子、李思訓、韓滉、韓幹以來的傳統而又有所創造，被認爲是能「集眾所善，以爲己有，更自立意，專爲一家，若不蹈襲前人，而實陰法其要」（《宣和畫譜》）。他的人物畫創作重視對實際生活的觀察，重在畫出不同人物的個性和情態。他在線描上極具功力，他的「掃去粉黛，淡毫輕墨」，「不施丹青而光彩照人」的「白描」畫法，貢獻尤大，深受後人讚賞。他的《五馬圖》中的人物，即是白描人物的佳作，墨線的曲直、粗細、剛柔、輕重富有韻律感，能襯托出人物性格。他畫人物尤重構思立意，得畫外之意。據說，他畫《陽關圖》，在描繪人們依依惜別的場面外，又畫了一個似無關係的江邊垂釣者，寓示著他的人生哲理。畫李廣射騎，箭在弦上而胡人已應聲落馬，取得藝術表現中的「情理」。

李公麟創作較多，《宣和畫譜》著錄有一〇七件，可信爲傳世真跡的只有《五馬圖》和《臨韋偃牧放圖》。唐韋偃的《牧放圖》今已不存，李公麟的「臨摹」，是彷彿其意而已，技巧成熟，線條流暢，如一氣呵成，是一次藝術上的再創造，可以代表李公麟的藝術造詣。畫面構圖疏密聚散變化，應由韋偃而來，而各局部的描繪，當有李公麟的心得和技巧。每匹馬的長度大致不超過二寸，可它們的動態、方位、毛色千變萬化，神氣生動。尤其是一些騎馬或步行的牧馬人，不但有青壯或老年、動或靜的區別，更能在面積很小的

❶《臨韋偃牧放圖》
宋代李公麟畫。絹本，長卷，設色，縱四六公分，橫四二五公分，此圖為局部。款署「李公麟奉敕摹韋偃牧放圖」。畫牧人一四三名，放馬一二百餘匹，結構疏密相間，形象刻畫精微。今藏北京故宮博物院。

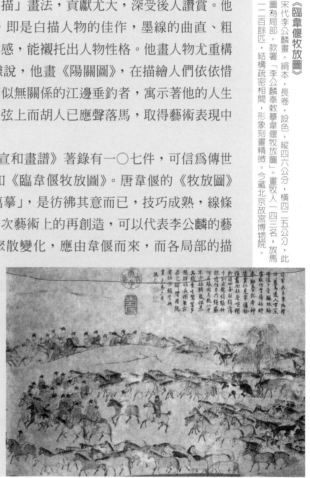

宋代李唐畫。絹本，手卷，淡設色，縱二十七公分，橫九十公分，今藏北京故宮博物院。
款落在石壁上：「河陽李唐畫伯夷叔齊。」為李唐晚年人物畫中的不朽之作。

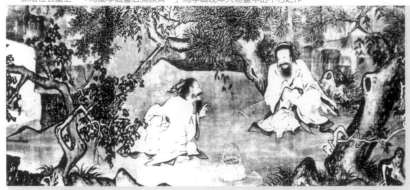

臉部，畫出種種不同的面型和精神狀態。這正是人們所說的，李公
麟不僅表現人物的動態和美醜，而且更能刻畫出人物的尊卑身分和
特定情景中的情態。此圖卷在營造的氣氛上也寄寓著對國力復興的
願望，所以後世的明朱元璋皇帝和清乾隆皇帝特別欣賞此圖，並從
中引出「居安慮危」和「養其駿而棄其駑」的感嘆。

　　蘇漢臣，開封人，專長人物畫，尤擅兒童畫。蘇漢臣是劉宗古
的弟子，畫受宗古影響，以輕描淡寫的風格畫兒童生活，使畫風暢
開，充滿童趣。現存的《貨郎圖》傳為他所作，筆法嚴謹，構思極
巧，刻劃了天真活潑的兒童形象，又反映了宋代的社會風尚。《秋
庭戲嬰圖》不僅嬰兒神氣完足，墨石花卉亦精妙，在傳世作品中較
有代表性。又有《百子嬉春》、《撲棗圖》、《戲鳥圖》等，都從不同
角度生動描繪了兒童的生活和童趣。

　　蘇漢臣將前代、同期的兒童畫發展成熟，形成一派，成為畫史

＋ 知識百科 ＋

**《採薇圖》**

　　李唐以山水著稱，但他晚年的《採薇圖》描繪人物極為傳神，為宋人物畫
中的不朽之作。此圖畫殷伯夷、叔齊「不食周粟」的故事。周武王伐紂，順
應歷史潮流，而伯夷、叔齊扣諫不成，兄弟倆隱首陽山採薇充飢，最後餓
死，其行為本不值得稱道。但在君主社會歷來讚賞伯夷、叔齊的氣節，李唐
處於宋南渡苟安的局勢下，此畫亦寓收復國土無望的消極情緒。李唐畫人物原
用鐵線描，此圖一變而為折蘆描，以表現人物高亢不屈的內在精神。人物容
貌清臞，心緒沉重，衣紋硬折，又用奇倔如曲鐵的松楓襯托，高古的精神躍
然絹上。伯夷神態堅定深沉，而叔齊情態調侃，於肅穆中傳達出人物的內心
境界。

上不可忽視的畫科。其畫的《五花爨弄圖》（又名《五瑞圖》，圖見後文），畫兒童扮演五個演戲的腳色，人物動作多變化，極爲生動，不僅是宋兒童畫的傑作，而且成了戲劇史中不可多得的研究資料。

李嵩是人物風俗畫家，卻也擅長山水、花鳥。他創作的人物風俗畫，著重表現農村生活，據說畫過《服田圖》，描繪農民生產穀物的全過程，畫分十二段，曾得到宋高宗趙構的題詩。李嵩也畫過一幅《貨郎圖》，作於西元一二一一年。畫一貨郎來到鄉村，剛放下貨郎擔，就被一群兒童圍住，將兒童的心理刻畫得活靈活現，充滿濃厚鄉土氣息和生活趣味。又傳畫有一幅《骷髏幻戲圖》，大骷髏手提一小骷髏，旁有一婦女懷抱嬰兒和另一孩子觀看，似寓有莊子「齊生死」的觀念。

梁楷和龔開，是宋晚期的奇士。梁楷雖是畫院待詔，但與僧人往來甚密，是一個參禪的畫家，又好酒，人稱「梁風子」；龔開生活在宋末，雖也曾爲官，但生活中一度窮困，性格古怪，故其畫亦「怪怪奇奇」。梁楷師法賈師古，又創「精妙之筆」，其畫「皆草草，謂之減筆」（《圖繪寶鑑》）。今傳《元祖圖》、《太白行吟圖》，顯示了他的簡練豪放風格。而《潑墨仙人圖》又是一種大寫意的筆法，運用粗闊的筆勢、有濃淡的水墨，縱勢狂放，墨色酣暢，人物造型誇張，古怪而可愛，生動地表現了畫家的生活態度和思想深度。龔開善畫鍾馗，以作「墨鬼」著稱，其畫作有《中山出遊圖》、《鍾馗移居》、《鍾馗嫁妹》等。《中山出遊圖》係入元不仕後的作品，畫鍾馗坐肩輿出遊，睜目作顧盼狀，其妹體形健美稍矜持，諸鬼隨從，作急

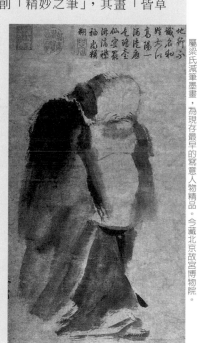

◆《潑墨仙人圖》
宋代梁楷畫。紙本、冊頁，水墨。縱四十八・七公分，橫二十七・七公分。屬梁氏減筆墨畫，爲現存最早的寫意人物精品。今藏北京故宮博物院。

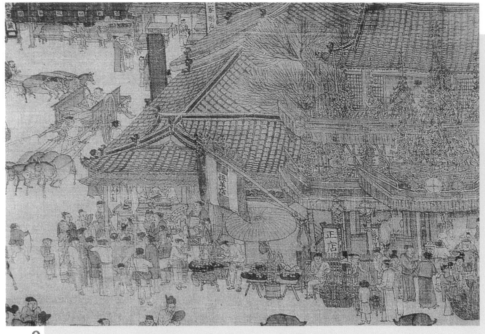

速出行狀，爲的是途中因餓覓食。人以爲「戲筆」，而元人評說不可「以清玩目之」。

宋代的人物畫繼五代以來，已開新風，大多以景、物輔之，以意爲之，更主要的是畫法上多有創造，「傳神寫照」已發展到一個新的境地。

---

**＋ 知識百科 ＋**

**風俗畫的代表作──《清明上河圖》**

宋代風俗畫興，畫人物能與生活密切結合起來，情趣盎然。最有影響的風俗畫，當推張擇端的《清明上河圖》長卷。張擇端的《清明上河圖》，是南宋人回憶北宋汴京（開封）的作品，畫清明時節汴河兩岸繁榮的社會生活風光。以全景式的構圖，精細的筆法，長卷的形式，真實地反映了當時社會生活的各個側面。全畫分作三段，首段畫市郊風景，點明清明時節；中段畫汴河，以拱橋為中心，突出人群熙熙攘攘的繁忙景象；後段畫市區街景，以城樓為中心，街道、店鋪鱗次櫛比，行人摩肩接踵，絡繹不絕，士農工商，無所不備。全卷計人物五百餘，牲畜五十餘，船隻車轎各二十餘，安排得有條不紊，各得其所。並對各色人物的衣著神態作了不同的刻畫。圖卷綜合了人物畫、界畫、風俗畫的表現手法，作了融合的藝術處理，線條遒勁老練，設色清淡典雅，具有高度的成就。

# 五、山水畫詩意美的追求

五代兩宋以來，「山水畫至大、小李（唐李思訓父子）一變也；荊、關、董、巨（荊浩、關仝、董源、巨然）又一變也；劉、李、馬、夏（劉松年、李唐、馬遠、夏珪）又一變也」。──明王世貞《藝苑卮言》

荊浩、關仝、董源、巨然爲五代北宋畫家，以眞山眞水表達自然山水生命的意境，常在全景式的山水畫中包孕一種深厚的意味；他們客觀地描繪山川景色，畫家的情感與思想雖不那麼清晰，但仍然讓人感覺到自然與人的親切關係。五代的山水畫雖非興盛，但這一短暫的時期在山水畫的發展史上，產生的是承上啓下的畫派。

荊浩，沁水（河南濟源）人。在唐末時隱於太行山洪谷，自號洪谷子。曾畫松數萬本，觀察感受了崇山峻嶺的壯美景色，畫大山大水氣勢磅礴。曾說：「吳道子畫山水，有筆而無墨，項容有墨無筆，吾當采二子之所長，成一家之體。」（《圖畫見聞志》）荊浩吸收了唐人用筆用墨的經驗，筆墨並重，畫全景山水，遠取其勢，近取其質，開創了以大山大水爲特點，氣勢宏大的北方山水畫派。今傳《匡廬圖》，就體現了這種山水畫的特點。畫上部高峰巍然聳立，氣勢壯闊，而絕蹬懸崖，山間瀑布，與平麓雲林次第相接。嶺上小樹，山腳村舍，中間有寒汀野水；山徑上有行客，近水邊有漁人，景物安排，層出不窮，都是從寫生中來又寓於想像。畫中老松、大石與峰巒相映，使高遠、平遠相融合出幽深的境界，而又與生活息息相通，既爲山水傳神，又表現了畫家的審美情趣。荊浩的山水畫影響很大。

關仝，長安（西安）人，活動於秦嶺、華山一帶。他曾師法於荊浩，並有出藍之譽，故人稱「荊關」。他的筆力勁利，寫出山川的雄奇，表現大石的聳立、萬仞峭拔的氣勢，達到「筆愈簡而氣愈壯，景愈少而意愈長，深造古淡」的妙境。他喜畫秋山寒林、村居

⬇《匡廬圖》
五代荊浩畫。絹本，立軸，水墨，縱一八五‧八公分，橫一〇六‧八公分，全景山水，北派典型。
今藏臺北故宮博物院。無款，有宋人題「荊浩真跡神品」，傳為荊浩所作。此圖為局部。

野渡，並請胡翼添補人物，傳世作品有《關山行旅圖》、《山溪待渡圖》，墨韻深鬱，筆力勁健，突出雄壯的山水以襯托人物之生息，體現了「關家山水」的風格特點。

董源（？～西元九六二年），由南唐入宋，江南鍾陵（江西進賢）人。董源所畫山水，極得山川的神氣。其畫法來源，宋人說「水墨類王維，著色如李思訓」。他的畫法有兩種：「一樣水墨礬頭，疏林遠樹，平遠幽深，山石作麻皮皴。一樣著色，皴紋甚少，用色濃古。」（《畫鑑》）前一種畫法乃淡墨輕嵐之體，傳世作品亦有不同風範；後一種畫法即所謂李思訓風格著色山水，下筆雄偉，但這類作品未見傳世。董源山水創作，重在水墨表現，不在青綠設色。如米芾所說「平淡天真」，才是董源山水本色。這種峰巒出沒，雲霧顯晦，不裝巧趣的風格，與北派山水畫顯然不同。

＋ 知識百科 ＋

### 米家山水

北宋末年，出現了文人意趣極濃的「米家山水」新畫法，亦獨標一格。「米家山水」由米芾及其子米友仁開創。其畫法在於用墨別具風致，不像傳統水墨那樣用勾皴，而以筆飽蘸水墨，橫落紙面，利用墨與水的滲透作用，以表現煙雲迷漫、雨霧溟濛的江南山水，畫史上稱為「米點皴」或「落茄皴」。其以潑墨畫雲山，摻以積墨和破墨，且以焦墨提神，有筆有墨，臻其精妙之趣。米芾畫跡尚未發現，米友仁傳世作品多見，有《瀟湘奇觀圖》、《雲山墨戲圖》、《瀟湘白雲圖》、《雲山圖》等。這種大寫意的山水畫，又把水墨渲染的技法提高一步，豐富了山水畫的形式和表現力。

董源傳世作品可以畫法不同分作三類。《溪岸圖》（美國大都會美術館藏）為一類，此圖傳為董源作，為其畫中風格較為特殊的一幅，所畫崇山峻嶺，近於北方畫派，但又不突出山水的線條，而以水墨烘暈，不見皴法。有人以為此是董源的早期作品。《龍宿郊民圖》（臺北故宮博物院藏）為一類，此圖近工筆重著色畫法，山水為小青綠，用披麻皴，山頂作礬頭，與李思訓法又有不同。《夏山圖》、《夏景山口待渡圖》、《瀟湘圖》又為一類，均水墨淡色，畫江南多泥被草的山巒丘陵，風雨明晦中的平遠景色，皆用小墨點寫滿山疏林。《瀟湘圖》用皴筆，又有圓渾的短條子狀物；《夏山圖》摻用乾筆、破筆和方側筆勢；《待渡圖》則用蜷曲的皴筆。三圖畫法為董源南派山水新風範。

巨然，江寧開元寺僧。他的山水筆墨清潤，善畫煙嵐氣象，用長披麻皴，山頂畫礬頭，山間畫奔流，樹木多屈曲，以破筆焦墨點苔，水邊點綴風蒲，風格雄秀奇逸，有山間真趣意味。傳世真跡有《秋山問道圖》、《萬壑松風圖》、《溪山圖》等。

巨然與董源都是由南唐入宋的山水畫家。巨然師法董源，在畫法上有所發展，世稱「董巨」，為宋初南方山水畫派，對宋代及後世的影響也較大。在北宋，董、巨山水成為南派正傳，至元又有較大發展。

北宋的李成、范寬和關仝一樣與荊浩的山水有師承關係，宋初

壹

貳

參

肆

伍

陸

柒

捌

玖

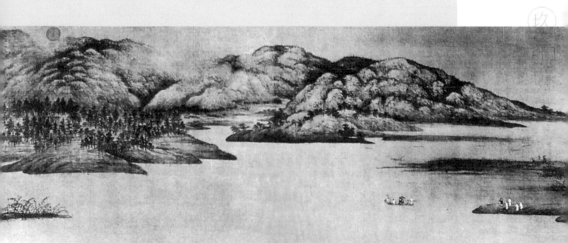

❶《瀟湘圖》

五代董源畫。絹本，長卷，設色，縱五十公分，橫一四一‧四公分，今藏北京故宮博物院。其畫林巒煙水，為南派風格。無款印，董其昌定為即《宣和畫譜》的《瀟湘圖》。

將關仝、李成、范寬並稱北派「三家山水」。當時的畫界，稱齊魯學李成、關陝學范寬、江南有董源，成三家鼎足之勢，而「董源得山之神氣，李成得山之體貌，范寬得山之骨法」（湯垕《畫鑑》）。

李成（？～西元九六七年），唐宗室出身，後周時避居青州（山東）營丘，善畫山水自娛。李成山水師法荊、關，畫的山水澤藪能得平遠險易之境，並有縱深的變化。李成因世變抑鬱不得志，所畫風雨晦明，煙雲雪霧，皆吐自胸中，常畫雪景寒林，多爲北方山水，善表現山川氣象的變化；北方山多骨，所以他的畫「骨幹」突顯，呈挺拔堅實狀，而又氣象蕭疏，煙林清曠。他的畫寄意幽深，如《讀碑窠石圖》（日本大阪市立美術館藏）用水墨淡彩畫冬日一老人（人物爲王曉畫），於荒寒的原野停駐古碑觀看碑文，主景卻是盡脫木葉的勁拔枯樹，氣氛蕭寥凝重，使人產生對逝去歷史的追憶和時代變遷的感慨。李成的畫流傳極少，僞本極多，此圖被認爲是眞跡，彌足珍貴。

范寬（？～西元一〇二六年），陝西華原人，與李成齊名，世稱「李范」。最初學荊浩，又摹李成畫法，後來有所領悟，嘆道：「前人之法，未嘗不近取諸物，吾與其師於人者，未若師諸物也；吾於其師諸物者，未若師諸心。」於是隱終南、大華山的林麓間，用心觀察自然山水，畫千岩萬壑，「對景造意」，「寫山眞骨」，終於成爲一家。《宣和畫譜》云：「千岩萬壑，恍如行山陰道中，雖盛暑中，凜凜然使人急欲挾纊（絲綿絮）也。」所以在當時即「爲天下所重」。

他的《谿山行旅圖》（臺北故宮博物院藏）是可信的眞跡。畫巨峰矗立，屏障天漢，元氣淋漓；飛泉一線，下臨深谷，山斷雲橫，氣勢甚爲壯觀。米芾稱其「山頂好作密林，自此趨枯老，水際作突兀大石，自此趨勁硬。」（《畫史》）此圖即是。而一對騾馬商旅，穿林而來，溪水潺響，呼應一片，點出溪山行旅主題。畫中山石以濃墨勾石骨，淡墨作點子皴、短條皴，用「搶筆」畫法；山頭密林以濃墨焦墨密點，葉法又變化萬端，這是范寬的獨特技法。全圖布局繁簡疏密得宜，心景相印，境界幽迥。

他的《雪山蕭寺圖》無論勾山描樹，都顯露出風骨神韻，並已不拘刻意寫實，能求其氣韻出於物表，寫意中山水。

在北宋山水畫高度發展時期，出現了又一山水大家、「獨步一時」的郭熙。他的畫以表現大自然的微妙變化而出新的意境，受到人們的熱情讚賞。

➲《谿山行旅圖》
宋代范寬畫。絹本，立軸，墨筆，縱二○六‧三公分，橫一○三‧三公分，寫關中山水，以脊法取勝。今藏臺北故宮博物院。無款，據考爲范寬眞跡。

郭熙（西元一〇二三年～？），河陽溫縣（河南孟縣東）人。宋神宗非常賞識郭熙的畫，於熙寧元年（西元一〇六八年）詔入宮廷畫院，他初為藝學，後升為翰林待詔直長。郭熙的山水與李成關係較密切，但也取法董源、范寬，卻開創山水畫的新格局，晚年達到爐火純青的境地。

❶《早春圖》
宋代郭熙畫。絹本，立軸，墨筆，縱一五八・三公分，橫一〇八・一公分，今藏臺北故宮博物院。款「早春，壬子年（西元一〇七二年）郭熙畫」，有「郭熙圖書」朱文大長方印於款上。

他的《早春圖》（臺北故宮博物館藏）堪為一代傑作。全圖結構以「山有三遠」為基本，十分生動微妙地描繪出「自山下而仰山巔」之「高遠」，「自前山而窺後山」之「深遠」，以及「自近山望遠山」之「平遠」，「三遠」交錯，回環起伏，變化多端，氣勢渾成，創造了自然山水「淡冶而如笑」的春山風貌。其畫遠山如巨嶂，正面聳拔，折落有勢；畫樹既挺又曲，狀如鷹爪；畫石則用圓筆、側鋒作亂雲皴，又善用墨法，鮮而不浮，這些特點都得到了很好的體現。他的「三遠」（高遠、深遠、平

遠）取景法一直是中國山水畫理的經典之一。現存作品又有《幽谷圖》、《窠石平遠圖》等，借北地山川，以簡練筆墨，表現了清曠幽遠的意境。

雖為畫院畫家，但郭熙不囿於規範與程式，而是於自然中去獲取審美感受，進而借景物寫心。因此他主張向「真山水」學習，寫「真形」，於描繪真山水之川谷、雲氣、煙嵐、風雨、陰晴等氣象變化的生動景象中，表現「畫之景外意」和「畫之意外妙」，而平時也須養「林

↑《萬壑松風圖》
宋代李唐畫。絹本（雙拼），大軸，淺設色，縱一八八‧七公分，橫一三九‧八公分，今藏臺北故宮博物院。款落在遠峰上一行：「皇宋宣和甲辰（西元一一二十四年）春，河陽李唐筆。」

泉之心」，蓄「林泉之志」。他的繪畫理論見於《林泉高致》。

山水畫至南宋，「劉、李、馬、夏」一變是相當明顯的，在內容、結構、墨法方面，都有變化。劉松年、李唐、馬遠、夏珪南宋

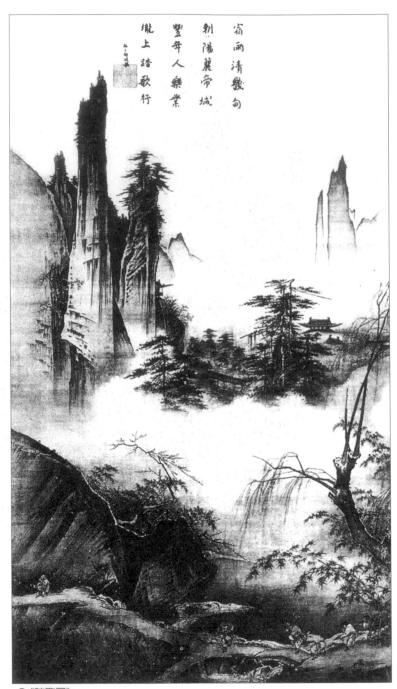

宿雨清畿甸
朝陽麗帝城
豐年人樂業
隴上踏歌行

**❶《踏歌圖》**
宋代馬遠畫。絹本，立軸，水墨。縱一九二‧五公分，橫———公分，構圖取景有馬派「一角山」
風格。今藏北京故宮博物院。

畫家，他們以工致精細、極有選擇的山水景致，表達抒情性濃厚的詩情畫意，常以有限的局部、經精心布置的山水畫表現出某種比較確定的意趣和情調；「意」的寄寓和「情」的表達比較濃厚和鮮明，讓人在欣賞之中獲得情感上的某種聯繫。山水畫的詩意追求達到了一個新的境界。而以李唐為其開端。

李唐（約西元一○五○～一一三○年），河陽三城（河南孟縣）人。北宋徽宗時畫院待詔，金兵破汴梁後，流落到臨安（杭州），後復入畫院，授成忠郎，賜金帶，聲譽日高，時年已近八十。其山水作品取法荊浩、關仝、范寬而有變化，在畫院有很大影響。李唐是位山水、人物、花鳥俱精的畫家，而以山水畫最為著稱。他初學李思訓，也畫青綠山水，筆法厚重堅勁，可比李思訓，但其水墨山水才是李唐畫風的代表。所畫水墨山水古樸蒼勁，山石作大斧劈皴，積墨深厚，畫樹石全用焦墨，有「點漆」之喻，尤善布局，寫峰巒徑路，林橋野屋，都能蓊鬱蒼茫，得迤邐起伏的氣勢。

《萬壑松風圖》（臺北故宮博物院藏）是他晚年七十多歲時的精心之作，最能體現他的風格。寫深山萬壑，峰崖峻險，又是長松蒼翠，山間白雲繚繞，嵐氣若動若靜，遠處飛瀑兩掛，噴雲而下，幽澗湍流，既有雄渾森嚴的氣勢，又添自然山水的生動之趣。山石皴法融「三家山水」的技法，皴法變化多端，又創李唐特有的馬牙皴，更顯主峰巍然傲踞的雄姿。李唐的畫法體格俱備，影響深遠。著名的作品還有《長夏江寺圖》、《江山小景圖》等。

劉松年，錢塘（杭州）人，是李唐的學生，畫風與李唐一脈相承。他的《四景山水》分畫春、夏、秋、冬四時景色，筆法勁挺，結構嚴謹，以精細秀潤的特點有別於李唐的雄渾氣勢，因劉松年描繪的是西湖一帶風光，與其師寫北方山水自然會有不同。

宋寧宗時（西元一一九五～一二二四年）的「馬、夏」山水，有「馬一角」、「夏半邊」之喻，呈現的又是一種風格。其一度在南宋風行，至元不衰，到明代又獲得更大的發展。

馬遠「一門五代皆畫手」，承家學又吸收李唐的畫法，形成自己的獨特風格，對南宋後期的畫院有很大影響。馬遠山水多作斧劈

皴，用筆棱角方硬，水墨蒼勁，重濃淡層次變化，遠近分明；又好在取景上以偏概全，小中見大，往往只畫一角之景以表現廣大空間，所以人稱「馬一角」。現存作品如《踏歌圖》、《雪圖》、《對月圖》、《樓臺夜月圖》、《寒江獨釣圖》、《松澗清香圖》等，都是意境深遠的佳作。其《踏歌圖》可以代表他的成熟作品。畫上部的峭拔山峰十分引人注目，瘦硬堅挺、過分誇張的細長體形，不僅為上部景色定了秀峭的清高基調，而且和下部巨石矮壯敦厚形成強烈的對比，構成已帶有主觀意識的山水意境。中部以氣相隔，賦予山水生命，遠景近景分明。下部田疇成一字形橫向，竹、樹多作俯勢，獨一老柳新枝圓曲而上，生機勃發，又有一行踏歌而來的老、壯、少的歡歌笑語，生活氣息盎然。全圖造意新奇，意境深邃。馬遠又善畫水，作有《水圖》，以線條畫各種水波，有如詩一般的意境。又善將山水與花鳥結合，別出新格，情調優美，境界清新，如《梅石溪鳧圖》。馬遠以高超的技巧，刻意追求詩意，其畫作有較高的審美價值。

夏珪的畫風與馬遠極為相近，馬畫「意深」，夏畫「趣勝」，都以水墨蒼勁備一格，同為南宋院體畫的代表。夏珪的《溪山清遠圖》、《江山佳勝圖》、《西湖柳艇圖》等，抒寫江南風景，具有清妙秀遠的特色。《溪山清遠圖》令人有溪山無盡之思，畫中有虛有實，可望可思。幽遠的崇山，有茂林翠竹，有樓閣，有幽亭，出山便見水天一色，煙波浩渺，給人蕭條、淡泊、清遠的感覺。夏珪的山水布局常是「畫不滿幅」以出新意，人稱「夏半邊」，與馬遠的「馬一角」，世稱「半邊一角」山水。其在偏安的時局下，看半壁江山，其山水風格或有傷感情緒隱晦其間，亦令人深長思之。

山水畫在宋代的興旺景象前所未有，不僅畫法與風格多樣化，而且在畫的深刻性上也是超越前代的，尤以詩意美的追求奠定了中國山水畫的品性，成為中國繪畫的審美趨向。

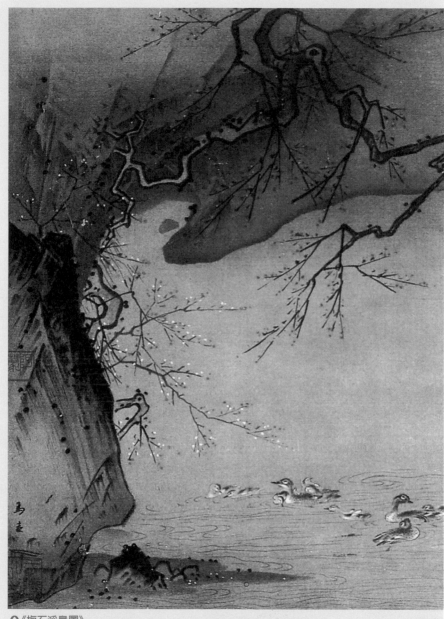

**❶《梅石溪鳧圖》**

宋代馬遠畫。絹本，冊頁，設色，縱二十七公分，橫二十八公分，今藏北京故宮博物院。款署「馬遠」兩小字，在左角山石上，此圖為花鳥與山水相結合的江南小景。

# 六、花鳥畫派之流變

　　五代兩宋的花鳥畫，在中國畫史上是成熟發展時期，它是在唐代花鳥畫的基礎上走向成熟的。

　　五代時出現的「徐黃異體」花鳥畫，即南唐的徐熙、西蜀的黃筌，兩人花鳥畫的不同風格，形成了宋代的兩大流派，而且對後世也有很大影響。宋代的郭若虛在《圖畫見聞志》中對此評價很高，「若論花竹禽魚，則古不及近」；又因爲徐熙是「江南處士」，所見多爲江湖野外所有，黃筌處於宮苑，所見爲珍禽異鳥，二人處境不同，意趣各異，因此「黃家富貴，徐熙野逸」的花鳥畫風格，從畫派形成期起，就成爲花鳥畫變革發展的兩大基本趨勢。

　　徐熙，鍾陵（江西進賢）人，出身江南名族，未入仕，「以高雅自任」，善畫江湖汀花水鳥，蟲魚蔬果。畫法爲「落墨爲格，雜彩副之」，墨與色不相隱映，素有「落墨花」之稱，與古法迥然不同。這種用筆草草，以形態變化輔之淡彩的新手法，其實是以水墨爲主兼用色彩的新畫風，頗能傳達「野逸」之趣。惜其眞跡不傳。

　　黃筌，成都人，供職於西蜀畫院，宋初又與其子居等入宋畫院，在皇家畫院幾近五十年。黃筌吸收前代眾家之長，融會貫通，自成一家。花鳥畫多取材於宮廷園囿中的珍禽異鳥，奇花怪石，畫法工整細麗，「勾勒塡彩，旨趣濃豔」。這種富麗堂皇的畫風，適應了宮廷貴族的審美愛好，一直影

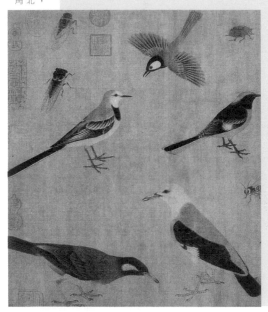

◆《寫生珍禽圖》
五代黃筌畫。絹本，橫卷，淡設色，縱四十一・五公分，橫七〇・八公分，畫禽鳥、昆蟲等二十四隻之多。今藏北京故宮博物院。此圖是中國境內現存的黃筌名跡，左下角有「付子居習」小字。可見是課徒稿本。圖版爲局部。

響著北宋宮廷花鳥畫的風格。黃筌的花鳥畫，重寫生，造型準確，頗能亂真，曾有畫成六鶴於壁引來真鶴的傳說。黃筌作品僅流傳有《寫生珍禽圖》一件，刻劃精細逼真，栩栩如生，體現了黃派花鳥「用筆新細，輕色暈染」的特點。

黃派花鳥體制由黃筌子黃居寀（西元九三三年～？）在宋畫院確立，而且「較藝者，視黃氏體制為優劣去取」（《宣和畫譜》）。風氣所開，學「黃氏之風」波及畫院外，幾達九十餘年。黃居寀作品甚多，據《宣和畫譜》著錄有三三二件，傳世作品僅《山鷓棘雀圖》（臺北故宮博物院藏）一件，

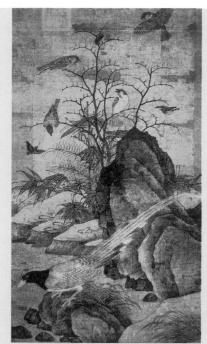

❶《山鷓棘雀圖》
宋代黃居寀畫。絹本，立軸，設色，縱九十七公分，橫五十三·六公分，今藏臺北故宮博物院。

為黃派花鳥畫的代表作。此圖用筆精細，賦色嚴謹，一草一木、一枝一葉都先作嚴格的勾勒，然後著色。線條精細秀勁，功力很深。山雀的畫法完全繼承了黃筌的畫法，可看出曾受過嚴格的寫生訓練。山鷓是畫面主題，卻置於下方，以一尾長翎斜割畫面，分截大石，衝破濃重的氣息而與山雀活潑飛鳴取得照應，唯景物的構成缺乏韻律感，遠不及禽鳥生氣。

趙昌是另一重要的花鳥畫家，不在畫院，但他的寫生花鳥，卻給畫院轉變黃氏體制以重大的影響。趙昌喜畫折枝花卉，「極有生意」，且「寫生逼真，時未有共比」，但時人對他的畫褒貶不一。作品傳世極

❶《蛺蝶圖》
宋代趙昌畫。紙本，長卷，設色，縱二十七·七公分，橫九十一公分，今藏北京故宮博物院。無款印，傳為趙昌所作，圖版為局部。

壹貳參肆伍陸柒捌玖拾

少，《蛺蝶圖》也傳爲趙昌作，專家多持否定意見。

宋熙寧年間（西元一○六八～一○七七年）的畫院崔白，所作花鳥，「體制清澹，作用疏通」，用筆較爲奔放，自有骨法，不用濃豔重彩，已無黃家習氣。崔白的花鳥轉變了黃派畫風，又有其弟崔愨（音卻）及吳元瑜等，畫風相同，創造了花鳥畫的新格局。崔白傳世作品有《禽兔圖》、《寒雀圖》、《竹鷗圖》等。

《宣和畫譜·墨竹敘論》云：「有以淡墨揮掃，整整斜斜，不專於形似，而獨得於象外者，往往不出於畫史，而多出於詞人墨卿之所作。」比如文同、蘇軾，並不僅僅以詩文著稱，所畫墨竹亦爲朝野看重。其他還有僧仁仲、楊無咎畫墨梅，楊龍畫菊，趙孟堅、鄭思肖畫梅寫蘭等，都爲時人所稱道。文人畫梅、蘭、竹、菊，多有寓意，蘇軾說文同畫竹，乃是「詩不能盡，溢而爲書，變而爲畫」。在文人畫中，梅、蘭、竹、菊都被人格化了，稱竹爲「君子」，稱蘭爲「美人」，梅、菊又能傲霜耐寒，其中都寄託著人品氣質。

宋代興起畫梅、蘭、竹、菊，是時代的產物，也是文人學士泄發情感的形式，當時水墨畫的技法已發展到成熟的階段，書法藝術也盛尚意之風，詞人墨客乘興而爲，墨梅、墨竹也就在文人間流行起來，並成爲一種獨立的畫科。至元代又獲得更大的發展，出現專畫墨梅、墨竹的畫家。

被稱爲「湖州竹派」的文同，是宋代畫墨竹的代表人物。文同愛竹，認爲「竹如我，我如竹」，讚美竹子「心虛異眾草，節勁逾凡木」，在居處廣栽竹木，還命爲「墨君堂」、「竹塢」。文同畫竹，必先得「成竹在胸」，即意在筆先，神在法外，畫法以「深墨爲面，淡墨爲背」。現傳的《墨竹圖》，形象眞實，筆法嚴謹，如燈取影，瀟灑有致，墨淡、墨濃自成家法。此圖成爲後

世畫竹者取法的範本。蘇軾也有
《枯木竹石圖》傳世，畫蟠曲枯樹一
株，頑石一塊，石後露出二三小
竹，亦深具意趣。

　　南宋，花鳥畫仍很發達，南宋
畫院九十多人中竟有半數以上畫家
專畫花鳥或兼花鳥，都有相當的造
詣。這個時期，畫法已不規於黃氏
體制，或雙鉤，或沒骨，或點染，
或重彩，或淡彩，或水墨，有寫
意，有工筆，各逞其能。較有影響
的畫家有李迪、法常等。

　　李迪，河陽（河南孟縣）人。
南宋孝宗、光宗、寧宗（西元一一
六三～一二二四年）時期的畫院畫
家。李迪的花鳥畫在表現手法上，
直接繼承了北宋畫院的傳統，重視
細緻觀察物件，真實地表現物象的
情態形色，所畫大多取材於村野生
活，無論飛禽、走獸，都刻畫得準
確生動，形神畢具。如《風雨歸牧
圖》（臺北故宮博物院藏），表現風

《雪樹寒禽圖》
宋代李迪畫。絹本，立軸，設色，縱一一六‧一公
分，橫五十三公分，今藏上海博物館。款署「淳熙
丁未歲（西元一一八七年）李迪畫」。

雨將作時，兩個牧童驅牛回家的情景。風雨就成了畫的靈魂，以婆
娑垂柳，風搖葉動來表現風勢，二牛二牧童的動靜姿態，以「趣」
點活畫面，精妙至極。《雪樹寒禽圖》又寫出寒禽孤獨之意，著意
渲染寒冷肅寂的氣氛，然又在靜寂中透出自然生命的活力，雪竹凌
寒不凋，伯勞鳥凝望縹茫的雪色，「精俊如生，氣韻絕倫」（清吳
其貞《書畫記》）。此畫用工筆勾填法畫鳥，十分細膩，又用粗筆畫
棘樹、竹枝，以水墨和赭石皴染，點灑輕淡的白粉，有積沾微雪的
立體感。李迪畫《鷹窺雉圖》時，畫法則趨於剛健硬朗，畫鷹凶猛

↑《幽竹枯槎圖》
金代王庭筠畫。紙本，長卷，水墨，縱四十二‧五公分，橫八十六‧五公分，今藏日本京都藤井有鄰館。

矯健、欲展翅振撲之瞬間形象，富有氣勢，有李唐筆法。李迪的畫在當時極有影響，學者頗多。

法常，杭州長慶寺僧。法常的畫繼承了石恪、梁楷的畫法而有所發展，所畫「皆隨筆點墨而成，意思簡當，不費妝飾」，但又被說成「粗惡無古法，誠非雅玩」（《圖繪寶鑑》）。法常的畫別具一格，有天然運用之妙，狀物寫生如出天巧，不惟似形，而求其意。他的畫流傳日本不少，很有影響，被日本評為「畫道大恩人」，因其與日本「聖一國師」同門，聖一回國時帶去法常所畫的《觀音圖》、《猿圖》、《鶴圖》，又有《羅漢圖》、《松樹八哥圖》等，被日本稱之為「禪畫」。

＋ 知識百科 ＋

**金代花鳥畫家王庭筠**

　　金代的王庭筠（西元一一五五～一二○二年）是著名的詩文家，文采風流，映照一時，也是著名的山水、墨竹畫家，畫風深受北宋繪畫的影響，其得意處頗似米芾，畫墨竹，文同以下多不及他。元好問《王黃華（庭筠字）墨竹》詩有句云「千枝萬葉何許來，但見醉帖字欹傾」，可見他的畫竹與漢文人畫同出一轍，以書法入畫。流傳的作品唯《幽竹枯槎圖》一件，十足的孤本。此圖用枯筆淡墨疏疏畫出枯樹槎枝，筆跡之間中飛白，筆劃之間有空白，然後以濃墨補筆並點節疤，筆勢蒼勁，古意宛然；枯槎後幾枝幽竹，簡潔、疏朗，風流隨意，平添逸趣。王庭筠的畫在全國影響很大，學其畫者不少。其子王曼慶繼父風，也喜山水、墨竹。

# 七、兩宋舞蹈的新發展

　　宋代藝人更多地面向民間，在較為自由的社會空間中尋求藝術的生存和發展。民間舞蹈有更多發展，而宮廷舞蹈以隊舞和歌舞大曲為主。宋代的民間舞蹈和宮廷舞蹈的表演形式，在宋代戲劇的形成過程中也產生了一定的影響。

　　唐代舞蹈自中晚唐以後，已成衰敗之勢，宮廷樂人流散各地，五代的樂舞承唐代而來，仍然有《霓裳羽衣舞》音樂的殘譜流傳，南唐後主昭惠后周氏曾整理此譜，並繼承唐樂舞遺風，然而已不可能恢復昔日的風光了。

　　兩宋時期，由於手工業、農業和商業的發展，對外貿易發達，出現了許多人口眾多、經濟繁榮的大城市。民間專業性的舞蹈藝人增加了，他們的藝術生命不再依附於皇室貴族，而是面向民間，在較為自由的社會空間中尋求藝術的生存和發展。

　　北宋的汴梁（今河南開封）、南宋的臨安（今浙江杭州）有許多民間文藝活動場所，這種場所叫做「瓦子」，也叫「瓦市」或「瓦舍」。「瓦子」裡面設專門表演各種技藝的固定場所「勾欄」或「遊棚」。在這些營業性的藝術演出中，舞蹈表演也十分豐富。其中有「舞旋」、「舞蕃樂」、「花鼓」、「舞劍」、「舞砍刀」、「舞判」、「撲旗子」等。

　　舞旋是一種專門的舞蹈表演，其中精朵的舞蹈旋轉動作，可能

壹 貳 參 肆 伍 陸 柒 捌 玖 拾

**❶ 伎樂浮雕**
龍門石窟伎樂浮雕中的兩個舞人，反映出五代時期的舞蹈藝術。

是當時最重要的舞蹈技巧。

舞蕃樂是一種少數民族舞蹈。宋代與少數民族建立的遼、金政權雖然長期對峙爭戰，但也有友好相處、和睦來往的時候，這樣也就促進了各民族之間舞蹈藝術的交流。這種風格獨特的少數民族舞蹈也在南宋臨安的瓦子裡演出，成為民間舞蹈藝術的一大景觀。

花鼓舞一直流傳至今。雖然各地花鼓的打法不同，但邊歌邊舞邊擊鼓的表演形式卻是共同的。

宋代的「撲旗子」舞蹈，常為一個戴紅頭巾的舞者，手持兩面白旗「跳躍旋風而舞」。旗子飄拂捲揚，與跟斗、騰躍、滾翻等高難度技巧動作緊密配合，絲絲入扣，分毫不差，人在旗中飛舞，旗在人中捲揚。這種「撲旗子」是武術和舞蹈的一種巧妙結合。

「舞判」是一種帶故事情節的舞蹈。宋代在表演「舞判」時，舞者戴假面具、假口鬚，身穿綠袍，腳登靴，手執簡（古代竹書），扮成鍾馗（古代科舉制度中的悲劇性人物），在節奏中舞蹈表演。「舞判」經過歷代藝人的創造性繼承，已發展成為技巧很高、難度較大的舞蹈藝術。在後世的《鍾馗嫁妹》節目中，舞蹈動作美妙而嚴密地組合在一起，在歌聲的起落中，舞蹈動作隨之句逗清晰、節奏鮮明地一組組出現，每次段落的停頓都會在舞臺上完成一

個新穎的藝術造型，構成精美的舞臺畫面。畫面與造型的中心人物，始終在表現鍾馗，舞臺氣氛顯得十分活躍。雖然是一齣鬼戲，但卻充滿人間的生氣和藝術的美感。

宋代的宮廷舞蹈以「隊舞」和歌舞大曲為主要形式。

**↑鳳首箜篌圖**
敦煌莫高窟三二七窟壁畫上的宋代飛天伎樂人彈鳳首箜篌圖。

壹 貳 參 肆 伍 陸 柒 捌 玖 拾

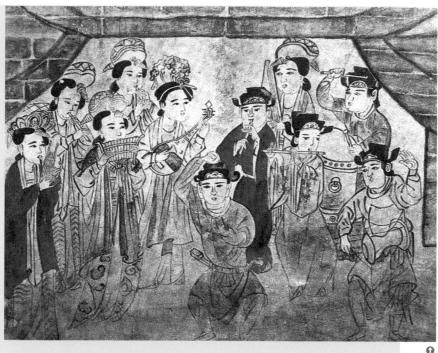

宋大曲壁畫

此為一九五一年河南省禹縣白沙鎮一號宋墓出土的宋大曲樂舞彩繪壁畫，墓葬時間為北宋元符二年（西元一○九九年）。繪女樂十一人，其中五人作男裝，一人舞大曲。

　　宋代宮廷的「隊舞」和歌舞大曲多承襲唐代。不同的是，宮廷「隊舞」並非來自唐代宮廷燕樂，如九部樂、十部樂、坐部伎、立部伎等，而是繼承唐代的表演性舞蹈如「健舞」、「軟舞」類的舞蹈《柘枝》、《劍器》、《胡騰》以及大曲中的《霓裳羽衣舞》等。這種宮廷「隊舞」對唐代的這些舞蹈有所變革和發展。如《柘枝》、《劍器》、《胡騰》在唐代原是獨舞或雙人舞，有多種表演場合：宮廷、貴族廳堂或民間。但宋代宮廷「隊舞」表演人數上百人，並在宮中大宴時表演，它已具有禮儀、慶典、迎賓、欣賞娛樂等多種功

**折紅蓮隊舞**

　　五代前蜀王衍時期，宮中創作一齣著名的《折紅蓮隊舞》，除舞者的絢麗多姿外，出現了舞美裝置的進步。以綠色羅綺作地衣，上畫水紋，以彩綢飾山樓，作蓬萊仙山，並用鼓風器吹動地衣，猶如碧波滾滾。忽由山洞飄出兩隻綢紮彩船，船下有轂轆轉動，船上乘女伎二百多人，手執蓮花，輕歌曼舞。這種帶機械裝置的布景，已是舞臺表演的一大進步，令觀眾如臨仙境。

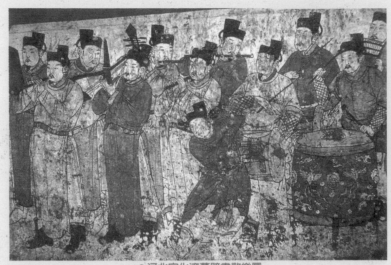

**❶河北宣化遼墓壁畫散樂圖**
這是遼代天慶六年（西元一一一六年）的墓葬壁畫，所繪係男樂。

能。據《宋史‧樂志》載，在宮廷「隊舞」中，「小兒隊」七十二
人，「女弟子隊」一百五十三人，共有二十個舞隊。其中包括柘枝
隊、劍器隊、婆羅門隊、醉胡騰隊、諢臣萬歲樂隊、兒童感聖樂
隊、玉兔渾脫隊、異域朝天隊、兒童解紅隊、射雕回鶻隊、菩薩
隊、感化樂隊、抛球樂隊、佳人剪牡丹隊、拂霓裳隊、採蓮隊、鳳
迎樂隊、菩薩獻香花隊、彩雲仙隊、打球樂隊等。這麼多的表演舞
蹈隊伍，已充分地表現出了宋代統治者炫耀輝煌的皇家氣勢和對唐
代及少數民族藝術的吸收與應用。

---

**＋ 知識百科 ＋**

**劍舞**

‧史浩著《鄮峰真隱大曲》中有關於《劍舞》的紀錄，可知參加演出者有
「竹竿子」一人（手執竹竿子的報幕人，負責念誦詞和指揮舞隊上場），兩個
著漢裝的舞者（扮項莊和項伯）、兩個著唐裝的舞者（扮草書家張旭和舞蹈
家公孫大娘）和「樂部」（音樂伴奏、伴唱）人員。它以歌舞和朗誦相結合
的形式，把前後相距九百年的歷史故事——漢代楚漢相爭的「鴻門宴」和唐
代公孫大娘的舞蹈啓發張旭的書法藝術——串聯在一起表演。在「鴻門宴」
中，項莊舞劍，意在沛公；而公孫大娘的舞劍，又英武雄勁，矯捷流暢。兩
者都以「劍」為主題，創造出了宋代的《劍舞》。

　　南宋進士史浩著《鄮峰眞隱大曲》，記錄了《採蓮舞》、《太清舞》、《柘枝舞》、《花舞》、《劍舞》等的表演形式、誦詞、歌詞和舞者位置調度的情況。

　　另一部分宋代大曲，不含人物情節，只重音樂、舞蹈、朗誦表演。有的規模較大，結構複雜，是較完整的隊舞形式。北宋陳暘《樂書》中記錄了宋大曲的表演情景：「至於優伶，常舞大曲，唯一工獨進，但以手袖爲容，踏足爲節，甚妙串者，雖風旋鳥騫不逾其速矣。然大曲前緩疊不舞，至入破則羯鼓、震鼓、大鼓與絲竹合作，句拍益急，舞者入場，投節制容，故有摧拍、歇拍之異。姿制俯仰，百態橫出。」

　　這種大曲的表演形式與唐代相似，入破以後，獨舞者才出場，開始表演各種快節奏和難度較大的舞蹈動作。 宋初，宮廷仍然設置了教坊等宮廷樂舞機構，集中了各地的優秀藝術人才。據《宋史‧樂志》載：「宋初循舊制，置教坊，凡四部。其後平荊南，得樂工三十二人；平四川，得一百三十九人；平江南，得十六人；平太原，得十九人；餘藩臣所貢者八十三人，又太宗藩邸有七十一人。由是，四方執藝之精者皆在籍中。」宋代教坊按專業分爲篳篥部、大鼓部、拍板色、琵琶色、舞旋色、雜劇色等。色有色長，部有部頭。色長和部頭都是技藝出人頭地的藝術家。舞旋色，就是專業的舞蹈人員。宋周密著《武林舊事》中載有當時著名的舞蹈藝人舞旋色中的杜士康、劉成、劉良佐的名字。宋孟元老著《東京夢華錄》中則記錄了當時汴梁民間舞旋人張眞奴的情況。

　　從《武林舊事》中可知，南宋宮中慶祝皇太后生日時，要舉行盛大的慶典活動。當酒行至「第七盞，小劉婉容進自製《十色菊》、《千秋歲》曲破，內人（即宮中樂伎）瓊瓊、柔柔對舞。」另外，南宋宮廷仙韶院還有位菊夫人，她舞藝精湛，人稱「菊部頭」。她表演的《涼州舞》，無人可比。她雖技藝出色，但並未得到皇帝的寵愛，於是託病出宮，出嫁他人。

# 八、古器樂藝術漸趨齊備

由於宋代城市經濟的繁榮，城市民間音樂的高度發展，以及大量少數民族的內遷，致使這一時期的樂器非常豐富。

據《宋史‧樂志》載，北宋建隆元年到靖康二年（西元九六○～一一二七年）間，教坊設大曲部、法曲部、龜茲部和鼓笛部。所用的樂器有琵琶、箜篌、五弦琴、箏、笙、篳篥、笛、三色笛、方響、羯鼓、杖鼓、拍板、腰鼓、揩鼓、雞婁鼓等。而在北宋的開寶四年到雍熙元年（西元九七一～九八四年）間，宮廷設樂隊，名曰簫韶部，後改名為雲韶部，專門為宮廷演奏大曲和傀儡戲。樂隊用的樂器是琵琶、箏、笙、篳篥、笛、方響、羯鼓、杖鼓、拍板和大鼓。北宋政和元年（西元一一一一年）宮廷設鼓吹樂，分前後兩部。大晟府前部鼓吹樂隊用的樂器是節鼓、扛鼓、大鼓、羽葆鼓、小鼓、鐃鼓、金鉦、大橫吹、長鳴、中鳴、篳篥、笛、桃皮篳篥、簫、笳等。大晟後部鼓吹樂隊用羽葆鼓、鐃鼓、小橫吹、篳篥、笛、桃皮篳篥、簫、笳等。

這時期，拉弦樂器得到了高度重視，並成為「細樂」的主要樂器。

在唐代民間出現了用竹片擦弦發聲的奚琴，可能源於北方少數民族奚族。北宋時期，演奏家徐衍一以演奏該琴著名。奚琴在民間流傳的過程中，它的形制不斷得到改進，以至發展到後來用馬尾擦弦的「胡琴」。北宋科學家、音樂理論家沈括在《夢溪筆談》中寫道：「馬尾胡琴隨漢軍，曲聲猶自怨單于。」

儘管在音樂史上，對這種拉弦樂器產生的時期有種種說法，但它是在宋代發展完善的，並對中國民族器樂的發展產生了重大影

**宋代酉陽甬鐘**

這是一枚青銅質的宋代甬鐘。鐘體為合瓦狀，兩銑下垂。甬頂略殘，係圓柱型直甬。在鐘體上，以粗陽線紋將鐘體框為四大枚區，共三六枚鈕，重五四公斤。

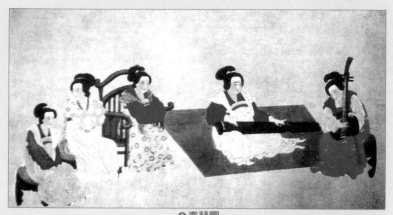

**↑ 奏琴圖**

此為五代時期的琴阮合奏圖，琴阮合奏為罕見。傳為南唐宮廷畫家周文矩畫。

響。這種新型的拉弦樂器，又稱為「嵇琴」。它從出現到成型，其藝術表現的優越性逐步表現出來。因為它能流暢地演奏抒情性的樂曲和奏出有力的長音，並能和其他樂器有效地融合在一起。宋代民間瓦舍中的「細樂」演奏形式，所用的樂器就是嵇琴與簫管、軋箏、笙、方響等樂器的結合。

南宋乾道二年（西元一一六六年）宮廷設閱兵「隨軍番部人樂」，樂隊用的樂器是拍板、番鼓、大鼓、杖子、哨笛、龍笛、觱篥。樂隊隨皇帝駕後的「馬後樂」，用的樂器有提鼓、拍板、杖子、笛、觱篥等。南宋宮廷宴樂場面的「天基聖節排當樂次」所用的樂器有十一種：笛、觱篥、笙、簫、管、方響、琵琶、箏、嵇琴、拍板、杖鼓等。表演的節目有「獨彈」、「獨吹」等獨奏節目和二、三種樂器的「合」，即合奏節目。

宋代西南少數民族地區已流行蘆沙、銑鼓、葫蘆笙、竹笛、銅鼓等樂器。

# 九、空前繁榮的民間音樂與詞歌曲

　　由於北宋城市繁榮和市民階層的擴大，人們對音樂的需求也增加了，民間音樂出現了一些新品項，這些新的音樂形式為後世民間音樂（包括戲曲音樂）的空前繁榮和發展奠定了堅實的基礎。

　　兩宋時期，新出現的民間音樂種類有「鼓子詞」、「唱賺」、「諸宮調」與「貨郎兒」。南宋時期，是民族衝突和階級問題十分尖銳複雜的年代，一些滿腔正氣和兩袖清風、具有民族氣節的士大夫們表現出了高度的愛國激情，在此時期的宋詞音樂中得到了強烈的反映。

　　鼓子詞是一種形式比較簡單的聯曲體音樂形式。它是宋代流行的一種民間歌曲，後來引起了一些文人和士大夫們的注意，他們利用民間鼓子詞的形式創作了一批鼓子詞作品。鼓子詞發展的社會土壤，是民間市井、勾欄表演場所中的觀眾和聽眾。為適應市民的藝術情趣，鼓子詞逐步發展成為說唱音樂。在宋代，出現有講述張生和崔鶯鶯愛情故事的《元微之崔鶯鶯商調蝶戀花鼓子詞》和《清平堂話本》裡的《刎頸鴛鴦會》。前一種鼓子詞，用《商調蝶戀花》曲調反覆十二次，在每次反覆之間夾一段說講的散文。後一種鼓子詞用《商調醋葫蘆》曲調反覆十次，在每次反覆後也夾說散文。鼓子詞在表演時，由一人擔任主唱和說講，其餘幾個人負責伴唱和樂器伴奏。樂器伴奏以鼓為主，另加絲竹樂器，鼓子詞的名稱也就由此得來。

　　唱賺又名道賺，其前身是北宋時期出現的民間聲樂套曲「纏令」與「纏達」。「纏令」的形式，前有引子，後有尾聲，中間插若干曲牌。「纏達」也是前有引子，引子後面則用兩個曲牌不斷反覆聯接而成。南宋紹興年間（西元一一三一～一一六二年），杭州勾欄藝人張五牛，採

●銅鏡

此圖為北宋時期的銅鏡背畫紋圖。銅鏡於一九七六年出土於河南省博愛縣某宋墓。紋圖表現北宋時期勾欄散樂。左後第一人似在歌唱。

用北宋流行的民間歌曲創造出一種叫做「賺」的歌曲形式，把它與「纏令」和「纏達」結合起來，正式成爲唱賺。「賺」的特點，是既不同於自由節奏的散板式樂曲，也不同於固定節奏的板曲，而是兼顧兩者節奏特點的特殊樂曲形式。唱賺現存的歌詞和樂譜，存於南宋陳元靚

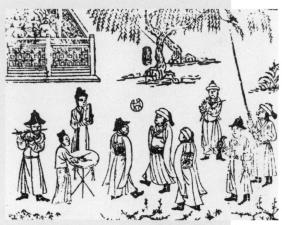

❶ 宋唱賺圖

唱賺是南宋一種重要的歌唱體式，始於北宋，其形式有纏令、纏達兩種，伴奏樂器有鼓、笛、拍三種。此為元刻《事林廣記》中的《蹴球圖》，又名為《南宋唱賺圖》。

《事林廣記》一書。其中有中呂宮《圓里圓》賺詞、黃鍾宮《願成雙》俗字譜與稱爲「鼓板棒數」的鼓板伴奏譜。其中，《圓里圓》唱賺是由《紫蘇丸》、《縷縷金》、《大夫娘》、《好孩兒》、《賺》、《越恁好》、《鶻打兔》、《骨自有》八個曲牌聯接而成。而《願成雙》唱賺則由《願成雙令》、《願成雙慢》、《獅子序》、《本宮破子》、《賺》、《霜勝子急》、《三句兒》七個曲牌聯接而成。據宋代灌圃耐得翁著《都城紀勝》載，宋時唱賺有職業表演藝人稱爲「鬧井做賺人」，並有職業的行會組織「遏雲社」。這些藝人們的表演，是在唱前先念一首定場詩，稱爲「致語」，然後由演唱者擊板，另一人擊鼓，一人吹笛伴奏。

諸宮調是北宋熙寧、元豐年間（西元一〇六八～一〇八五年）汴梁勾欄藝人孔三傳創造的一種以調性變化豐富爲特點，並由此得名的說唱音樂。諸宮調的原始形態，是由不同調性與調式（即宮調）的單曲聯綴而成。各曲之間插有說白。一般由講唱者自己擊鼓，他人用笛、拍板等樂器伴奏。諸宮調在以後的宋金對峙時期又得到了更大的發展和成熟。現存金代中葉的董解元《西廂記諸宮調》是這個時期的代表作品之一。《西廂記諸宮調》講述的是普救寺中張生與鶯鶯兩個青年男女巧遇又終於結合的愛情故事，歌頌了封建時代人們對人生價值的追求精神和中國人早期的人性覺醒萌動。這在當

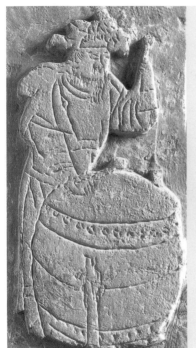

時具有極大的現實批判意義。

《西廂記諸宮調》的結構極爲龐大：共使用了屬十四個宮調的一五一個曲牌，共一九三個套曲。《西廂記諸宮調》的音樂曲譜早在宋代已散失，現存曲譜最早見於清初的《九宮大成南北詞宮譜》。此譜的淵源，據清人毛奇齡著《陸生三弦譜記》說，明代末年擅長北曲的三弦演奏家陸君（揚）「嘗譜金詞董解元曲」。清初，陸公曾入清宮任內廷供奉。因此，《九宮大成南北詞宮譜》中收集的《西廂記諸宮調》有可能是陸君（揚）的傳譜。

在宋代民間音樂中，還有一種稱之爲「貨郎兒」的音樂。貨郎兒本是宋代商品經濟交換活動中一種小商販的名稱。他們在民間市場上，爲了醒目醒耳於顧客，常常打著蛇皮鼓或敲著小鑼，唱著各種叫賣歌謠。爲此，人們就把這種叫賣歌謠稱爲「貨郎兒」。貨郎兒是一種短小的民間歌曲，雖然音樂語言和調式傾向人體相似，但其結構和歌詞的處理，則是多種多樣的。貨郎兒的高級階段，就是「轉調貨郎兒」。進入元代後，貨郎兒在民間已發展成爲成熟而完美的「說唱貨郎兒」。

「說唱貨郎兒」的結構極其長大，也被戲曲音樂所吸收。在後世元雜劇《風雨像生貨郎旦》第四折，有這樣的九大段結構：

一、貨郎兒本調；

二、貨郎兒起—賣花聲—貨郎兒尾；

三、貨郎兒起—鬥鵪鶉—貨郎兒尾；

四、貨郎兒起—山坡羊—貨郎兒尾；

五、貨郎兒起—迎仙客—紅繡鞋—貨郎兒尾；

六、貨郎兒起—四邊靜—普天樂—貨郎兒尾；

七、貨郎兒起—小梁州—貨郎兒尾；

**❶散樂雕磚**

這是北宋晚期的散樂雕磚，於一九九○年三月在河南省溫縣某宋墓出土，共十件。這是其中一件擊鼓老者雕磚。

八、貨郎兒起─堯民歌─叨叨令─倘秀才─貨郎兒尾；

九、貨郎兒起─脫布衫─醉太平─貨郎兒尾。

這九大段實質是由一個基礎型的「貨郎兒」與八個「轉調貨郎兒」連接成的套曲。這種曲式結構就是有名的「九轉貨郎兒」。

宋詞是由晚唐、五代的曲子發展而來的，在宋代又稱爲「小唱」，是由宋代士大夫文人直接參與的一種歌曲形式。

北宋初年，士大夫文人們沉湎於對酒當歌、歲月如夢的人生價值觀念之中。因此，大量曲子的內容仍然脫離不了晚唐五代那種嫵媚、萎靡的文風。只有到了北宋中期以後，由於社會問題的加深，人們更注重歌曲內容的深刻性和歷史感。很多作品具有一定的現實意義。其中，最著名的是蘇軾的詞。他一掃昔日文人的脂香粉氣，樹立了雄健和氣勢磅礡的詞風。如《念奴嬌》一詞，以豪邁寬廣的氣勢歌頌中原大好河山，追念歷史中的英雄豪傑。在北宋末期，宮廷大晟樂府以周邦彥爲代表的一批詞人，寫了大量的宋詞作品，包括寫景懷古、多愁善感和一些風花雪月的豔詞。

南宋時期，出現一批具有愛國主義色彩的詞，其著名的詞人有張元、張孝祥、岳飛、辛棄疾和陸遊等。這一類詞風，繼承了蘇軾的傳統，唱出了慷慨激越的時代悲歌。

宋詞具有兩種創作方式。其一是舊譜塡詞方式；其二是「自度」方式。所謂舊譜塡詞方式，即是以隋唐以來的現成曲調，如民歌、曲子、歌舞大曲片段等，塡入新詞。「自度」方式即稱「自度曲」。詞人利用各種音樂素材，創詞作曲。在自度曲中，以姜夔的創作成就最大。姜夔（約西元一一五五～一二二一年），字堯章，別號白石道人，江西人。在西元一一七六年到一二○六年的三十年間，他走遍了江西、湖北、湖南、江蘇、浙江廣大的地區，飽經了旅途的滄桑和人生的磨難，目睹著破碎的河山和統治者的糜爛，以自度曲的形

東坡居士琴

此琴為蘇東坡貶謫時所用，琴底板頸部偏左陰刻行書「紹聖二年（西元一○九五年）東坡居士」。左側又有陰刻長方形「坡仙琴館」朱印二方。今藏重慶市博物館。

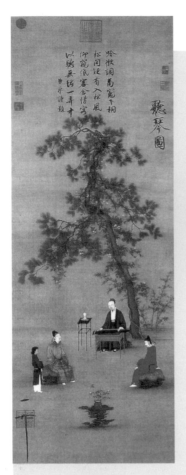

式表達了他的人生態度。在他的《揚州慢》、《淒涼犯》等作品中，充分地抒發著他委婉含蓄的人生感嘆和愛國情思。其他的自度曲還有《淡黃柳》、《鬲溪梅令》、《暗香》、《疏影》、《長亭怨慢》等多首。姜夔的《白石道人歌曲》留存有十首祀神曲律呂譜和十七首詞歌曲宋俗字譜，是一份極為珍貴的音樂資料。

宋詞的體裁形式，有令、慢、近、犯等多種。

令，又稱小令或令曲。是一種最簡單的歌曲形式。如《願成雙令》、《鬲溪梅令》等。

慢，又稱慢曲或慢曲子，音樂較為長大，唱時用板打拍。

近，又稱近拍或過曲，結構一般都長於小令而小於慢曲。

犯，又稱犯調；其中一種犯調的含意是句法相犯，把不同的幾個曲牌相連成為一個新曲，採用三個曲牌的，稱為「三犯」，採用四個曲牌的，稱為「四犯」。其中另一種犯調的含意是轉換調性或調式，如宮犯商、商犯羽、羽犯角、角歸本宮等。

宋詞的音樂形式對戲曲音樂的構成也產生了比較直接的影響。

＋ 知識百科 ＋

**揚州慢**

《揚州慢》一曲，是姜夔於西元一一九六年左右創作的。當他路過揚州，眼前的一片淒涼，令他百感交集，他在無限的傷感中寫下此曲。《淒涼犯》是姜夔旅居合肥時所作。當他聽到戍樓上淒涼的號角聲和遠行的戰馬嘶鳴，他的無限愁思頓起，於是就留下了這首千古悲歌。

# 十、宋金雜劇面面觀

　　宋代是中國戲劇的形成期。宋雜劇，是一種有一定故事內容和較為完整的演出形式的戲劇，在宋代非常興盛，而且成為諸伎之長。宋金雜劇，實為同一類劇種，但在金末元初卻稱金雜劇為「金院本」，泛指金代各類戲劇。我們可以認為金院本是宋雜劇的再發展，同時又孕育了元雜劇。

　　「宋雜劇」和「南戲」，是宋代戲曲的兩大劇種，之所以形成於宋代，並不是偶然的。宋代繁榮的都市經濟，遍布於城市的瓦舍、勾欄，以及川流不息的市民觀眾，為它創造了戲劇生存的基本條件。更重要的是，歷代不斷發展演化的各種含有戲劇因素的情節性的表演形式，如角抵戲、歌舞戲、俳優戲、說唱藝術等，為它在藝術形式的逐步綜合上提供了積累。同時，五代的歌舞、俳優戲，宋代的民間歌舞、宮廷隊舞、歌舞大曲，以及民間的說唱、詞歌曲的音樂形式和吹、奏、彈、拉器樂的齊備等多種藝術形式的發展，也為戲劇的形成提供了比較直接且豐富的藝術養料。

　　據《宋史・樂志》，宋初循舊制，置教坊，「四方執藝之精者皆在籍中」，每春秋聖節，教坊演出節目中就有「雜劇」。這時候的雜劇演出還是比較簡單的，用對白作問答，或裝扮人物，或設為故事而寓以諷嘲。在民間則興「散樂」，作流動演出，叫做「打野呵」，藝人稱「路歧人」，後來大多到汴梁定期在勾欄演出。他們也不限於演出雜劇，從史料看，當時已有女性參加雜劇演出，稱為「弟子」。內廷教坊，經常要向民間徵集演員，其中也有個別傑出的演員，成為教坊中人。如熙寧初，王安石為相時，有教坊丁仙現於戲場中作雜劇以嘲之，時有「臺官不如伶官」之諺語。丁仙現即原來在勾欄演出的丁先現（《鐵圍山叢談》）。

　　據《東京夢華錄》卷七《駕登寶津樓諸軍呈百戲》條，北宋時，雜劇與歌舞百戲一起演出，節目眾多。有人認為其中的抱鑼、

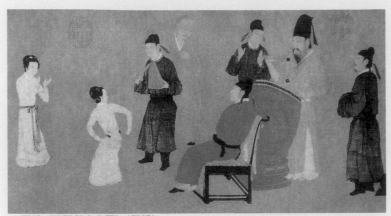

●五代《韓熙載夜宴圖》（局部）

五代南唐中書侍郎韓熙載，晚年放意杯酒，置伎樂近百，常宴請賓客，縱樂伎樂。畫卷描繪了五段宴樂生活，此為當時畫家顧中《韓熙載夜宴圖》的局部，觀賞王屋山《六么》，擊鼓者為韓熙載。今藏北京故宮博物院。

硬鬼、舞判、啞雜劇、七聖刀、歌帳為一個故事的分場演出，或謂之「神鬼」。但在記載中確有兩段雜劇表演，一段為軍隊技藝者演，一段為露臺弟子（即原為民間藝人）演。當時著名的演員有蕭佳兒、丁都賽、薛子大、薛子小、楊總惜、崔上壽等。

卷九《宰執親王宗室百官入內上壽》條，在壽第五盞酒後，歌舞演畢，由「小兒班首入，進致語。勾雜劇入場，一場兩段」。《夢梁錄》亦云：「次做正雜劇，通名兩段。」可知北宋時的教坊雜劇，通常是在歌舞中演兩段，而且稱為「正雜劇」，用「致語」「勾（引）」出雜劇。蘇軾曾寫有「致語」云：「宜進詼諧之技，少資色笑之歡。上悅天顏，雜劇來歟。」宋雜劇實為情節簡單的詼諧嘲弄之戲。如蘇軾文著名天下，士大夫多仿蘇軾桶高簷短帽，稱作「子瞻（蘇軾字）樣」。丁仙現有一則雜劇，頭戴「子瞻樣」帽為戲，說道：「吾輩文章，汝輩不可及也。」眾優問道：「何也？」答道：「汝不見吾頭上子瞻乎？」如此之類的雜劇很多，於此可見所謂宋雜劇的詼諧特色。

北宋的勾欄雜劇的演出，可以《目連救母雜劇》為代表。據《東京夢華錄》卷八，在盂蘭盆節時，即七月十五日佛教徒追薦祖

先的儀式，「構肆（勾欄）
樂人，自過七夕，便般（搬
演）《目連救母雜劇》，直至
十五日止，觀者倍增」。這
個雜劇的故事是講，釋教徒
目犍連的母親劉氏，因生前
作惡，死後墜入地獄最下
層，經目犍連依仗佛法將其
救出，但已成惡鬼，每食則
食物皆變爲烈火，因而設盂
蘭盆會，使能於此日進食。
這個戲的演出竟要連演七八
天，而且「觀者倍增」，可
見其很能吸引人。其內容如
何，亦無記載可憑。我們從
明代鄭之珍《目連救母行孝

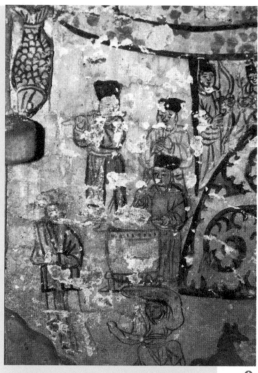

❶ 散樂圖
這是北宋宣和五年（西元一一二三年）
的散樂圖。係北宋墓葬壁畫。

戲文》一百齣及現在江蘇、江西、四川、湖南等地尚能按民間舊本
演出的情況推知，它是按目連救母的經過爲主線索，不斷地加入民
間的故事，如《尼姑思凡》、《和尚下山》、《啞子背瘋》、《王婆罵
雞》、《定計化緣》、《瞎子點燈》之類的小故事，就使演出內容不斷
豐富起來，有的與佛教教義有關，有的已毫不相關，演的是市民喜
歡看的，來源於現實生活的故事。而且百戲雜伎中的種種表演性技
術也被吸收進去，使演出形式成爲多種技藝的雜陳。「目連戲」的
特殊演出形式，對中國戲曲的綜合性與表演形式的形成開了先聲。
當然，勾欄雜劇不止「目連戲」一種，但我們從民間藝術中可以看
到，戲曲在形成初期就決定了以後發展的趨勢，所以「目連戲」現
象是很有藝術史研究價值的。

南宋建都臨安（杭州），雜劇中心也很自然移到臨安來了。據
《西湖老人繁勝錄》，臨安的遊樂業大大超過北宋時汴梁，瓦子、勾
欄遍布城內城外，民間雜技藝項很多，勾欄藝人有江南的，也有從

⊙ **丁都賽畫像磚**
丁都賽為北宋政和、宣和年間（西元一一一一～一一二五年）汴京（今開封）勾欄中著名宋雜劇女演員，宋《東京夢華錄》卷七有記載。此畫像磚於河南偃師宋墓出土，今藏中國歷史博物館。

北方南遷的，有「第子散樂作場」，也有「御前雜劇」。這「御前雜劇」，似指曾被宮廷教坊「勾召」，又回到勾欄演出，特地搭蓮花棚以示殊榮。

南宋雜劇，民間藝人已占絕對優勢，無論在勾欄，或徵召在教坊，藝人們都能按人民的意願對統治階級毫不留情地予以嘲諷。以下有兩則有記載的雜劇，屬因題設事的演劇路子。

一是講暗通金邦的秦檜，卻賜第望仙橋，賜銀絹萬匹兩，假教坊演戲。一伶上前宣揚秦檜功德，一伶將荷葉交椅讓他坐，並用詼語調笑；扮秦檜的伶人揖謝後將就座，忽墜落下頭上襆頭，露出髮髻，為雙疊大巾。伶問他：「此何？」答道：「二聖。」發問的伶人就撲擊其首，說道：「你儘管坐太師交椅，請取銀絹吧。此掉在腦後也行。」（宋岳珂《桯史》）這「二聖」意指被金邦虜去的徽、欽二帝，岳飛雖死，人民還是以「迎還二聖」來抨擊秦檜。秦檜大怒，逮伶人下獄處死。

又有一則民間的勾欄雜劇也寓意深刻。金人常以敲棒擊人腦致

⊕ **宋燈戲圖**
此為南宋朱玉《燈戲圖》長卷，今藏香港趙從衍天婦處。朱玉為南宋後期臨安（今杭州）宮廷畫家。卷後有明天順壬午（西元一四六二年）徐有貞跋和隆慶壬申（西元一五七二年）張申跋。所繪燈戲為臨安元宵節慶賞舞隊活動。牌樓後為樂隊，牌樓前這兩支舞隊，表演各有名目、規範。

死。紹興年間，有伶人作戲，說道：「要勝金人，必須要有足可與之相敵的對手。如金國有粘罕，中國有韓少保（韓世忠）；金國有柳葉槍，中國有鳳凰弓；金國有鑿子箭，中國有鎖子甲；金國有敲棒，中國有天靈蓋。」引人大笑（張知甫《可書》）。

❶ 宋雜劇圖
此為宋人絹畫，今藏北京故宮博物院。畫面二宋雜劇色女扮男角，右為副末，左為副淨，正在表演某個故事。

這時期的宋雜劇已經很發達了，腳色行當齊備，有一定的演出體制，加上積累有一批劇碼，是劇種成熟的標誌。

宋灌圃耐得翁《都城紀勝》載：「散樂，傳學教坊十三部，雜劇為正色。」在教坊十三部中，部有部頭，色有色長，參軍色已與雜劇色分開，專事主持、致語的職責，而雜劇色地位最高。又云：「雜劇中末泥為長，每四人或五人為一場，先做尋常熟事一段，名曰豔段，次做正雜劇，通名兩段。末泥色主張，引戲色分付，副淨色發喬（發噱），副末色打諢（說諧語）。又或添一人裝孤。其吹曲破斷送者，謂之把色。」從這裡可以知道宋雜劇的演出已有體制，先演「豔段」，次演「正雜劇」兩段，最後有吹「曲破」「斷送」。又據《夢梁錄》、《武林舊事》與之相證，可知南宋雜劇的腳色分配已很齊全了，有末、副末、副淨、旦、貼五行，而所謂的「裝孤」、「裝旦」，則是指扮官、扮婦女；戲頭、引戲，又有捷譏，則指其職責；又有雜扮、雜班，則指專演雜劇散段。一戲班稱「一甲」，或四人、五人或八人（一甲八人，腳色有重複）。這與文獻記載、出土文物是相符合的。

宋周密《武林舊事》卷十，有「官本雜劇段數」一節，記錄有宋雜劇二百八十本。這只是一份劇碼單，劇本早已不存在。所謂「官本」，可以有幾種解釋，或說是官方教坊演劇本，或說是經官方

❶宋雜劇《眼藥酸》

此為宋人絹畫，今藏北京故宮博物院。畫宋雜劇《眼藥酸》的演出狀況。賣眼藥者為副末，女扮，市民為副淨，色打諢。

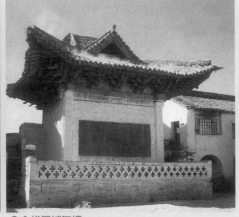

❶金代晉城舞樓

在神廟結構中的舞亭類戲臺臺始於北宋，而留存至今年代最早的一座，即為山西晉城冶底村東嶽廟的金代舞樓。其屋頂為十字歌山式。

認定的演劇流通本；這二百八十本應該看作是北宋末和南宋的教坊、勾欄的常演劇碼，從這份劇碼單，我們也可獲得許多資訊。宋雜劇不僅以說白演戲，也與音樂舞蹈結合，其中有很多以「歌舞大曲」命名的，如《王子高六么》、《四僧梁州》、《裴少俊伊州》等，以人名與曲名結合；又有《新水爨》、《天下太平爨》等，「爨（音竄）」即指唐、五代、北宋以來西南少數民族的爨族幻戲歌舞，與歌舞結合的計四十三本。又有以裝扮色命名的，如《睡孤》、《逛鼓孤》、《眼藥酸》、《急慢酸》、《雙賣姐》等，「孤」指官，「酸」指讀書人，「姐」即旦；又有以內容命名的，如《論談》、《醫馬》、《雙捉》、《相如文君》、《李勉負心》等；宋雜劇劇碼既豐富又複雜，大多是表現現實生活和歷史故事的。《童蒙訓》云：「如作雜劇，打猛諢入，卻打猛諢出。」《夢梁錄》云：「務在滑稽唱念，應對通遍。」宋雜劇的表演以語言表演為主，綜合有動作表演、歌舞表演，確是相當成熟的劇種了。

宋金雜劇，實為同一類劇種，但在金末元初卻稱金雜劇為「金院本」，泛指金代各類戲劇。元陶宗儀《輟耕錄》卷二五云：「金有院本、雜劇、諸宮調；院本、雜劇，其實一也。」

因金元之間，「北曲雜劇」的興起，這種「雜劇」已與宋雜劇

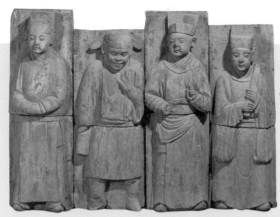

● 金代稷山雜劇磚雕
此磚雕於一九七九年在山
西稷山城北苗圃金墓出
土，右二人係女扮男角。
今藏山西省稷山縣博物
館。墓室北壁為墓主夫婦
端坐觀雜劇的磚雕。

有很大的不同，逐漸便將「雜劇」之稱專指北曲雜劇，而以「院本」
來稱呼金雜劇了。《輟耕錄》又將金院本稱作「五花爨弄」。「五花」
喻五個雜劇色，「爨弄」則是借搬演爨族幻戲歌舞而轉指演劇。《輟
耕錄》又記錄「院本名目」有六百九十餘種之多，分隸十一項：
和曲院本、上皇院本、題目院本、霸王院本、諸雜大小院本、院
么、諸雜院爨、衝撞引首、拴搐豔段、打略拴搐、諸雜徹等，演出
體式紛繁。其中也有與宋雜劇類似的，「和曲」即合曲，與大曲、
法曲配合演出，「諸雜大小院本」大多來自生活，竟有一百八十九
種，也有「豔段」及「院爨」等，但在演出形式上也不可能與宋雜
劇完全一致，如副淨的表演有散說、有道念、有筋斗、有科汎，其
他腳色也有表演格局。尤為人重視的是「院么」，乃是「行院」所
演的「么末」之簡稱，有人認為它可能就是元雜劇的前身，《輟耕
錄》也說「國朝院本、雜劇始厘而二之」。在南戲、元雜劇和明清
傳奇中，還能發現在劇本中穿插進了「院本」的簡單演出，比較完
整的演出有明李開先《寶劍記》傳奇中的院本《圓林午夢》。

+ 知識百科 +

**戲劇與戲曲**
　　人們習慣於把古代的戲劇稱為「戲曲」，因為「戲」指表演，「曲」指聲
歌，是中國戲劇體制的兩個方面，同時也說明中國戲劇始終與音樂有著緊密
的聯繫。對於中國古代戲劇而言，戲劇與戲曲是同義的關係，或稱「戲」，
或稱「劇」，或稱「曲」，並沒有嚴格的限定。

# 十一、古老南戲的早期形態

南戲的作品稱為「戲文」，因是用南曲歌唱的，所以又叫「南曲戲文」，簡稱為「南戲」。在中國戲曲史中，宋南戲的產生是有其特殊意義的，因為自它形成之後，一直影響著後世戲曲的發展。

南戲產生於何時呢？我們根據明徐渭《南詞敘錄》和祝允明《猥談》，徐說「南戲始於宋光宗朝（西元一一九○～一一九四年）」，祝說「南戲出於宣和（西元一一一九～一一二五年）之後，南渡（西元一一二七年）之際」，他們的說法是可信的，但又不完全正確。南戲最初叫「永嘉雜劇」或「溫州雜劇」，是一種地方戲曲形態，又被叫做「鶻伶聲嗽」，意即伶俐的聲調，原本是在「順口可歌」的「村坊小曲」、「里巷歌謠」的基礎上產生的，後來吸收了詞歌曲，又與流入溫州的路歧人雜劇相結合，慢慢地發展起來的。這應該有一個比較長的時期。所以，學術界認為，它最早應在北宋末產生原始形態，在宣和、南渡之際「濫觴」，發展到南宋成熟，宋光宗朝時已很「盛行」，所以會有「趙閎夫榜禁」禁戲的事，及至元代全面繁榮，元明之交至明中葉為不斷演進期。南戲形成以後，自南宋都城臨安向外流布，很快遍及浙江本省，又向南方各省流傳，南宋末年已流傳到北方的大都（北京）。

宋南戲流傳的劇本極少，據文獻記載，今知有戲文六種，即《趙貞女》、《王魁》、《王煥》、《樂昌公主》、《祖傑》、《張協狀元》。

《趙貞女》即《猥談》所說的《趙貞女蔡二郎》，故事來源於民間傳說，並附會漢蔡邕（伯喈），寫伯喈棄親背婦，為暴雷震死。陸游有詩云「滿村聽說蔡中郎」，此戲在宋代演出影響很大，批判了金榜題名、忘恩負義的蔡伯喈，喊出了下層婦女的痛苦呼聲，所以遭到了「榜禁」。

《王魁》寫王魁與妓女桂英相愛，誓約為妻，得桂英資助赴考，得中狀元後棄桂英另娶。桂英憤而自殺，死後鬼魂活捉王魁。

此戲也出於民間，王魁名俊民，其事最早見於宋張師正《括異志》卷三「王廷評」條。

《王煥》戲文爲已知文人創作的第一個劇本，作者爲太學生黃可道，生平不詳。寫王煥與妓女賀憐憐相遇於百花亭後發生的悲歡離合的故事。戲中充滿著爲愛情而進行曲折的抗爭，提出了婚姻自由的問題，有反傳統禮教的意義，在當時影響很大。南戲創作來自於民間，特別富有現實的抗爭精神。

《祖傑》的戲名已不傳，我們依據主人公的名字稱作《祖

❶《永樂大曲》戲文三種

明永樂六年（西元一四〇八年）完成的《永樂大曲》。原書收戲文三三種，現存卷一三九九一載《張協狀元》、《宦門子弟錯立身》、《小孫屠》三種，《張協狀元》係南宋作品，爲今存古南戲的最早劇本。

傑》。據周密《癸辛雜識別集》記載，溫州樂清縣惡霸和尚祖傑，爲長久占有一美貌女子，強令俞某娶該女子爲妻，並允祖傑侵淫。俞某不堪忍受，攜妻出逃，俞家竟被祖傑斬盡殺絕。人們紛紛爲受害者鳴不平，要求官府公斷。官府久拖不理此案，當地人就把此事編成南戲上演，引起社會公憤，官府才不得不杖死祖傑。南戲形成之初就出現了這樣富有現實抗爭精神的作品，可見戲曲的現實主義傳統由來已久。

《樂昌公主》，寫陳太子舍人徐德言娶後主叔寶之妹樂昌公主爲妻。時値戰亂，兩人破鏡執信，於陳亡後破鏡重圓的故事。

以上五齣戲，劇本均不傳。唯《張協狀元》有劇本流傳，爲現存唯一最完整的古南戲劇本，也是中國戲曲現存最早的劇本。爲南宋溫州九山書會編撰，是根據舊本《張葉狀元傳》改編的。戲寫書生張協與貧女曲折離合的故事，雖尖銳地批判了張協的負心，然最終又寫團圓，說明了「書會才人」（書會是當時編劇的行會）思想妥協的一面，作品的意義遠不如《趙貞女》、《王魁》。但《張協狀元》以具體的傳世作品，能讓我們認識古南戲在早期的藝術形態，有很珍貴的研究價值。

**腳色分配制**：南戲有七種腳色，即生、旦、淨、末、丑、外、貼，以生和旦爲主。戲中生扮張協，旦扮王貧女，從頭到底一人扮演，這是從民間生旦小戲發展而來的，也是由南戲傳統內容決定的。淨和丑是一對喜劇腳色，在戲中要扮演許多角色，演出也很繁重，還要臨場「打諢」。末扮張父、李太公和丞相府堂後官。外是生外之生，扮演老年正面人物，如扮丞相王德用。貼是旦之外再貼一旦，扮演丞相之女王勝花。古代戲曲的腳色制在南戲已基本定型，而後在發展中只有更細緻的分工。

**音樂組成**：南戲在音樂上具有強烈的民間氣息和南方色彩。演出的曲調最初來自民歌小調，如《豆葉黃》、《荷葉鋪水面》、《山坡羊》等，也有來自街巷歌謠，如《福州歌》、《福清歌》、《吳小四》等，也有來自宋詞的詞歌曲，如《生查子》、《臨江仙》、《風入松》等。進城後，還吸收了勾欄技藝的曲子，如唱賺、諸宮調、鼓子詞，甚至有來自傀儡、皮影戲的《川鮑老》、《大影戲》等。還有從宋歌舞大曲和隊舞中吸收的曲子，甚至還有少數北曲牌子摻入使用。曲牌的組合靈活自由，還沒有形成一定的聯套體制，但也有少數比較完整的套曲，還借用了一套諸宮調。唱法又多樣化，有獨唱、二人對唱、三人輪唱、同場唱、後臺幫唱等。

**結構體制**：早期南戲不分「折」，也不分「齣」，而是從頭一直演到結束，是一種「連場戲」的形式。劇情的自然段落，是以人物

的上下場來區分的。出場人物眾多，環繞中心情節而展開衝突，衝突此起彼伏，直到終場。南戲已有開場，叫「副末開場」，例由副末一人上場，用四句韻語點明劇情大意，最後報戲名題目。比較特殊的是，用了一套「諸宮調」來邊唱邊說劇情大概。唱畢，奏一支曲，引生扮張協舞蹈上場。「副末開場」是南戲的特點，對後世戲曲影響深遠。劇情展開，以生場、旦場交錯進行，時分時合，中間還穿插不少淨、丑和末的滑稽表演，有的與情節有聯繫，有的也可與情節無關，呈鬆弛型的結構形式。

表演形式：除唱、念、舞蹈外，已初具古代戲曲虛擬表演的特色。戲中已經有開門、關門、登山、趟馬的一些虛擬表演動作，也運用了擬聲效果。最特殊的表演是，以人做門，以人做桌，二人一站，中間容人通過的地方就是門；張協與貧女成親，要喝喜酒，就讓小二彎下腰來，在其背上擺起酒席，這桌子還能作說話、偷喝酒的詼諧表演。這是一種很有意義的表演原則，但當時也許受條件的限制，一切用人體來表現一定的含義，不想竟長遠地影響著中國戲曲的表演形式，而且形成了最先進的表演形式。

這種體制和表演形式，在幾百年的藝術歷程中形成了中國戲曲藝術的基本規律，而在明傳奇的昆腔表演系統中，這個規律又達到了很高的層次，完整地構成了中國戲曲藝術的體系。

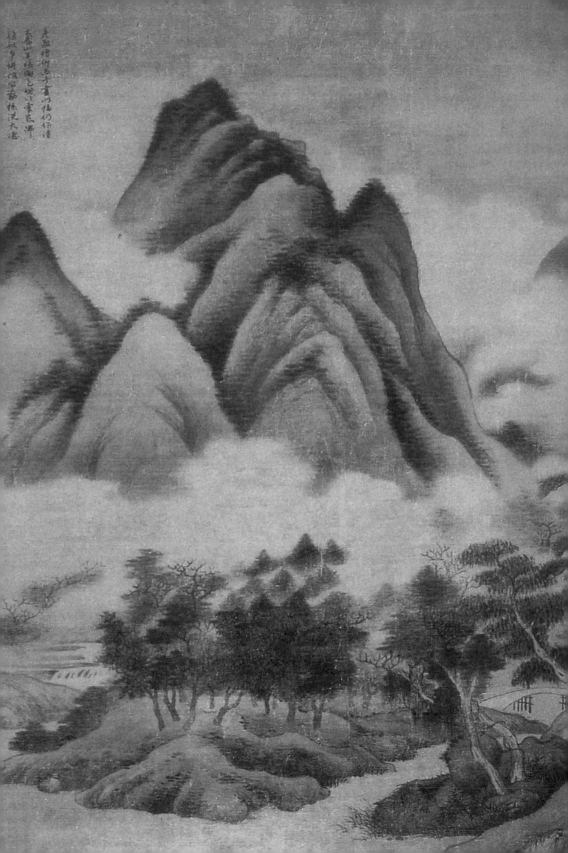

# 捌。

## 文人意識強烈的元代藝術

元（西元一二七一至一三六八年）

　　十三世紀初，塞北的蒙古族在成吉思汗的領導下，逐漸強盛起來。西元一二七九年，忽必烈統一了全國，結束了宋金南北分裂的局面。在元朝統治的百餘年時期，政治、經濟及文化方面，曾一度陷於衰敝狀態。文化藝術卻發生了較大的變化。書畫藝術方面的成就，不容低估，戲劇藝術方面出現了輝煌一代的元雜劇和繁榮發展的元南戲。

　　這時期，民族衝突和階級問題比以前任何歷史時期都要尖銳。元統治者將人分成四個階層看待，它們是蒙古人、色目人（西域諸族）、漢人（原金國統治的契丹、女真、高麗人和漢族）、南人（原南宋的漢族）；社會上又有「九儒、十丐」的說法，南方的知識分子社會地位極為低下，所謂的「南宋遺民」入元不仕，有著強烈的民族意識。但是，在文化形態上，卻仍然表現為漢民族的文化形態，且呈現多民族文化交融的狀態。元朝立國之際，在悠久博大的漢文化的影響下，已逐步漢化，蒙古和色目的學者也用漢文著書立說，學習漢民族的書畫藝術，而在興起的雜劇藝術中也吸收了不少蒙古和色目的音樂和語言。在這種文化的相互融化和轉化的背景下，文化藝術依然取得了較大的發展。

　　但是，由於元統治者對漢族知識分子的歧視政策，又停止了近八十年的科舉制度，即便在後期曾恢復科舉取士，仍對「漢人」和「南人」極為苛刻。因此，文人大多寄情於翰墨山水，「青山正補牆頭缺」，不少有才華的文人從事戲劇創作。元代藝術在宋文人畫思潮的影響下，又興復古思幽之風，注重筆墨情致，從中寄寓著強烈的文人意識；在戲劇創作中，則強烈地表現著文人心中的鬱積和對現實的不滿。一種受時代壓抑的文人意識，包括情感、思想、意趣等，透過不同的方式，借藝術創作若顯若晦地表現出來，形成一代藝術的基本性格。

# 一、遒麗秀媚的元代書風

中國的書法自漢代，經魏晉至唐宋，基本上奠定了完備的藝術格局。書法自元代始，其主體潮流乃是沿著帖學的路子發展，進入了習古守常而出入變化於古法的時期。

元代的書法沿晉唐古法，把楷書的「姿質秀態」又向前推進一步，把行書、草書的線條美進一步展示，其成就雖不及古人，但在學古中也能體現各人的風格。影響最大的書法家趙孟頫已開秀麗圓潤之風，又有「元八家」的書法，各具特點，或矯縱，或勁疾，或狂放，總不如趙孟頫書體的影響深遠，而大多有變古法爲遒麗的一面，由此形成遒麗秀媚的元代書風。

趙孟頫（西元一二五四～一三二二年），字子昂，號松雪道人。他是宋太祖的第十一世孫，秦王趙德芳的後裔。趙孟頫以宋王室之後仕元，累官至翰林學士承旨。詩文書畫俱精，尤以書法稱時，然元代以後貶趙字的論者頗多，以其仕元失節。但是，趙孟頫畢竟是一代大家，在南宋書法衰微之時，探源遠古，力追「二王」，酌取隋唐，以其圓轉流麗、骨力秀勁的「趙體」，給書壇帶來了春風駘蕩的復甦氣象，領導書壇近百年，成爲「館閣」書體「顏、柳、歐、趙」之一，仍不失爲中國書法史上的優秀代表。

趙孟頫蘊含著隱晦的貴族文人意識，雖沒有「顏體」那種雄渾，不似「米字」那般恣肆，不像蘇軾那麼豪放，然其遒美雅健，圓韻含蓄，發揮著書法的抒情意味，別有一番藝術的美感。趙孟頫的書法淵源，歷來多有論述，說其篆法得自石鼓文，隸法得自鍾

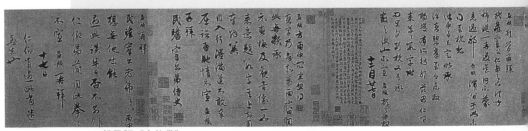

**❶ 趙孟頫《十札卷》**

元趙孟頫書法探遠古，集各家之長。此手卷行書信札，純和灑落，遒媚雅健，用筆得心應手，具飄逸臨風的美感。今藏上海博物館。

**❶ 鮮于樞《詩贊卷》**
元鮮于樞書法與趙孟頫齊名，為元初托古改制宣導者之一。此卷為行草書，具張旭、懷素之風韻。今藏上海博物館。

綜，行草得自「二王」，晚學米南宮、李北海，可見積學功深。清初馮班說：「趙松雪出入古人，無所不學，貫穿斟酌，自成一家，當時誠為獨絕也。」（《鈍吟書要》）趙孟頫以「復古」為宗旨，認為「結字因時而傳，用筆千古不易」，他的書法變化出入於古法之中，終成自家風貌的「趙體」書風。趙孟頫書法諸體皆備，行、楷尤為精妙，「結體妍麗，用筆遒勁，風格整暇，意態清和」。「趙體」楷書帶有行書的筆意，能日書萬字，是最捷美流便的書體。

趙書總體風貌屬秀媚，然其行筆俐落，斬截飛動，於規矩之中內藏骨力，如《樂毅報燕王書》全以骨勝，尤當晚年更重視風骨。明清人批評其書秀媚有餘，骨力不足，乃言出有因，亦失之於偏頗。

趙孟頫傳世墨跡很多，大多為行、楷、草。早年的草書《千字文》、小楷《褉帖源流》等，運筆穩重，結體嚴謹，是學智永、鍾、王的典型作品；中年的書法成就最高，小行書《洛神賦》、《前、後赤壁賦》、大行書《煙江疊嶂詩》等，出神入化，遒勁姿媚，已在「二王」諸帖基礎上形成自己的風格；晚年的大楷《膽巴碑》、《福神觀記》等，端莊肅穆，雄遒蒼健，融入漢碑筆法，於秀媚中內藏骨力。趙孟頫書法能自知自識，功力深邃，具有鮮明的時代特點和個人風格，這是元以後的書家難以企及的。

所謂「元八家」，指鮮于樞、康里子山、楊維楨、饒介、泰不華、鄧文原、盧集、張雨等，「八家」之書各有自己的特長和風貌。

鮮于樞、康里子山當時與趙孟頫齊名，影響較大。鮮于樞行草書蒼勁宕逸，大字老辣，小楷典雅。他的書藝觀與趙孟頫一致，提倡師法魏、晉、唐諸家，是元初書法托古改制的宣導者之一。他精於楷、行、草，「筆勢如猿嘯蒼松，鶴鳴老松」，秀逸而有遒勁，有「山餚野蔬」之趣。小楷精品有《老子道德經》，大楷代表作有《透

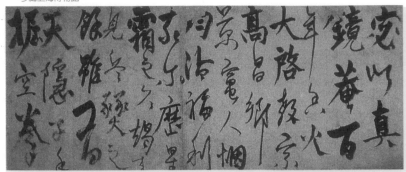

光古鏡歌》，行楷書《游高亭山記》有古雅之風，行草書《王荊公
雜詩》、《詩贊》筆墨酣暢，奇態橫生。康里子山，是著名的哈薩克
族書法家，也善楷、行、草，得晉人筆意，行筆如疾風驟雨，具遒
勁之勢，能日書三萬字。主要作品有草書《顏魯公述張旭筆法
記》、《謫龍說》、《漁父辭》等。

　　風獨特的有楊維楨、饒介、泰不華。楊維楨書法學晉入索靖，
多章草筆意，蒼莽奇古，詭形怪狀，氣勢儡人，故人說其書有「亂
世氣」，具一種特別風貌，如行書《鬻字窩帖》、草書《夢游海棠城
詩》。饒介，師事康里子山，其書《焦池積雪詩卷》瀟灑流麗，勢
旺神滿，別有一番清新朗爽的意境。蒙古族書法家泰不華，擅篆、
隸、楷，篆書師徐鉉，筆法溫潤之中透出勁健，得漢碑篆額篆法，
風格高古，如篆書《陋室銘》。

　　此外如鄧文原以章草著名，其書《急就章》，清勁秀麗，韻致
古雅，多含隸意。時人久不習章草，故鄧文原的《急就章》起了重
振章草風姿的作用。虞集，於書法各體皆有法度。明王世貞稱其書
法如長劍倚天，長虹駕海，神采可愛。其《垂虹橋記》書法，秀蘊
外露，獨具風貌。風格峻逸的張雨，有晉唐人風韻。從其書《趙畫
二卷》、《臺遷閣記》可知他初學趙孟頫，後學李邕，於遒麗與雄放
之中，獨得神韻，自成一格。

# 二、文人畫家的山水意境

中國的繪畫發展到元代，最顯著的特點是文人畫的興起。人物畫相對減少，山水、枯木竹石、梅、蘭等成為主要的題材。

文人畫重視畫家主觀意興的抒發，畫山水則把山水當作抒發畫家主觀思想情趣的一種手段，與宋山水畫刻意求「眞」形成鮮明的對照。由於文人畫家所處的境遇不同，審美趣味不同，畫法師承不同，透過筆墨處理的差異，追求的意境也就不同，呈現出不同的風格。文人畫又重視意趣與詩、書、畫、印的進一步結合，畫上題款、題跋、題詩相當普遍，並進一步發展了宋文人畫的傳統，把形似放在次要地位，遺貌求神，以「簡逸」為上，重視意境。這在繪畫史上又是一次創造性的發展。

山水畫在元代發展到較高的階段，畫家在對自然山水的直接感受中，藉以表現自我人格和個性，對自然山水的理解也更為深刻。初期以錢選、趙孟頫、高克恭為代表，元中期以後以黃公望、王蒙、吳鎮、倪瓚為代表，號稱「元季四大家」，他們直接或間接受到趙孟頫的影響，以簡練超脫的藝術手法，把山水畫提升到一個新的階段，代表著山水畫發展的主流。元代山水畫，對明清兩代影響極大。

**錢選**，浙江吳興人，工詩，能書，善畫，繪畫成就尤為突出，是一位技法全面的畫家。入元後隱居不仕，流連詩酒，潛心作畫以終。他在繼承前代傳統的基礎上，自出新意，形成了自己的獨特風貌。他的創作主張體現文人氣質，即所謂「士氣」，擺脫對形似的刻意追求，善畫青綠山水，注進文人的筆法和意興，表現出一種生拙之趣，自成一體。他的《浮玉山居圖》和《山居圖》，以隱居生活為題材，前圖淡著色，融青綠山水與水墨山水於一爐，別具秀潤清雅的新風格。後圖青綠重彩，色彩斑斕清麗，於精巧工致中不失生拙秀逸之氣，以體現文人清雅的氣質。

趙孟頫是元初書畫大家，開創元代書畫新風的領袖人物。在繪畫方面無所不能，山水、人物、花鳥、竹石，或工或寫，或賦色或水墨，件件精通。提倡簡率、尚意、以書入畫，使文人畫走向全面的成熟。趙孟頫說：「作畫貴有古意，若無古意，雖工無益。」他所謂的「古意」，乃是托古改制，取其「意」而改其制，改其制而出新意。他對南宋院體畫風不滿，力追唐與北宋的畫法又能捨短袪腐，正如董其昌所謂「有唐之致去其纖，有北宋之雄去其獷」（《容臺集》）。他在崇「古意」中，走出了一條「簡率」的道路，由「四大家」加以發展，形成元一代畫風。

　　高克恭（西元一二四八～一三一〇年）畫山水，深得米芾父子法，但也取董源、巨然之長，故其山水畫，似董、巨而趨於簡淡，

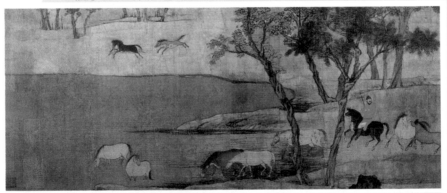

＋知識百科＋

**《秋郊飲馬圖》**

　　趙孟頫五十九歲時畫的《秋郊飲馬圖》堪為傑作，也可看出其取唐人的遺意。此畫描繪清秋郊野放牧的情景。構思、布局極富意韻，其藏與露、疏與密的安排頗具匠心。林木、坡石、人馬置於右半部，將來處藏於畫外，而人馬往左方走去；右方只露稀疏的樹幹和一泓溪水，又把樹梢、遠山、遠水藏於畫外；隔溪堤岸又向左延伸，對岸兩馬的奔逐，目由放逸，點出左方境外尚有無限景物。畫似完而意猶未盡，讓人回味其深藏的意味。用筆有工有寫，既濃郁又清麗，有色有墨，色不掩墨。畫家成功地將青綠山水與水墨山水、唐人鞍馬與宋人鞍馬、行家畫與文人畫融為一體，以筆墨出情趣、出意境，從中能體悟到畫家內心的情思。他的淡設色《鵲華秋色圖》、水墨《水村圖》，又是另一種寫意風格。

似二米又非一味水墨暈章。
元朱德潤說：「高侯畫學，簡
淡處似米元暉（米友仁字），
叢密處似僧巨然，天眞爛漫
處似董北苑（董源曾任北苑
副使，故稱），後人鮮能備其
法。」（《存復齋集》）高克恭
山水發展了「米點」畫法，
獨樹一枝，後人稱「高
米」；又有「南趙北高」的
說法，將他與趙孟頫並提。
高克恭山水畫爲一代奇作，
對明清山水畫產生較大影
響。今所存《春山晴雨圖》
可代表高克恭的畫風。

元泰定初至至正十八年
（西元一三二四至一三五八
年）左右的三十多年間，
「元季四家」山水都取得了卓
越的成就，對近古的山水畫
的發展，發生著深遠的影
響。

黃公望（西元一二六九
至一三五五年），常熟人。中
年曾充任小吏，因張閭案受
牽連坐牢，出獄後隱居不
仕，皈依全眞教，寄情山
水，五十歲左右專心山水創
作。曾受趙孟頫影響，上師
董、巨，間及荊、關、李成

❶ 春山晴雨圖
元代高克恭畫，絹木，立軸，淺設色，縱一二五‧一公分，橫九
十九‧七公分，李衎題詩云：「春山半晴雨，色現行雲底，佛髻
欲爭妍，玟公勤梳洗。」今藏北京故宮博物院。

### 《春山晴雨圖》

　　高克恭今所存《春山晴雨圖》可代表高克恭的
畫風。此圖寫春山雨過之後的景象。煙雲流潤，在
山間繚繞迂迴，山巒林木如沖洗過一般，明潔清
爽，濕漉欲滴，元氣淋漓。構圖開闊簡潔，前景繁
而筆墨濃重，後景簡而筆墨清淡。右下部松柏高大
挺拔，雜木倚側傾斜，對比成趣；左半部坡前溪水
流出畫外，使畫面境界伸展開來。上部僅用淡墨畫
出山巓，山體淹沒於雲海之中，造成清曠的意境。
畫山石，將皴擦與暈染結合，不露筆痕；畫雲山，
以水墨暈染之外，加以勾、皴、點，筆墨並重，仍
顯骨力。

**❶天池石壁圖**
元代黃公望畫。絹本，立軸，設色，縱一三九‧三公分，橫五十七‧二公分，七十三歲時作。
圖版為局部。今藏北京故宮博物院。

諸名家，晚年大變其法，自成一家。他常在虞山、三泖九峰、富春
山之間領略自然勝景，見有好景怪樹即速寫模記，所畫千岩萬壑，
愈出愈奇。黃公望的山水，有兩種風格，一作淺絳山水，山頭多礬
石，筆勢雄偉；一作水墨山水，皴紋較少，筆意簡遠逸邁。這是區
別於王、倪、吳三家的地方，被推為「元季四家之冠」。他還著有
《山水訣》一文，給山水畫創作經驗作了總結。

　　黃公望有深厚的傳統功底，豐富的自然景物的積累，善於表現
自然景物的「性格」和山水的意境。他的山水畫多是六十歲以後所
作，其代表作可推《富春山居圖》，筆墨洗煉，意境簡遠，用草篆
筆法寫景，乾筆皴擦與濕筆披麻渾成一體，堪稱創格。黃公望畫富
春，乃畫家之富春，抒寫物我兩化的意象，有自然之趣，也有畫家
的靈寄，即詩家所謂的「有我之境」。他的《溪山雨意圖》，是迄今

所見最早的作品，表現了煙雨迷濛的溪山平遠景色，其中明顯有趙孟頫、高克恭的影響。《九峰雪霽圖》、《剡溪訪戴圖》兩幅雪景山水，筆墨相仿，「借地為雪」，以極少的筆墨表現了蕭索寒荒的意境，並體現其墨辨五色和墨不妄施的特點。

王蒙（西元一三○八～一三八五年），吳興人。曾為閒散小官，元末歸隱浙江黃鶴山，高臥青山近三十年。他自幼受外祖父趙孟頫影響，並承董、巨傳統，而自出新意。畫山水喜用枯筆、乾皴，筆法蒼秀，或表現鬱然深秀，或表現山色蒼茫，大多為山林隱居生活。於山水畫寫人的山林逸趣，是王蒙山水的特點之一，也是他隱居思想的表達方式。《青卞隱居圖》為其創作高峰期的代表作。董其昌嘆服這是為卞山「傳神寫照」，神氣淋漓，為王蒙第一得意山水。其他如《春山讀書圖》、《葛稚川移居圖》也具有相同的風格特點。王蒙的筆墨工夫高出時輩，其特點是能以多種方法表現江南溪山林木的蒼鬱繁茂和濕潤感，繁而不亂、密而不塞，氣韻猶在，到晚年尤見功力。

倪瓚（西元一三○一～一三七四年），無錫人。家富裕，自築園林。曾奉道釋，為士大夫畫家中一「高士」，浪遊五湖三泖間，晚年有出世思想。他的山水主要受董源的影響，山水布局往往是近景平坡，上有竹樹，其間有茅屋或幽亭，中景一片靜水，遠景彼岸為起伏山巒，意境蕭散簡遠，而簡中有繁，用筆似嫩實蒼，給文人水墨山水畫以新的發展。倪瓚的作品如《虞山林壑圖》、《松樹亭子圖》、《西林禪室圖》等，筆墨尚簡，意境幽深，用筆極精。常用乾

+ 知識百科 +

**《青卞隱居圖》**

　　王蒙《青卞隱居圖》為其創作高峰期的代表作。卞山在浙江吳興西北，以碧岩景色為佳。此圖以水墨畫出卞山氣象大貌，從山麓到山頂，千崖萬壑，曲折盡態，林木森森，導入翠微。山麓澗水迂迴回，流入溪潭，近植茂樹，秀姿蔽天。一老者曳杖步出幽徑，林木叢中屋內有高士依床，山野深處，平添靈氣。於山水畫寫人的山林逸趣，是王蒙山水的特點之一，也是他隱居思想的表達方式。此圖畫石、畫土、畫雲岩皴法多變化，用破筆、圓筆點苔，繁簡得宜。畫上中端掛長瀑破空而下，以動勢活躍寧靜，似給山水以生命律動。

筆皴擦，其創造的折帶皴，最有特
點。有的作品，在明潔的水墨中，
用乾而毛棘的「渴筆」，俐落而有變
化，為一般畫家所不及。董其昌曾
說：「作雲林（倪瓚，號雲林子）
畫須用側筆，有輕有重，不得用圓
筆，其佳處在筆法秀峭耳。」（《畫
禪室隨筆》）倪瓚的畫與王蒙不同，
倪以蕭疏見長，王以茂密取勝。這
兩種畫法，在明清時得到同樣的發
展。

　　吳鎮（西元一二八〇～一三五
四年），嘉興人。性情孤潔，隱居不
仕，以賣卜賣畫謀生，一生窮困。
讀儒書，通道釋，曾在題墨竹詩中
道：「倚雲傍石太縱橫，霜節渾無
用世情，若有時人問誰筆，橡林一
個老書生。」曲折地流露出了他的
處世態度。畫山水師法董、巨，自
有一種蒼鬱之氣。惲南田曾將他與
同學董源的黃公望比較，認為「吳
尚沉鬱，黃貴蕭散，兩家神趣不
同，而各盡其妙」，但是在當時，吳
鎮的畫不被人看重。吳鎮不以所畫
媚世，而專注筆墨情致，後來果成
一家，所畫山水有林下風氣。清初
吳曆說他所畫「出新意於法度之
中，寄妙理於豪放之外，渾然天

◉ **青卞隱居圖**
元代王蒙畫，紙本，立軸，水墨，縱一四〇·六
公分，橫四十二·二公分，墨法乾濕互用，氣勢
充沛蒼鬱。今藏上海博物館。

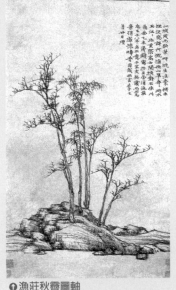

**漁莊秋霽圖軸**

《漁莊秋霽圖軸》是最能代表倪雲林的作品。三段式平遠構圖，荒諸秋林，隔水遠山。用簡括平淡的表現形式來概括深沉的憂慮和悲涼的心情，正是倪畫為後人難以企及的地方。

成，五墨齊備」。在「元季四家」中，吳畫少用乾筆，充分發揮水墨暈染的特徵，以顯示自己的山水畫特點。現存作品有《漁父圖》、《雙檜圖》、《嘉禾八景圖》、《秋江漁隱圖》等。《漁父圖》有多卷，均表現江南山水景色，小舟漁父活動其間，隨意點染，意境或開闊或幽深，又大多以秀勁瀟灑的草書《漁父辭》相配，寄寓隱逸之意。

元山水畫的發展與水墨畫風的形成，與「元四家」的努力與宣導有很大的關係。除此以外，元山水畫也有其他各種畫風，如有繼承馬遠、夏珪一路的，也有繼承李成、郭熙一路的，也有繼承「界畫」一路的，所作界畫樓閣，氣勢飛動，別具一格，對後世均有程度不同的影響。

## ✛ 知識百科 ✛

### 《雙檜平遠圖》

《雙檜平遠圖》為目前所見吳鎮山水畫中最早之作，吳鎮作此畫時年已四九歲。畫浙西一帶的川景水鄉，秀麗的低巒平崗，豐茂的雜木叢林，布滿湖泊溪澗的丘間平原，充滿著旖旎的風光。兩枝交柯的老檜兀立溪畔，而將平崗、水流、屋舍、遠處的樹叢皆壓低，更顯出檜樹的蒼勁雄姿，使人襟懷舒展而情思邈遠。此圖顯示了吳鎮的氣質，元氣淋漓而不入野。

**雙檜平遠圖**

元代吳鎮畫。絹本，立軸，水墨，縱一八○·一公分，橫一一一·四公分，該圖曾被誤為《雙松圖》。今藏臺北故宮博物院。

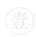
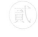

# 三、墨竹、墨梅與人物畫

　　元代文人畫的發展，使花鳥、竹石、梅蘭等題材的繪畫也發生了顯著的變化。墨筆花鳥以及竹石梅蘭的廣泛流行，是其突出的標誌。在藝術上講求自然天趣，「以素淨為貴」，宋院體花鳥雖未中斷，但比起水墨花鳥，其形式就遠不及。元代的人物畫，或道釋，或歷史，或傳說，或表現士大夫的閒適，捨此而無它，作品寥寥。

　　由於時代的原因和水墨山水的發達，元文人的審美觀念也必然會反映到花鳥畫上來。因為水墨花鳥、竹石、梅蘭等最適合文人以筆墨來寫意寄興，倪瓚所謂「逸筆草草，不求形似，聊以寫胸中逸氣」的說法，很快得到士大夫文人的贊同和呼應，就是書家、山水畫家也大多兼擅水墨花鳥和竹石梅蘭。元代的墨畫發展很快，畫墨桃、墨瓜、墨葡萄、墨鷹、墨牛、墨魚、墨蟲、墨鳥等，都不乏其人。其中以墨竹和墨梅成就最高。唐五代已有墨竹，宋有專攻墨竹的畫家，如文同。《宣

● 桃枝松鼠圖
元代錢選畫。紙本，橫幅，設色，縱二十六·三公分，橫四十四·三公分，筆法工整而有古拙之態。今藏臺北故宮博物院。

+ 知識百科 +

### 錢選的水墨花鳥

　　錢選（西元一二三九～一三〇一年）的《桃枝松鼠圖》就是元初花鳥畫由工麗向清淡轉變階段的代表作，其開拓簡逸的意境情趣，已預示著向寫意轉化的訊息。據說錢選由於「得酗於酒，手指顫掉」，他才著意在墨花、墨禽上寫意作畫，但這並不是主要的原因。他在作著色花卉時，就妙在生意浮動，隨著觀念的變化，自然向清淡的寫意風格轉化，而他的《白蓮花圖》，已開創水墨寫意的先聲。

和畫譜》分畫十門，墨竹列爲一門，在元代大興，又盛行「竹譜」；墨梅也在宋人「以墨點花」的傳統基礎上，發展成爲一格。

《佩文齋書畫譜》收錄元代畫家四百二十多人，其中專畫或兼畫墨竹的約占三分之一強。文人士大夫都以墨竹爲遣興。

李衎（西元一二四五～一三二〇年）是畫竹大家，並能深探竹理，訪吳楚閩南竹鄉，甚至出使高趾（古越南），也訪異邦奇竹，觀察竹的生態形色，著《竹譜詳錄》一書。他畫竹達到物我難分、「忘予之於竹」的程度。他的《修篁樹石圖》可以代表元代墨竹的最高水準，李衎也被稱爲「寫竹之聖者」。

柯九思（西元一二九〇～一三四三年）畫竹師法文同、李，他畫的墨竹「晴雨風雪，橫出懸垂，榮枯稚老，各極其妙」。他的《竹石圖》枝葉疏散有致，《雙竹圖》濃淡掩映得宜。柯九思提出書法可通畫法，畫竹枝可用草書法，發揮趙孟頫的說法，爲文人畫家所欣賞。

顧安，以畫風竹而著名，時人論其畫「竹態風勢，極生動之致」。他和倪瓚、張紳合作的《古木竹石圖》，倪瓚畫石，張紳寫古木，加上楊維楨的題字，猶如君子聚會中的吟詠彈唱。

這時期，畫竹被視爲文人雅事，所以山水畫家，往往「畫山畫水不足便畫竹」，如趙孟頫、高克恭、倪瓚、吳鎮等，都留存有墨竹圖，尚有少數民族的伯顏完仁、赤盞君實，也以畫竹出名。元一代的畫家，雖視墨竹爲遣興，但也花去窮年累月的精力，使「此君（墨竹）」在畫史上的地位愈益突出。

墨竹風行之時，墨梅也爲文人所尚，其中以王冕最爲著稱。

王冕（？～西元一三五九年），會稽（浙江紹興）人。曾屢應進士不中，便遁跡江湖，後歸隱家鄉九里山。他能詩善畫，尤工墨梅，繼承南宋楊無咎並推崇華光和尚的梅花。「萬蕊千花，自成一家」（夏文彥《圖繪寶鑑》）。王冕畫梅，自有託興，曾在一幅畫上題云：「冰花個個團如玉，羌笛吹他不下來。」因此險些入獄。王冕畫梅多有創造，用筆精煉，墨色清淡明淨，勾花點蕊似不經意，極爲自然；創「胭脂作沒骨體」，用朱色點畫，受時人喜愛；又在

↑南枝春早圖

元代王冕畫。絹本，立軸，水墨，縱一四一·三公分，橫五十三·九公分，為王冕墨梅代表作。今藏臺北故宮博物院。

圈白梅花的傳統上，多用「飛白」，更見風韻，也勝人一籌。曾著《梅譜》傳世。

他的《墨梅圖》畫倒掛梅枝上的繁密梅花，千姿百態，猶如萬斛玉珠撒落於銀枝，晶瑩透徹，滲出一股清氣。並於畫上自題詩五首，其一曰：「明潔眾所忌，難與群芳時；貞貞歲寒心，唯有天地知。」詩情畫意相映，具有深邃的思想意蘊。畫梅用「圈花」，爽利灑脫，以繁花達意也是創新。王冕的梅花充滿著強烈的文人感情色彩，表現其孤傲正直的胸懷，人稱之為「野梅」。

在畫史上，與王冕齊名的畫梅畫家尚有陳立善，其作品有「疏影橫拖水墨痕」的特點，極為清雅。這時期，善墨梅者有多人，正與文人士大夫情懷相合，但無論寫竹、寫梅，總須寫出「士氣」來，方為雅賞。

元代的人物畫處於衰弱之勢，因為當時的一般畫家對人生抱有一種冷淡的態度，「非畫者不說人事，是乃疏於人事之故也」，儘量避開接觸社會反映社會的事情。山水畫家王蒙說，他只要有「一管筆，一錠墨，一張紙，一片山」便能過「一生」，寄情於山水，而疏於去表現人事。元代的人物畫家，初有趙孟頫，評者認為其不

《南枝春早圖》

《南枝春早圖》意韻更深，技法精備，為王冕墨梅的代表作。繪倒垂老梅一枝，以飛白法畫椿，兼有書法筆意，花枝交接處筆斷意續，運筆風神峭拔，挺勁瀟灑，一氣呵成。畫枝梢則氣足力滿，頓挫有韻律。畫花仍枝花繁茂，但疏密有致，圈花用破蕊法，既表現出花瓣的柔潤感，又表現出梅花的骨力，妙然天成。

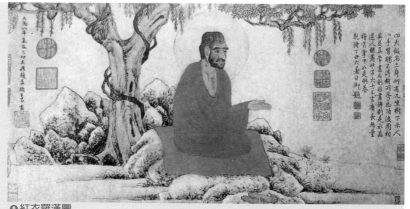

**❶紅衣羅漢圖**
元代趙孟頫畫。紙本，橫卷，設色，縱二十六公分，橫五十二公分，畫羅漢神態生動，風格渾穆。
今藏遼寧省博物館。

遜於宋代的李公麟，後有錢選、劉貫道、任仁發、顏輝、張渥、朱
玉、王繹等，各有所長。

趙孟頫的人物鞍馬畫成就也很突出，他吸收前人傳統，從韓
幹、李公麟作品中吸取營養，參以古法，創造了具有時代特色的作
品，成爲唐宋後一位畫人物鞍馬的名家。傳世作品有《三世人馬
圖》、《人騎圖》、《紅衣羅漢圖》等，前二圖保留有較多的唐人遺
風，後一圖則是參以古法所創作的一幅人物畫傑作。

劉貫道重視傳統，能集諸家之長，且平時又重寫生，積累現實
素材。劉貫道曾爲元朝「御衣局使」，於西元一二七九年畫有《元
世祖出獵圖》，其中人物、鞍馬尤爲詳盡，皆由平時寫生而來，神
情生動，體態準確；忽必烈乘騎居中站定，乃風驃不凡。

顏輝所畫多道釋人物，工畫鬼，亦善畫猿。傳世作品有《劉海
戲蟾》、《李仙像》、《水月觀音圖》、《中山出獵圖》、《戲猿圖》等。

**＋知識百科＋**

**《紅衣羅漢圖》**
　　趙孟頫五一歲創作《紅衣羅漢圖》，是根據在京師時，與天竺僧遊，故在
畫羅漢時參以天竺僧形象，粗有古意。羅漢的衣紋用鐵線描，即使是輔體樹
石等也相應地用鐵線描，宗唐法，且過分精細。整幅畫以羅漢手掌向右平伸
爲趨向性動勢，坡石、藤葉俱向右傾斜，似有象外之趣。

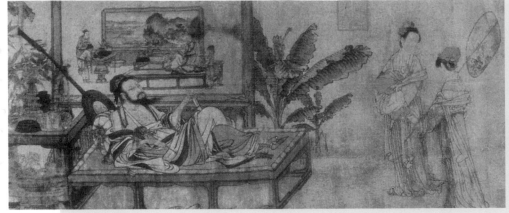

顏輝畫人物，筆法粗獷，有梁楷減筆遺法，以水墨居多；所畫仙人能於外表中突出不同凡響的人格魅力和精神力量，富有個性色彩。如《李仙像》，畫家筆下的形象，雖衣著襤褸，足跛貌醜，但身材硬壯，目光深沉，表情肅穆，微蹙的眉宇間英氣逼人，似乎能洞察人間的善惡，藝術地表現了李仙的氣質和性格。畫法以水墨與淺設色相結合，使人物在雲霧、石崖、飛泉的神祕氣氛中更顯突出，更見深度。從此圖可以看出畫家受南宋李唐人物畫影響，在性格的刻畫上既含蓄又鮮明，這是人物畫發展到元代的代表作，在畫史上占有重要的地位。

其他如任仁發的《張果見明皇圖》、張渥的《九歌圖》、《雪夜訪戴圖》、王繹的《楊竹西小像》（倪瓚補松石）、朱玉的《揭缽圖》，或設色，或水墨，或白描，各有特點。

**＋ 知識百科 ＋**

**《消夏圖》**

劉貫道的《消夏圖》據考為《七賢圖》殘卷，圖中閒適形象似六朝文士，即為阮咸，後人誤題為《消夏圖》。此圖頗具古典意味，畫一士大夫斜倚床榻的閒適形象，卻又皺眉似有所思；此圖很重視環境輔體的渲染，又畫中有畫，屏中有屏，似學五代周文矩的「重屏」。

# 四、繁盛一代的元雜劇

金末是元雜劇的醞釀期；蒙古族滅金以後，是它的繁盛期；元滅南宋統一全國以後，雜劇南下，卻慢慢走向中落；元末已是強弩之末，走向衰微了。

元雜劇的形成和興起，有政治上、經濟上和文藝本身的各種因素。西元一二三四年，蒙古族滅金以後，對北方各族人民實行了殘酷的統治，人民要求有能表達心中憤慨的藝術作品出現，於是一些帶有批判現實政治的和包含反抗情緒的雜劇劇碼應運而生。元初，北方的大都（北京）、眞定（河北正定）、汴梁（開封）、平陽（山西臨汾）等都市，城市經濟雖經戰爭破壞，但恢復很快，爲元雜劇的演出提供了物質條件和群眾基礎。由於元統治者廢科舉，斷絕知識分子的進仕之路，有一部分知識分子便轉向勾欄爲雜劇藝人寫戲，爲人民鳴不平，如關漢卿、王實甫、馬致遠等。明胡侍《眞珠

◐ 霍山明應王殿元雜劇壁畫
此殿在山西省洪洞縣霍山腳下，與廣勝寺下寺毗鄰，俗稱水神廟。今存廟貌主殿，即為大德九年（西元一三〇五年）至延祐六年（西元一三一九年）所重建，正殿壁畫則至泰定元年（西元一三二四年）全部繪完。壁畫縱五二四公分，橫三一一公分，繪前排演員五人，後排樂隊及雜役五人，帳後一人。

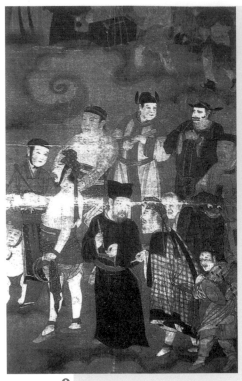

○ 右玉寶寧寺水陸畫

山西省右玉縣寶寧寺，創建於明天順四年（西元一四六〇年）。寺內有元代水陸畫一堂，計一三九幅，絹地，為明英宗天順年間賜寺鎮邊的。今存山西省文物部門。圖版為其中一幅，繪元代路歧人形象。

船》云：「（他們）沉抑下僚，志不獲展……而一寓之乎聲歌之末，以舒其怫鬱感慨之懷。」同時也出現了專為藝人寫戲的「書會」，如擁有關漢卿的玉京書會、擁有馬致遠的元貞書會等。

十三世紀前半葉，即蒙古族滅金前後，在宋雜劇、金院本的基礎上，融合宋金以來的音樂、說唱、舞蹈等各種藝術因素，形成了元雜劇。從《輟耕錄》知道，金院本在表現人物故事方面已運用了多種藝術手段；當時的說唱諸宮調的樂曲組織形式，從契丹、女真、蒙古等族流傳而來的曲調，都對元雜劇的曲調以直接的影響；說話人說故事的內容和說、表形式，以及隊舞舞蹈、武技、傀儡戲和影戲中的動作和造型，都對元雜劇綜合藝術的形成有著比較直接的影響。所以，在漫長的戲劇形成過程中，經金、元之交的特殊時期的融合，又有專業的書會組織的參與，使元雜劇在形成之後很快走向成熟，並在都市經濟的發展中出現繁盛的局面。

元雜劇的演出已有齊備的體制。它們在城市勾欄有比較固定的戲班，在大都則隸屬於教坊，名隸樂籍的藝人成為官伎，受官方召喚。在各地流動的戲班，稱路歧，大多是家庭戲班，也有農村臨時組織的社火在迎神賽會時演出。演出的場所有廳堂、勾欄、廟臺、露臺等。

元末夏庭芝《青樓集》記錄了當時著名的女藝人七四人，附見各條的女藝人四二人。她們並非專演雜劇，但大多以演雜劇為主。在元雜劇的藝人中，女藝人占優勢，如「歌舞談諧，

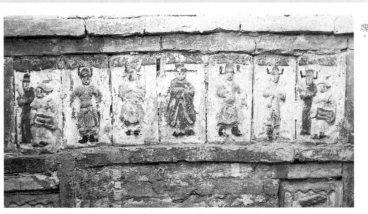

「爲當代稱首」、又能作詞譜曲的梁園秀，「雜劇當今獨步」的珠簾秀，又有天然秀、賽簾秀、翠荷秀等，著名的男藝人也有侯耍俏、黃子醋、以及《輟耕錄》所載的劉耍和等，劉的女婿花李郎、紅字李二還擅長編寫雜劇。

元雜劇繼承了宋金雜劇的角色分工，並且在金院本的基礎上，又進一步完善和細分，出現了末、旦、淨、外、雜色五類，每一類角色又有分工：末——正末、外末、小末、沖末；旦——正旦、外旦、小旦、老旦、搽旦；外；淨——淨、外淨、淨旦；雜——孛老（老漢）、卜兒（老婦）、徠兒（兒童）、駕（皇帝）、孤（官員）、細酸（讀書人）、曳刺（走卒）、禾（農人）、邦老（強盜）、都子（乞丐）等。雜色中的名稱是沿用市語，細分各色是由扮演角色的年齡、身分、職業及角色的主次而來。這也從一個側面反映了元雜劇與現實生活的緊密關係。

元雜劇用「題目正名」來概括主要情節，往往用二句或四句，最後幾個字便是劇名，如「秉鑒持衡廉訪法，感天動地竇娥冤」。這題目正名常在演出開始前用作戲招子，吸引觀眾。

一本戲的演出，通常是四折加楔子。四折戲由四套宮調不同的套曲組成（後來也有變化成多本多折的，而一折一套曲不變），情節發展的規律按「起承轉合」進行。「楔子」是元雜劇結構上的一大特點，所謂楔子，即是打入木器接縫處使之緊密的

壹貳參肆伍陸柒捌玖拾

● 明嘉靖刻本《青樓集》
這是一卷記述元代城市一一〇餘個妓女生活的著作，留下了珍貴的戲曲資料。作者為元末夏庭芝，字伯和，號雪蓑，別署雪蓑釣隱。江蘇華亭（今上海松江）人。此書影為明嘉靖間（西元一五二二～一五六六）青黎館《古今說海》刻本。

◐ 新絳吳嶺莊元墓雜劇磚雕
一九七八年於山西省新絳縣吳嶺莊衛家墓出土。此墓建於元至十六年（西元一二七九年），墓前室內壁墓門上方嵌有模製浮雕彩繪雜劇磚雕七塊。

錄鬼簿序

賢愚壽夭，死生禍福之理，固兼著於人矣，而知夫生死也。而知夫生死之道，順受之也，豈有嚴番捏持之厄哉，雖然人之生死也。已冠者為鬼，而未知未死者亦鬼也，酒酣興盡或醉夢覺以至。悠悠土者，則其人雖生，與已冠之鬼何異，此曹日未暇論也。其或稍知義理，口發善言，而於學問之道甘為自棄，臨終之後，溘然無聞，則又不當瞑然之念也。余嘗見未死之鬼，吊已死之鬼，未死之鬼之思也，特一開耳，獨不知天地間闖闖豈古往……

**❶明天一閣藍格寫本《錄鬼簿》**

元鍾嗣成著，二卷，有至順元年（西元一三三○年）自序。記錄元代戲曲、散曲作家一五二人，作品名目四百餘種。此書影自四明（今寧波）范氏開一閣藏明賈仲明增補的藍格寫本。

木樨。這用在雜劇中為一短小過場戲，或用在第一折前，或用在折與折之間，承上啟下，使劇情發展緊湊。

演出以歌唱為主，而且分旦本、末本，正旦演唱的叫旦本，正末演唱的叫末本，一人主唱到底，次要的角色一般不唱，偶爾也唱一、二支單隻曲。元雜劇的說白叫做「賓白」，念詩對或順口溜之類的用韻白，一般的「自報家門」和獨白、對白、背白、帶白（插在唱曲中間）用散白。古人用「曲白相生」來形容元雜劇的演唱方式，也是指歌唱與念白的親密關係。

劇中的動作或效果表演，叫做「科」，「身之所行，皆謂之科」，如「做悲科」、「醉科」，元人也叫「做手兒」，大致與後世所謂的「身段」相同。又如「雁叫科」、「托砌末上科」，那是指表現效果和持必要的道具（砌末）上場。古人也把「科」的表演叫做「科範」或「科泛」，在演出中也就慢慢地公式化了，而且有很多是虛擬的表演。

在開演正戲前有「參場」，演員裝扮角色一齊登場，吹笛、打鼓、拍板的樂人也登場，向觀眾致意。然後是「開呵」，演正戲，例由沖末上場，叫「沖場」，沖場後，或正旦，或正末，上場演正戲。四折戲演出結束後，常用「打散」，即用一個小節目送觀眾。

元雜劇當時是很發達的，後來逐漸走向衰微，固然有政治、經濟方面的原因，但主要的是藝術本身的原因。它從形成起，已暴露了它在體制上的局限，因此，在輝煌一代之後，它的地位很快地被繼續發展中的南戲所取代。

# 五、關漢卿與王實甫

元雜劇繁盛一代，雜劇劇本創作的興旺發達也是一個很主要的原因。中國戲劇史上大量有作者可考的劇本創作是從元代開始的。雜劇作家關漢卿與王實甫等元曲四大家是其中的傑出代表。

元雜劇的劇碼與宋金雜劇有一定的繼承關係，有一些劇碼是由此改編或新編而來的，但大部分劇碼是由雜劇作家（當時稱「書會才人」）創作的。據傅惜華《元代雜劇全目》，知元雜劇共有四三七種（包括元明之際無名氏作品），姓名可考的作家約有二百人，流傳的作品約有兩百零八種。

從明代到清代，一般地都推崇「關、馬、白、鄭」元劇四大家，也有人說「關、王、馬、白」四大家。他們的作品在文詞和意境上都達到比較高的境界，文人的意識比較強烈地體現在作品之中，特別是關漢卿和王實甫的作品，在思想性和藝術性上的確達到了元雜劇的最高峰，這是他人所不能企及的。但就元雜劇作品中反映現實和抨擊當時黑暗的社會生活而言，大量的無名氏作品也閃耀著現實主義的光輝。這裡我們主要介紹關、王的成就以及馬致遠、白樸、鄭光祖的代表作。

**關漢卿**，名不詳，號已齋叟（一作一齋），大都人。關於他的籍貫，有祁州（河北安國）、解州（山西運城）等幾種不同的說法，大約生於金末或元太宗時（西元一二三○年前後）。《錄鬼簿》說他曾任太醫院尹。《析律志》云：「關一齋，字漢卿，燕人。生而倜儻，博學能文，滑稽多智，蘊藉風流，為一時之冠。」他在大都玉京書會從事雜劇創作，偶爾還在瓦肆勾欄中粉墨登場，與雜劇作家紀君祥、康進之、王和卿和演

◆ **關漢卿畫像**
關漢卿是元雜劇最高成就的代表。《錄鬼簿》列其為「前輩名公才人」之首。此圖為一九五八年世界文化名人關漢卿戲劇創作七百年紀念時，李斛所作，今藏中國歷史博物館。

員珠簾秀關係十分融洽，是當時雜劇界的領袖人物。他懂音律，又熟悉舞臺演出，長期生活在藝人圈中，對社會底層生活和民間勾欄藝術十分熟悉。元滅南宋後，關漢卿也南下臨安，寫過一首《大德歌》後不久，他就逝世了。

關漢卿的一生是在緊張的戲劇活動中度過的。他創作了六十七種雜劇，現流傳下來的僅有十八種，還寫過不少散曲，生活在黑暗時代的關漢卿，有著疾惡如仇、不畏強暴的堅強性格，自比是「蒸不爛、煮不熟、炒不爆」的一顆響噹噹的「銅碗豆」。他透過作品，為苦難中的人民喊出了悲憤的呼聲，也為敢於反抗、善於鬥爭的人們唱出樂觀的頌歌，他的作品洋溢著樂觀主義的戰鬥精神。他的劇本很適合於舞臺演出，人物形象生動，舞臺語言極富藝術表現力，是雜劇藝術的行家裏手，深受當時以及後代人的尊敬。

《竇娥冤》是關漢卿最出色的代表作之一。透過竇娥這個飽受煎熬、最後死於非命的普通童養媳的悲慘命運，滿腔悲憤地抨擊了社會的黑暗和吏治的腐敗。竇娥夫亡與婆婆相依為命，不料受到張驢兒父子的脅迫，被誣陷成毒死張父的凶犯。官府又不分青紅皂白，嚴刑逼供判決。竇娥在絕望之時不甘向命運屈服，向天地神鬼發出了埋怨和呵罵：「有日月朝暮懸，有鬼神掌著生死權。天地也，只合把清濁分辨，可怎生糊塗了盜跖、顏淵；為善的受貧窮更命短，造惡的享富貴又壽延。天地也，做得個怕硬欺軟，卻原來也這般順水推舟。地也，你不分好歹何為地？天也，你錯勘賢愚枉做

天！」在臨刑時，又發下三樁誓願：一要刀過頭落後，一腔頸血飛灑丈二白練之上；二要六月降雪，掩蓋她的屍體；三要當地大旱三年。後果應驗。作家以浪漫主義色彩，於濃厚的悲劇氣氛中，表現了正義的願望是不可戰勝的力量。這就是流傳久遠的「六月雪」。劇中對竇娥既善良又有反抗精神的性格，進行了多側面的刻畫，塑造了普通婦女的鮮明形象。

《魯齋郎》寫權貴魯齋郎搶奪銀匠李四和六案都孔目張之妻，迫使兩家妻離子散。最後由包拯設計智斬魯齋郎，兩家才得團圓。關漢卿透過對魯齋郎形象的塑造，突出地表現了統治階級凶橫殘暴的特徵。雖假託故事發生在宋代，但魯齋郎的形象卻是元代社會權貴勢要的典型。

《救風塵》是個喜劇作品。寫紈褲子弟周舍騙娶妓女宋引章，入門之後就對宋引章加以迫害。宋引章的結義姐妹趙盼兒憑著機智，也用欺騙的手法和周舍鬥智，救出宋引章，並促成了宋與書生安秀實的婚事。關漢卿筆勢酣暢地描寫了趙盼兒的動人形象，增添了喜劇的色彩，也真實地表現了妓女的辛酸，並寄予了深切的同情。

《拜月亭》是一齣表現愛情的作品。寫蔣世隆、王瑞蘭歷盡曲折和磨難的愛情故事。作家把故事放置在一個兵荒馬亂、秋雨連綿的環境中展開，表現戰爭帶給人民的苦難，同時透過優美的曲詞和心理描寫的方法，生動而深刻地刻劃了出自深閨的王瑞蘭的性格變化，使人物具有時代的典型意義。

**＋ 知識百科 ＋**

**元曲作家**

　　元鍾嗣成《錄鬼簿》和明賈仲明《錄鬼簿續編》，是我們瞭解元雜劇的最重要的資料，它們把作家分成前期和後期，前期作家有五十六人，作品三三七種，以大都為中心活動在金末至元大德年間，著名的作家有關漢卿、楊顯之、王實甫、白樸、馬致遠、高文秀、石君寶、紀君祥、康進之、尚仲賢、鄭廷玉等十餘人，傳世優秀作品有數十種。元中葉以後雜劇中心南移臨安，後期作家五十一人，作品七十八種，無論數量和品質都不能跟前期相比，優秀的作家僅有鄭光祖、喬吉、秦簡夫、蕭德祥、宮大用等數人而已。

表現三國關羽英雄豪情的《單刀會》，也是關漢卿的代表作之一。寫東吳魯肅為了索還荊州，設下三計，邀請關羽渡江赴宴。關羽智勇雙全，單刀赴會，安然返回。他讓關羽在過江時豪情歌唱：「大江東去浪千疊。引著這數十人，駕著這小舟一葉。又不比九重龍鳳闕，可正是千丈虎狼穴，大丈夫心烈。我覷這單刀會似賽村社。」將漢壽亭侯關羽的英雄氣概和必勝信念以大江襯托描寫得浩氣貫天，十分有氣勢。曲中又有「則你這東吳國的孫權，和俺劉家甚枝葉？」關漢卿創作此劇的意圖已經明晰，從中泄發出處於蒙古族統治之下的漢族文人強烈的民族情感。關漢卿的作品大多被近世戲曲改編演出，深受人民的喜愛。他是一位偉大的戲曲作家，在戲曲史上占有重要的地位。

　　王實甫，大都人。元貞、大德年間（西元一二九五～一三〇七年）在大都活動，是「元貞書會」的主要成員，一代雜劇作家，著有雜劇十四種，僅三種有傳本，以《西廂記》奪魁天下。

　　他根據唐人小說元稹的《鶯鶯傳》和金諸宮調董解元的《西廂記》另闢蹊徑，進行了主題和人物性格的大改造，重新創作的雜劇《西廂記》更為成功。

　　《西廂記》篇幅長大，為五本二十一折，每一本仍按照雜劇的體制，一本四折，第一本加楔子。其主要成就在於完成了戲劇矛盾衝突和戲劇人物形象的典型化，在思想性和藝術性上都達到了很高

◉ 元末明初刻本《西廂記》殘葉

《西廂記》今存最早刊本為明弘治十一年（西元一四九八年）金臺嶽刻本。一九八〇年北京中國書店在一部無刻《文獻通考》書背發現了《西廂記》的四片殘葉，版式古老，校刻不精，近明成化年間（西元一四六五～一四八七年）北京永順堂《白兔記》刻本。

的水準。

故事中老夫人和鶯鶯、張生、紅娘之間的衝突，是傳統家長維護禮教和青年一代追求愛情之間的衝突，老夫人越是拘禁得緊，越是引起鶯鶯的強烈反感，與張生、紅娘聯成一氣，一步步走向背叛老夫人的道路。鶯鶯、張生、紅娘之間的衝突，是在前一對衝突的制約下發生的，是由身分、教養、處境、性格不同而引起的誤會性質的衝突，誤會戲劇性地產生，戲劇性地消除，並促進第一對衝突推向高潮。孫飛虎的叛軍與上述兩對的衝突，以張生借白馬解圍平息衝突，同時促進了張生、鶯鶯

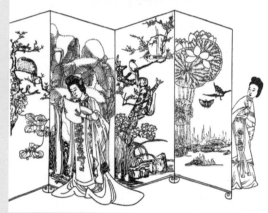

**❶《西廂記》插圖精品**
此兩幅明代插圖均為描寫《西廂記》中崔鶯鶯「窺簡」的情態，無比精妙。線插圖為明陳老蓮作，刊於明崇禎十二年（西元一六三九年）。彩繪圖為德國科隆博物館藏二十幅彩繪《西廂記》之一，立意構圖均屬上乘。

的月下私會，加快了第一對衝突的解決。王實甫以高超的技巧使衝突具有時代的反傳統的意義和戲劇意義。

張生、鶯鶯都出身於貴族，又有著父死家破的共同經歷和文化教養，彼此一見傾心，接著情意纏綿，是有思想和感情基礎的。但是，鶯鶯早已許配鄭恆，要她違背母命，另擇佳偶，困難重重，因此處處小心，提防封建家法和紅娘隨身監視。鶯鶯性格表現為聰明機智和深沉不露兩方面，跟張生的憨厚、紅娘的正直，形成鮮明的

## 元劇四大家

元劇四大家是「關、馬、白、鄭」還是「關、王、馬、白」一直存在爭議，但是不可否認他們都創造出了優秀的元雜劇代表作。

馬致遠是漢族儒生一流的人物，對政治抱著失望、消極的態度。他的《漢宮秋》一劇充滿著悲劇的情緒，且以王昭君投江不離漢土作結局，就此寄寓著故國之思。馬致遠的戲劇語言典雅清麗，與關漢卿的「本色」不同，作家的主觀色彩很濃，而語言的性格化不足。

白樸的戲劇作品以《梧桐雨》、《牆頭馬上》為代表，雖都寫男女愛情，但表現方法和戲劇基調是截然不同的。《梧桐雨》寫唐明皇與楊貴妃的故事，加進了自己的時代感受。唐明皇深秋雨夜哭貴妃的描寫，深沉動人，充滿著人世滄桑的感傷情調。《牆頭馬上》塑造了一個大膽追求愛情的少女李千金形象，性格率真、潑辣，沒有閨閣千金的性格弱點，富有喜劇性，是一齣很成功的雜劇作品。

鄭光祖是元雜劇後期的代表作家，雖然他的作品無法跟關、馬、白相比，但他的《倩女離魂》仍不失為一部愛情佳作。以浪漫主義的手法寫倩女「離魂」後的種種情態表現，細膩傳神，意境優美，是該劇藝術上的主要成就。

對比。王實甫筆下的張生是個癡情書生，以清新的詩句和傑出的才能贏得鶯鶯的好感，他經常以樂觀而又可笑的態度面對衝突，給戲劇增添不少喜劇色彩。紅娘是一個很成功、很有創造性的角色。她有正義感，富有同情性，支持張生、鶯鶯的愛情，但是，她是一個家生婢女，在老夫人、小姐面前的表現需採取她的特殊方式。王實甫賦予她膽識和才幹，在矛盾衝突中表現了她的勇敢、熱情和智慧。老夫人是一個貫串全劇的人物，是典型的傳統家長形象，有傳統的合理性一面，也有禁錮青年自由愛情的不合理一面。王實甫藉矛盾衝突的進展，有層次地揭示了她嚴酷、虛偽的面目。

《西廂記》情節的發展曲折多變、有聲有色，戲劇語言典雅優美，在描寫環境氣氛、人物心理方面達到了極好的效果，而且能因人物而異，帶上不同的感情色彩，使人物語言性格化，極適宜於戲劇表演。

《西廂記》問世以來，歷來受到人民的歡迎和進步文人的讚賞，同時也受到統治階級和封建文人的詆毀與禁止。《西廂記》至今還在舞臺上不斷放射出燦爛的光輝。

# 六、元南戲的繁榮和發展

當元雜劇繁盛的同時，元代的南戲仍在繼續發展之中；當元末雜劇處於衰微之時，南戲則處於繁榮發展時期。這是繼南宋末南戲開始流布以來的基本趨勢，並將一直發展到明中葉進入蛻變期。

在古人的記載中，常有關於元南戲不符實際的話。因為那時元雜劇處於黃金時期，贏得文人學士的青睞，而對於「鄙俚」的南戲是不屑一顧的，但是在他們的記載中還是透露了消息，如《草木子》云「其後元朝，南戲尚盛行」，《南詞敘錄》云「（元）順帝朝，忽又親南而疏北」等。在元滅南宋以後，在江南與東南沿海農村鄉鎮的南戲繼續流行，保持著民間濃厚的生活氣息，在城市立足的南戲並有了較大的發展，引起上層社會的文人與士大夫們的注意。元南戲與元雜劇並行不悖，並形成北劇南下、南戲北上的

❶明嘉靖刻本《荊釵記》
此劇為「四大南戲」之首。寫王十朋與錢玉蓮曲折的愛情故事，歷來享有較高的評價。此書影即為明嘉靖年間（西元一五二二～一五六六年）姑蘇葉氏刻本，溫泉子編集，較近古本。

戲曲交流的新格局，在臨安始終有編撰戲文的書會，如《錯立身》、《小孫屠》皆是「古杭」書會才人編撰的，並在其戲文中還能看到南戲、雜劇合流的現象。《青樓集》記載有龍樓景、丹墀秀、芙蓉秀專工南戲的演員。《錄鬼簿》也記載有沈和甫創南北詞合腔，蕭德祥兼作雜劇、戲文。《寒山堂曲譜總目》還提示，在元大都有鄧聚德和馬致遠編撰過戲文的事。說明元南戲還有遠傳到北方大都的可能。

元南戲與南宋的早期南戲相比較，在藝術形式上有了很顯著的進步。尤其是在音樂上的發展，用多種方法吸收了北曲音樂，並初步形成了南曲聯套的結構方式（談元音樂時再述）。由於音樂的進

**① 明成化刻本《白兔記》**
宋元南戲《劉知遠》又稱《白兔記》，為「四大南戲」之一。此書影為一九六七年在上海嘉定發現的明成化年間（西元一四六五～一四八七年）刊本《新編劉知遠還鄉白兔記》，似為當年演出本，存早期南戲風貌。

**① 清陸貽典鈔本《琵琶記》**
此劇為元末南戲作家高則誠的作品，是現存南戲中最優秀的作品。此書影為清陸貽典鈔本《新刊元本蔡伯喈琵琶記》，今知為最近古本的一種。

步，元南戲已善於運用抒情的演唱來充分抒發男女主角的內心情感。在念白方面，也更重視用念白與歌唱相結合、韻文白與散文白相結合的複雜的形式來表現人物，且出現了長篇韻白的形式。在「科介」的表演上，已注意生活動作舞蹈化和舞蹈動作戲劇化、性格化，豐富了舞臺表演藝術。

元南戲的腳色行當在生、旦、淨、丑、外、末、貼的七種腳色類型的基礎上又進一步細分：生分出小生，旦分出小旦，外分出大外、小外、官外、老外，貼分出小貼、老旦，末分出小末，淨分出小淨。每一行腳色綜合了同類的許多各別人物的職業、年齡、性別、氣質、地位、性格諸因素，隨著南戲題材的擴大，在演出實踐中為不斷提高表演技藝，腳色分工制也不斷趨於完備。我們現在見到的元南戲本子，大多已分出或分折，這是明人改本，與《張協狀元》一樣，原本是不分出或折的，但上下場分場次的形式比早期南戲要清晰得多，這是因為元南戲在運用上下場詩對方面已成制度，音樂結構也比以前進步的原因。

元南戲的代表作品，有號稱「四大南戲」的「荊、劉、拜、殺」和高則誠的《琵琶記》，以《琵琶記》成就為最高，徐渭讚其「用清麗之詞，一洗作者之陋」，它是元末明初南戲振興的標誌之一。

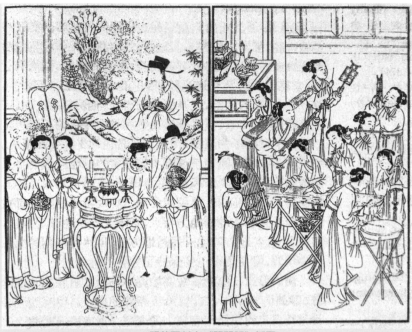

❶明萬曆刻本《琵琶記》插圖

此圖描繪蔡伯喈重婚牛府的情景，刊於明萬曆汪氏玩虎軒《琵琶記》刻本。

　　高明（？～西元一三五九年），字則誠，溫州里安人。高則誠以字行，自號菜根道人，里安舊屬永嘉郡，永嘉亦稱東嘉，故人稱為東嘉先生，為當時名流。西元一三四五年中進士，始入仕途，曾兩次被起用，後力辭解官，旅居四明（寧波）櫟社沈氏樓，閉門謝客，以詞曲自娛。《琵琶記》就在這時期內完成。元至正十九年（西元·二五九年）春，朱元璋進攻浙東占據四明，曾徵召高則誠。他以老病不出，不久病卒。

　　《琵琶記》寫書生蔡伯喈新婚兩月，進京赴試，得中狀元。牛丞相要召他為婿，蔡再三推卻，未被應允，被迫重婚牛府。這時，他的家鄉連遭荒旱，父母靠妻子趙五娘贍養。在天災人禍中，父母相繼餓死。趙五娘羅裙包土埋葬公婆，身背琵琶，彈唱乞討，進京尋夫。幸虧牛氏賢德，使她與蔡伯喈重圓。於是，一夫二婦歸家廬墓三年，一門旌表。

《琵琶記》的思想內容是比較複雜的。它重新塑造了蔡伯喈的形象，以他辭試不從、辭婚不從、辭官不從的「三不從」作為描寫蔡伯喈的基礎，具體寫了蔡的軟弱、動搖的性格，寄予了過多的同情與諒解；但又借古道熱腸的蔡大公以「三不孝」作了微弱的批判，結果還是開脫了蔡應負的責任。因為如果沒有「重婚牛府」，蔡家就不可能遭受如此淒慘的命運。作者在戲劇中強調了「事君」與「事親」的衝突，從情感上否定「事君」，寄寓著對元統治者的不滿。在戲劇中，又貫串著以傳統倫理道德來醫治社會痼疾的主觀意圖，對趙五娘、牛小姐的描寫就或多或少地宣揚了倫理道德的力量。但趙五娘的形象塑造是很成功的。她的不惜自我犧牲，甘於承擔苦難，寫得頗有真情實感，概括了古代婦女的共同命運，揭示了崇高的精神美。戲劇語言通俗生活化，卻又能將人物心曲刻畫入微，如《吃糠》一齣中趙五娘的唱：「糠和米，本是相依倚，被簸揚作兩處飛。一賤與一貴，好似奴家與夫婿，終無見期。丈夫，你便是米呵，米在他方沒處尋。奴家恰便似糠呵，怎的把糠來救得人飢餒？好似兒夫出去，怎的教奴，供膳得公婆甘旨？」這段曲文被傳為神來之筆，得之天然。他如《嘗藥》、《剪髮》、《描容》等出也能情境相生，直抒胸臆。《琵琶記》創造的趙、蔡兩地相思、兩條線索交錯遞進、分而合的結構也很有特色，在鮮明的對照中加深戲劇矛盾的悲劇性。

《琵琶記》創作的成功，把南戲藝術向前推進了一大步，對後世戲曲有著深遠的影響。

+ 知識百科 +

### 明人改本戲文

據錢南揚《戲文概論》，宋元南戲大約有二百三十八本，其中大多數屬元代編撰的，但流傳下來的還不足十分之一，其餘保留有佚曲、佚折與完全失傳的，大約各占一半。較多地保留原貌的僅有《永樂大典》收錄的《張協狀元》、《宦門子弟錯立身》、《小孫屠》和明成化本《白兔記》、明宣德本《劉希必金釵記》、清陸貽典抄本《元本蔡伯喈琵琶記》等，以及流於西班牙的明嘉靖本《風月錦囊》中的戲文摘匯。流傳的南戲大多經明人改訂，反映了明人的意識和明代南戲的演劇形態，我們稱之為「明人改本戲文」。

「四大南戲」在明徐渭《南詞敘錄》「宋元舊篇」中都有著錄，作者不詳。我們能見到的都是「明人改本」，上文已說其中只有兩種接近古本。關於「改編者」卻有說法，或謂《荊釵記》有蘇州柯丹丘編本，有人認為柯是宋人，有人認為柯是元人；或謂《白兔記》（即《劉知遠》）有元溫州書會才人編本；或謂《拜月亭記》（又名《幽閨記》）有元施惠編本；或謂《殺狗記》有元徐田臣編本。現在還很難確證「改編者」，但可以說都是根據當時流傳的古本改編的，其中滲透著很多符合人民群眾意願的創造，所以受到人民群眾的歡迎，歷來有各地方劇種的演出。

《荊釵記》歌頌了真摯的愛情。王十朋對結髮之妻錢玉蓮的愛情始終不渝，錢玉蓮也具有古代婦女的崇高品德，這在南戲中都是比較少見的。其中有幾場戲很動人，如《祭江》、《見母》，以真切之詞、真切之調，寫真切之情，感人至深。

《白兔記》以深切的同情塑造了一個非常動人的形象李三娘，概括了封建社會絕大多數農村婦女的悲慘命運。戲劇具有濃厚的民間創作特色，文字質樸，刻畫人物生動自然，編排情節集中深刻，如《磨房產子》能於李三娘淒苦的遭遇中揭示出人物的高尚美德，引起觀眾的共鳴。

《拜月亭記》描寫患難之中建立起來的堅貞愛情。戲劇將王瑞蘭、蔣世隆悲歡離合的愛情，跟反映金末戰亂時代和批判封建倫理結合起來，以高超的藝術手法，或悲或喜地曲折地展開，多側面地刻畫人物性格，真實動人。語言質樸，意境優美，具有較高的藝術欣賞性，如《走雨》、《拜月》洋溢著幽默的情趣，深受人民喜愛。

《殺狗記》比較上述三戲境界較低，因為有濃重的說教氣息，宣揚「孝友為先」、「和睦為本」和「妻賢夫禍少」等倫理觀念。主人公楊氏是傳統社會典型的「賢婦」，不敢正面阻止丈夫孫華的劣跡惡行，採取殺狗勸夫的計策來警醒丈夫，在觀念上屈從傳統倫理教條。戲劇有民間文藝的特色。

# 七、宮廷舞蹈的宗教色彩

元代因為全國統一，有利於各民族的舞蹈交流。宮廷宴樂舞蹈也是各種樂舞會聚，各民族的舞蹈穿插表演。

元代的宮廷隊舞不稱隊舞而稱樂隊。宮廷樂隊有較詳細的舞制規定。從《元史·樂志》中可以看到，這些舞制規定反映出多樣化的地位調度和隊式，以及豐富多彩的服裝、舞具、曲名等。其中有頭戴襆頭、穿袍、束帶、執笏的官僚，也有戴翠冠、貼花鈿、著繡衣、執牡丹的婦女，表演著漢族舞蹈。還有扮成金翅雕、烏鴉、鶴和龜的，作「飛舞之態」表演，是中國歷史悠久的模擬鳥獸舞蹈。另外，還有披甲執戈、執斧、執叉的武士裝，可推之表演的是武舞和戰舞。同時還有很多宗教服裝和各種面具。舞者扮演著文殊像、普賢像、如來像、八大金剛、五方菩薩、樂音王菩薩等。可知這些宮廷舞蹈有一部分是帶濃厚的宗教色彩的。

元朝建立初期，很注重在全國各地收集舞蹈人才和樂器、禮器等。據《元史·禮樂志》載，元世祖忽必烈「至元元年（西元一二六四年）十月，括金樂器散在寺觀民家者。先是括到燕京鐘、磬等器，凡三百九十有九事⋯⋯大興府又以所括鐘、磬十事來京⋯⋯」。

**❶ 元伎樂畫像磚**

此二圖皆為女伎。左圖為擊大鼓，右圖為吹篳篥。今藏天津藝術博物館。

+ 知識百科 +

**教坊舞女**

　　元人楊允孚在《灤京雜詠》中有詩：「又是宮車入御天，麗珠歌舞太平年。侍臣稱賀天顏喜，壽酒諸王次第傳。」講的是在元代宮廷，當皇帝坐騎行至御天門前，教坊舞女就得在前面載歌載舞相迎接，並舞出「天下太平」四個字。詩中的「麗珠」是教坊舞女中技藝最高的領舞者，舞蹈的字型圖案全掌握在心中，她帶領舞隊移動的路線，能準確地組成不同的流動字型。宮中的教坊名妓還有李當當，人贊為「歌舞當今第一流」。後李當當出家當了女道士。另外，深得元順帝寵愛的凝香兒，有宮中「七寶之一」美稱。凝香兒原是官妓，入宮後被封為才人，並以才藝出色而聞名，善跳類比飛鳥形態的舞蹈《昂鸞縮鶴舞》。

　　《元史·世祖本紀》載：「丁未日括江南樂工。」「徙江南樂工八百家於京師」。北方金朝的樂器，南方技藝較高的舞樂伎人，都集中到了元大都，這對元代宮廷樂舞制度的制定與完善，均起到了積極的作用。元代的宮廷雅樂，完全承襲中原漢制，引用「文舞」和「武舞」兩大類，祭祀天地、祖先和神靈。

　　元順帝時期（西元一三三三～一三六八年），宮女三聖奴、妙樂奴、文殊奴等十六人，表演《十六天魔舞》。這是一個美麗的女子群舞。元人張昱的《輦下詩》，描寫了宮中表演《天魔舞》的情景：「西天法曲曼聲長，瓔珞垂衣稱豔裝。大宴殿中歌舞上，華嚴海會慶君王。西方舞女即大人，玉手曇花滿把青，舞唱天魔供奉曲，君王常在月宮聽。」《十六天魔舞》原是娛佛的女子群舞。其樂聲和舞態的優美如仙女下凡。據說，初創時是佛事演出，觀者均是受過「祕密戒」的佛教信徒。《十六天魔舞》的藝術性和審美價值都很高，並著意表現舞女的「國色天姿」和「清歌妙舞」。它從佛教殿堂走進宮廷，又傳入民間。但元代統治者明文禁止這種祕宗舞蹈，不允在民間流行。故《元典章·刑部》有禁令：「今後不揀甚麼人，《十六天魔》休唱者，雜劇裡休做者，休吹彈者……如有違反，要罪過者，仰欽此。」

# 八、興旺發達的民間音樂藝術

元代的民間音樂藝術，走著與宮廷樂舞相反的道路，它深入受元統治者壓迫最深的人民群眾中間，植根於現實生活的土壤中，獲得了自身的更大發展。

這時期的民間音樂藝術，大多表達了人民對元統治者的不滿和反抗情緒。因此，民間音樂藝術在說唱藝術、器樂藝術、戲曲藝術和文人散曲藝術等方面，都得到了比較大的發展，並隨著城市經濟的發展和市民階層的擴大，民間音樂藝術呈現興旺發達的新局面，為明清二代的繁榮奠定了基礎。

## ▌說唱音樂

元代的說唱音樂在繼承宋金說唱音樂的基礎上得到新的發展。

## (一) 諸宮調

宋代的《西廂記諸宮調》在元代仍然繼續流行。同時也有很多其他的諸宮調作品。當時善唱諸宮調的著名民間女藝人有趙真真、楊玉娥、秦玉蓮和秦小蓮。元代留下的諸宮調作品文獻名有三個：其中之一是宋代張五牛原創、元人商正叔改編的《雙漸蘇卿諸宮調》，另兩個是元人戴善夫的《諸宮調風月紫雲亭》和王伯成的

**➜西廂記全譜**
元代雜劇作家王實甫《西廂記》有用北曲曲版演唱的譜本，世稱《北廂記》。此圖為清代葉懷庭編的《納書楹曲譜》中的《西廂記全譜》，用工尺記譜。

《天寶遺事諸宮調》。前兩者已失傳，後者留下的殘缺詞譜，保留在《九宮大成南北詞宮譜》中。

## （二）陶眞

宋代在農村興起的說唱音樂「陶眞」，在元代十分流行，並有很大的發展。比如，在原來的七字句中間，又穿插進了民間的「蓮花落」和聲，變成由淨唱詞，由丑幫腔的形式。元代末年高明《琵琶記》（汲古閣本）第十七出《義倉賑濟》中有淨扮李社長和丑扮都官的一段對白：

（淨雲）……只有第三個孩兒本分，常常拌去了老夫的頭巾，激得我老夫性發，只得唱個陶眞。

（丑云）呀！陶眞怎的唱？

（淨云）呀，到被你聽見了。也罷，我唱，你打和。

（丑云）使得。

（淨唱）孝順還生孝順子。

（丑和）打打口臺蓮花落。

（淨唱）忤逆還生忤逆兒。

（丑和）打打口臺蓮花落。

（淨唱）不信但看簷前水。

（丑和）打打口臺蓮花落。

（淨唱）點點滴滴不差移。

（丑和）打打口臺蓮花落。

陶眞在元代是一種群眾喜聞樂見的說唱音樂形式，其件奏樂器是鼓，具有濃厚的民間生活氣息。它的藝術形式不斷地演變發展，並成爲近現代說唱音樂某些曲種的前身。

## （三）詞話

「詞話」也是元代民間的說唱音樂曲種。關於「詞話」這一曲種稱謂，最早可見於元完顏納丹等人撰寫的《通制條格》卷二十七《雜令》中所言：「至元十一年（西元一二七四年）十一月中書省大司農司呈：河北河南道巡行勸農官申：順天路束鹿縣鎮頭店聚約百人，般（搬）唱詞話，社長田秀等約量斷罪外，本司看詳：除系

籍正色樂人外，其餘農民、市戶、良家子弟，若不務正業，習學散樂，般唱詞話，並行禁約。都省准呈。」在《元史》卷一○五《刑法志》之四中也提及：「諸民間子弟，不務正業，於城市坊鎮演唱詞話，教習雜戲，聚眾淫謔，並禁治之。」以上可見，元統治者最害怕人民用藝術形式抨擊社會的黑暗，民間流行的說唱曲種「詞話」也是一種生命力旺盛的民間音樂形式。

## ▋ 器樂與器樂曲

　　在元代的民族音樂的交流中，促進了器樂與器樂曲的發展，最值得一提的是「三弦」樂器和《海青拿天鵝》琵琶曲的出現。

### （一）三弦

　　三弦的遠祖可能是秦代「弦鼗」。元代著名散曲家張可久在所寫的曲詞中曾說到它：「三弦玉指，雙鉤草字，題贈玉娥兒。」明楊慎在《升庵文集》中也說：「今之三弦，始於元時。」很有可能，三弦是在蒙古軍席捲歐亞之際，受中亞地區琉特類彈撥樂器的啟發，在中國原有的弦鼗樂器基礎上改造而成的。後來，三弦不僅成為中國民間音樂的重要樂器，而且傳入日本演變為三味線。

### （二）琵琶曲

　　《海青拿天鵝》是流傳至今的一首反映中國古代北方少數民族狩獵生活的琵琶曲。海青，又名海東青，是一種凶猛的青雕，北方

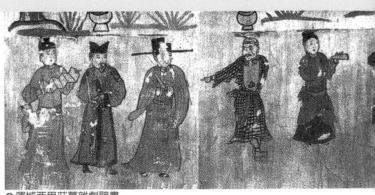

❶ 運城西里莊墓雜劇壁畫
一九八六年於山西省運城市西里莊元墓出土，為元代中、後期之物。
左圖為西壁畫繪角色，右圖為東壁畫繪樂隊。

少數民族飼養它用於打獵。此曲生動地描寫了海青捕捉天鵝時激烈搏鬥的情景。樂曲具有風趣、緊張、激烈的音樂情緒。這是中國目前所見最古老的一首琵琶曲。元楊允孚《灤京雜詠》有詩云：「為愛琵琶調有情，月高未放酒杯停。新腔翻得涼州曲，彈出天鵝避海青。」詩後注云：「《海青拿天鵝》新聲也。」明李開先《詞謔》也談到此曲在明代由河南張雄彈奏時情景：「手自撥弄成熟，臨時一彈，令人盡驚，如《拿鵝》，雖五楹大廳中，滿廳皆鵝聲也。」音樂形象相當鮮明。

### （三）散曲

散曲是在元代文人中流行的一種藝術歌曲。它有兩種類型。一種是小令，另一種是套數。所謂小令，即是小曲。它是一種小型的曲式：或為單個樂曲，或由兩、三個單隻曲以「帶過曲」的形式連接而成。而套數，即是指大型的套曲，一般為宮調相同的曲牌組合。比如馬致遠的《秋思》套，就是由七個小曲連接而成：

「夜行船」—「喬木查」—「慶宣和」—「落梅花」—「風入松」—「撥不斷」—「離宴亭帶歇拍煞」

散曲只供清唱，不作舞臺表演，伴奏樂器只用絲竹。明代魏良輔在《曲律》中說：「清唱俗語謂之冷板凳，不比戲場借鑼鼓之勢。全要閒雅整肅，清俊溫雅。」由此可以知道散曲生存的社會土壤和它所面對的社會階層。

元代散曲反映的內容相當豐富，其中很多作品揭露出元代社會

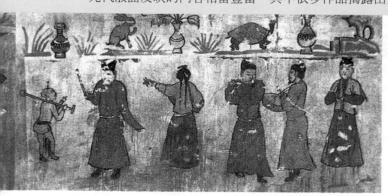

的黑暗面，並深刻地反映著廣大人民的疾苦。元人張養浩的《山坡羊·潼關懷古》的歌詞是這樣寫的：「峰巒如聚，波濤如怒，山河表裡潼關路。望西都，意躊躇。傷心秦漢經行處，宮闕萬間都做了土！興，百姓苦，亡，百姓苦！」

　　散曲使用的曲調約有一百六十餘種，而常用的只有四十種左右，現有留存的部分散曲樂譜，對於我們認識元散曲的風格特點，很有價值。

## ▍元雜劇

　　元代雜劇的音樂，以戲劇的每一折為一個單位，而每一折則由若干個單體曲調連接而成，我們把它叫做「曲牌聯套體」。這些曲調均是歷史上和現實中流行的音樂大匯聚，其中有大曲、唐宋遺音、諸宮調曲牌、民間曲調和外族音樂。在元雜劇音樂中，每一折的音樂為一個套數。一個套數的音樂，在歌詞方面是一韻到底，在音樂方面是包含了多個單體曲調，但是又屬於同一個宮調。

　　元雜劇的宮調來自隋唐燕樂二十八調，而實際只用了十七宮調來統率三三五支曲調。一本四折，分用四個宮調，演唱一個故事。第一折多用仙呂，第二折多用南呂或正宮，第三折多用中呂或越調，第四折多用雙調。因為宮調富有情緒色彩，需適當選用。比如，吳昌齡的《唐三藏西天取經》中的《餞送郊關開覺路》一折，音樂是由七個單曲連接而成的：

　　（仙呂）「點絳唇」—「混江龍」—「油葫蘆」—「天下樂」—「後庭花」—「青哥兒」—「煞尾」

---

**＋ 知識百科 ＋**

**《天寶遺事諸宮調》**

　　《天寶遺事諸宮調》是描述唐明皇和楊貴妃的故事。其中有描寫楊貴妃容貌、體態、舞姿和風情的，也有刻畫唐明皇的情意纏綿的，並揭露出宮廷生活的荒淫和糜爛，同時充滿著不少色情成分。其在形式上，所用的曲牌以及聯套的曲牌數，比金董解元時期又有了發展，而且與散曲、戲曲的形式幾近一致。

而羅貫中的《風雲會》中第三折用單曲十六次，其中有的曲牌循環相間用了五次：

（正宮）「端正好」—「滾繡球」—「倘秀才」—「呆骨朵」—「倘秀才」—「滾繡球」—「倘秀才」—「滾繡球」—「倘秀才」—「滾繡球」—「倘秀才」—「滾繡球」—「脫布衫」—「醉太平」—「二煞」—「尾」。

這種形式叫做「子母調」。曲牌聯套自有一定的規律，尤重首曲與尾曲。為使曲牌宛轉動聽，可加襯字。

元雜劇音樂的旋律特點表現在四方面：

**音階形式**：元雜劇音樂被稱為北曲，其旋律是用七聲音階組成。

**節奏形式**：首曲唱散板，中間曲唱慢板過渡到唱快板，臨近尾曲唱散板，尾曲叫尾聲，或叫煞尾，唱散板。元雜劇音樂在節奏處理上較為爽直流暢，節拍較快，句末應用切分音效果的例子較多。

**語言關係**：如果將雜劇音樂對照歌詞來進行比較，可以看出其旋律的音高起伏，與周德清《中原音韻》中的字的聲調高低起伏相似。因此，元雜劇音樂體現出鮮明的北方語言特點。

**曲調風格**：元雜劇所用的曲調，大部分被明清時期的北曲所吸收，所以後人在比較南、北曲的音樂風格時，也就窺視到元雜劇的音樂風格。明人魏良輔在其《曲律》中說：「北曲以遒勁為主，南曲以宛轉為主。」王世貞在其《曲藻》中說：「北曲勁切雄麗，南曲輕峭柔遠。」而王驥德在《曲律》自序中提到：「北之沉雄，南之柔婉。」

## █ 元南戲

元南戲的音樂，在早期南戲的基礎上又有了新的創造。這主要表現在「南北合套」和「集曲」的產生，同時也表明著曲牌聯套的形式在不斷進步，漸趨規整。南北合套是在南北曲的交流融合之中產生的，打破了南北曲的界限，在形式上是一種進步。南北合套始自元沈和甫《瀟湘八景》，它的結構是：

（仙呂）「賞花時北」—「排歌南」—「哪吒令北」—「排歌南」—「鵲踏枝北」—「桂枝香南」—「寄生草北」—「樂安神南」—「六么序北」—「尾聲南」

　　在南戲《小孫屠》中已運用南北合套的形式，選用同一宮調的南北曲牌「間花」聯套，豐富了南戲唱腔的表現力。集曲則是把幾支不同的曲牌，各摘取若干片斷（一句、數句、甚至全曲），重新加以組合而成爲一支新的曲牌。如《琵琶記‧稱慶》一齣的「錦堂月」，就是由「畫錦堂」與「月上海棠」二曲合成；《白兔記》第六出的「駐馬摘金桃」，由「駐馬聽」、「金焦葉」、「小桃紅」三曲合成。這種集曲的形式在後期南戲中很普遍，是由對曲牌結構不滿足而產生的一種方法，增加了曲牌音樂的表現力。

　　在曲牌聯套中，移宮換調的次數漸漸減少，已出現同宮同調曲牌聯套的形式。這是很大的進步。同時，同一套曲中的曲牌疊用和「子母體式」也漸趨規範，還出現了「借宮聯套」的形式，並形成一定的規律。在南北曲的交流中，南戲中出現了借用北曲的多種形式，除上述南北合套外，還有借用單支曲和整套曲的形式。這些都體現了南戲音樂善於吸收曲調的優點。南戲的宮調也來源於隋唐燕樂，據《九宮正始》有十三宮調，但實際常用的卻是九宮調，俗稱「九宮」，統率五百餘支曲牌，而常用的不過二百餘曲，它比北曲要豐富得多。南戲中的南曲旋律用五聲音階組成，若用北曲則仍然是七聲音階。其節奏形式與北曲的區別是，南曲舒緩，北曲緊促；南曲板式變化多，有四拍子、八拍子曲，而北曲板式變化少，大多是一拍子、二拍子曲。南曲的語言用南音，與《洪武正韻》字音同，南曲音樂旋律就與南字音的四聲陰陽相合，南曲體現的是南方語言的特點。因此南北曲的區別，基本上是由南北字音決定的。南戲音樂體制的逐步完善，將成爲明傳奇賴以發展的傳統基礎。

# 玖。

## 審美意識大變遷中的新浪潮

明（西元一三六八至一六四四年）

西元一三六八年，明太祖朱元璋彙集各地義軍的力量，推翻了元朝的統治，在南京即位稱帝。直到西元一六四四年明亡，立國二七六年。明初，由於政府採取了積極的措施，緩和了階級問題，發展了城鄉經濟，加強了對南洋、中亞、日本、朝鮮的睦鄰友好關係。浩蕩的鄭和船隊七下西洋，在謀求國家關係的同時，又促進了文化交流。明中期而後，商品經濟不斷發展，城市經濟趨於繁榮，資本主義生產關係開始萌芽，君主統治階級的正統思想受到衝擊，中國傳統社會開始進入劇烈變革的時期。在意識形態領域出現了傳統與反傳統的尖銳的思想鬥爭，資本主義的民主思想在激進的文人中間迅速傳播，在文化藝術領域引起了審美意識的大變遷，提倡個性心靈的解放，反對傳統觀念的束縛，形成一般強大的不斷變革的浪漫文藝思潮。這股思潮與建築在世俗生活寫實基礎上的市民文藝的匯合，造成了明代藝術在繼承宋元傳統過程中，著重在演變、力創新風的發展趨勢。山水畫流派紛繁，各成體系，抒寫畫家的主觀世界；花鳥畫工筆院體和浪漫的寫意齊頭並進，且以抒發心靈的寫意為主流；戲劇藝術的變化更為巨大，紮根於民間的南戲「四大聲腔」迅速發展，哺育了「傳奇」新劇種，出現了追求個性解放的千古絕唱《牡丹亭》；民間的時調小曲以出於「本心」的自然率直的風格，表達了衝破傳統禮俗、爭取自由解放的人性的價值與意義。這個趨勢，不是一個人、一個流派的藝術性格動向，而是代表一個時代的審美意識大變遷的浪潮。在明末「西學」漸來的駘蕩春風的推動下，它開始醞釀著近代文藝的新氣息。

# 一、流派競勝的山水畫

一地有一地之山水，一派有一派之審美意趣，明代山水畫派的紛繁複雜，是明代的山水畫在摹古之中別出新意的時代特點。

明代山水畫較為發達，但山水畫發展到元代時，藝術格局已基本完備，至明代畫家已趨向於摹古，創造性已不多。如昆山王履以自然為師，遍遊華山各景，創作《華山圖》四十幅，這在明代實屬難得。明代山水畫都以傳統為基礎，然後加以變化，出現了很多的畫派，派系錯綜複雜，有的在當時已經形成；有的是後人追認的；有的基本風格屬某派，而又有自己的特點。明清論畫派，主要看畫學思想、師承關係、筆墨風格，至於「地域，可論可不論也」。其中以「浙派」和「吳門派」影響最大。

## ▋浙派

明中葉前，是流行以戴進為創始人的浙派山水畫。董其昌在《容臺集‧畫旨》中說：「國朝名士，僅戴進為武林（杭州）人，方有浙派之目。」浙派山水以南宋院體為基礎，取法李唐、馬遠和夏珪，多作斧劈皴，行筆有頓挫，有「鋪敘遠近」、「疏豁虛明」的特色。當時的畫家如周文靖、周鼎、陳景初、鍾欽禮、王諤、朱端等都屬此派。

---

### ＋知識百科＋

**對浙派與江夏派的一些評價**

李開先《中麓畫品》對浙派、江夏派推崇備至，認為戴進、吳偉的畫兼有「神、清、老、勁、活、鬧」的特色。而沈顥《畫塵》則認為戴、吳之畫如「野狐禪」。清唐岱認為這些畫家「非山水中正派」。張庚《浦山論畫》批評浙派用筆「硬、板、禿、拙」，不講筆法。明清人評畫講「利家」（文人畫）與「行家」（匠人畫），推崇利家畫的清雅、有士氣，貶斥行家畫的粗野、匠人氣。因此，認為浙派、江夏派少文人意趣，多了點行家氣。這種不太公正的批評標準，整整影響了明清二代。

戴進（西元一三八八～一四六二年），字文進，錢塘（杭州）人。曾一度在明畫院，但他的主要活動和影響是在民間，以賣畫爲生，死於窮途。戴進曾感嘆：「吾胸中頗有許多事業，怎奈世無識者，不能發揚。」（《中麓畫品後序》）但李開先對他的評價很高，董其昌也認爲「國朝畫史以戴文進爲大家」。他的畫藝比較全面，尤擅山水畫，取法郭熙、李唐、劉松年、馬遠、夏珪各家，兼用元人水墨法，於墨的濃淡變化之中出「宏渾雅淡」的意境。

他的傳世作品較多，眞僞混淆。《春山積翠圖》、《風雪歸舟圖》、《金臺送別圖》、《關山行旅圖》等，足以代表他在山水畫上的特色，以其六二歲時所作的《春山積翠圖》最爲傑出。

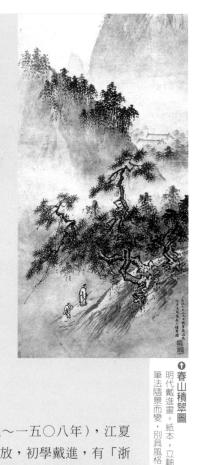

⬆ 春山積翠圖
明代戴進畫。紙本，立軸，水墨，縱一四一公分，橫五十三‧四公分，筆法隨景而變，別具風格。今藏上海博物館。

## ▌江夏派

江夏派的創始人吳偉（西元一四五九～一五〇八年），江夏（武昌）人，畫風與浙派近。他的畫用筆奔放，初學戴進，有「浙派健將」之稱。實際上他的畫法與浙派有所不同，李開先說他的畫「猛氣橫發」，有楚人的氣勢。他流傳的畫作不少，但不爲文人畫家

＋ 知識百科 ＋

**《春山積翠圖》**

該圖布局與南宋院體水墨豪放一派緊密相承。用斜向切割和近濃遠淡的手法表現近、中、遠三景，簡潔明快。近景作一山腳，與「馬一角」之景十分相似，勁松屈曲盤桓，枝葉茂盛，一老者曳杖緩行，書童抱琴隨後。中景處有茅舍，與人物遙相呼應。中景與遠景的片山從畫外切入，一左一右構成S形曲線，也是南宋院體的傳統構圖。筆法用小斧劈皴和渴筆苔點，較馬、夏要輕快疏放。近景山坡皴筆草草，中景用破墨法皴點交並，頗有積翠之意，有元人水墨畫意。該圖顯示了戴進中晚期畫風的演變。

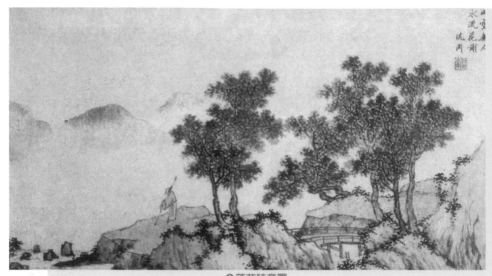

**↑落花詩意圖**
明代沈周畫。紙本，長卷，設色，縱三十六公分，橫六〇·五公分，
畫面簡潔，筆法蒼老。今藏南京博物院。

所重。代表作有《漁樵琴酒圖》、《漁樂圖》、《松江漁父圖》等。當
時又有張路、汪肇、蔣嵩等，也是初學浙派，而畫風又近吳偉，也
屬江夏派一路。

　　明中葉，是吳門派山水畫風行的時期。

　　吳門派山水畫與浙派途徑不同，上探北宋董源、巨然諸家，近
追元代四家。吳門派屬文人畫體系，被稱爲「利家」畫，強調「畫
有士氣」，左右著當時的畫壇，對發展文人畫作出了貢獻。沈周、
文徵明是吳門派的代表人物。在沈、文之前，已先後有不少畫家在
畫法上有相近之處，至沈周、文徵明、唐寅時期，綜合了相近畫家
之畫風，形成了最有影響的吳門派。繼沈、文、唐之後，吳門派畫
家更多，如錢谷、陸師道、陸士行、宋珏、謝時臣、文震亨、米萬

＋ 知識百科 ＋

**《落花詩意圖》**
　　沈周的《落花詩意圖》寫暮春時節一布衣老人，依杖臨溪，目眺遠山，一
片淒涼。畫面簡潔概括，筆法蒼老，山石吸取董源、巨然及王蒙的畫法，用
短披麻皴，染青綠及赭石，用濃墨占苔，樹法有元人筆意。

鍾等，各有所長。吳門派注重文學
修養，強調文人意趣的表達。但
是，在隆慶、萬曆年間（西元一五
六七～一六二〇年），吳門中有染
惡習者，卻使畫風墮落。

　　沈周（西元一四二七～一五
〇九年），長洲相城（江蘇吳縣）
人，有文學修養，一生沒有任官。
他是明代傑出的山水畫家，對北宋
董、巨、李、范諸家，都有心印，
對元四家中的王蒙、吳鎮理會更
深，有時也取黃公望的畫法。他在
中年享有盛名，四十歲以後多作大
幅，長林巨壑，一氣呵成，而大多
是表現南方山水及園林景物的幽閒
意趣，用水墨淺絳色畫山水，具文
秀的風格。四一歲時畫《廬山高
圖》，取高山仰止之義，表現了廬
山蒼鬱的氣勢，頗得山川神采，是
沈周始作大幅山水時的精心傑作。
沈周的畫在文人畫趣向仿古之時，
而能有自己的風格與意趣，故為一
時所重。

　　文徵明（西元一四七〇～一五五九年），長洲（蘇州）人，出

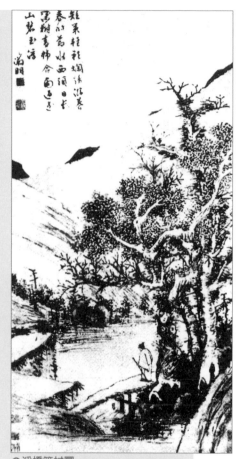

❶ 溪橋策杖圖

明代文徵明畫。紙本，立軸，水墨，縱九
十五‧八公分，橫四十八‧七公分，有空
靈文靜的意境。今藏北京故宮博物院。

＋ 知識百科 ＋

《溪橋策杖圖》

　　文徵明的《溪橋策杖圖》，寓奔放於凝重，反近深遠淡的處理，以濃墨塗
染，深得「雨過遙山碧玉浮」的境界。寫橋頭的詩人，僅以寥寥幾根線條勾
勒，筆簡意足，一泓溪水又全是空白，與三枝椏槎老樹虛實相映成趣。畫樹
筆勢輕重疾徐，墨彩乾濕濃淡，得酣暢淋漓的效果。

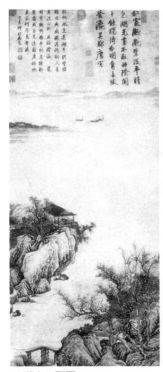

**湖山一覽圖**

明代唐寅畫。紙本，立軸，淡設色，縱一三五·九公分，橫五十六公分，空間有開合之趣，中心爲岩上結廬，有清空境界。今藏北京中國美術館。

身仕宦，曾爲翰林待詔，後辭歸，是一位畫家兼詩人。他曾學畫於沈周，書法也精妙，當時與祝枝山、唐寅、徐禎卿被稱爲「吳中四才子」。文徵明學畫，遠追郭熙、李唐，近追趙孟頫、王蒙、吳鎮，能「神會意解」，自成一格。他的畫風，早年細緻清麗，中年用筆粗放，晚年則粗、細兼具，而得清潤自然之致。其畫有「粗文」、「細文」之稱，粗文以水墨爲之，筆墨蒼秀，細文以青綠爲之，筆墨蘊藉。萬曆以後，受人們推崇的是粗文之作。文徵明是繼沈周之後的吳門派領袖，在畫史上，其與沈周、唐寅、仇英被人稱爲「吳門四家」。

文徵明的流風餘韻傳布廣遠，傳世作品很多。細文如《眞賞齋圖》作於八十八歲，寫修竹、古檜、草堂，用筆細謹沉穩，設色典雅。粗文如《溪橋策杖圖》，寓奔放於凝重，反近深遠淡的處理，以濃墨塗染，深得「雨過遙山碧玉浮」的境界。

唐寅（西元一四七○～一五二三年），長洲人。二十九歲中應天府（南京）解元，聲名大顯，會試時因科場案被累，「下詔獄，謫爲吏。寅恥不就，歸家益放浪」（《明史·文苑傳》）。唐寅絕意仕途，築室桃花塢，以詩文書畫終其一生。早年從周臣學畫，又追慕李唐、劉松年、馬遠等院體傳統，吸取元四家水墨淺絳法，博取眾

長，以院體工細為主，而兼文人畫的筆墨，自創一格。唐寅行筆秀潤縝密，具瀟灑清逸的韻度，他是吳門派中帶「院體」風格的一派。他的《騎驢歸思圖》，寫一敝袍寒士，於秋風瑟瑟、林木蕭蕭、峰巒奇崛的溪山深處，騎著疲驢歸去。畫法取李、劉之長，自加新意，仍保留有院體的風格。他的山水造景，或雄偉險峻，或平遠清幽，常以細長挺秀的筆線，將「斧劈」化為線的變法，其皴擦別具細勁流動之趣。

## 院派

與吳門派同時期的，又有「院派」山水的說法，論家說法不一。我們取宗趙伯駒、趙伯驌的一種說法，也包括李唐、劉松年的一路，如陳遇、周臣以及仇英等。由於唐寅學畫於周臣，其畫法出南宋院體而自有新意，也有人將他歸入院派。而仇英雖與吳門派關係密切，但他的畫風與沈、文、唐不一樣，明顯地屬於青綠巧整一路，所以可以看作是院派山水的代表。

仇英（西元一四九三～一五六○年），太倉人，後移居蘇州。他的山水以工筆青綠山水畫為主，工細雅秀，色彩鮮豔，含蓄蘊藉，具文人畫的筆墨韻致。畫法主要師承趙伯駒和南宋院體。他的

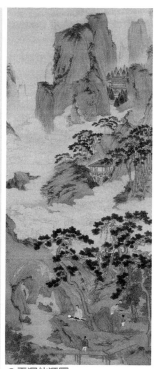

**❶玉洞仙源圖**
明代仇英畫。絹本，立軸，設色，縱一六九公分，橫六十五‧五公分，青綠設色，勾勒精工，取景宏闊有隱逸意味。今藏北京故宮博物館。

### ✚ 知識百科 ✚

**《玉洞仙源圖》**

大青綠山水《玉洞仙源圖》，寫遠離塵埃的人間仙境，寄寓著士大夫理想的隱逸環境，於幽美寧靜之中表現歡樂、明快的情調，是隱逸畫中少見的作品。其筆法在青綠傳統的基礎上有所變化，用細勁的線條勾勒輪廓，用濃豔石青石綠渲染山色，融以細密的皴法，追求色調的和諧，反映了仇英山水的典型畫風。

巨幅山水《劍閣圖》，重彩輝煌，筆法取用李唐，寫山川的雄偉奇特。又如《觀瀑圖》，寫溪山的幽美，用小斧劈皴，繼承李唐、馬、夏一路，工細而見氣勢。

## ▌華亭派

明末時期，華亭派興起，文人畫獲得極大的發展。華亭派的創始者是顧正誼，但以董其昌爲代表。陳繼儒、莫是龍等都屬這一派。華亭派又稱松江派。唐志契《繪畫微言》說：「蘇州畫論理，松江畫論筆。」華亭派的特點就是用筆洗練，墨色清淡。華亭派與吳門派也有一定的關聯，但比較起來，吳門派「精工具體」，而華亭派「古雅秀潤」。

董其昌（西元一五五五～一六三六年），華亭（上海松江）人，爲明代後期的書畫大家。他收藏豐富，於書畫理論多有著述，專長於山水畫。他的畫取董源、巨然、高克恭、黃公望、倪瓚，融合變化，

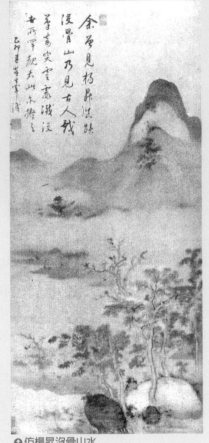

**➊仿楊昇沒骨山水**
明代董其昌畫。絹本，立軸，設色，縱七十七・三公分，橫三十四・一公分，重彩沒骨法，雖爲仿古，然多出己意。今藏美國納爾遜一艾金斯美術館。

**《仿楊昇沒骨山水》**
董其昌作《仿楊昇沒骨山水》，使後人得見唐楊昇沒骨山水之法。董以重設色寫高山平麓，叢樹幽深，紅綠萬狀，且以皴、染、渲、暈多法，追躡古人而以古反新，實際上是一次創作。因此，畫界識者很重視此作，認爲「妙絕千古」。

尤致力於倪、黃。他的山水有兩種畫法，一種是水墨或兼用淺絳法，一種是青綠設色，然比較少見。董其昌的畫重在筆墨的變化，在師承各家的基礎上，直以書法的筆墨修養，融入於繪畫的皴、擦、點、畫之中，因而他的山水樹石，煙雲流潤，柔中有骨力，轉折靈變，墨色乾濕濃淡，層次分明，且拙中帶秀，有雅逸天真之趣。他極力宣導文人畫的「士氣」，主張書畫相通。他說：「士人作畫，當以草隸奇字之法爲之，樹如屈鐵，山似畫沙，絕去甜俗蹊徑，乃爲士氣。」

他的畫傳世不少，大多爲水墨山水。如《高逸圖》仿倪、黃，筆墨簡秀，境界清曠雅逸。《關山雪霽圖》從關全原幅改寫而成，用筆蒼勁老練，墨色濃厚，兼有生拙秀潤的特點，是晚年的力作。而青綠兼沒骨山水，傳世較少，除著名的《畫錦堂圖》外，還有畫界認爲是「妙絕千古」的《仿楊昇沒骨山水》。

晚明山水以華亭派爲影響最大，除松江地區外，在安徽、浙江等地也有不少名家。如以藍瑛爲主的武林派，被人稱爲浙派殿軍，實際上他與浙派關係並不大；又有項元汴爲主的嘉興派；蕭雲從爲主的姑熟派；又有武進派、江寧派、新米派、越山派等，在當時影響並不大。

●紅樹青山圖
明代藍瑛畫。絹本，立軸，設色，縱一八八公分，橫四十六·一公分，爲仿張僧繇的沒骨山水畫。今藏浙江省博物館。

壹 貳 參 肆 伍 陸 柒 捌 玖 拾

# 二、花鳥畫派與人物畫

　　明代的人物畫不及山水、花鳥為盛。這時期的人物畫，反映現實生活的不多，有不少作品為人物與山水相結合，以山水為體，然人物也很突出，足以表達人的各種活動。

　　明代的花鳥畫在五代、宋、元的基礎上進一步得到了發展，而且很明顯地體現了審美意識的變遷。

　　水墨寫意派的花鳥畫得明人推崇，墨竹、墨花風行一時，其崇尚秀雅，強調有「士氣」，屬文人畫體系。而工整豔麗派的花鳥畫在明初仍相當盛行，但嘉靖以後，這種工麗的畫風幾成絕響。而後有兼工帶寫的勾花點葉派出現，偏於寫意的一路，也自有特點。這是因為時人審美崇尚得其「意」，得其「神」，「人巧不敵天真」。徐沁《明畫錄》說：「呂廷振（呂紀）一派，終不脫院體，豈得與太涵（僧海懷）牡丹、青藤（徐渭）花卉超然畦徑者同日語乎？」即工筆是不能與寫意相比的，由此可知寫意花卉自元入明如何地受人賞識。

## ▌工整豔麗派

　　工整豔麗派的花鳥畫家，以明初的邊文進、明中葉的呂紀最為傑出，他們都是明畫院的畫家。邊文進在永樂時（西元一四〇三～一四二四年）與蔣子成、趙廉被稱為「禁

●桂菊山禽圖
明代呂紀畫。絹本，立軸，設色，縱一九〇公分，橫一〇七公分，設色工整濃麗，略變南宋院體。今藏北京故宮博物館。

> **＋知識百科＋**
>
> **《桂菊山禽圖》**
> 　　呂紀的《桂菊山禽圖》很能體現呂紀的畫風以及畫院的審美趣尚。畫中山石旁盛開的白菊花和滿枝的金桂，讓人感到幽香陣陣，沁人心肺。色彩鮮豔的綬帶鳥和啁啾歡叫的八哥，布局有序，熱鬧有趣。筆法有粗有細，粗則剛礪，細則精微。

中三絕」。他博學能詩，畫花鳥注重花鳥的形神特徵，善於刻畫花鳥嬌笑飛鳴之態。他的《三友百禽圖》有花鳥神韻，帶有南宋院體的風味。

呂紀初學邊文進，「作禽鳥如鳳、鶴、孔雀、鴛鴦之類，俱有法度，設色豔麗，生氣奕奕」（《無聲詩史》），是弘治年間（西元一四八八～一五〇五年）畫院中嚴守法規的畫家。他的花鳥畫善於布局，往往配以風景，敷色燦爛，筆墨健闊，在兩宋院體基礎上又有發展。其作《桂菊山禽圖》很能體現他的畫風以及畫院的審美趣尚。

## ▌水墨寫意派

吳門派的沈周和唐寅是水墨寫意花鳥的宣導者，尤以沈周影響最大。沈周的水墨寫生，明顯表明是從法常脫胎而來。他的《慈烏圖》運用積墨法，寫慈烏的神態極為生動，於墨法有新的創意，給後人啟示很大。

唐寅的水墨寫意花鳥多用潑辣而滋潤的墨法，如《臨水芙蓉圖》水墨淋漓，以極淡之墨寫風荷，不見墨痕，別有風致。

繼沈、唐而起的是陳淳。陳淳寫意，善用淡墨，受元人及吳門派影響極深，而能獨創面目。他的《梧桐萱石圖》，用淺色淡墨，墨痕俱化，質樸至極。陳淳的花鳥，屬文人雋雅一路。後人在評論

**❶墨葡萄圖**

明代徐渭畫。紙本，立軸，水墨，縱一六六‧三公分，橫六十四‧五公分，淋漓爽快，重在寄興遣懷。今藏北京故宮博物院。

壹 貳 參 肆 伍 陸 柒 捌 玖 拾

### ✛ 知識百科 ✛

**《墨葡萄圖》**

徐渭的《墨葡萄圖》以獨出心裁的手法，寫葡萄一枝，藤條紛披錯落下垂，以飽含水分的潑墨寫意法，點畫葡萄珠葉，水墨酣暢，葡萄珠晶瑩剔透，雖不求形似，然生動至極。讀其自題詩「筆底明珠無處賣，閑拋閑擲野藤中」，便豁然明朗其深刻的含意。

水墨寫意花鳥時，常將「白陽」（陳淳號）「青藤」（徐渭號）並提，給以較高的評價。 明嘉靖後，水墨寫意花鳥以徐渭（西元一五二一～一五九三年）爲開創大寫意畫派的代表人物。他是明代的奇士，著名的劇作家，一生坎坷，性格奇倔，無論在戲劇或書畫中，都有強烈的情緒表現。徐渭的大寫意花卉氣勢縱橫奔放，不拘繩墨，常借題發揮，抒寫對世事的憤懣。他自謂「不求形似求生韻」的水墨寫意法，開啓了明清以來寫意畫的新途徑，影響深遠。清代的朱耷、原濟、揚州八怪中李鱓、李方膺都受其影響，數百年來步其塵者不絕。傳世名作有《牡丹蕉石圖》、《墨花卷》、《石榴》、《墨葡萄圖》等，大多爲筆酣墨飽、淋漓盡致之作。徐渭在水墨寫意花卉上的創造精神，正是文人畫在花鳥畫方面重要發展的標誌。

## ▎勾花點葉派

　　勾花點葉派的創始人是周之冕（西元一五二一年～？），他在萬曆年間（西元一五七三～一六二〇年）以花鳥畫著稱。他家中飼養各種禽鳥，朝夕觀察禽鳥的生活動態，得寫生妙法，生動逼真。他取陳淳、陸治二家之長，兼工帶寫，創勾花點葉法，使工筆畫向寫意進一步發展，有清雅純樸之趣。周之冕的影響雖不是很大，但他的畫法正反映了明代花鳥畫審美觀念的變化。他的《芙蓉鴨圖》、《墨花卷》可代表這一畫派的特點。

　　明代的墨竹繼承元人傳統，又有新的發展。以墨竹著稱一時的有王紱、夏昶一派。王紱的《臨風圖卷》寫風竹，一竿堅挺，葉葉有致，「個介」變化，有法無法。夏昶的《夏玉秋聲圖》則枝葉瀟灑，風趣巧拔，不見複筆，落墨即是。可見王、夏墨竹的功底之深。

　　明代的人物畫不及山水、花鳥爲盛。畫法基本上是繼承前代傳統。有學李公麟，作白描形式的；有工筆設色，承院體傳統的；又有學梁楷作風，水墨點染，具文人寫意特色的；更有用筆旋轉，用線質樸，表現偉岸形象的。此四種畫法，以前兩種畫法較爲普遍。

　　明中葉前，有戴進、吳偉以山水畫家兼畫人物。戴進畫人物用

鐵線描，有時也稍變蘭葉描，有馬遠遺風。吳偉畫人物有用筆細挺如《鐵笛圖》，有用筆粗放如《對弈圖》，而在其山水畫中，則大多有得神似之筆的點景人物。

明中葉的人物畫家當推唐寅、仇英。唐寅畫仕女，繼承的是宋代行筆秀潤、設色濃豔的傳統，最著名的是《秋風紈扇圖》。該圖純用墨筆畫，含感慨世態炎涼之意。

仇英的人物畫較多，在追摹古法、參用心裁方面取得較高的成就。《春夜宴桃李園圖》寫李白等四學士秉燭夜遊、飛觴醉月的情景，布局精心，人物各具神態。《竹院品古》的人物衣紋，仿周文矩的戰筆，《明妃出塞》的衣紋又作蘭葉描，《貴妃曉妝》的衣紋則作鐵線描，用的儘是古法。仇英又有粗筆寫意人物畫，如《柳下眠琴圖》，雖取法馬遠，但文雅秀逸之氣，也有別於宋院體。仇英的人物畫在繼承傳統的基礎上，創造了時

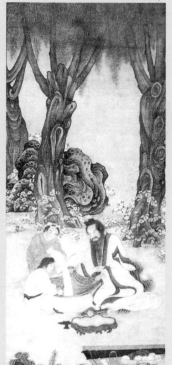

**⊕ 淵明漉酒圖**
明代丁雲鵬畫。紙本，立軸，設色，縱一二七‧四公分，橫五十六‧八公分，精心布置柳菊石案，以襯托人物形象。今藏上海博物館。

壹 貳 參 肆 伍 陸 柒 捌 玖 拾

---

**＋ 知識百科 ＋**

**《淵明漉酒圖》**

丁雲鵬的《淵明漉酒圖》為由工致趨向簡勁的作品。寫陶淵明歸隱後漉酒的生活情趣。陶淵明風神瀟灑，氣度軒昂，兩童子稚氣可掬。畫家特意以柳蔭菊英相映，表現具有人物品格的象徵物，渲染特殊的含義。衣紋法、石法、樹法，變化多樣而渾厚拙重，在描寫人物的精神方面，又增加一種韻味。這是一幅耐人尋味的佳作。

代和個人特徵的風貌。

明中葉後的人物畫發展不大，但丁雲鵬、陳洪綬還是比較重要的富有創造性的人物畫家。

丁雲鵬善畫人物、佛像，尤工白描。早年的人物畫用筆細秀、嚴謹，取法於文徵明、仇英，後變化為粗勁蒼厚，自成一家。所畫多為羅漢、觀音和歷史人物。他的《淵明漉酒圖》為由工致趨向簡勁的作品，是一幅耐人尋味的佳作。

陳洪綬（西元一五九八～一六五二年），人稱陳老蓮，是明末傑出的人物畫家。他所描畫的人物，注重於人物形象的深刻提煉，以人物神情表達的含蓄為其特點。表現手法簡潔質樸，人物衣紋清圓細勁，又「森森然如折鐵紋」，具有強烈的民族意識。他的作品有不少刻成木版畫，如《九歌》插圖，有感於屈原的愛國情感和遭遇，他創造的屈原形象，至清代兩個多世紀以來，無人能超越。他又創作了《西廂記》插圖、《水滸葉子》，個性鮮明，具有獨特的表現力和精神品格，是陳老蓮一生最精心的佳構。他的《對鏡仕女圖》是中後期的作品，高度顯示了畫家的才情。在清代，評論家給陳老蓮的人物畫極高的評價，張庚《國朝畫徵錄》說他的人物畫「軀幹偉岸，衣紋清圓細勁，兼有公麟、子昂之妙，設色學吳生法，其力量氣局，超拔磊落，在仇（英）、唐（寅）之上，蓋三百年無此筆墨也。」由此可知，陳老蓮的人物畫對後世影響之深遠。

**○對鏡仕女圖。**
明代陳洪綬畫。絹本，立軸，設色，縱一〇三·五公分，橫四十三·二公分，此圖為局部。今藏北京中央工藝美術學院。

# 三、以古出新的明代書風

　　明代書風的總趨勢，是在繼承古法和宋元以來的帖學傳統的基礎上思變，以古出新，推動書法藝術前進一步；而泥於古法和帖學模式，則最終被時代所拋棄，如「臺閣體」書法。

　　明代的書法是在書法藝術成熟後謀求自己的發展，從流傳下來的大量墨跡來看，楷、行、草的水準普遍較高，尤其是行、草藝術在線條形態上擺脫了法度的束縛，成績突出。也湧現了眾多的書法家，有的個性風格還相當鮮明，但總體成就無法跟漢唐相比，比宋元也略遜一籌。

　　明初的書法以「三宋」、「二沈」和張弼的狂草為代表。

　　「三宋」是指宋克、宋璲、宋廣三位書家，其中數宋克（西元一三二七～一三八六年）名氣最大。宋克善楷、草書，師法鍾繇、王羲之，章草專工皇象、索靖，並沿襲趙孟頫、鄧文原的餘緒，改變古章草肥厚的姿態，形成自家風貌。宋璲工草書，宋廣擅行、草。據史載，宋克、宋廣同拜元末書家饒介為帥，宋璲從學於書家危素，而饒介、危素又同學於元康里子山，因此，「三宋」同為康里門下同宗師兄弟，皆得草法，而多章草筆意，書風相近，而各有小異。大抵宋克清勁，宋璲沉雄，宋廣縱放。宋克以草書《急就章》融今草與行書筆法，為古體章草新書風；草書《唐宋人詩卷》，則有康里子山遺風。

◆宋克《唐宋人詩卷》

明初善章草的書家當推宋克，專攻皇象，糅章草、今草、狂草成一體，自成風格。此草書卷，筆精墨妙，運筆勁秀流暢，章法嚴謹，體現了古體章草的新風格。今藏上海博物館。

　　「二沈」指沈度、沈粲兄弟。沈度各體皆精，尤以楷書受明成祖愛重。沈粲以草書名重翰林，行筆圓熟。當時，朝廷金版玉冊、重要制誥多出自沈度手筆，成為流行於「館閣」、「中書」書寫檔的字體範例，被稱為「臺閣體」，繼沈度之後又有姜立綱為「臺閣體」書家之一。當初沈度的

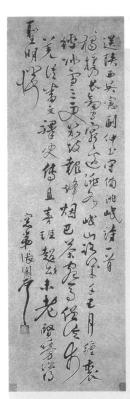

楷書以端莊和婉麗取勝，並沒有「臺閣體」盛行以後的積弊。

　　張弼（西元一四二五～一四八七年）的草書，多作狂草，學張旭、懷素，筆勢迅疾，縱橫跌宕，不拘繩墨。世人以為「張顛」復出，名聲遠播，為當時最流行的狂草一派，影響到明中後期的書風。他的傳世作品為《草書唐詩》、《千字文》、《送吳仲玉詩》等，都能代表他的書法風格。當時與張弼齊名的又有張駿，世稱「二張」，也以狂草著名一時。

　　明代中期，繪畫吳門派興起，書法也以「吳中四家」成就為高。

　　沈周的行、楷書學黃庭堅，結體嚴整，筆法沉重穩健，風格渾厚，晚年書風更為蒼勁老練，著名傳世作品有自書《落花詩》、《菊花詩》卷。唐寅也以行、楷見長，師法趙孟頫，參以李北海筆意。唐寅的山水畫有北派氣度，然其書法卻有閨閣氣息，二者大相徑庭，令人詫異。他留下的書法墨跡和畫上題識，如行書《七律詩》、《落花詩》等，於宛轉流暢的筆法中顯示了瀟灑姿媚的才子風度。至唐寅晚年的《風木圖》題詩，才見挺健蒼秀的書風。

　　書法史上的「吳中四家」，是指祝允明、文徵明、王寵、陳道復四書家。

　　祝允明（西元一四六〇～一五二六年），號枝山，長洲人。他的詩文書法，才氣橫溢，尤以書法造詣渾厚，擅長草書、小楷。他的書法博採晉唐各家之長，轉益多師。楷書學鍾、王、智永、虞、

褚；行書學二王、蘇軾、米芾；狂草來自懷素、張旭，又更多的學黃庭堅。祝允明的書法「晚益奇縱」，獨步明代，有一種雄渾質樸的氣概，明代人對其評價甚高。看他的草書作品，大有山雨欲來風滿樓之勢，有時也會有風和日麗的景象。他的小楷有晉唐遺意，質樸端雅，晚年的《韓夫人墓誌銘》爲其小楷書的代表作。草書《自書詩卷》也是不可多得的精品。

文徵明書法，大字學黃庭堅，稍加放縱；中字學李應禎，後改習王羲之，深得《聖教》、《蘭亭》之法；小楷學晉唐，極清麗工致。他的書畫在明後期影響很大，號稱「文派」。傳世墨跡主要有小楷書《前、後赤壁賦》、《眞賞齋銘》、行書《詩稿五種》、《西苑詩》等。

王寵擅長行、楷書，師法王獻之、智永、虞世南，以古拙取勝，風格疏宕遒逸，有一種靜雅之氣，神韻獨超，爲時人所稱道。他的草書《五律詩》、行書《西苑詩》能代表他的書風。

陳道復的行書學楊凝式、米芾，融合變化出自己風格。早年書法瀟灑俊逸，晚年則氣勢縱橫，《古詩十九首》、《自書詩》筆勢飛動，是他中晚期的代表作。

明代後期，以徐渭的草書和「晚明四家」影響最大。

徐渭以劇作家、畫家兼長書法，擅長行草書，出自米芾、黃庭堅，而又能以畫入書，直抒心靈。他的草書如同潑墨寫意畫一樣，不拘一格，在明代書風以摹古思變的理性主義的風氣中，他衝破了這個原則，而以近似狂態

❶祝允明《自書詩卷》
此卷爲草書墨跡，氣勢宏偉，氣象萬千，奇縱蒼勁，師承「狂草」，自變法度，令人稱絕。今藏上海博物館。

壹貳參肆伍陸柒捌玖拾

❷徐渭《青天歌》
此草書墨跡，於一九六六年江蘇甪直曹澄墓始出土，爲稀世珍品，蒼勁多姿，縱橫自在，體現其「散聖」風格。今藏江蘇省蘇州博物館。

**✦ 文徵明《自書詩卷》**
此卷為其行書精品，落筆勁正，書勢清逸文秀，布局虛和舒徐，不以險怪勝，兼有晉韻唐法，成自家風格。今藏上海博物館。

的浪漫主義的個性追求來表現自己對古法的反叛。他的草書忽大忽小，忽草忽楷，墨色忽乾忽濕，追求怪異的趣味和強烈的抒情性，人稱書中「散聖」。所以，徐渭的草書藝術在明代獨步一時，而且震爍古今，開啓了清代寫意書法的萌發。他的《草書杜詩》、《草書七律》、《青天歌》都能代表他的風格。

「晚明四家」是董其昌、邢侗、米萬鍾、張瑞圖，而以董其昌為書法名家。

董其昌是明清以來影響最大的一代書畫家。他的書法廣泛臨學古人，能融合變化，行、楷書尤為擅長。早年從學顏書入手，後改學虞世南，又以為唐書不如魏晉，又學鍾、王，兼取李邕、徐浩、楊凝式、米芾等各家之長，化《韭花帖》為一種秀潤、典雅的新格局。晚年又歸於顏真卿。他的書法為集大成而自成一體，筆劃圓勁秀逸，平淡古樸，以生拙取勝。曾自以書法比之趙孟頫，說：「趙書因熟得俗態，吾書因生得秀色。」他於明末雄視元明書法，頗有居高臨下之勢，為趙孟頫後又一代名家。

但是對於董書，在當時也有不滿意的。如馮班論董書「全不講結構，用筆亦過弱」。惲壽平也認為董書「筆力本弱，資質不高」，「秀絕故弱，秀不掩弱」。馮、惲二人都是書法理論家，說董書「弱」，也是當時書壇的一般看法，即娟秀有餘而雄強不足，但其到晚年又歸顏體，能得雄健之勢。清初康熙、乾隆卻對他的書風大為讚賞，將他與趙孟頫並提以為書學楷模，又成為皇家推出的帖學書風。這就成為董書的「悲劇」了。

董其昌傳世作品很多，主要的有取法晉唐的小楷書《月賦》，秀媚疏朗；楷書《東方先生畫贊碑》師法顏體，有雄渾雄健之勢；

❶ 董其昌 《臨顏真卿書》
此為行書長卷，雖為臨本，然有自家風格。行筆流暢，氣韻連貫，風格古樸。渾厚力健，為董書中以「力勝」的傑出佳作。今藏上海博物館。

　　行書《岳陽樓記》取法顏真卿、李北海，行筆流暢；行書《臨顏真卿書》，則顯示出董書在晚年的渾厚內力。

　　邢侗善行草書，以二王為宗，雖有古樸之風，但病於局促，縱放不足。米萬鍾也擅行草書，師法米芾，得「南宮（米芾）家法」，雖與董其昌齊名，有「南董北米」之譽，但傷於遲疑，為法所拘。邢有《行書五律詩》及草書信札墨跡傳世，米有《草書軸》及行書《劉景孟八十壽詩》傳世。二家書法在有明一代還不足稱名家。

　　而張瑞圖書法能在師法鍾、王的基礎上，另闢蹊徑，貴在審美意識的變遷，以筆鋒的大膽而出變革，獨標氣骨。其字用筆多硬側鋒，結字奇逸，筆力勁健，能出鍾、王之外，以奇宕的書風反叛傳統。時有明末清初的王鐸、傅山以圓潤連綿的奇拙書風相標榜，與張瑞圖　起成為明末書風的突起異軍，與董其昌，文徵明一路的傳統相抗衡，對後人大有啟發。清梁巘有一評，說：「明季書學競尚柔媚，王（鐸）、張（瑞圖）二家力矯積習，獨標氣骨，雖未入神，自是不朽。」張瑞圖傳世作品有行草《杜甫五律詩》、《前、後赤壁賦》等。

❷ 張瑞圖 《杜甫五律詩》
明張瑞圖書法擅行書，草書，以獨特的筆法，名標當時。此行書立軸，很能代表其風格。今藏上海博物館。

# 四、南戲四大聲腔之流變

元末明初，在北雜劇日益衰落的同時，南戲卻得到了迅速的發展。由於南戲在各地的流傳，促成了南戲各種聲腔劇種的形成，並在交流中得到發展，然後在明中葉，形成昆山腔與弋陽腔諸腔戲的崛起和流布演變的格局。

據祝允明《猥談》，當時影響較大的南戲聲腔有餘姚腔、海鹽腔、弋陽腔、昆山腔之類。嘉靖三十八年（西元一五五九年）成書的《南詞敘錄》，為我們記載了四大聲腔的產生和流傳的地區。徐渭說：「今唱家稱弋陽腔，則出於江西，兩京、湖南、閩、廣用之；稱餘姚腔者，出於會稽，常、潤、池、太、揚、徐用之；稱海鹽腔者，嘉、湖、溫、臺用之。唯昆山腔止行於吳中，流麗悠遠，出乎三腔之上。」南戲四大聲腔都出於江南和東南沿海地區，除昆山腔流行範圍僅限蘇州一帶以外，其他三腔流布較廣泛，且在各地已有很大影響了。

海鹽腔，產生於浙江海鹽。一般認為它源於元末流行在海鹽的「南北歌調」。據元《樂郊私語》、清《香祖筆記》，海鹽腔是由當時的文人楊梓、貫雲石、鮮于去矜以北曲的唱法對南曲加以改革，發展成「體局靜好」為特色的新腔。入明以後便成為南戲的主要聲腔之一。至徐渭時，已在嘉興、湖州、溫州、臺州流行，幾乎遍及浙江，又流傳至蘇州、松江、江西宜黃、北京等地，得士大夫階層的愛好，對弋陽、昆山二腔的演變也發生了一定的影響。

餘姚腔，約在元末明初形成於浙江會稽、餘姚一帶。其淵源不可考，據明《菽園雜誌》，成化、弘治年間（西元一四六五～一五〇五年），餘姚演唱南戲的戲文子弟已唱此腔，至徐渭時，已流傳到常州、潤州（鎮江）、池州（貴池）、太平（當塗）、揚州、徐州等地，在江蘇、安徽一帶相當活躍。餘姚腔始終保持著南戲的長處，文辭通俗，「雜白混唱」，而且已有「以曲代言」的「滾調」，

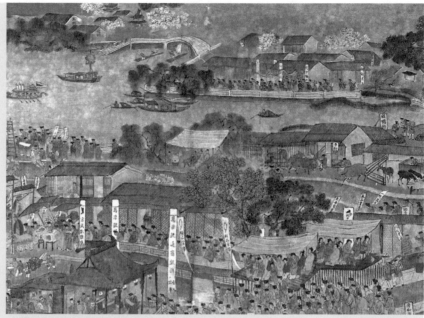

❶明《南都繁華景物圖卷》
此長卷描繪明代南京山川形勝及繁華景象。圖版為局部,畫有民間觀劇場景。長卷今藏中國歷史博物館。

在民間有深廣的影響。

　　海鹽、餘姚二腔,至明中葉以後,隨著弋陽腔的發展和繁榮,以及昆山腔的興起,便漸趨衰落。據專家研究,在浙江海寧皮影戲的「專腔」和甌劇中的昆腔,還保留有海鹽腔的某些成分;而餘姚腔被安徽的青陽腔吸收,以及在浙江的「調腔」中有它的遺音。

　　**弋陽腔**,始於江西弋陽,清代稱為「高腔」。約元末明初,南戲流傳至弋陽一帶而形成此腔。據徐渭、魏良輔所說,至明中葉百餘年間,除兩京、湖南、福建、廣東外,安徽、雲南、貴州也流行弋陽腔,是一個足跡遍及南北的大劇種。並在流傳各地過程中,演變成了不少新的聲腔劇種,如義烏、青陽、徽州、樂平諸腔,也有石臺、太平梨園、四平腔、京腔等,成為一個弋陽腔系統,清代通稱為「高腔腔系」。剛興盛起來的昆山腔也不能與它相抗衡。弋陽腔的特點是「其節以鼓,其調喧」,在流傳中能與各地鄉音結合,

隨心入腔，所以能演變成各地聲腔。弋陽腔又有「滾調」、幫腔，音調、唱腔可以靈活變化，所以深受各地民眾的歡迎，具有極強的生命力。

昆山腔，形成於江蘇昆山一帶，又叫「昆腔」。據明《南詞引正》、《涇林續紀》，元末明初昆山一帶已有昆山腔之稱，傳爲「善發南曲之奧」的昆山顧堅創始，明太祖也知「昆山腔甚佳」。又元末《青樓集》記載有昆山張四媽，「南北令詞，即席成賦，審音知律」，「能尋腔依韻唱之」。張四媽所唱該爲當地腔調。顧堅與張四媽之類的「尋腔依韻」也有一定的關聯，昆山腔應該是在南戲流傳到昆山一帶時結合當地腔調產生，並經顧堅加工形成的。其初止行於吳中，影響不大。至嘉靖、隆慶年間（西元一五二二～一五七二年），經太倉魏良輔，又有張野塘、謝林泉等民間音樂家的幫助，吸取北曲唱法和海鹽、弋陽二腔的長處，發揮昆山腔「流麗悠遠」的特點，講究「轉喉押調」、「字正腔圓」，提高了昆腔清曲小唱的水準，並改革了伴奏樂器，有笛、管、笙、琵琶按節而歌。魏良輔的改革，使昆山腔進入了「昆曲」階段，名之謂「水磨調」，曲調有細

膩宛轉、清柔舒緩的特點。初爲清曲小唱，後有梁辰魚《浣紗記》傳奇始用改良過的崑腔演唱，此腔在戲場就廣爲傳布。萬曆以來（自西元一五七三年起），崑腔自蘇、松、太發展到杭、嘉、湖，且流入北京，繼而流布全國各地，很快取代北曲與海鹽腔，「四方歌者必宗吳門」，出現了戲曲藝術發展的一次大變遷。

由民間到宮廷，由南到北，新興的崑山腔和弋陽腔諸腔戲，繼承了南戲的傳統，又吸收了北雜劇的成果，形成了興盛發展的新局面。在戲曲舞臺上，開創了以南曲聲腔劇種爲主的傳奇時代。

**⊕明代崑山腔演出圖**
此圖描繪明代廳堂演出崑山腔《連環記》傳奇的場面。此插圖刊明崇禎刻本《荷花蕩》。

---

**＋ 知識百科 ＋**

### 南戲杭州腔

魏良輔在《南詞引正》中除了提及南戲有崑山、海鹽、餘姚、弋陽聲腔外，還說到了杭州腔，而據祝允明《猥談》，明中葉影響較大的南戲聲腔有餘姚腔、海鹽腔、弋陽腔、崑山腔之類。祝允明卒於嘉靖五年（西元一五二六年），即嘉靖之前已是「四大聲腔」流行的時期。所謂「杭州腔」，應是南戲由溫州流傳到杭州後形成的聲腔，後來海鹽腔盛行，此腔就未見文獻提及。

# 五、開創以南曲爲主的傳奇時代

❶明刻本《義俠記》插圖
此劇爲明沈璟的傳奇作品。此圖描繪武松景陽岡打虎的形象，刊於明萬曆繼志齋刻本。

在明代中葉，中國戲曲的形式由南戲逐步發展到更爲成熟的傳奇，自此以後，傳奇就成爲以南曲爲主的長篇戲曲的劇本形式，一直到清代嘉慶、道光年間（西元一七九六～一八五〇年）趨於衰微。

明傳奇與明初南戲是相承的關係，是南戲發展到高級階段的變遷，這之間的界限是處於漸變狀態的，對於在這漸變階段產生的南曲作品，存在著是南戲還是傳奇的模糊問題。一般將明初至嘉靖年間（西元一三六八～一五六六年）約二百年，看作是南戲向傳奇漸變的過渡期。從景泰到嘉靖（西元一四五〇～一五六六年），看作是接近形成期。這時期陸續出現了蘇復之《金印記》、邱睿《投筆記》、《五倫記》、邵璨《香囊記》、姚茂良《精忠記》、沈采《千金記》、徐霖《繡襦記》、鄭若庸《玉記》、李開先《寶劍記》等作品。它們繼承了南戲的基本形式，在劇本文學的規範化、音樂的格律化方面向前發展，具有文人語言特點和初步的「傳奇格套」，標誌著處於嬗變階段。從成化至嘉靖（西元一四六五～一五六六年），南戲之名漸被棄置，而專稱「傳奇」了。

---

## ＋ 知識百科 ＋

**傳奇**

「傳奇」這個詞始稱唐代的文言小說。「傳奇」的本意指其離奇曲折的情節，或傳說，或歷史軼事，或世俗的奇聞異事；「傳奇」，傳其奇，故有「無奇不傳」之說。因此，在文藝史上，曾經將諸宮調、南戲和北雜劇分別稱作「傳奇」。至明代中葉，南戲的繁榮和發展，其規範體制逐步建立，其在內容上追求「傳奇性」也更爲自覺，昆山腔、弋陽腔在文學藝術上也更爲成熟。因此，由南戲發展成熟的長篇戲曲形式，就被稱之爲傳奇，「傳奇」成爲專指名稱了。

## 昆山派

嘉靖年間，昆山腔經魏良輔等人改革，逐漸取得南曲正宗的地位，成為傳奇依託的主要聲腔劇種，梁辰魚的《浣紗記》就是一本昆腔傳奇，對傳奇體制的形成產生了很大的作用。其後，按昆腔作劇者接踵而出，除鄭若庸、梁辰魚外，又有梅鼎祚作《玉合記》，張鳳翼作《紅拂記》，許自昌作《水滸記》，屠隆作《彩毫記》等，這些作品曲詞力求典雅，好用典故，以「駢綺」著稱，後世人稱其為昆山派。

嘉靖、隆慶年間（西元一五二二～一五七二年）的《浣紗記》和《鳴鳳記》是兩部比較重要的傳奇作品。梁辰魚，昆山人，太學生出身。他精通音律，喜度曲，曾得魏良輔的親授，因此能以昆腔音律來規範《浣紗記》的創作。據考，《浣紗記》是在他年輕時寫的《吳越春秋》基礎上改寫成的，二者約相隔二十年。當時，魏良輔新腔出，成為風行的「時曲」，劇作家大多以新腔來律自己的作品，梁辰魚的《浣紗記》則是當時風氣中第一批打開昆腔傳奇演出局面中，最有成就、最有影響的一部。此劇寫吳越相爭的故事，以西施和范蠡的故事作為主線，展開吳越的政治鬥爭。其中勾踐、夫差、伍子胥、伯嚭都有專場的戲，人物形象鮮明，穿插在生、旦格局中，生旦戲也不落俗套。音律、聯套俱合規範，曲白工整，曲詞華采，雖屬駢綺派，但並未有賣弄學問、堆砌詞藻的毛病，因此有「吳閶白面游冶兒，爭唱梁郎雪豔詞」的讚譽。《浣紗記》推進了昆腔傳奇的迅速發展，功不可沒；其中的《回營》、《打圍》、《拜施》、《寄子》等齣，至今仍是昆劇的保留劇目。

《鳴鳳記》的作者至今沒有可靠的說法，或說王世貞，或說唐儀鳳，或說出於學究之手，暫作存疑。此劇寫嘉靖年間夏言、楊繼盛等八諫臣和權傾一時的嚴嵩父子的政治鬥爭，最後以「手刃賊嵩」終局，大快人心。這是當時最有影響的昆腔傳奇，而且戲劇性地由曾遭嚴世蕃玩弄的演員金鳳扮演劇中的嚴世蕃，表演十分逼真，受到時人注目，增強了劇碼的影響

**◑ 明刻本《浣紗記》**
此劇為明梁辰魚的傳奇作品。今存多種明刻本，此書影為明末怡雲閣刻本。

力。其中批判反面人物的《嵩壽》、《吃茶》、《河套》和刻畫楊繼盛剛強忠烈的《寫本》、《斬楊》，觀眾極為欣賞，在崑劇舞臺上流傳至今。劇本頭緒繁多，顯得結構鬆散，曲詞和念白又堆砌詞藻，頻用典故，落入駢綺派的窠臼。劇本的文學性、藝術性總不如《浣紗記》。

## ▋ 吳江派

萬曆年間（西元一五七三～一六二〇年）及其以後，傳奇進一步發展，並趨於鼎盛時期。「曲海詞山，於今為烈」，據呂天成《曲品》著錄，嘉靖至萬曆年間傳奇作家就有八十五人，他們共創作了一九一部傳奇作品，出現了戲曲大家湯顯祖和沈璟，並形成關於傳奇創作的「湯沈之爭」。沈璟主張寫曲應嚴守音律，有《詞隱先生論曲》和《義俠記》等傳奇傳世，並有顧大典作《青衫記》，王驥德作《題紅記》，卜世臣作《多青記》，袁于令作《西樓記》，馮夢龍作《雙雄記》等，他們創作的志趣與沈璟相同，後人稱之為吳江派。

## ▋ 臨川派

湯顯祖以其傳奇傑作《臨川四夢》轟動劇壇，以宣導「意、趣、神、色」的創作理論為眾多傳奇家所重視，起而仿效湯氏而作傳奇，被後人稱為臨川派。他們是吳炳、阮大鋮、孟稱舜等，吳作有《綠牡丹》、《療妒羹》、《畫中人》、《西園記》、《情郵記》；阮作有《燕子箋》、《雙金榜》、《牟尼合》、《春燈謎》；孟作有《嬌紅記》、《貞文記》，但很難說他們與湯顯祖有傳承關係，故有人否定臨川派的存在。

## ▋ 弋陽諸腔戲

明代南曲傳奇，除崑腔劇本外，就是弋陽腔及其諸腔的劇本。弋陽諸腔戲是明代民間戲曲的一股洪流，在中國戲曲史上居有十分重要的地位，學術界有不少人將弋陽諸腔戲的劇本歸入南戲戲文，也有一定的道理。按本章的觀點，南戲的高度成熟階段即逐步進入南曲傳奇時代，以成化、嘉靖年間為嬗變演進的階段。但是，弋陽

諸腔戲的劇本大部分是由伶工們和不事功名的布衣寒士撰寫、改編和輾轉傳抄的，或全本，或零齣，在民間流傳，故多作無名氏作者，且產生的時間難考，即使是明末徐渭《南詞敘錄》著錄的明戲文四十八本，其中也有宋元的、明初的、明中葉的；有伶工編的，也有文人編的，很難從總體上加以辨析，故有「宋元戲文」和「元明戲文」的跨朝代說法。在此姑且將它們放在南曲傳奇時代下加以考察，因為它是南曲，且在文學藝術上有進步，又在廣泛流傳演出。

目前能見到的明弋陽諸腔戲的全本戲，有《高文舉珍珠記》、《何文秀玉釵記》、《袁文正還魂記》、《觀音魚籃記》、《呂蒙正破窰記》、《薛仁貴白袍記》、《古城記》、《草廬記》、《和戎記》、《目連救母勸善戲文》等十餘種。在明刊《詞林一枝》、《玉谷調簧》、《摘錦奇音》、《大明春》、《八能奏錦》、《群英類選》、《秋夜月》等戲曲選集中，又有近百種戲的零齣。在明清的戲曲著作的記載及出土文物的佐證，可知明代弋陽諸腔戲的劇碼不僅數量很多，而且題材範圍廣闊，風格多樣，呈現了民間戲曲多方面的表現能力。它從題材到形式走的是與昆腔劇本不同的道路，深深地紮根在人民群眾之中，不斷地增強著它的藝術生命力。

明代弋陽諸腔戲在與昆腔戲的競爭發展中，充分地發揮了自己的兩大特長。弋陽諸腔除了不唱《浣紗記》一類昆山派的戲外，其他的昆腔戲都能唱，而昆腔基本上不唱和不願唱弋陽諸腔戲。弋陽諸腔運用「改調而歌」或「改本而唱」的方式，使大量的昆腔傳奇流行在弋陽諸腔戲的舞臺上，它採用了「加滾」這種簡易而又靈活的方法，使昆腔傳奇通俗化，很受觀眾的歡迎。加滾有「滾唱」與「滾白」兩種，其聲調猶如吟誦，插在原昆腔傳奇的曲詞中間，用散文加白和五、七言句式的滾白、滾唱，在演唱曲詞時連唱帶白或唱原詞時加滾唱，不僅使艱深的文詞和情節較易聽懂、看懂，而且在實踐中發展了五、七言句式（上句仄、下句平）的板腔和一人唱、數人接腔的

壹貳參肆伍陸柒捌玖拾

● 明代萬曆刻本《目連救母》插圖
此劇為明鄭之珍的作品。全名為《目連救母勸善戲文》，共一百齣。此插圖為全劇的「副末開場」，刊於明萬曆高石山房原刻本。

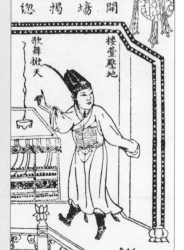

「幫腔」形式。弋陽腔系統本身是多聲腔體系，在各地流行發展之中，已漸漸地不限於一地一腔或一戲一腔，而出現三合班的現象，如浙江的金華班有三合班，即包括昆腔、高腔、亂彈三種聲腔聲調，故稱「三合」。這種多聲腔聲調結合或聲腔混合的形式，不僅使弋陽諸腔戲擴大了流行地區，而且增強了自身表現能力，爲進一步發展高腔系統的多聲腔劇種打下了基礎。弋陽諸腔戲的這兩大特長是符合民間藝術發展規律的。

在以南曲爲主的傳奇時代，昆腔戲和弋陽諸腔戲並行不悖，都在發展中走向繁榮。

## ▍明代雜劇

明代初年，大部分雜劇作家由元入明，北雜劇在明初仍活躍過一段時期，而且產生了不少無名氏作品。在社會上層仍比較欣賞北曲聲調，朱元璋的孫子朱有燉還寫了三十二種雜劇作品，其中也有比較著名的作品，如《繼母大賢》、《豹子和尚》、《仗義疏財》、《香囊怨》、《復落娼》等，作品較有才情，表現了對平民的同情。

明代雜劇已衝破了元雜劇的體制，比較多地出現了南曲進雜劇的新形式，明初的賈仲明已採用南北合套的雜劇形式，朱有燉作品中採用了角色分唱和間用南曲的形式。明代中期，還出現了康海、王九思的同名北曲雜劇《中山狼》，王九思創造性地僅用一個單折寫了一齣戲。而後單折的南曲雜劇也流行起來，北曲雜劇日見衰微，由歌場退到案頭上去了。

明代晚期，徐渭的《四聲猿》短劇是昆腔傳奇興盛期的先驅傑作，對當時和後世影響很大。《四聲猿》由《狂鼓史》（北一折）、《玉禪師》（南北二折）、《雌木蘭》（北一折）、《女狀元》（南北五折）四齣短劇組成，且能用昆腔演唱，被稱爲「創調」。奇人奇作，時人評價極高，湯顯祖稱之爲「詞場飛將」，其門人王驥德稱之爲「天地間一種奇絕文字」。於是，南雜劇便在文人中風行起來。

明代的雜劇由北曲發展到南北曲間用，再發展到南曲雜劇，這種變遷，也是以南曲爲主的傳奇對北雜劇的有力衝擊所致。

# 六、湯顯祖與《牡丹亭》

　　湯顯祖是明代的戲曲大師，他的傳奇傑作《牡丹亭》流行歌場，家傳戶誦，幾令《西廂》沒落。

　　湯顯祖（西元一五五〇～一六一六年），字義仍，號海若，自署清遠道人，所居名玉茗堂、清遠樓，江西臨川人。書香人家出身，十四歲進學，因拒絕首相張居正的延攬，二十一歲始中進士，任南京太常寺博士，後遷升禮部祭司主事。萬曆十九年（西元一五九一年）因上疏《論輔臣科臣疏》，彈劾首輔申時行，被謫爲廣東徐聞縣典史。萬曆二十一年轉浙江遂昌知縣，爲政清廉開明，接觸了下層人民。萬曆二十六年告歸家居，時年四十九歲，鄉居十八年而卒。湯顯祖少年時曾受學羅汝芳，羅汝芳爲泰州學派王艮三傳弟子，受統治者迫害始終不屈，與程朱理學有不同觀點，給湯顯祖很深的影響。湯顯祖在南京任官時，又與東林黨重要人物爲友。在晚期又受非議程朱理學的達觀與李贄的影響。因此，湯顯祖思想具有民主性和反理學的傾向是有其思想基礎的。

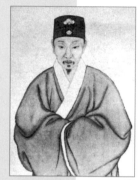

❶ 湯顯祖畫像

湯顯祖為明代傑出的戲曲作家，其劇作《紫釵記》、《牡丹亭》、《南柯記》、《邯鄲記》總稱為《臨川四夢》或《玉茗堂四夢》，其中以《牡丹亭》最負盛名，對後世影響深遠，在中國戲曲史、文學史上享有很高的地位。此畫像，為清道光戊戌（西元一八三八年）揚州陳作霖摹寫。

　　湯顯祖的傳世名作爲《臨川四夢》，又名《玉茗堂四夢》，包括由早年劇作《紫簫記》改寫的《紫釵記》、《牡丹亭還魂記》、《南柯記》、《邯鄲記》。「四夢」的故事情節，各有所出，除《牡丹亭》本自明人小說外，其他三種皆來源於唐人小說。湯顯祖在劇中傾心於表現「情」的意義與生命力，滲透著大膽反抗傳統禮教、肆意抨擊官場黑暗的激烈情緒，這在《牡丹亭》中體現得十分充分。《牡丹亭》是明傳奇中思想性和藝術性都達到最高成就的傑作。

　　《牡丹亭》主要寫南宋南安府太守杜寶的千金小姐杜麗娘，爲了追求傾心的愛情和理想生活，所經歷的夢幻生死的奇異故事。劇作以杜麗娘的戲爲主線，書生柳夢梅的戲爲副線，並以無形的傳統

性理和禮教及其代表人物杜寶和塾師陳最良爲對立面，展開了「情至」與「性理」的衝突，塑造了一個既深受傳統性理薰陶和傳統禮教束縛、壓抑的千金小姐，又是一個執著於「情至」、熱烈追求自由生活的新女性形象。杜麗娘的形象包含著深刻的思想內容，又散發著巨大的藝術魅力。湯顯祖抓住「情至」這個主題，構思了爲「情」生能死、死能生的夢幻般情節，使現實生活與夢幻情境交錯通變，戲劇富有喜劇性，充滿著濃厚的浪漫主義色彩。

如果我們將晚明社會的先進分子的激進思想，以及世俗生活的浪漫情調聯繫起來，就會覺得湯顯祖在《牡丹亭》中表現的浪漫主義奇異思想是有其現實基礎的。

杜麗娘是明傳奇中令人喜愛的少女形象，她的出身和地位，決定了她要跨出反傳統禮教這一步是很艱難的。她在學堂學的是《詩經》，受的是閨範教育，但她憑感覺卻認爲它是一首戀歌。在春香的慫恿下，她也會偷偷去花園遊玩，可又說「步香閨怎便把全身現」，可她內心卻又是「一生兒愛好是天然」。 人的美好的心靈本不願受壓抑、受束縛。到了花園，就深長地發出感嘆：「不到園林，怎知春色如許？」接著唱道：「原來奼紫嫣紅開遍，似這般都付於斷井殘垣。良辰美景奈何天，賞心樂事誰家院。朝飛暮卷，雲霞翠軒。雲絲風片，煙波畫船。錦屏人忒看的這韶光賤。」春色喚醒了她青春的活力，但又只能把熱烈的情感蘊藏在心中。麗娘遊園後，「沒亂裏春情難遣」，竟得一夢，夢幻中不由自主地與書生柳夢梅去芍藥欄前、湖山石邊幽會。夢醒後，卻還有心情想著那夢去不遠。湯顯祖奇妙地構想出讓麗娘再去花園尋夢。這是幻中又幻的奇筆。杜麗娘邊遊、邊思、邊尋，這夢哪得能尋？一種長期受壓抑的情感，就在梅樹下迸發，唱道：「偶然間心似繾，梅樹邊。這般花花

草草由人戀，生生死死隨人願，便酸酸楚楚無人怨。待打並香魂一片，陰雨梅天，守得個梅根相見。」這是多麼沉重的對冷酷現實的控訴。

《牡丹亭》更感人的力量，在於它強烈地去追求個人的自由幸福、反對傳統婚姻制度的浪漫主義理想。這個理想，在湯顯祖筆下是以杜麗娘爲「情」而死的代價，在不受傳統性理束縛的鬼魂世界裡實現。當杜麗娘不在現實世界裡時，人的善良與美好的東西都屬於杜麗娘，她能按自己的「本性」去追求她的愛情，杜麗娘貌美、心美、行動更美，閃耀著動人的魅力，連冥間的鬼也被感動了。當麗娘魂再一次得到柳夢梅的愛情時，不禁淚卜，又託書

❶明萬曆刻本《牡丹亭》插圖
此插圖拒絕《牡丹亭‧驚夢》情景。
此圖為明萬曆吳興藏懋循訂正《玉茗堂四夢》插圖。

生開墳回陽，說道：「願郎留心，勿使可惜。妾若不得復生，必痛恨君於九泉之下矣！」如此淒切之情，教鐵石人也動心。柳生不負衷情，杜麗娘還魂復生。這是多麼巨大的力量啊。

正如湯顯祖在《牡丹亭‧題詞》中所說：「如麗娘者，乃可謂之有情人耳。情不知所起，一往而情深。生者可以死，死可以生。生而不可以死，死而不可復生者，皆非情之至也。」湯顯祖描寫的「情」對傳統的「理」提出了有力的批判，表達了舊社會廣大青年男女要求個性解放、愛情自由、婚姻自由的強烈呼聲。這就是《牡丹亭》最偉大的成就。

# 七、舞蹈的魅力來自民間

　　明代的宮廷舞蹈，其主題內容均為頌贊皇帝的文德武功、宣傳國勢強盛、祝福皇帝長壽等，並為君主社會歌功頌德、粉飾太平。所以明代舞蹈真正的藝術魅力，是來自於風格各異的少數民族舞蹈和多姿多彩的民間舞蹈。

　　明太祖朱元璋定都金陵（南京）後，請來了隱居在吳山的元末音樂家冷謙，封他為協律郎，以定制樂器、樂曲和制定舞樂制度。其中，樂生（音樂唱奏者）由道童充任，舞生選用長得俊秀的軍民子女充任，並設置教坊，掌管宴會大樂。雅樂仍沿襲前朝舊制，分文舞和武舞兩大類。朱元璋建立了明代極端專制的中央集權制度，提出了「開太平，安建業，撫四夷」的口號，為此在他的宮廷舞隊武舞的服裝上也要顯示出政治色彩。他規定舞者左袖寫上「除暴安民」四個字。在其他舞蹈活動中，有類似更多的政治口號。

　　洪武十五年（西元一三八二年）宮廷重定宴樂樂舞九奏樂章，同時又規定：大祀慶成大宴，用《萬國來朝隊舞》、《纓鞭得勝隊舞》；萬壽聖節（皇帝的生日）大宴，用《九夷進寶隊舞》、《壽星隊舞》；冬至大宴，用《贊聖喜隊舞》、《百花朝聖隊舞》；正旦大宴，用《百戲蓮花盆隊舞》和《勝鼓採蓮隊舞》。

　　據《續文獻通考》卷一○三載，明代宮廷，外國及其它少數民族來朝貢時，在招待「蕃王蕃使」的大宴禮上，要「兼用大樂、細

---

**＋ 知識百科 ＋**

**宴樂樂舞的九奏樂章**

　　一奏《炎精開運之曲》；二奏《皇風之曲》，奏《平定天下舞》，曲名「靖海宇」；三奏《眘皇明之曲》，奏《撫安四夷之舞》，曲名「小將軍」、「殿前歡」、「慶新年」、「過門子」；四奏《天道傳之曲》，奏《車書會同之舞》，曲名「泰階平」；五奏《振皇綱之曲》；六奏《金陵之曲》；七奏《長楊之曲》；八奏《芳醴之曲》；九奏《駕六龍之曲》。

樂、舞隊」，「進食酒五行，細樂作，舞《諸國來朝》之舞；進食酒六行，細樂作，奏《醉太平之曲》，舞《長生隊》之舞。」宮廷以此來炫耀漢文化和明朝的強大。

明代舞蹈的真正的藝術魅力，是來自於風格各異的少數民族舞蹈和多姿多彩的民間舞蹈。

明代永樂年間（西元一四○三～一四二四年），在制定宴饗樂舞的制度時，規定在演奏《撫安四夷之舞》以後，要表演《高麗舞》、《北番舞》、《回回舞》，以此來籠絡四夷。明代宮廷除在中原各地收集藝術人才外，並養了一批少數民族歌舞演員。明嘉靖十一年（西元一五三二年），宮中為陳侃使琉球舉行宴會，「令四夷童歌夷曲，為夷舞，以侑觴，傴僂曲折亦足以觀」（《續文獻通考》卷一二○）。這些「四夷童」的舞蹈特點是「傴僂曲折」，具有強烈而豐富的舞蹈表演語言，給觀眾帶來深刻的舞蹈藝術感染力和新鮮感。

明代盛行的「傳奇」，是由南戲發展起來的，其中包含了很多的舞蹈成分。明末張岱著的《陶庵夢憶》一書，真實地記載了戲曲演員的訓練過程和一些劇碼中的舞蹈場面。如朱雲峽教女戲（即女演員），是「未教戲，先教琴，先教琵琶，先教提琴、弦子、簫管、鼓吹、歌舞。」演員全面的訓練，使演出的歌舞場面更加出

壹

貳

參

肆

伍

陸

柒

捌

玖

拾

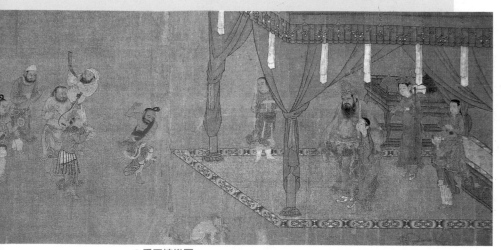

🅐 番王按樂圖

明代的絹本畫《番王按樂圖》。今藏天津藝術博物館。

色：「西施歌舞，對舞者五人。長袖緩帶，繞身若環，曾撓摩地，扶旋猗那。」這是指明傳奇《浣紗記》中西施的歌舞場面。這種舞蹈的動作輕柔縹緲，表現出明代戲曲舞蹈相當高的藝術水準。同書又載有「劉暉吉女戲」之事：「《唐明皇遊月宮》……霹靂一聲，黑幔忽收，露出一月，其圓如規，四下以羊毛染五色雲氣，中坐常儀（嫦娥）。桂樹吳剛，白兔搗藥，輕紗幔之，內燃賽月明數株，光焰青藜，色如初曙，撒布成梁，遂躡月窟，境界神奇，忘其為戲也。其他如舞燈，十數人手攜一燈，忽隱忽現，怪幻百出。」這表明了明代戲劇舞臺高明的布景和燈光。

明代的民間舞蹈《跳和合》、《舞鶴》、《啞背瘋》、《跳虎》等都曾出現在當時的戲曲表演中。

湯顯祖所著傳奇《牡丹亭》中的《遊園驚夢》一折，用優美柔和、情意深長的載歌載舞形式，生動表現出緊鎖深閨的女子對自由愛情生活的嚮往情感。李開先著《寶劍記》中的《林沖夜奔》一折，舞蹈的動作技巧更高，表現力更強，而且舞姿健美並富於感情。在明代弋陽腔系的戲曲中，《思凡》、《鍾馗嫁妹》等，都是舞蹈性很強的劇碼。

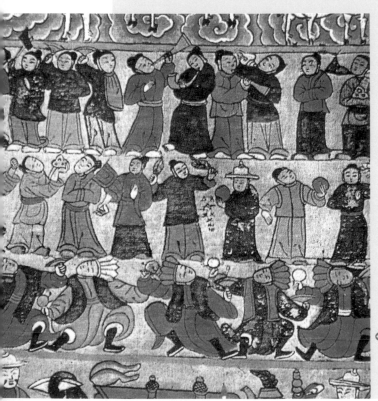

● 納西樂舞
雲南省麗江納西族地區保留著古代的東巴畫卷《神路圖》。圖中有東巴教祖師丁巴什羅畫像，並有古代納西族的音樂，歌舞場面。

**＋知識百科＋**

**《藤牌舞》**

《藤牌舞》與原始時代的《干戚舞》和周代的《干舞》可能存在著一定的淵源關係。相傳，明代民族英雄戚繼光在擊敗了倭寇進犯以後，許多退伍士兵在浙江沿海安家，並把軍中的《藤牌舞》帶到了當地民間，此舞蹈就在民間紮下了根。

　　明人姚旅在《露書》中提到他在山西洪洞縣曾見到的多種民間舞蹈。如手執小涼傘，隨音樂節奏而舞的《涼傘舞》，舞而不唱的《回回舞》，手執檀板的《花板舞》等。明代的戚繼光在《紀效新書・藤牌總說篇》中提到了可以用於練兵的民間舞蹈《藤牌舞》。

　　張岱在《陶庵夢憶》中還記載了浙江紹興的燈節盛況：大街小巷、家家戶戶都掛起了各種彩燈。「鬥獅子、鼓吹彈唱、施放煙火，擠擠雜雜。大街曲巷有空地則跳大頭和尚，鑼鼓聲錯，處處有人圍簇看之。」這裡有歷史悠久的民間《獅子舞》和宋代流傳下來的民間舞蹈《耍大頭》。張岱還說：「燈不演戲則燈意不酣，然無舞隊鼓吹，則燈焰不發。」燈節無戲就沒有燈節的意義，而缺少了音樂舞蹈，連燈的光輝也沒有了。

　　明人顧炎武在《天下郡國利病書》卷七十六中，談到了瑤族的《長鼓舞》：「衡人賽盤古……今訛為盤鼓，賽之日，以木為鼓，圓徑一斗餘，中空兩頭大，四尺長，謂之長鼓。二尺者，謂之短鼓……有一巫人，以長鼓繞身而舞，又二人復以短鼓，相向而舞。」明人鄺湛若在《赤雅》卷一中，又記載了粵西少數民族的文化風俗。書中描寫了瑤族祭盤古，男女奏樂歌舞，「祭都貝大王，男女連袂而舞，謂之踏瑤，相悅則騰躍跳踴，負女而去。」

　　《赤雅》一書還說到苗族女子能表演《鵁鶄舞》。另外，苗族的《蘆笙舞》，壯族的《扁擔舞》、《翡翠鳥》、《鷓鴣鳥》，傣族的《孔雀舞》，彝族的《阿細跳月》等至今流行的少數民族舞蹈，它們的早期形態在明代的相關文獻中均有不同程度的記載和可見的端倪。

# 八、宮廷音樂・民間小曲・古琴藝術

在明代，宮廷音樂已相對進入了中國君主社會的藝術僵化時期。民間小曲大量產生並繁榮起來，古琴藝術已相當成熟，並形成和發展著多種流派。

## ▌宮廷音樂

明代的宮廷音樂主要為宮廷的郊廟、朝賀和宴饗活動而設。洪武年間（西元一三六八～一三九八年），宮廷定郊廟祭祀樂，所用的樂器有編鐘、編磬、琴、瑟、搏拊、塤、篪、簫、笙、笛、應鼓等，之後又增加了龠和鳳笙。約洪武三年（西元一三七〇年），宮廷定朝會樂丹陛大樂，所用的樂器有簫、笙、箜篌、方響、頭管、龍笛、琵琶、杖鼓、大鼓、板等。在宮廷的四夷樂舞中，所用的樂器有腰鼓、琵琶、胡琴、箜篌、頭管、羌笛、水盞和板等。洪武三

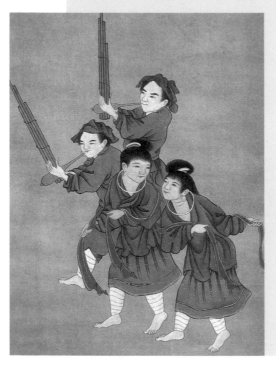

年定的宮廷宴饗之樂，均是採用宋元雜劇的曲調來填詞的。《明史·樂志》中記載了「以『飛龍引』奏《起臨壕》，以『風雲會』奏《開太平》，以『慶皇都』奏《安建業》，以『喜升平』奏《撫四夷》，以『九重歡』奏《定封貴》，以『鳳凰吟』奏《大一統》，以『萬年春』奏《守承平》。」以上的宴樂內容，都具有很強烈的政治色彩和政治目的，並緊密地配合明王朝的多種政治任務。

**◆苗舞**
經圖是清代刻本《廣輿勝覽》中的《苗族樂舞圖》，圖中正是明清時期苗族的男女「吹笙並舞」實錄。

## ▌民間小曲

在明代，隨著大量農村人口流入城市，農村的民歌也就大量進入城市，並爲城市文人、市民所注意和利用，故在農村民歌的基礎上產生了城市小曲（城市民歌）。爲適應市民生活的需要，戲曲和說唱音樂空前地得到繁榮和發展。

明代城市民歌的發展，出現了大量的歌詞和曲譜刊本。其中有成化年間（西元一四六五～一四八七年）金臺魯氏所刊的《四季五更駐雲飛》、《題西廂記詠十二月賽駐雲飛》、《太平時賽駐雲飛》、《新編寡婦烈女詩曲》，萬曆年間（西元一五七三～一六二〇年）刊本《玉谷調簧》、《詞林一枝》以及天啓、崇禎年間（西元一六二一～一六四四年）馮夢龍輯的《掛枝兒》和《山歌》等。這些刊本中的民歌，已經過了文人們的加工和發展，故又稱爲「小曲」。小曲有多種藝術結構和形式。其中有：

一曲的變體：即由某個曲調產生了多種變化的曲調。如「寄生草」，就由明代的文人們變衍出「北寄生草」、「南寄生草」、「怯音寄生草」、「垛字寄生草」等形式。

一曲前後部分分開應用：某些曲調，在需要時，可以前後拆開，靈活地運用。

多個曲子聯接成爲一套：如「北寄生草」—「平岔」—「銀紐

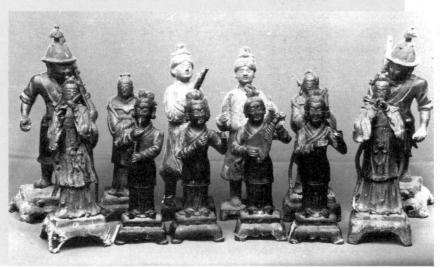

**↑銅樂俑**
此爲明代嘉靖三十五年（西元一五五六年）的銅樂俑。
樂俑由黃銅製作，工藝精良，表現了明代器樂演奏的輝煌遺風。

絲」—「寄生草尾」,
「銀紐絲」—「秦吹腔」
—「銀紐絲」—「京調」
—「數盆」—「銀紐絲」
—「前腔」—「南羅兒」—
「銀紐絲」—「秦腔尾」。

　　一個樂曲的重疊運用：這可能在旋律或節奏上，在重疊反覆的過程中，有不同的變化，用以表現較為複雜的內容。在當今見到的民歌中，也繼承了這一手法。

　　樂曲之間加幫腔：在《白雪遺音》中，一種所謂「馬頭調帶把」的歌曲，就是由「馬頭調」加幫腔而成，如

　　　　「小小紅娘不認罪。（幫腔：緊皺雙眉。）尊了聲夫
　　　　人，你要打誰？（幫腔：聽奴把話回。）想當初，兵
　　　　圍普救何人退？（幫腔：寫書嚇了誰？）
　　　　原許下鶯鶯小姐配君瑞。（幫腔：話
　　　　無反悔。）」

　　　　　　小曲雖然是一種供城市市民和
　　　　　文人清唱的藝術歌曲，但它的發展
　　　　　卻成為說唱音樂和戲曲音樂的重
　　　　　要基礎。一些大型的明代小曲，
　　　　　已保留在當今一些說唱音樂曲種
中，如四川清音，北方的單弦牌子曲等。
明代小曲內容極其豐富，精華與糟粕並存，
充分地反映出明代社會城市市民的多種社會
生活和社會心態。

## ▌古琴藝術

　　中國古琴藝術經過了長期的發展和積累，在明代已變得相當成熟，並形成和發展

**◐ 玉韻琴**
這是明代的「玉韻琴」。全長一二四‧二公分，肩寬十九公分，仲尼式琴，琴面由桐木刻成。底面由杉木製。明萬曆七年（西元一五七九年）製，為傳世珍品。今藏天津藝術博物館。

**❶民間說唱**

明人繪《皇都積勝圖卷》，上面能看到明代的民間社會說唱表演。此圖卷是十六世紀七〇年代的作品。

著多種流派。其中具有歷史性影響的流派有浙派和虞山派（熟派）。

浙派是明代古琴藝術的重要流派。該流派在南宋已形成，明代初年起其代表人物是浙江的琴家徐詵。徐詵是南宋末著名琴家徐宇之孫，創作有《文王思舜》等著名琴曲，並有大量的門徒。明初徐門琴派的特點，是主張把琴作爲獨奏樂器來使用的。但當時也有琴歌（把琴作爲聲樂曲的伴奏樂器）盛行的文人樂風。

明代隆慶、萬曆年間（西元一五六七～一六二〇年），江蘇虞山（常熟）的虞山派以著名琴人嚴爲代表。萬曆年以後，該琴派以琴家徐上瀛最爲著名。他所追求的古琴藝術的審美意境是二十四個字：和、靜、清、遠、古、澹、恬、逸、雅、麗、亮、采、潔、潤、圓、堅、宏、細、溜、健、輕、重、遲、速。

明代是古琴藝術繁榮的時代，並有大量的理論總結和琴譜集刊出現。除了徐上瀛的古琴美學文獻《溪山琴況》外，還有一五三九

**⬆ 彈琴圖**

明代畫家陳洪綬《雜花圖》之三。畫面是彈琴人與聽琴人共同參與的場面。

年張鯤輯《風宣玄品》，一五六四年劉珠著《絲桐內篇》，一五八〇年楊表正著《西峰重修真傳琴譜》，一五九〇年蔣克謙輯《琴書大全》，以及《文會堂琴譜》、《琴適》、《青蓮舫琴雅》等。其中，《風宣玄品》收錄了古琴手勢圖一五四幅，樂曲一〇一首，並包括了三十二首琴歌。

明代洪熙元年（西元一四二五年）朱權輯的《神奇祕譜》，是中國現存最早的琴譜。全書收錄了大量宋以前的古琴名曲，如《廣陵散》、《高山》、《流水》、《陽春》、《酒狂》等，成為中國古琴藝術的不朽遺產。

# 拾。

## 從君主末世的復古中走出

清（西元一六四四至一九一一年）

　　清代是中國歷史上最後一個帝制王朝，自一六四四年至一九一一年，歷時二六八年。清政府在立國之初，曾以全部力量把傳統秩序穩定下來。清初的幾代君主以強制性的政策，鞏固小農經濟，壓抑商品生產，扶持儒家正統理論，把明代中後期萌發的資本主義因素全面地壓制下去。由於階級和民族間的衝突異常激烈，清政府對民主性和反帝制的思想採取禁絕的政策，既全面接受漢民族文化，又對漢族知識分子嚴加控制。於是，從社會文化氛圍、觀念心理到文化藝術的各個領域，反射出君主末世特有的文化形態。與明代那股尋求思想解放的潮流相反，清代盛極一時的是全面的復古主義，這在受政府控制的在朝士大夫文藝中尤為明顯。然而在野的士大夫文藝，除一部分被迫消極避世，懷有頹唐的感傷情緒外；一部分則採取隱晦的手法，在批判冷酷的現實中反映了進步的思想和要求，同時在藝術思想上以反傳統的形式從復古主義的思潮中走出來，創造一種帶有鮮明的時代和思想印記的——既有感傷情緒又有批判精神的文化藝術；一部分則以強烈的個性色彩、獨特的審美方式，表現出與社會現實的不協調，與興旺發達的民間藝術的潮流匯合，特別是在鴉片戰爭以後，受到新思潮的衝擊，銳意求進，探求一種新穎的審美形式，標誌著古典藝術的終結，近代藝術的發端，把中國藝術的發展史推進到一個全新的階段。

# 一、已趨僵化的宮廷樂舞藝術

清代的宮廷藝術基本上承襲前朝舊制，以復古思潮為指導，宮廷音樂只欣賞雅樂，宮廷樂舞則欣賞的主要是具有鮮明民族色彩的滿族舞蹈。

清代的宮廷藝術以尊重儒家文化為名義，實際上有它的政治目的。清代用於宮廷宴饗的樂舞稱之為隊舞，這是承襲宋代宮廷樂舞的名稱，但已具有鮮明的滿族特色。隊舞最初的總名叫《莽式舞》，又稱《瑪克式舞》，這是一種滿族的傳統民間舞蹈。乾隆八年（西元一七四三年），宮廷改各色隊舞總名為《慶隆舞》。

乾隆十四年（西元一七四九年），清軍進入金川，宮廷作《德勝舞》。乾隆二十五年（西元一七六〇年），清軍進入西域，宮廷又增修《德勝舞》，以弘揚國力的強盛。

清代宮廷隊舞有如下規定：《慶隆舞》用於宮中的慶賀宴饗活動；《世德舞》用於宴請宗室；《德勝舞》用於慶祝戰爭勝利。這些舞蹈的伴奏樂隊為四十人，樂器有奚琴、琵琶、三弦、拍等。清代宮廷宴樂除了上述舞蹈之外，還包括了八部少數民族和外國的樂舞：《瓦爾克部樂舞》（女真族）、《蒙古樂》、《回部樂》、《番子樂》（藏族）、《朝鮮國俳》、《廓爾喀部樂》（尼泊爾）、《緬甸國樂》、《安南國樂》（越南）。這些來自外族、外國的舞蹈，因為具有鮮明的民族風格和地方人文色彩，其表演也具有相當高的藝術水準，因而給僵化的儀式性宮廷舞蹈帶來了各族人民的生活氣息。宮廷設置這些

舞蹈，主要是以大國的姿態籠絡各少數民族的歸順之心。

清政府又大力提倡雅樂，推進復古保守思潮，使宮廷音樂更趨僵化。可以說清代統治者對宮廷音樂非常重視，曾組織御用樂師爲其四種重要的音樂儀式活動寫作了大量的歌詞和樂曲。這四種重要的宮廷音樂儀式活動是：

| 宮廷儀式活動 | 所用音樂 |
|---|---|
| 祭祀 | 中和韶樂和鹵薄大樂 |
| 朝會 | 中和韶樂、鹵薄樂、丹陛樂和鐃歌樂 |
| 宴會 | 中和韶樂、清樂、慶隆舞、笳吹、番部合奏、高麗樂、回部樂、鹵薄樂、丹陛樂等 |
| 巡幸 | 鐃歌樂 |

這些音樂還有一些使用場合和規模形式，比如：

| 音樂名稱 | 使用樂器 | 使用場合與方式 |
|---|---|---|
| 中和韶樂 | 編鐘、編磬、建鼓、琴、瑟、簫、笛、麾、排簫、塤、笙、搏拊等 | 宮廷至高無上的音樂，並體現著統治者的復古思想和頑固不化的君主意識。在祭祀樂、朝會樂、宴樂活動中，雖然都用中和韶樂，但規模各不相同。祭祀用的中和韶樂規模最大，動用人數達二〇四人。朝會和宴樂用的中和韶樂不含歌舞，只用四十人。 |
| 鹵薄樂 | 龍鼓、畫角、大銅角、小銅角、金、鉦、龍笛、杖鼓、拍板等 | 是皇帝出行進行祭祀等活動用的行進儀式音樂樂隊人數達祭祀鐃歌樂——六人之多。所用的樂器大多便於行進攜帶，單龍鼓就有四十八面，畫角二十四件，其聲勢足以驚天動地。 |
| 番部合奏 | 箏、琵琶、三弦、火不思、番部胡琴、笙、管、笛、簫、雲鑼、二弦、月琴、提琴、軋箏等 | |
| 鐃歌樂 | 金、大銅角、小銅角、鑼、銅鼓、鐃、鈸、花腔鼓、得勝鼓、小鈸、海笛、管、簫、笛、笙、麾、雲鑼等 | 朝會凱旋時所奏，用一〇四人；巡幸時奏，除歌唱者外，樂隊用四十八人，但所用樂器有所不同，比如沒有了得勝鼓，曲調來源於民間，具有一定的生活氣息。 |

清宮廷還規定，皇帝出入奏中和韶樂，臣工行禮奏丹陛樂，侑食奏清樂，巡酒奏慶隆樂舞。雖然樂制形式繁多，但如此嚴整、刻板的規定，只能促使宮廷樂舞進一步僵化和萎縮。

# 二、日益發展的民間舞蹈與音樂

　　清代，伴隨著喜慶節日的民間舞蹈異常活躍；民間音樂非常豐富，是中國農耕時代民間音樂的高峰時期。

## ▍民間舞蹈

　　入清以來，民間的舞蹈藝術作為獨立的舞蹈種類已呈消歇之勢，但是，在戲曲藝術和民間的歌舞小戲中，舞蹈仍呈比較發達的趨勢。伴隨著喜慶節日的民間舞蹈異常活躍，以自己獨特的民俗色彩與豐富的民間音樂，呈現興旺發達的景象。

　　《龍舞》是清代民間最盛行的民間舞蹈之一。它以磅礡的氣勢、多姿的變化和雄偉壯觀的舞蹈形象，震撼著人們的心靈。清人姚思勤的《龍燈》、李笠翁的《龍燈賦》和金江聲的《武林踏燈詞》等詩篇，都把這種民間舞蹈描述得活靈活現。清人汪大綸在《龍燈》詩中，十分形象地描寫在海潮般的人群中，龍、魚、蝦燈噴火飛騰

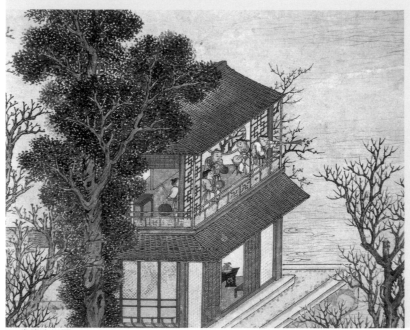

**❶ 歲晚宴樂圖**
此為清初畫家張藻繪的《歲晚宴樂圖》局部。繪江南民間春節歡度場面。今藏天津藝術博物館。

**❹ 獅舞**
此圖是清人繪製的《北京走會圖》，圖中繪有民間的《獅舞》場面。

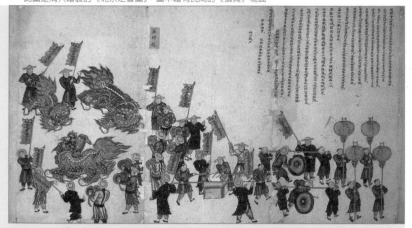

的火熱場面：「鱗甲倏噴火，飛騰照夜分。市聲沸似海，人影從如雲。星月爛交射，魚蝦導一群。何時傾馬鬣，點滴沾鋤芸。」《百戲竹枝詞》的《龍燈鬥》題解說，「以竹篾為之，外覆以紗，蜿蜒之勢亦復可觀。」詩中寫出了如活龍在燈影中遊動的龍舞：「屈曲隨人匹練斜，春燈影裡動金蛇，燈龍神物傳山海，浪說紅雲露爪牙。」清代的龍舞多種多樣，龍的種類也很多，如燭龍、竹龍、渡水龍、黃水龍等，舞龍的水準也相當高。《獅舞》也是清代民間的一項重要舞蹈形式。清人李聲振在《百戲竹枝詞》中詠《獅子滾繡球》題解說：「以羊毛飾為獅形，人被之，滾球跳舞。」獅舞和龍舞一樣，在清代的民間廣為流傳，各地的人們創造了不同的獅舞。有文獅、武獅、線獅、火獅、板凳獅、雪獅等各種獅的舞蹈。

　　《秧歌》也是清代農村和城鎮流行的民間舞蹈形式，起源於農村的勞動生活。清代的學者們已充分注意到了秧歌的原始形態。清人李調元《粵東筆記》說：「農者每春時，婦子以數十計，往田插秧，一老槌大鼓，鼓聲一通，群歌競作，彌日不絕，謂之秧歌。」清道光五年（西元一八二五年）《晃州廳志》載：「歲，農人連袂步於田中，以趾代鋤，且行且拔，擊鼓為節，疾徐前卻，頗以為戲。」這反映出人們在插秧時不但擊鼓歌唱，而且還配合著音樂的節奏，時快、時慢、前進、後退地舞蹈起來。清代的《秧歌》不僅在農村流行，在城市更是一種為市民喜聞樂見的藝術形式。不僅在

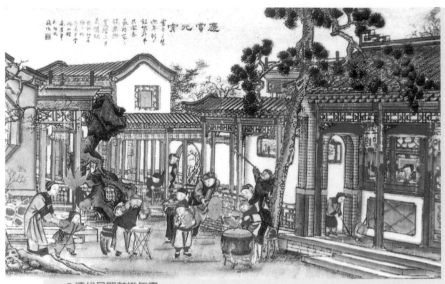

❶ 清代民間鼓樂年畫
此畫為清代楊柳青年畫《慶賞元宵》。畫面是民間的擊鼓奏樂場面，一派喜氣洋洋的氣氛。

城市民間廣場表演，即使在戲館表演也火爆風靡。更令人驚異的
是，這種出自農村的秧歌也流傳到宮廷中去，清宮廷竟也聘請有
「秧歌教習」。

　　清代流行的民間舞蹈還有《採茶燈》、《高蹺》、《旱船》、《跑
驢》、《跑竹馬》、《太平鼓》、《霸王鞭》等。在燈節和迎神賽會時，
各種民間舞蹈組合在一起，更為熱鬧。

## ▎民間音樂

　　清代的民間音樂非常豐富，是中國農耕時代民間音樂的頂峰時
期。包括了民歌、小曲和多種多樣的地方說唱音樂、歌舞音樂和各
種戲曲。

　　清代，以北京為中心的北方小曲（城市民歌），開始突破如
「南鑼北鼓」和「羅江怨」、「剪靛花」、「靠山調」、「太平年」等
單曲形式，在「岔曲」的基礎上發展成一種套曲的形式，實現向說
唱音樂的過渡。岔曲是清代初年北京出現的一種民間歌曲，基本形
式只有六句，這六句是被三弦過門切開的六段。隨著內容的需要，

人們就在前三句曲頭和後三句曲尾間再插入多少不等的單曲。約在乾隆、嘉慶年間（西元一七三六～一八二〇年），這種形式已演變為說唱曲種「單弦」。

在山東又流行有蒲松齡「俚曲」。採用當地方言和民間流傳的各種

❶ 民間說唱
此圖是清人繪製的北京《妙峰山進香圖》中的民間說唱場面局部。

壹貳參肆伍陸柒捌玖拾

小曲，以曲牌聯綴方式組成，最少時用一個曲牌貫穿，最多時用到三十餘支曲牌，採用代言體說唱故事，旋律質樸、優美，體現了民間藝術的風格。蒲松齡俚曲共有十四部作品，其中說唱張鴻漸故事的《磨難曲》最有代表性。

以揚州為中心的江南小曲，清代稱為「小唱」。這些小唱也以同樣的方式，突破了如「銀紐絲」、「四大景」、「劈破玉」、「倒搬槳」等單曲形式，開始插入其他曲牌而向說唱音樂發展。

由單個城市民歌小曲向說唱音樂發展的趨勢，是說唱音樂形成的一種突出的藝術現象。

彈詞是清代南方流行的一種大型的說唱音樂。它的原始形態可以上溯到宋元時代，明代已流行彈詞。至清代，彈詞在南方各地，尤其在蘇州、杭州、揚州、南京等商業城市發展很快，而且還傳到了以北京為中心的北方城市。

清代彈詞藝術界出現了很多著名藝人，如乾隆年間（西元一七三六～一七九五年）蘇州彈詞藝人王周士，嘉慶、道光年間（西元一七九六～一八五〇年）的陳遇乾、毛菖佩、俞秀山等。以陳遇乾為代表的陳調流派，聲音蒼涼、粗獷，適合表現老生、老旦的角色；以俞秀山為代表的俞調流派，聲音繚繞曲折，婉轉秀美，並講究抑揚頓挫和字調四聲的安排，音域寬廣，演唱時真假聲並用，適合於青衣、花旦的角色。

**↑ 民間彈詞**

此圖係清代光緒、宣統年間（西元一八七五～一九一一年）蘇州桃花塢陳同盛畫店刻印的年畫（小廣寒彈唱圖）。「小廣寒」為上海書館名。

清代的彈詞創作作品很多，並能緊密地關注現實。如陶貞懷的《天雨花》，反映了明末時期的社會問題，表達了廣大人民的願望；丘心如的《筆生花》和程惠英的《鳳雙飛》，反映了婦女所受到的壓迫和她們對自由解放的渴望；而陳瑞生的《再生緣》影響最廣，它以孟麗君的故事，傾吐了封建時代婦女們對封建壓迫的反抗情緒。另外，如《義妖傳》、《珍珠塔》等，都是以民間故事或借古諷今的形式表達廣大人民的心聲。

鼓詞主要流行於北方地區。它的前身可能是宋代的「鼓子詞」、明代的「詞話」。鼓詞在清初有較大的發展，盛行於北方城市，流行於山東、河北一帶。徐珂《清稗類鈔》說：「唱鼓詞者，小鼓一具，配以三弦，二人說書，謂之鼓兒詞。亦僅有一人者，京津有之。」

鼓詞的進一步發展，便出現了「大鼓」的形式，它是與各地方言、民歌、小調結合的基礎上產生的，清末的「京韻大鼓」最為著名。它起源於河北保定、河間，是河間調和子弟書的合流，流行於京津地區，是以京音代替河間方言，吸收京劇和北方曲藝的唱腔，故稱京韻大鼓。以唱為主，間有說白，以鼓、板、三弦、四胡伴奏，後來間有琵琶、二胡。京韻大鼓的表現力很強，清末著名藝人劉寶全，創立的獨特的「劉派京韻」風格，一直影響到近代的鼓詞藝術。

花鼓是一種以演唱為主的漢族民間歌舞。在明代已經十分流行。清代花鼓得到進一步發展，在雍正、乾隆時期（西元一七二三～一七九五年），花鼓在沿海農村中逐步發展成為花鼓戲，由於藝術生命力的旺盛，花鼓戲的影響越來越大並流入城市。乾隆五十五年（西元一七九○年）的「萬壽慶典」中，花鼓戲入宮演出。直至清末，花鼓這種歌舞形式在全國各地流傳，並有多樣的演出形式，有在舞臺上演出的花鼓戲，有在街頭演出的「打花鼓」。它與各地的民間歌舞藝術相結合，如與秧歌、腰鼓、高蹺等藝術結合融會，形成了花鼓的地方風格和獨特的藝術魅力，而且音樂也自成一派。

**❶清大鼓書**
清人繪製的《北京民間風俗百圖》中的一幅大鼓書圖。

清代的少數民族音樂藝術在民族間的交流中，也得到了進一步的發展，其中以新疆維吾爾族的《木卡姆》影響最大。它是由聲樂、器樂組合成的大型套曲，每部有十二套，所以又名《十二木卡姆》。

清代的戲曲音樂尤為發達。至清中葉後，已基本形成昆曲、高腔、弦索腔、梆子腔、皮黃腔等五大聲腔體系，至清晚期誕生了京劇，使戲曲音樂的唱腔藝術得到了更大的豐富和發展（在談戲曲時再述）。

清代的器樂曲藝術，承接明代而有很大的發展，尤以琵琶和古琴藝術對後世影響最大。明末清初的琵琶名家湯應曾，人稱「湯琵

---

**+ 知識百科 +**

**《木卡姆》**
《木卡姆》具有悠久的歷史，被稱為「維吾爾音樂之母」。一八五四年，新疆毛拉・依斯木吐拉《藝人簡史》記載了多部木卡姆作品。它的風格因流傳地區而有不同，每套一般分四段體式，由歌曲和器樂相間唱奏，至末段以熱烈的歌舞結束。

琶」，是明代北派琵琶的傳人，所能演奏的琵琶古曲十分豐富，尤擅奏《楚漢》一曲，後世人認為這是傳世《十面埋伏》的前身。

清初，繼湯應曾後又有北派名家白在眉、王君惕等，南派名家有陳牧夫等，琵琶藝術仍很興旺。

清中晚期的華秋萍是無錫派琵琶藝術的創始人，又是編刊琵琶曲譜並訂指法符號的第一人；李芳園是平湖派的創始人，出身於琵琶世家，技藝高超，當世無人與敵。晚清時，北派琵琶趨於消沉，南派琵琶卻日見興盛，華、李都對琵琶藝術在近世的發展作出了卓越的貢獻。

清代的古琴藝術已發展得相當成熟。在古琴的流派中，除了虞山派之外，還有廣陵派、新浙派、中州派。這幾個流派在清代已具有相當大的藝術影響。虞山派以徐上瀛的學生夏溥為其代表，他們在常熟、蘇州、南京等地的古琴藝術活動，使虞山派在清代又蘊涵了新的藝術氣質。

虞山派代表人物之一、清初江蘇著名琴家莊臻鳳，大膽創新，兼採白下、古浙、中州各派之長，使他的古琴藝術風格獨特，清新別致。莊臻鳳針對當時將古琴曲填詞入歌的風氣，認為《高山》、《流水》等傳統古曲，「音出自然」，「妙自入神」，如果將這些古曲配上歌詞，「則音乏滯」，會損害原曲的深刻內涵。在古琴創作上，莊臻鳳反對雷同化，強調藝術創新。他創作的十四首琴曲，都各具特色。如《太平奏》「緩洪高潔」，《雲中笙鶴》「綽注蒼老」，《鈞天逸響》「斷續新奇」，《梨雲春思》「淡以神全」等等。

揚州的廣陵派，以徐祺父子為代表。他們的演奏藝術重視傳統，更注重創新，一切從古琴藝術的「傳神」出發，講究演奏技巧的多樣變化，以達到演奏效果的情真意切。徐祺父子的主要古琴作

+ 知識百科 +

**《十面埋伏》**
《十面埋伏》最早載於清嘉慶二十三年（西元一八一八年）的《華秋萍琵琶譜》，分十三段落；一八九五年李芳園《南北派十三套大曲琵琶新譜》，將它增至十八段，並改名為《淮陰平楚》。

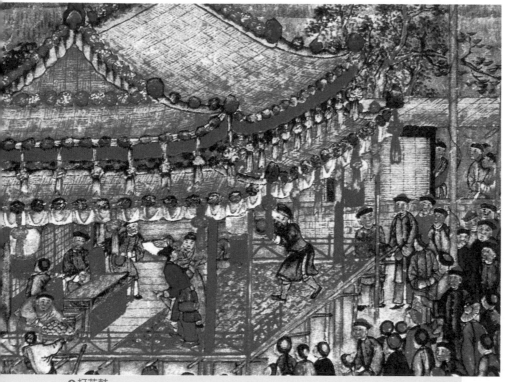

**⊙打花鼓**

清乾隆二十四年（西元一七五九年）徐揚繪《盛世滋生圖》。圖中表現蘇州地區十五彩繽紛戲臺，臺上正在演出明代傳奇《紅梅記》中的一齣《打花鼓》。

品，有改編加工的《洞天春曉》、《墨子悲思》、《瀟湘水雲》、《胡笳十八拍》等。

清代的古琴新浙派，是以浙江杭州蘇璟為代表。他與同行戴源、曹尚炯等人合編《春草堂琴譜》，並著有《鼓琴八則》一書，在書中他強調彈琴要注重情感的表達。新浙派的藝術風格清麗柔和，體現出了江南特有的風格特色。

以王善為代表的中州琴派，具北方特色，音樂風格激揚氣壯，慷慨正直，以「寬宏蒼老」有別於清代的其他流派。在某種意義上，這種流派的美學風格，反映出了當時尖銳的民族和階級衝突，表現出了清代文人們深藏於內心的正氣與正義。

# 三、尊碑求變的清代書風

清代是書法史上的一個重要發展時期，被稱為「書道中興」的一代。但又是一個比較特殊的時期，受社會的文化及觀念影響，在書法領域反射出特有的文化形態。

清代早期是帖學的天下，至中期，碑學興起，晚期則碑學盛行。碑學的興盛，改變了書法衰微的狀態，並能以「變」來促進書法藝術的發展。

帖是學書者的範本。現知晉《平復帖》為最早的法帖。相傳最早的叢帖為南唐李煜時的《升元帖》，但已失傳。現存最早的叢帖為宋太宗時的《淳化閣帖》，收書至唐人。宋以後，帖的影響很大，元趙孟頫、明董其昌又極為鼓吹，致使「閣帖」大盛；至明清時，各種叢帖多不勝數，清初有馮銓的《快雪堂法帖》，收書至元趙孟頫，乾隆時又有《三希堂法帖》，收書至明董其昌。於是也就產生了考證法帖的帖學，也代表著崇尚法帖的書法派別。

碑指銘刻於金石之上的紀勝、志事文字的刻石，意在流芳百世，其中有書法價值的碑書引起後代書法界的重視。秦時稱刻石，現知秦《石鼓文》為最早的刻石，自漢代以下稱碑，漢碑、魏碑、唐碑最有書法價值。研究碑刻及其拓本學的學問，即為碑學，屬金石學範疇，在清代也稱崇尚碑書的書法派別。

清初，由於統治者推崇趙孟頫、董其昌一路的甜美書風，以「臺閣體」取士，致使帖學走入歧途。但是乾隆年間（西元一七三六～一七九五年）也有承緒帖學比較著名的「四大家」，北有翁方綱、劉墉，南有梁同書、王文治，宗法晉、唐、宋、元各家，各有成就。其中的翁方綱雖師法漢、唐碑，因帖學盛行，未能左右清初的書壇。

**▲ 傅山草書詩軸**
清初傅山書法追求獨特，倔強的意趣，尤擅行書，草書，自得天機。此立軸，古拙而不失流暢，蒼勁有力而又婀娜多姿，字字自由飛動，又不相連。今藏上海博物館。

**◆ 朱耷行書《酒德頌》**

此卷墨跡，線條粗細均勻，布局大小參差，於偏中求正，於險中求勁，具有獨家的風格。
今藏上海博物館。

　　明清之際的遺民書法，卻能以鮮明的個性、獨特的書風在書法史上占有較為重要的地位。他們隱跡山林，寄情翰墨，負亡國之痛，於書法中不免流露出感傷文學的氣息。

　　傅山（西元一六〇五～一六九〇年），性格倔強，具有強烈的民族意識，至死不應清試。他在書法上也追求獨特、倔強的意趣。初學唐人楷法，繼得趙孟頫、董其昌墨跡，後省悟趙、董二人仕新朝而感到慚愧，遂改學顏真卿，並提出「寧拙毋巧，寧醜毋媚，寧支離毋輕滑，寧真率毋安排」的書學原則。他成熟的書法作品，即追求這種趣味。傅山的狂草與明徐渭重散形不同，而是重性情，強調氣勢連貫，有　種壯美的格調。傅山書法的出現，一掃清初秀媚的書風，對清一代的書法影響深遠。

　　朱耷也是一位風格奇特的書畫家，他的書法喜用禿筆、藏鋒，線條粗細均勻，轉折圓轉，偏中求正，有晉唐風格，險絕處又有一種山林的逸氣和鬱勃的傲氣，構成典型的遺民書法。朱耷是明宗室後裔，入清後為僧為道，佯狂度世，自號八大山人，字寫得似哭似笑，書畫即成為他泄發情緒的嗜好。

　　石濤與朱耷同為「清初四僧」之一，以畫名世，亦精於書法，擅長行楷，參以隸意，面目較多，有蘇軾筆意，也有倪瓚書貌，有的圓熟，有的奇偉。

**◆ 鄭簠隸書《浣溪紗詞》**

清初隸書名家鄭簠，沉酣漢碑三十餘年，尤得力於《曹全碑》，融草書筆意，自成一格，世人稱其隸書為「草隸」。此立軸，可見其娟秀、舒展、放逸的隸書風采。今藏上海博物館。

王鐸是入清爲官而遭非議的書法家,他的書法功力較傅山還要深厚,諸體皆備,行草書法以「蒼鬱雄暢」獨標氣骨。他的草書貢獻最大,字形奇險,章法獨特,以不平衡求平衡,縱而能斂,險中求正,有跌宕起伏的氣勢,而且能創造性地運用「漲墨」技巧,使線條之間的關係具有誇張的效果。王鐸因「二臣」而聲名掃地,很少有人能公允地評價他的書法成就。

又有試圖以隸書的遒健用筆,來糾清初媚弱書風的書法家鄭簠,他的書法得力於漢《史晨碑》、《曹全碑》,學漢碑三十餘年,在秀媚書風蔓延的時代,獨倡久不被重視的漢隸書法,在清書法史上有其特殊的意義。他在隸書中融入草書筆意,變平整沉重爲頓挫飛揚,變結構緊密爲筆劃開張,具有飄逸奇宕的新意。他是清中晚期篆隸風氣崛起之前的先行者,他的價值也就在於茲。

乾隆年間,在帖學籠罩下的書壇能另闢天地,力圖創出新路的當推「揚州八怪」,他們是金農、黃慎、鄭燮、汪士愼、李方膺、高翔、羅聘、李鱓。這是一支異軍突起的書畫家群體。他們功底深厚,修養良好,對藝術有深刻的理解,對生活有獨特的觀察,對傳統既重視又不爲所拘,極富創造性。在書法上,以金、黃、鄭、汪較爲著名。

金農(西元一六八七～一七六三年)的書法初師《天發神讖碑》,後來又取法《華山廟碑》,融漢隸、魏楷,隸書書風古樸渾厚。他用筆方正,橫畫粗短,豎畫細勁,用禿筆重墨,似漆刷作字,有「漆書」之稱。漆書風格奇

特，出人意外，以拙為妍，以重為巧，有作畫的筆意和金石氣，深得詭祕奇逸的古趣，既一鳴驚人，又饒有餘韻。

黃慎，以草書擅長，取法懷素，又能借孫過庭《書譜》的筆斷意連和提頓分明來糾懷素的連筆，所以「字如疏影橫斜，蒼藤盤結」，別具風格。

鄭燮（西元一六九三～一七六五年），號板橋，其書法與繪畫一樣，亦具「狂怪」意趣。自稱「板橋既無涪翁（黃庭堅）之勁拔，又鄙松雪（趙孟頫）之滑熟，徒矜奇蹟，創為真隸相參之法，而雜以行草，究之師心自用，無足觀也」。他初學黃庭堅，後攻《瘞鶴銘》，又融入蘭竹筆意，自創一種「六分半書」。它的特點是，以真、隸為主，糅合草、篆，並用作畫方法書寫，「要知畫法通書法，蘭竹如同草隸然」（自題詩）。筆法多變，撇、捺帶波磔，或如蘭葉飄然，或似竹葉挺勁，橫豎點畫或楷或隸，或草或竹，揮灑自如而不失法度，字體狂怪，章法錯落，具有一種獨特的風格。

汪士慎是金農的學生，他的書法多為行楷、行草，又工於隸書。他的行書中總參以隸意，秀雅清新，狂草以意為之，也不失法度。

「揚州八怪」的書法不趨時尚，敢於標新立異，與淡和甜美的書風形成鮮明的對比，也為碑學興起後的書道中興開了先聲。乾隆、嘉慶（西元一七三六～一八二○年）以來，帖學日趨衰微，碑學大興，否定習古不化的頹敗書風，呼喚書法藝術靈性的回歸。阮元首倡碑學，認為書法分南北，極力主張學習北朝碑版。包世臣推波助瀾，著《藝舟雙楫》，大力鼓吹碑學。從這時期的書跡來看，是唐碑興盛，顏體復興。隨著秦漢石刻的大量問世以及摩崖的發現，康有為又著《廣藝舟雙楫》，確定了碑學書法的美學標準，使碑學逐步轉入推崇魏碑的階段，提倡「尊魏卑

❶ 鄧石如篆書軸
清鄧石如的篆隸書法最負盛名，篆以隸意，隸以篆意，世稱「鄧派」。此書軸為婉麗遒勁之體，筆勁如鐵，自得風韻。今藏上海博物館。

唐」。碑學書法以「變」作為「尊碑」的原則，將書法藝術推進到一個新的階段。

鄧石如（西元一七四三～一八○五年）書法兼善各體，以篆、隸最負盛名。篆書以李斯、李陽冰為法，「稍參隸意，殺鋒以取勁折，故字體微方，與秦漢瓦當額文尤近」（《藝舟雙楫》），這種革新的字體形成了勁利雄強的獨家風格。隸書師法漢魏、六朝碑刻，以篆意入隸，樸實的線條蘊含篆書的圓渾筆意，呈體方筆圓、古樸而遒麗的風格，顯示出高超的藝術才能。

伊秉綬（西元一七五四～一八一五年）書法以隸書著名，康有為認為他「集分書之成」，與鄧石如並稱為清代碑學的開山鼻祖。早年拜劉墉為師，又窮研漢魏、六朝碑刻，遂形成獨特的風格。隸書個性鮮明，融會漢篆、漢隸碑額中的結字妙法以及顏書楷法，不強調波磔和「蠶頭燕尾」，字形方正堅挺，恣肆俊逸，方中有圓，寓巧於拙。他善寫大字，越大越佳，氣勢十分雄闊。清晚期，碑學幾乎獨霸書壇，宗北碑者尤多，以何紹基、趙之謙、吳昌碩最負盛名。

◐ 何紹基行書詩卷
晚清何紹基擅行草書，奇麗飄逸。此卷行書多參篆意，線條渾勁有力，縱橫欹斜不失規矩，恣肆中透秀逸之氣，隨意中求整體和諧。今藏上海博物館。

➥趙之謙篆隸書屏

此書屏用篆隸書法，運鋒藏露相兼，字體方圓合度，所謂「顏底魏面」，摻以篆意，益顯俊美。今藏上海博物館。

古之利器吳楚混靈大夏罷雀
宄冠神都可以褒遂可昌梁遵
如風靡草盡眼九區

崔銘

水經河水注大夏記

何紹基（西元一七九九～一八七三年）擅長行草書，自述「余學書四十餘年，溯源篆分。楷法則由北朝求篆分入眞楷之緒。」他尤得力於《禮器碑》、《張遷碑》和《張黑女碑》。行草書以橫平豎直的規律爲基點，吸取顏字筆意，熔鑄百家，因此有沉鬱渾厚、奇麗飄逸的風格。何紹基習書十分勤奮，早年由顏、歐入手，中年後潛心北碑，六十歲之後方學篆隸，晚年又探研鼎彝，其書古樸奇崛，金石味濃。

趙之謙（西元一八二九～一八八四年）爲書畫名家，書法宗北碑，並用「鉤捺抵送，萬毫齊力」之法作書。此法中鋒運筆，起、收露鋒，顯得草率、自然，別具一格。隸書參以楷法，用筆流暢，有生動活潑、神采巧麗的風貌。行楷最爲精美，出入北碑，加篆隸筆法，創「顏底魏面」的碑學一派。

吳昌碩（西元一八四四～一九二七年）兼擅書畫，爲晚清海上名家，西泠印社創始人。書法以篆書最負盛名，臨摹石鼓文，並參以大篆金文及秦代諸石刻，將整飭的石鼓文書寫出個性來，有頓頭挫尾的筆勢，凝練遒勁，富有金石氣息。他的大篆書法已跨越了時代的限制，出神入化的技巧既展示了書法應有的高度，又映照出碑學求變的書風所蘊含著的理解力和創造力。

清一代書法藝術的變遷，以及碑學的理論成就，揭示了當藝術發展到頂峰期之後的變化規律，爲後人提供了很多值得借鑑的經驗。

➥吳昌碩臨石鼓文軸

晚清書畫名家吳昌碩，書法中以大篆最負盛名。此立軸臨摹石鼓文，參以兩周金文及秦代刻石，融合篆刻用筆。今藏北京故宮博物院。

# 四、「四僧」、「四王」山水畫及其他

　　繪畫發展到明清之際，文人畫盛極一時。清初的山水畫尤為發達，這與文人的山林隱逸思想有關。這裡，飽含著愛國、愛山川的感情，也飽含著對人生的消極態度，所謂「但願身居幽谷裡，赤心長與白雲遊」。

　　明清文人畫都以傳統為基礎，並成為畫壇主流，但因為對待傳統的態度不一樣，「摹古」與「創新」的藝術思想不斷角力，形成的兩種畫風也截然不同。清初的「四僧」與「四王」的山水畫，很鮮明地形成「創新」與「摹古」的兩大潮流，都不乏後繼者，以致在畫壇流派紛繁，與書壇的情況有相似處，復古派勢力不弱，但代表藝術發展主流的當屬革新派。

　　革新的一派，大多是明末遺民，政治上不與清政府合作，藝術上主張抒發個性，反對陳陳相因。他們的作品往往感情真摯、強烈，風格獨特、新穎。代表畫家有「四僧」弘仁、髡殘、石濤、朱耷，以及金陵畫派和揚州畫派。

　　弘仁（西元一六一○·～一六六四年）的山水畫從宋元各家入手，尤崇倪瓚畫法，構圖洗練簡逸，筆墨蒼勁整潔，善用折帶皴和乾筆渴墨。他師法自然，因此作品格調不同於倪瓚，少荒妙之神，而有生活氣息。代表作有《黃山天都峰圖》、《黃海松石圖》、《西岩松雪圖》等。

　　髡殘（西元一六一二～一六七三或一六七四年）的山水畫宗法

---

**＋知識百科＋**

**弘仁遊山**

　　弘仁曾遊武夷，往來黃山，作黃山真景五十幅，深得傳神和寫生之妙，有秀逸之氣，給人清新的感覺。他「得黃山之真性情」，與石濤、梅清成為黃山畫派代表人物。他還與查士標、孫逸、汪之瑞形成新安派（亦稱海陽四家）。

　　查士標云：「漸公（弘仁號漸江）畫入武夷而一變，歸黃山而一奇。」

黃公望、王蒙，尤與王蒙格調相近。早期山水未見流傳。他畫山水，以書法通於畫法，喜以乾筆皴擦，筆墨交融，墨色沉厚而不板滯，禿筆渴墨而不乾枯，有平中見奇、緬邈幽深、引人入勝的藝術境界。髡殘傳世作品較少，《層岩疊壑圖》、《蒼山結茅圖》、《秋山紅樹圖》等，取王蒙、吳鎮的筆意，而能突出自己筆墨風格，尤以晚年的《溪山幽居圖》用筆精煉，極清幽之致。

石濤（西元一六四二～一七○五年），本姓朱，為明靖王贊儀十世孫，出家後釋號原濟。石濤雖修禪，時有內心複雜的矛盾引起的隱痛，「故有時如豁然長嘯，有時若戚然長鳴，無不以筆墨之中寓之」（邵松年《古緣萃錄》）。石濤以山水畫和《畫語錄》名重天下，為中國畫向近代發展作出了重要貢獻。石濤半生雲遊，飽覽名山大川，山水師法自然，多取之造化，能生動地表現大自然氤氳變

❶蒼山結茅圖
清代髡殘畫。紙本，立軸，淡設色，縱八十九·八公分，橫二十五公分，具空靈幽逸的風格。今藏上海博物館。

＋ 知識百科 ＋

**金陵八家**

　　中國畫史上一般指龔賢、樊圻、高岑、鄒喆、吳宏、葉欣、胡慥、謝蓀等八人。他們從事繪畫藝術活動的時間主要在明末天啓、崇禎到清初康熙年間，是生產或寄居在金陵的八位畫家。他們的特點：不受摹古之風的影響，且能自生活經歷和大自然環境中得到啓示，作品的寫實性較強，有著不同程度的創造。他們的畫法主要是繼承五代、兩宋時期的傳統，並有所發展和變化。他們大都隱居不仕，往來於江淮之間，以賣畫為生。他們又常常聚一在起，以詩文書畫相與酬唱。

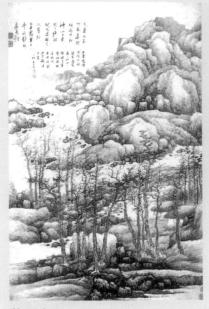

幻和奇妙之處；技法不拘一格，善用墨法，運筆靈活，構圖新奇，隨境界、意趣不同而變化。石濤作品傳世較多，《搜盡奇峰打草稿圖》、《山林樂事圖》、《廬山遊覽圖》、《採石圖》等，都顯示了自己的筆路與墨法，極抒寫之妙。《細雨虯松圖》則是「細筆石濤」空靈的一格。

　　朱耷（西元一六二六～一七〇五年），即八大山人，明寧獻王朱權九世孫。明亡後，先是落髮為僧，後棄僧還俗，後又入道。他的號特別多，皆寓其孤憤思想。八大山人為其五十九歲還俗時所取之號，書寫奇特，連綴如「哭之笑之」，有哭笑不得之意。他的山水畫多為水墨，宗法董其昌，兼取黃公望、倪瓚，雖用董其昌筆法，絕無秀逸平和、明潔幽雅的格調，多取荒寒蕭疏之景，滿目淒涼，於荒寂境界中體現其孤憤的心境和堅毅的個性。如七十四歲時寫的《山水軸》，即代表了他的山水風格。朱耷的成就不在山水，而在花鳥，個性更為突出。

　　清初在南京，有以龔賢為首的「金陵八家」，隱居不仕，往來於江淮一帶，以書畫為生。

　　龔賢（西元一六一八～一六八九年）早年漂泊，晚年隱居南京清涼山，賣畫課徒，生活清苦。善畫山水，法宗董源，沉雄深厚，又注重寫生，追求奇而安的境界。他的山水善用積墨，發展了宋人畫法，墨色濃密，開創遒逸蒼茫的金陵畫派。他的《春山高閣

圖》、《清涼環翠圖》、《柴丈山水冊》等，均富有
新意，別具一格。但有時積墨過濃，不免柔弱而
乏秀氣；又有一種稱為「白龔」的畫風，純用乾
筆淡墨，加少量濃色和苔點，顯得明媚、秀雅，
如《木葉丹黃圖》別有一種情調。

　　「揚州八怪」是清中期活躍在揚州地區的職
業畫家，他們在藝術上有不同的風貌和獨特的成
就，但也有很多相似之處，有揚州畫派之稱，形
成一股強大的標新立異的藝術潮流。他們大多擅
長於墨筆花鳥、梅竹，亦有長於人物、山水的，
其中以高翔、羅聘的山水成就較高。高翔曾隨程
邃學山水，並對石濤十分崇拜，在藝術上也受其
影響。他的山水取法弘仁和石濤，構圖新穎，用
筆洗練，如《山水軸》風格清秀簡靜；園林小景
如《彈指閣圖》，既古拙又清韻過人。羅聘曾隨
金農學畫，能得其神似，也受石濤的影響。他的
山水繁密精微，重筆墨和氣勢，有獨特的思考，如《劍閣圖》，以
豐富的想像、誇張的手法表現蜀道的艱險，喻示人生之艱難。他沒
有到過四川，據李白《蜀道難》詩意而作，是一幅主觀性的山水，
卻以嫻熟的技巧、精到的筆墨，收到奇險、壯麗的效果。

　　摹古之風在清初盛行，康熙皇帝喜愛元黃公望的平淡中見蒼老
的筆法，於是仿效黃公望成風，出現「家家一峰，人人大癡」（一
峰、大癡均為黃公望號）的局面。「四王」首當其衝，身體力行，

❶ 細雨虯松圖
清代原濟畫。紙本，立軸，設色，縱一〇〇・八公分，橫四十一・三公分，為典雅淡泊的一種風格。今藏上海博物館。

＋ 知識百科 ＋

**揚州八怪**

　　「揚州八怪」是繼「四僧畫家」之後，又崛起一個革新畫派。實際上，當
時活躍在揚州畫壇上的重要畫家並不只八人，約有十六、七人，「八」並非
確數。按最早的記載有：金農、黃慎、鄭燮、李鱓、李方膺、汪士慎、高翔
和羅聘。所以稱他們為怪，是因為他們在作畫時不守墨矩，離經叛道，奇奇
怪怪，再加上大都個性很強，孤傲清高，行為狂放，所以稱之為「八怪」。

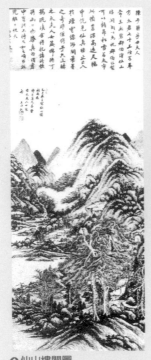

**仙山樓閣圖**

清王時敏畫。紙本，立軸，水墨，縱一三三‧一公分，橫六十三‧三公分，氣韻蒼潤，寓長壽不老之意。今藏北京故宮博物院。

在當時勢力很大。他們是王時敏、王鑑、王翬、王原祁。他們的山水畫派在畫壇占正統地位，整整影響了有清一代。

王時敏（西元一五九二～一六八○年）為「四王」之首，明相國王錫爵之孫，入清後隱居不仕。他精研宋元名跡，又受董其昌影響，摹古不遺餘力，刻意追摹黃公望山水，筆筆講求古人法度，缺少新意。他在《西廬畫跋》中說：「邇來畫道衰，古法漸湮，人多自出新意，謬種流傳，遂至邪詭不可救挽。」於此可見他的復古主張，然從其畫者很多，婁東派山水實為其開創。他現存作品多，《山水大冊》、《仿宋元六家冊》、《雲壑煙灘圖》等，皆可見其摹古功力之深，晚年的《落木寒泉圖》、《仙山樓閣圖》，以黃公望為宗，兼取各家，有蒼勁渾厚之趣。

王鑑（西元一五九八～一六七七年）是王世貞的曾孫，為婁東派首領。他的山水畫追崇董源、巨然，專心於元四家，多取法黃公望。山水多仿古之作，與王時敏風格相近，功力較王時敏深厚。他運筆沉重，用墨濃潤，風格沉雄，如《長松仙館圖》、《仿子久煙浮遠岫圖》、《雲壑松陰圖》等，都屬蒼筆破墨；也擅青綠山水，設色妍麗，如《仿三趙山水》、《九夏松風圖》等，有其獨得之妙。

王翬（西元一六三二～一七一七年）是「四王」中技法比較全面的畫家，專仿黃公望，又得王時敏、王鑑指授。四十歲後畫藝即臻成熟，成為一代大家。康熙南巡時，主繪《南巡圖》，聲譽更高，東南畫手多列其門牆，開創虞山派。王山水畫，早期仿古，筆

墨尙未成熟，如《仿荊浩山水》；中期能匯通
各家，專心精意，形成清麗工秀、明快生動的
畫風，如《秋山草堂圖》、《虞山楓林圖》、青綠
山水《桃花源圖》等；晚期山水技法純熟，反
受其羈，又多應酬之作，不及中期，但也有少
數精品，如《西湖煙柳圖》、《仿王右丞雪景山
居圖》等。

　　王原祁（西元一六四二～一七一五年）是
王時敏之孫，康熙進士，供奉內廷。「四王」
中唯他一人任官，曾任戶部侍郎。他的山水學
黃公望淺絳一路畫法，墨、色溶而爲一，色中
有墨，墨中有色，以添山石雲氣蓊鬱之感，在
「四王」中他的畫路較爲別致。所畫《雲山無盡
圖》、《江山清霽圖》、《雲山圖》、《仿大癡山
水》等，都頗見功力。婁東派至原祁影響更
大，與王翬的虞山派同爲清初最有勢力的畫派，被統治者視爲「正
宗」，康熙以後，得到了進一步的發展。

　　「四王」山水畫的傾向是摹古，深研傳統畫法，專心於元四
家，取法黃公望更多，功力深厚，同時對前人的筆墨技巧、構思經
營也作了回顧與總結，在某些方面也是有成就的，但從總體上來說
是保守的、陳舊的，有泥古不化者的通病。

❶煙浮遠岫圖
清代王鑑畫。紙本，立軸，設色，縱一〇六‧七公分，橫九
十五‧二公分，設色淡雅，突出墨韻。今藏南京博物院。

◐桃花源圖
清代王翬畫。紙本，
冊頁，設色，縱二十
二公分，橫三十三‧
六公分，仿趙孟頫青
綠山水，麗而不媚。
今藏美國翁萬戈氏。

壹貳參肆伍陸柒捌玖拾

在「四王」的眾多門人之中，虞山派鉅子吳歷成就最大。王原祁說：「邇時畫家，惟吳漁山（吳歷）而已，其餘逐逐，不足數也。」吳歷早年隨王鑑學畫，又出於王時敏之門，受兩派的薰陶，宗法元人，又得唐寅意趣，形成自己風格。他的山水取景重寫實，用筆沉重謹嚴，善於用重墨、積墨，風格渾樸厚潤。《湖天春色圖》是他中年時佳作，細筆勾皴，精微秀氣，有景深感。晚年的《夏山雨霽圖》仿吳鎮，用筆老辣，墨色酣暢，強調明暗對比。因吳歷五十歲後曾居澳門數年，有人說他的山水畫已參用西法，故有景深、明暗之法，畫界意見不一。 西畫的明暗和透視法，隨西洋傳教士確已傳入中國。受皇室器重的郎世寧，為供奉內廷的西人畫家中之佼佼者。

　　郎世寧，義大利人，出生於藝術之邦米蘭，於康熙五十四年（西元一七一五年）來中國，旋即入宮，參加圓明園西洋樓的設計工作，歷任康、雍、乾三朝畫師。他擅長人物、花鳥，以西法作畫，追求精細、逼真的效果。乾隆年間，他的畫風向中國畫靠近，成為中西合璧新畫風的代表人物。他的山水畫不多見，《羊城夜市圖》為其精品之一，也是中西法結合畫山水的稀世之寶。雖是個西洋人，但他的中西結合的中國畫法，可以看作是中國畫從君主末世的復古中走出，並走向近、現代藝術的一個重要的啟示。

◆雲山圖
清代王原祁畫。紙本，立軸，設色，縱一一四‧一公分，橫五十四‧九公分，經營構圖頗具匠心、淺絳色，重渲染。今藏上海博物館。

# 五、競放異彩的花鳥畫與人物畫

　　清代的花鳥、梅竹畫堪稱發達，不僅繼承了歷代的傳統，而且有比較大的發展，從傳統中走出來，創造出新的畫派和風格。

　　清代的人物畫成就雖不是很大，但在繼承傳統之中，參以文人畫筆意，已形成兩大畫風，或得形而傳神，或神似而寓意，至晚清更獲得較大的發展。

　　花鳥畫作爲一個與山水畫並列的畫種，自五代兩宋以來，從「徐、黃異體」起就形成了兩大流派。在宋、元、明的發展過程中，很自然地以院體工筆和水墨寫意的兩種畫法各臻其妙，代有名家。尤其是宋元以來的文人畫的興起，元代的水墨雙勾工筆畫風的過渡，經明吳門派水墨寫意的盛行，才有周之冕的勾花點葉派及陳白陽、徐青籐的水墨大寫意花卉的誕生。歷史給清代的花鳥畫積累了厚實的藝術基礎，加上明清以來形成的文人畫的一統天下，就勢必使院本花鳥受到極大的衝擊，水墨大寫意獲得極大的發展，出現了繪畫史上花鳥畫的黃金時期。

　　清初，以惲格開創的常州派最爲盛行。

　　惲格（西元一六三三～一六九〇年）是清初最有影響的花鳥畫大家，人稱「寫生正派」，大江南北，極爲推重。初善山水，與工肇爲友，自以爲不及王，改學花鳥。明末清初，花鳥畫法多以沈周、陳淳、陸治、周之冕諸家爲宗。及惲格出，以寫生　派，逐改變花鳥畫風。

　　惲格苦心經營數十年，創沒骨花卉畫法，成爲有廣泛影響的常州畫派。他的沒骨法糅合了黃、徐兩派的技法，既重視對物寫生，力求形似，「得其生香活色」，又強調「與花傳神」，「欲使脂粉華靡之態，復還本色」，追求淡雅。他不用筆墨勾勒，全以五色染成，雖然工細，沒有刻畫之跡，有時隨意點染，但見神趣盎然，極盡生動之妙。這是惲格花卉不拘成法、自立體勢的一種創造。時人

**↑ 花卉冊**
清代惲格畫。紙本，冊頁，設色，縱二十九‧九公分，橫二十二‧二六分，此二開花卉明麗清新，不傷巧飾。今藏上海博物館。

爭相仿效，開創一代新風。惲格逝世後近五十年，世人遂以常州派稱之。學者雖多，重要的畫家有蔣廷錫、鄒一桂，然無人能超越惲格。他的作品以五十五歲時作的《花卉冊》最爲著名，已達「維能極似，與花傳神」的形神皆備的境地。

雖然常州派勢力很大，然也有卓然獨立，以雄健潑辣、奇特新穎的風格著稱的八大山人的花鳥畫。八大山人（朱耷）的花鳥畫法源自林良、沈周、陳淳、徐渭等寫意花鳥大家，他以深沉的情感表達和精到的筆墨表現，跟文人畫的思潮相呼應，以造型誇張、表情奇特、構圖險怪、墨色淋漓的風格肆意地發揮大寫意的表現力，寓有高度抽象的形式意味，達到「筆簡形賅」，「形神畢具」的境界，其中晚期的作品已達造化的境地。中期用筆挺勁刻削，形象誇張，所畫動物和鳥的嘴、眼多呈方形，面作卵形，上大下小，岌岌可危，禽鳥多棲一足，懸一足。如《個山雜畫冊》中，白兔的眼呈方形，線條刻削；《快雪時晴圖》中，危樹倚石，松壯根尖，有搖搖欲墜之勢。晚期筆勢變爲樸茂雄偉，造型更爲誇張，魚、鳥之眼一圈一點，眼珠著眼圈，一副白眼向天的神情和孤獨瑟縮而不屈服的情態。如《雜畫卷》中，鵪鶉拱背白眼，傲兀不群；《楊柳浴禽圖》中，烏鴉孤立枝巔，支一足，斜坡上危石支撐樹幹，令人目驚心駭。八大山人的畫在清初頗有孤軍突起的氣概，然而對揚州派以及近現代畫派卻有深遠而持久

的影響。

　　清代中期，最活躍的花鳥畫派當是「揚州八怪」等揚州畫派，且有壓倒山水畫之勢。

　　「揚州八怪」，則是一群與常州派大相徑庭的離經叛道者，他們關注現實生活，重視個性發揮，強調主觀色彩，以金石書法入畫，突出筆墨意趣，徹底改變了院體花鳥一路壟斷的歷史局面，為晚清的海上畫派的崛起作出了歷史性的鋪墊。

　　鄭燮以善畫蘭、竹、石稱名，尤精墨竹，學徐渭、石濤、八大山人的畫法，擅水墨寫意。他以獨特的「六分半書」用作於蘭、竹、石之中，而獨創一格。他主張學傳統要「學七撇三」，「師其意不在跡象間」，特別強調要表現「眞性情」、「眞意氣」，「一枝一葉總關情」。他的墨竹往往挺勁孤直，有一種孤傲剛正之氣，然而也有弱點，即較少內涵。秦祖永《桐陰論畫》說：「此老大恣豪邁，橫塗豎抹，未免發越太盡，無含蓄之致，蓋由其易於落筆，未能以醞釀出之，故畫格雖超，而畫力猶粗。」這是比較中肯的評論。

　　金農書畫均奇逸，「涉筆即古，脫盡畫家習氣」(《桐陰論畫》)。他五十歲

❶牡丹竹石圖
清代朱耷畫。紙本，立軸，水墨，縱一二五公分，橫六十二‧五公分，為朱耷前後期風格轉變中的代表作品，渾樸縱逸，風神逼人，今藏南京博物院。

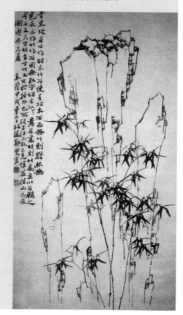

◗竹石圖
清代鄭燮畫。紙本，立軸，墨筆，縱二一七‧四公分，橫一二〇‧六公分，意在畫竹，石卻大於竹，其風神令人肅然起敬。今藏上海博物館。

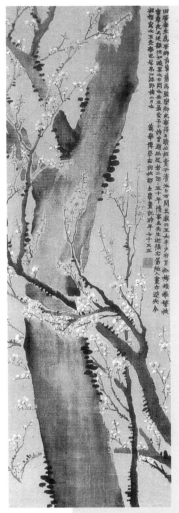

才學畫，由於學問淵博，又有深厚書法功底，終成一代名家。李斗《揚州畫舫錄》說其「畫竹師竹石老人（文同）」，「畫梅師白玉蟾（葛長庚）」。他用筆簡樸，常以淡墨乾筆作花卉小品。尤精畫梅，自說「畫江路野梅」，以淡墨寫幹，濃墨寫枝，圈花點蕊，黑白分明；摻以金石筆意，形成質樸蒼老的風格。所畫的梅，花蕊繁密，氣韻靜逸，有時作梅枝敧斜歷亂，梅花疏疏落落，又得一種情致。

「八怪」中善畫梅者，又有汪士慎，性愛梅花，所畫以密蕊繁枝見稱，清淡秀雅，儼然為冷香之首領；其畫蘭竹，亦雅韻欲流，以書入畫，有瘦硬的畫風。

李方膺善松石蘭竹，晚年專攻畫梅，「能目橫斜千萬朵，賞心只有兩三枝」，他畫梅所取極嚴，以老幹新枝、敧側蟠曲、蒼勁矯健為特點；畫松石蘭竹，亦筆意縱姿，簡逸傳神，有時以隨意點染的墨色畫老竹、新竹與疾風抗衡的景象，謳歌倔強不屈的人格。

高翔以山水稱，然也喜畫梅，畫疏枝梅開半朵，用人口脂，抹一點紅，與金農、汪士慎、羅聘並稱「畫梅聖手」。

羅聘善畫各科，畫梅喜用粗枝大杈，以濃墨渲染，花蕊繁密，略有行家畫風；又有寫意的朱竹、寫實的荔枝，均不同凡響。

黃慎以畫人物稱名，多神仙佛道、歷史人物，花鳥畫師法徐渭，亦縱逸潑辣，揮灑自如，其畫摻有草書法，如《瓶梅圖》。

○**玉壺春色圖**
清代金農畫。絹本，立軸，淡設色，縱一○七‧二公分，橫五十九‧二公分，此為追憶元辛貢「粉梅矮卷」而作，格調古拙。今藏南京博物院。

壹 貳 參 肆 伍 陸 柒 捌 玖 拾

李鱓學畫成名早，供奉內廷時，曾隨蔣廷錫學畫，後又向高其佩求教，在揚州又從石濤筆法中得到啓發，遂以破筆潑墨作畫，風格一變。所作花卉放筆寫意，不拘法度，潑墨淋漓，揮灑中見規矩，不拘形似中得天趣，有設色清雅、「水墨融成奇趣」的特色。

除「八怪」外，揚州畫派中，華喦畫花鳥的聲譽並不亞於「八怪」。他的花鳥能吸收陳淳、周之冕、惲格之長，形成兼工帶寫的小寫意風格，對後世很有影響。如《松鼠啄栗圖》，用乾筆勾皴羽毛精細入微，用粗筆勾染樹木率意疏宕，有粗細動靜的對比，簡逸生動之致。他的人物畫得益於陳洪綬等，自成一種筆法。所畫人物不失形似而更重精神，線條用蘭葉描，簡練柔勁，而且喜將人物置於優美的山林之中，以襯托人物的精神境界。如《聽松圖》，寫一老者聽松濤陣陣，兼工帶寫，神態刻畫極為成功，並有「世外眞味」。又如《金谷園圖》，細緻地刻畫了石崇與綠珠的形貌特徵，同時用柔和秀雅的筆墨寫出人物情緒的互相呼應，體現了華喦人物畫

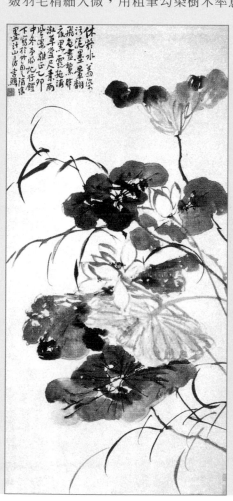

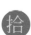

荷花圖

清代李鱓畫。紙本，立軸，墨筆，縱 二七公分，橫六十五公分，繪經受風雨後的荷花，令人遐想。今藏上海博物館。

**❶金谷園圖**

清代華嵒畫。紙本，立軸，設色，縱一七八‧九公分，橫九十四‧一公分，借月光寫人物神情，堪稱傑作。今藏上海博物館。

趨於成熟的風貌。

同時，也有一些畫家不屬某派，然而也有所建樹，如沈銓的寫生花鳥。

沈銓出身貧寒，二十歲後始從事繪畫，且以賣畫為生。一七三一年，受日本國王之聘，留海外三年，對日本畫壇很有影響。日本江戶時代，長崎有好多畫派，其中有三派是受中國東渡畫家的影響而產生的。有受畫僧逸然影響的北宗畫派，有受尹海、費瀾、江稼圃影響的文人畫派，其三便是受沈銓影響的花鳥寫生畫派。沈銓的花鳥宗黃筌寫生法，從明院體脫胎而出，筆墨工致，賦色穠豔，並極勾染之巧。

清代的人物畫不及山水、花鳥發達，稍有成就者大多是寓以主觀情感的文人畫。華嵒一家，「八怪」中也有畫人物高手，如黃慎畫《漁夫圖》、《東坡玩硯圖》，用筆迅疾，衣紋頓挫，墨色濃淡相間，富有神韻；羅聘畫《鬼趣圖》，用漫畫手法，寫迷離奇譎的鬼怪世界，與蒲松齡《聊齋志異》有異曲同工之妙；李方膺畫《風雨鍾馗圖》，在立意上反寫鍾馗，寓以

「人窮鬼不窮」的批判意味；金農畫《菩提古佛圖》，造型古樸而不怪誕，以神祕的造境手法寫出「禪定」的境界。

清初至清中葉，比較重要的人物畫家為高其佩、改琦和費丹旭。

高其佩（西元一六六〇～一七三四年）是康熙年間（西元一六六二～一七二二年）「指頭畫派」的創始人。高其佩指畫能表現人物、山水、花卉、鳥獸，技法比較完美。指畫一般是指頭、指甲並施，可作不同線條，也可有水墨韻味。指畫重在墨的運用，而少筆墨刻畫之痕，所畫似生非生，似拙非拙，有意到指不到、神到形不到、韻到墨不到的意境。高其佩墨法得力於吳鎮，又以減筆寫意法見長。八歲學畫，積十餘年

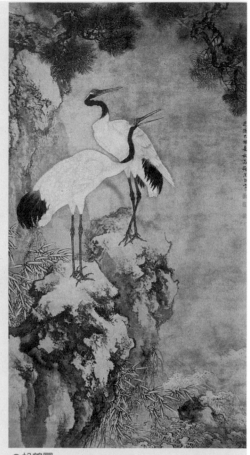

🔴 **松鶴圖**

清代沈銓畫。紙本，立軸，設色，縱一七〇公分，橫九十一公分，此為沈銓晚年的代表作。今藏北京故宮博物院。《松鶴圖》所畫仙鶴，勾勒精細，暈染細緻，色彩鮮麗，情態高貴典雅，生動有致，顯示了深厚的寫生功。

後，以指頭蘸墨，從事指畫創作凡五十餘年，遂創一格。他的指畫並非僅是技巧，而是師法造化，有其生活依據。高秉《指頭畫說》云：「我公指畫，筆畫叢樹，俱從江山茂林中得來，絕勿規仿前人，故無步趨痕跡而得丘壑真趣。」又說高其佩指畫，「少壯時以機趣風神勝」，「中年以神韻力量勝」，「晚年以埋法勝」。人物畫

有《鍾馗圖》、《高崗獨立圖》、《聽風圖》等，指頭、指甲隨意點染，墨色渾然，形象極為生動。追隨其法者頗多，很快就形成指頭畫派，長久不衰。

嘉慶、道光年間（西元一七九六～一八五〇年），改琦和費丹旭的人物畫法有「改派」、「費派」之稱。

改琦（西元一七七四～一八二九年）以畫仕女稱妙一時，用筆輕柔流暢，落墨潔淨，敷色清雅，所

❶指畫《聽風圖》
清代高其佩畫。紙本，設色。畫面於寧靜中透出風聲，意境極妙。

❶錢東像
清代改琦畫。紙本，立軸，設色，縱三十五·九公分，橫五十公分，構思奇特，用意深遂，表現超塵脫俗的品行。今藏北京故宮博物院。

畫仕女纖細俊秀，爲典型的清代後期仕
女形象。改琦取法宋、元、明諸家畫
法，曾一度臨寫李公麟白描，有深厚的
傳統功底，在線條、墨色上以淡雅成其
風格。所畫《紅樓夢圖詠》有木刻本，
得時人好評；《玄機詩意畫》畫唐女道士
詩人魚玄機低眉沉思，儀態端莊文靜，
有大家閨秀姿容；《錢東像》爲人物肖像
畫，畫成「禪定」形象，鬚眉描畫精
細，衣紋流暢明快，老樹渲染逼眞，一
筆不拘，得傳統之法。

費丹旭（西元一八〇一～一八五〇
年）繪畫得其家傳，以仕女畫享譽畫
壇，與改琦並稱「改、費」。他的仕女畫
形象秀美，體態婀娜，氣質嬌柔，創造
了時人心目中的理想美人。費丹旭用筆
松秀、流利，設色輕淡，格調清新，襯
景藏露得宜，虛實相生，自成一種風
貌。作品有《十二金釵圖冊》、《東軒吟
社圖》，能畫出眾多人物的不同性格；
《果園感舊圖》能抓住人物長眉特點，刻
劃言笑性情，得傳神之妙；《紈扇倚秋
圖》以景襯人物，仕女形象背側，臨風
而立，神態畢現，得藏露、虛實之法。
清代人物畫成就雖不是很大，但是在繼
承傳統之中，參以文人畫筆意，已形成
兩大畫風，或得形而傳神，或得神而寓
意，至晚清更獲得較大的發展。

❶紈扇倚秋圖
清代費丹旭畫。紙本，立軸，水墨，縱
一四九·八公分，橫四十四·六公分，
構圖以「藏」爲特點，耐人尋味。今藏
上海博物館。

# 六、嶺南畫派與海上畫派

　　清代末期，上海地區的「海上畫派」和廣東地區的「嶺南畫派」，以創造革新和開拓的精神，嶄新的畫風將繪畫藝術推向近、現代。

　　清中葉以後，繪畫日趨衰微，作品也少有生氣。當君主社會進入清代末期時，中國逐漸淪為半殖民地半君主社會，畫壇也發生了急劇的變化。闢為通商口岸的上海、廣州，成為新興商業城市，許多以畫謀生的畫家紛紛麇集於此。上海為「江海之通津，東南之都會」，廣州位五嶺之南，與海外聯繫頻繁，都是中西文化交流匯合之地。為適應新興市民階層的需要，繪畫界在內容、風格、技巧方面都發生了新的變化，開風氣之先，形成了新的流派。著名的有廣東地區的「嶺南畫派」和上海地區的「海上畫派」。

　　嶺南畫派雖形成較晚，但其萌發、醞釀時期卻較早。清末有蘇長春、蘇六朋，善畫傳說中的人物及市井人物。常以焦墨、淡墨信

**⇨花卉草蟲圖**

清代居廉畫。絹本，冊頁，設色，縱二十五公分，橫二十六公分，此為《南瓜花·紡織娘》一開，用筆設色具嶺南特色。今藏廣州美術館。

筆揮灑，若不經意而神采生動，時作精細工筆，時作粗毫寫意，寓有諷喻，風格奇異，別具一格，時稱「二蘇」。他們對嶺南地區的繪畫發展有著一定的啓迪作用。嶺南地區畫派的形成濫觴自花鳥畫家居巢（西元一八一一～一八六五年）、居廉（西元一八二八～一九〇九年）堂兄弟。他們取法宋元之長，又追摹清初惲格的畫法，另闢蹊徑，形成「居派」畫風，時稱「二居」。居廉善畫草蟲花卉，常立豆棚花架觀察終日；作畫善用粉，創造性地以沒骨「撞水」、「撞粉」法（即在色彩未乾之時，注入適量的水和粉），使設色暈染表現出微妙而特殊的效果。作品意境清新，神韻自然，生機勃發。在「二居」的影響下，至二十世紀初，遂形成了以「嶺南三傑」高劍父、高奇峰兄弟和陳樹人爲代表的嶺南畫派。

晚清時期，文化界思想活躍，反對墨守成規的復古派，反對陳陳相因的保守派，這股強大的思潮也衝擊了繪畫界，「海上畫派」應運而生。海上畫派起於趙之謙，盛於任頤、吳昌碩，它結束了君主末世的繪畫史，同時也標誌著近、現代繪畫藝術的發端，是近百年繪畫史上影響最大的畫派。

趙之謙（西元一八二九～一八八四年），咸豐舉人出身，會試不取後賣畫爲生，後因修志有功，以「七品官」終其身。他是

➡白蓮圖
　清代趙之謙畫。紙本，立軸，設色。這是一幀八尺長的巨幅寫意傑作。《白蓮圖》用潑墨寫荷葉，用篆意寫荷梗，水草則多隸法，墨色濃淡，虛實輕重，安排妥貼。

太華峰頭玉井蓮

晚清傑出的書畫篆刻家，他在書法篆刻上的成就，對他繪畫藝術上的長進大有幫助。趙之謙擅長寫意花卉，早年學陳淳、陸治，也受八大山人、石濤及惲格、李鱓、華嵒的影響，並融入書藝篆刻之法。他的畫筆力勁健，用墨飽滿，色彩濃麗，重視創格和從俗，有「前海派」之稱。如《牡丹圖》，設色濃麗，善用紅、綠、黑三種重色，在對比中求協調，一反淡雅格調。

虛谷（西元一八二三～一八九六年）曾任清軍參將，後意有感觸，遂出家為僧，不禮佛號，以書

**❶紫藤金魚圖**
清代虛谷畫，紙本，立軸，設色。設色和諧鮮豔，用筆方折老健，具「清虛」的筆墨韻致。

畫自娛。常往來於揚州、蘇州、上海之間，賣畫度日。他的作品表面稚拙，實則奇峭雋雅，用筆多變化，善用戰筆、斷筆，又中鋒、側鋒、逆鋒互用，線條斷續頓挫，筆斷氣連，蒼勁而松秀，形成一種「清虛」的筆墨韻味和「冷雋」的獨特風格。虛谷擅於花卉、蔬果、禽魚，亦能山水。如《松菊圖》，以筆法寫古松蒼勁，以墨法畫松針鬱茂，菊花短線勾勒，秀潤清麗，蘭葉頓挫斷續，瀟灑宕

逸，筆墨豐富至極。

海上畫派有所謂「四任」，即任熊、任薰、任頤、任預。「四任」之中，任頤（西元一八四〇～一八九六年）成就最為突出，是海派中佼佼者，海上畫派之影響也因其成就而擴大。

任頤，字伯年，幼年隨父學畫，後師從任熊。初學雙勾，後學陳老蓮，經刻苦努力，終成一代名家。任頤早年主要於民間藝術中吸取養料，為日後學畫打下基礎；中年曾學西畫，融中西技法，醞釀改革中國畫畫法，這在晚清畫家中是絕無僅有的；晚年則為創作鼎盛階段。任頤擅長花卉、翎毛、人物、山水，尤精肖像人物畫。他的花鳥畫富有創造性，早年畫工筆，後吸收惲格的沒骨法及陳淳、徐渭、朱耷的寫意法，筆墨趨於簡逸縱放，設色明淨淡雅，形成兼工帶寫的明快格調。如《中秋賞月圖》，融多種技法於奔放清

**✦高邕之像**
清代任頤畫。紙本，立軸，設色，縱一三〇‧九公分，橫四十八‧五公分，畫人點出精神，揉入西法，別開境界。今藏上海博物館。

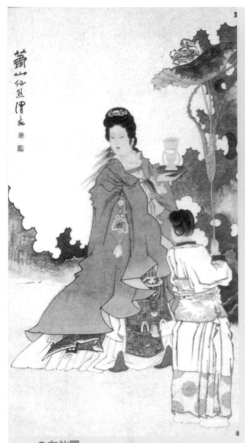

**⊕女仙圖**
清代任熊畫。紙本，立軸，設色，縱一四六公分，橫八〇‧五公分，筆勢方折，設色顯目。今藏廣州美術館。

麗的統一風格之中。他是傳神寫照的妙手，曾爲許多名家如虛谷、胡公壽、趙之謙、任薰、吳昌碩等人畫像，因他在傳統畫法中又吸收西法，無不逼肖其人。如《酸寒尉》表現吳昌碩七品官自嘲的形象，十分生動有趣。特別是《故土難忘》，畫戰馬一匹、征夫一人，戴盔佩刀，雙手扶地，雙膝下跪。這形象以憂憤的情感力量，表現了對神州大地的深沉感情。按任頤的藝術功力，他的花鳥勝過人物，但視晚清畫壇而言，他的人物畫的影響卻遠勝花鳥畫。

任熊（西元一八二二～一八五七年）工人物、山水、花卉，花鳥畫兼勾勒重彩與沒骨寫意，山水畫意境開闊，尤以人物畫著稱。畫法宗陳洪綬，線條如銀勾鐵畫，風格清新活潑。所畫人物體態誇張，衣紋剛健，重在性格刻畫。曾居寧波文人姚燮家，爲姚詩配圖一二〇幅，這套《姚大梅詩意圖冊》是其存世傑作，人物、花鳥、山水均有，構思奇異，筆墨精微。又有《自畫像》，寫出了內心深處的矛盾和苦悶，極爲傳神。

任薰，任熊之弟，擅人物、花鳥，畫風與兄相近，比較秀勁，裝飾味更濃。任預，任熊之子，隨任薰、任頤學畫，工人物、山水、花卉，畫如其父。

吳昌碩（西元一八四四～一九二七年）被譽爲「後海派」最傑出的

大家。他的畫風，對近、現代畫家影響極大。他是清末諸生，曾任知縣一月，每以「酸寒尉」自嘲。三十多歲始學畫，師從任頤，詩、書、畫、印皆精，作畫也講求這四者的結合，相得益彰。他的作品不拘泥於形似，而重在表現物象之勢，多文人意趣。光緒三十年（西元一九〇四年）「西泠印社」創立時，被公推為社長。吳昌碩以寫意花卉畫著稱於世，匯各家之長，尤追師徐渭、八大山人，也受趙之謙、任頤影響，還將書法、篆刻的功力用於作畫，形成富有金石味的獨特畫風。他畫葡萄、紫藤，有狂草的奔放筆意，自謂「草書作葡萄，筆動走龍蛇」。他的花卉畫，喜歡採用傾斜構圖，力量雄渾，醒人眼目，又常以紅、黃、綠和以赭墨，給人厚重感，又喜用西洋紅與墨色構成強烈對比。這都是突破傳統文人畫的創新格調，也是海上畫派鮮明特點之一。他的作品極多，有《天竹花卉圖》、《墨荷圖》、《紅梅圖》、《葡萄圖》、《雁來紅圖》等等，皆是畫自然物象、融個人情感的佳作。

**❶薔薇蘆橘圖**
清代吳昌碩畫。紙本，立軸，設色，縱一五四‧一公分，橫八十二‧八公分，此畫構圖奇特，墨色對比強烈。今藏上海博物館。

# 七、李玉與蘇州派戲曲

　　李玉是蘇州派的傑出代表，現實主義的戲曲大家。為蘇州派戲曲開闢了一條新生之路。

　　明末清初，是傳奇繼續繁榮的時期。明代的昆山腔與弋陽腔競爭發展的形勢，並沒有因改朝換代而消歇。昆山腔的流布幾乎遍及全國各大城市，弋陽腔又有廣泛的流傳。清初，弋陽腔仍在不斷演變發展著，形成各地新的地方聲腔劇種，在北京也逐步地方化，發展成為京腔。昆山腔因統治階級的提倡和昆、弋爭勝的形勢，表演藝術日益精進，仍能維持領導戲曲劇壇的餘勢。清代戲曲的總特點是：順治、康熙年間傳奇文學再一次崛起，出現新的流派和大作；乾隆、嘉慶而後戲曲聲腔流變，競爭更烈，花部勃興，誕生京劇。

　　清初，昆腔傳奇的中心已在蘇州，包括蘇州的周邊地區，演出仍很繁榮，這時期出現的蘇州派為昆腔傳奇開闢了一條新生之路，以其別樹一幟的風格成為戲曲史上一個很重要的流派，蘇州派的作家有李玉、朱㿟、朱佐朝、葉時章、邱園、畢魏、張大復等人，其中成就最大的當推李玉。

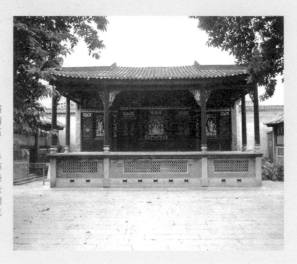

**● 清廣東佛山祖廟戲臺**
此臺又名「萬福臺」，在廣東佛山祖廟內，始建於清順治十五年（西元一六五八年），原名「華封臺」，光緒二十五年（西元一八九九年）重修，為慶賀慈禧六十壽辰而改名。此臺寬十三公尺，深十一公尺，總高二十公尺，卷棚歇山頂，臺中以整片鏤花貼金木雕屏分隔前後臺，木雕上層設神龕。

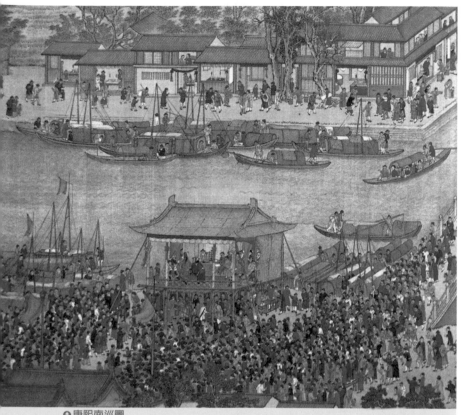

**⊕康熙南巡圖**

此圖為清王翬等繪於康熙三十三年（西元一六九四年）。畫卷繪康熙第二次南巡（西元一六八九年）時一路的風土民情，圖版為其第九卷局部，繪浙江紹興府柯橋鎮迎駕時的戲曲演出場景。畫卷生動地表現了清初江南演戲的情景。原圖今藏北京故宮博物院。

　　李玉（西元一五九一？～一六七一年？），字玄玉，蘇州吳縣人，居蘇州西城，常與吳地曲家結侶嘯歌，故號蘇門嘯侶。李玉出身低微，據說是明權相申時行家人。申賦閑家居吳縣，私蓄家班，在蘇州地方是第一流的。李玉在申府耳濡目染，對他日後從事戲曲創作很有幫助。李玉深思好學，極有才氣，申府敗後，於崇禎末鄉試中舉，不久遇上「甲申之變」，明亡後就絕意仕進，致力於傳奇創作，「每借韻人韻事，譜之宮商，聊以抒其壘塊」。李玉的創作極為豐富，為明清傳奇家中作品最多的作家，今所知有四十二部，總名為《一笠庵傳奇》，其中四分之三寫於明亡之後。據考整本戲

現存十八種，殘本三種。由於時代、生活和昆曲藝術發展因素等影響，李玉的作品不僅題材多樣，且具有較強的現實性和舞臺性，很受人民歡迎。他的作品按題材分有世情戲、時事戲、歷史戲三類，代表作依次爲「一人永占」、《清忠譜》、《千忠戮》等。

「一人永占」爲四部明末作品的合稱。《一捧雪》寫莫誠替主死事，有頌揚奴隸道德的傾向，但作者是有意識藉義僕的忠、湯勤的無恥反襯降清官僚還不如一「僕」，在奸佞橫行、世風日下的明末，有它一定的積極意義。《人獸關》、《永團圓》二劇抨擊醜惡的世情，有它的「醒世」作用，然有較濃的因果報應和忠孝節義的消極因素。《占花魁》帶有更多的市民意識，寫賣油郎獨占花魁的故事。對忠厚、老實的賣油郎秦鐘，以及淪落風塵的妓女辛瑤琴的性格刻畫是相當細膩的，也反映了市民階層在愛情、婚姻問題上的新觀念。它們都是李玉的早期作品，《占花魁》和《一捧雪》在塑造人物上比較成功，藝術影響較大，不僅昆曲舞臺常演，而且還被改編成地方聲腔演出。

《清忠譜》和《千忠戮》是李玉創作旺盛期的傑作。

● 清初刻本《清忠譜》
此爲清初李玉根據明末天啓年間（西元一六二一～一六二七年）東林黨人和閹黨傾軋史實創作的傳奇作品。此書影爲清順治刻本。

　　《清忠譜》是以明朝天啓六年（西元一六二六年）周順昌因反對魏忠賢而遭受的迫害和蘇州「五人義」的鬥爭史實爲題材的時事新劇。崇禎二年（西元一六二九年）囂張一時的魏黨敗亡，這在文藝領域引起強烈的反應，以此爲題材的傳奇竟有十數種。李玉的《清忠譜》較晚出，因親身經歷這場事變，自出新意，爲最優秀之作。李玉很善於處理題材，選擇素材，爲取得戲劇的最佳效果，對史料進行了藝術加工，將巡撫毛一鷺、太監李實建造魏忠賢生祠的時間提早，並將它作爲戲劇的「中心事件」來組織戲劇情節和戲劇衝突。於是就有《創祠》、《罵像》、《毀祠》的大關目，以周順昌被害爲主線，以顏佩韋等五人發動市民鬥爭爲副線，穿插了東林黨人的活動，僅用二十五折的篇幅，極富戲劇性地描寫了這一複雜的事件。

　　《清忠譜》的主要成就在於將魏黨的罪惡典型化，揭示腐敗政治必然滅亡的歷史規律，同時成功地塑造了東林黨人周順昌和市民英雄顏佩韋的典型形象。

　　李玉的創作顯示了他卓越的現實主義的創造才能。《清忠譜》成爲明清傳奇中不可多得的現實主義傑作。

**＋知識百科＋**

**蘇州派的形成**

　　明末清初，戲曲與書畫藝術一樣，遺民文藝的色彩很濃。在傳奇創作領域，盛行一時的吳江派也已過去，臨川派尚在發展之中，「湯沈之爭」的結果是「合之雙美」的主張被人們接受。清初，昆腔傳奇的中心已在蘇州，包括蘇州的周邊地區，演出仍很繁榮，而且以劇作家身分出現的，比任何一地爲多。其中有一部分是明代遺民，懷有強烈的民族意識，借昆腔傳奇而抒發憤懣，表揚忠烈，譴責降臣，曲折地表達反抗情緒，其程度較書畫爲甚。這一類劇作家有李玉、朱㿥、朱佐朝、葉時章、邱園、畢魏、張大復等人，他們都是蘇州或蘇州附近的布衣之士，志同道合，精通曲律，接近市民階層，瞭解民生疾苦，積極地反映現實生活；在藝術形式上也有所革新，篇幅短小精悍，語言通俗自然，文采與本色兼備，熟悉舞臺，注重聲律，易於戲班搬演。他們爲昆腔傳奇開闢了一條新生之路，形成了別樹一幟的戲曲流派，被稱之爲蘇州派。

《千忠戮》是一部家喻戶曉的名作，取材於明初諸王爭奪皇位的一場宮廷鬥爭，史稱「靖難之役」。燕王朱棣蓄謀用武力奪得皇位，大肆殺戮忠於建文帝的文武大臣，建文帝敗而流亡。李玉以正統觀點看待這場事變，本不足訓，但他並非是爲建文帝鳴不平，而是借此歷史事件寄寓強烈的興亡之感。所以略去「靖難之役」，而重在寫建文帝及其臣僚「流亡於滇黔巴蜀之間」的際遇，其間不少虛構的成分，頌揚故主的仁愛、忠臣的氣節，譴責新主的殘暴、奸臣的無恥，滲透著作者的亡國之痛。

　　蘇州派作家中，又有朱　，字素臣，曾和畢魏、葉時章一同參加《清忠譜》的編訂，可見他和李玉是很親近的。朱作傳奇十九部，存八種，其中以《十五貫》（又名《雙熊夢》）最爲著名，原本有熊友蕙、侯三姑和熊友蘭、蘇戌娟兩條線索。五○年代由浙江昆蘇劇團刪掉熊、侯線索，去蕪存精，改造成一齣優秀的昆劇劇碼。

　　朱佐朝曾和李玉合作《一品爵》、《埋輪亭》二劇，自己作劇三五種，今存十二種，其代表作《漁家樂》尤爲人所稱道，如《藏舟》、《相梁刺梁》等折子戲，至今演唱不衰。

　　葉時章意氣縱橫，不畏強權，曾受官府迫害，他的作品皆爲有所指而發，所作九種，今存二種。《琥珀匙》取王翠翹故事，變名爲陶佛奴，劇中塑造了一個仗義勇爲的綠林英雄金鬐的形象。

　　邱園善度曲，作傳奇九種，存三種，失傳的《虎囊彈》敷演魯智深的叛逆故事，僅存《山門》一折，爲昆劇傳統折子戲。

　　畢魏稱「姑蘇第二狂」，有奇才異識，作傳奇六種，存二種。

　　張大復因貧困寄居寒山寺，精通音律，劇作多產，作雜劇六種、傳奇二八種，今存十三種，他的《醉菩提》敷演濟公的有趣故事，《如是觀》按人民的心意寫岳飛的故事，有借古喻今的寓意。失傳的《天下樂》傳奇有一齣《鍾馗嫁妹》，在劇場最爲流行。

　　上述的蘇州派戲曲作品大多流行於當時的歌場，或流傳到各地方劇種改調歌之，又經演員的精心演出，對清初昆腔傳奇的繁榮局面起到了一定的作用。

# 八、《長生殿》與《桃花扇》

兩顆明星、兩部傑作，將昆腔傳奇的創作又推上了新的高峰。這就是戲曲史上的「南洪北孔」，《長生殿》與《桃花扇》。

自蘇州派戲曲一度興盛以後，昆腔傳奇的創作並沒有獲得更大的發展。進入康熙年以後，中央集權鞏固，社會秩序穩定，農業、手工業得到進一步發展，城市經濟也得到了恢復，出現了「康乾盛世」的繁榮局面。但對官僚階層和知識分子的統治也隨之加強，嚴禁官僚私蓄家班、士子結社，大興「文字獄」，在文化思想上控制極為嚴酷。在民間則出現另一種情況，商業性民間職業戲班卻得到了發展，地方聲腔的勢力也在蔓延擴大，而且還出現了戲館茶園，職業戲班積累了豐富的演出經驗，從昆曲藝術的表演水準來說，依然高於地方聲腔，它仍處在繁盛時期。

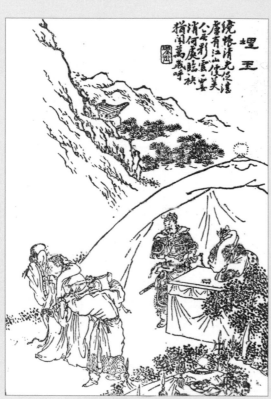

◐ 清刻本《長生殿》插圖
此為清洪昇《長生殿》中「埋玉」一齣的插圖。

就在這樣的背景下，昆腔傳奇的創作又上了一個新的高峰。出現了中國戲曲史上的「南洪北孔」。

　　洪昇與孔尚任是同時期的劇作家，雖然出身經歷不同，但有相似的命運遭遇；《長生殿》與《桃花扇》題材、風格不同，但其蘊含的思想和情感基調卻有相似之處。

　　洪昇（西元一六四五～一七〇四年）是錢塘人，出身書香門第，少年時就才絕過人，能「鳴筆爲詩」，二十歲時已有許多詩文詞曲的創作。康熙七年（西元一六六八年）離家去北京，爲國子監生，交結在京文士，嶄露頭角，因性情孤傲，難免遭人忌妒和傾軋，從未得一官半職，然對官場卻有了更深的瞭解。進入中年後，因多次家難以致生活困頓，心情抑鬱。

　　孔尚任（西元一六四八～一七一八年）是曲阜人，爲孔子第六十四代孫，十二歲時就工詩賦，博覽典籍，是個早熟的奇才，隱居城北石門山中，「養親不仕」。康熙二十三年（西元一六八四年）冬，皇帝到曲阜祭孔，孔尚任被族人薦以監生身分充任御前講經，得皇帝賞識，次年春被召進京，授爲國子監博士，孔尚任對此感恩戴德。後曾去淮、揚疏浚黃河，探訪明朝遺民，對人民的災難和官場黑暗始有認識，感受頗深。

　　洪昇於康熙二十七年（西元一六八八年）定稿《長生殿》，孔尚任於三十八年（西元一六九九年）定稿《桃花扇》。兩書都是十年三易其稿而成，兩部傑作都給兩位作家帶來了極大的聲譽。金植《壑門吟帶》有詩云：「兩家樂府盛承熙，進御均叨天子知。縱使元人多院本，勾欄爭唱孔洪詞。」

　　《長生殿》以李隆基、楊玉環的「釵盒情緣」爲貫穿主線，並將它與安史之亂結合起來描寫，又以主觀色彩很濃的「情」對人物或作歌頌或作批判，以「垂誡來世」，最後歸結到「要使情留萬古無窮」的主題。

　　作者在描寫李、楊愛情的同時，也進行了一定程度的揭露和批判，然而同情的態度也是相當明顯的。李隆基已不是一個盛世明君，而是一個倦於政事、耽於安樂的多情天子，「願此生終老溫

柔，白雲不羨仙鄉」。自從得了楊玉環，更是弛了朝綱、占了情場。在私生活中又很多情，很溫柔，愈是沉溺於私情便愈顯得昏庸。作者既表現了他對楊玉環的柔情蜜意，如七夕訂盟；也暴露了帝妃生活中不可避免的糾葛，如勾搭虢國夫人和密會梅妃；既批判了帝王的昏庸，如賜楊家一門榮寵，封楊國忠為相，又重用安祿山，放任其野心；也揭示了奢侈窮欲的帝妃生活是建築在人民苦難之上的，如不遠千里進貢鮮荔。帝王家的愛情千古罕有，但是種下了禍根也是必然的。作者對楊玉環寄予了深切的同情，並對歷史和傳說中的楊玉環形象進行了脫胎的改造，描寫成感情真誠、追求平等愛情生活的女性形象，這種追求在帝妃生活中也必然導致悲劇的發生。作者將她從「女色亡國」的傳統觀念中解脫出來，但不能將她從帝妃生活的特殊環境中解脫。戲中寫了她的一次失寵，作者極

## ✦ 知識百科 ✦

### 《桃花扇》與《長生殿》之禍

因為《桃花扇》與《長生殿》，洪昇、孔尚任之禍也隨之而來。康熙二十八年十二月，洪昇招伶人在北京寓所演《長生殿》，邀名士好友觀看。時值佟皇后喪期，國忌止樂，為西臺黃六鴻輩奏本彈劾，朱典、趙執信、翁世庸皆落職，洪昇下獄，革去國子生籍，逐歸。三十年深秋，洪昇離京汲錢塘。

康熙二十八年冬，孔尚任從江淮返京，仍作國子監博士。然此時的孔尚任思想上已有了變化。三十四年，孔尚任升遷戶部主事，任寶泉局鑄監。三十八年六月《桃花扇》稿成，秋夕康熙皇帝索閱該劇。三十九年正月，孔尚任集同人於岸堂演《桃花扇》。三月上巳節後，孔尚任升戶部廣東司員外郎，三月中旬忽被罷官。四十一年暮冬，孔尚任回曲阜。

對於洪昇逐歸和孔尚任罷官的真正原因，學術界辯論不休。或謂並非為《長生殿》和《桃花扇》二劇，因事變之後二劇在京和外省照舊演出，清政府並未禁戲；或謂明珠黨人傾排異己，藉故打擊政敵，洪昇被累；或謂權貴有意迫害，誣告孔尚任在寶泉局時有貪汙嫌疑，故爾罷官；或謂《長生殿》和《桃花扇》二劇有不滿清統治者的情緒，藉故給予警誡。這事變的背景是很複雜的，也非一朝一夕之變故，《長生殿》「借興亡之感寫兒女之情」，《桃花扇》「借兒女之情寫興亡之感」，二劇具有深沉的家國興亡之感是毫無疑義的，這對清政府的統治不利，然並未直接反清，無理由禁戲，因此清政府藉故警誡洪、孔二人，也很難說與二劇沒有關係。清廷治人慣用「莫須有」法，這就是「文字獄」的厲害。

為細膩地刻畫了李、楊雙方的情感衝突，李隆基煩惱萬分，真正的愛得到萌發；楊玉環悔恨交集以獻髮表示依戀，絕不如楊國忠及其姊姊那般恐失「榮辱」。楊玉環爭的是「情」，而不是「權」，作者淨化了楊玉環的愛情，所以又有《密誓》的愛情的昇華。而後李、楊愛情發展到《埋玉》，祿山作亂，三軍嘩變，為情勢所逼，李、楊吞下苦果，以楊玉環悲劇性的捐身結束生前愛情。戲的後半部，充溢著濃厚的興亡之感，如《彈詞》所唱「唱不盡興亡夢幻，彈不盡悲傷感嘆，大古里淒涼滿眼對江山」。而作者對李、楊同情的意味也更濃，讓他們作了深切的悔恨，唯一點情根不滅，在月宮得以重圓。《長生殿》的結局，如「清夜聞鐘」，令人「遽然夢醒」。

　　《長生殿》描寫的愛情是一種理想的愛情，但更多的是現實主義的描寫。這也表現在所展示的社會問題和政治鬥爭之中，抨擊楊國忠的亂政、安祿山的叛逆及降臣的不忠，歌頌郭子儀的忠義、雷海青的壯烈及野老郭從謹的直言，這些傾向鮮明的描寫，無不閃耀著現實主義的光輝。《長生殿》在素材的取捨和剪裁、人物形象的性格化描寫上，顯示了作家的進步思想和出色的才華。傳奇藝術發展到《長生殿》，已顯得無比精美，情節結構跌宕有致，極富舞臺性，「自來傳奇排場之勝，無過於此」（《蟲寅廬曲談》），尤其在審音協律方面十分考究，成為宮調運用和曲詞協律的創作典範。

❶清康熙刻本《長生殿》
此為清洪昇歷時十餘年三易稿而寫成的傳奇作品，完成於康熙二十七年（西元一六八八年）。劇寫唐明皇與楊玉環的故事。此畫影為清康熙稗畦草堂刻本。

　　《桃花扇》取材於南明覆亡的歷史，以秦淮名妓李

香君和復社名士侯方域的愛情故事爲中心，表現了這一特定時期的各類人物形象和重大史實，以感傷的情調抒發了「興亡之感」。《桃花扇》是歷史劇，描寫的是五十年前剛發生的史實，孔尚任生動地反映了僅存在一年的弘光朝（西元一六四四～一六四五年）的慘痛歷史。爲了符合傳奇體制，作者一方面借李香君、侯方域悲歡離合的情節來寫興亡之感，一方面又對傳奇體制作了革新，展現了廣闊的政治傾軋內容，帶出了各類人物，並對這些不同的人物進行了藝術的描寫和歷史的評判，取得了特定時代的典型化的成就。從藝術結構上分析，這個戲的中心人物實際只有李香君，

❶清康熙刻本《桃花扇》
此爲清孔尚任創作取材於南明歷史的傳奇作品，完成於清康熙三十八年（西元一六九九年）。此書影爲清康熙戊子（西元一七〇八年）刻本。

作家透過李香君與侯方域的離合遭遇，引出一系列的人物，從而反映這一段悲壯慘烈的歷史。

　　李香君是南京秦淮河邊的有名歌妓，雖身落風塵，然也是「不愛錢財重氣節」的義妓，對反對魏黨的東林黨和復社文人懷有敬仰之心。她之所以愛上侯方域，並不僅因侯才貌出眾，而是讚賞復社三公子之一的侯的名聲。但當她得知魏黨餘孽阮大鋮爲拉攏復社文人，由楊龍友疏通，暗中出資助侯置辦妝奩與她成親時，義憤地批評了侯的動搖：「阮大鋮趨附權奸，廉恥喪盡，婦人女子，無不唾罵。他人攻之，官人救之，官人自處於何等也？」《卻奩》一齣突出地表現了李香君的烈骨俠腸性格，使侯方域驚醒過來。當侯方域沉湎於新婚燕爾，而形勢急轉，需侯去左良玉處作說客時，李主動勸侯以國事爲重。因侯修書致武昌左良玉不要下兵南京，卻遭阮誣陷，將拘捕侯，侯即逃去淮安史可法處。時北京崇禎自縊，馬士英、阮大鋮擁福王即位南京，改元弘光，馬、阮、楊皆爲小朝廷重

臣。馬士英欲爲新任漕撫田仰強娶李香君，李在強權面前忠於愛情，更重正義和氣節。作家透過《守樓》中的「血濺桃花扇」和《罵筵》中的「怒斥權奸」，進一步讚頌了李香君寧爲玉碎、不爲瓦全和反對惡勢力的拼死反抗精神。李香君在楊龍友的掩護下，充入內廷。直到清兵攻陷南京，弘光朝廷崩潰，李、侯二人才在棲霞山白雲庵重逢，驚喜之中出桃花扇再敍舊情，卻被張道士撕扇，喝道：「兩個癡蟲，你看國在那裡，家在那裡，君在那裡，父在那裡，偏是這點花月情根，割他不斷麼？」李、侯頓悟，雙雙入道。正如下場詩云：「不因重做興亡夢，兒女濃情何處消。」

孔尚任將李香君愛情的歡樂與悲傷緊緊地與國家的安危與興亡聯繫在一起，以飽滿的感情塑造了一個比文人雅士更光彩的女性形象，同時有主有次、褒貶分明地描寫了上自帝王將相、下到藝人妓女的眾多人物形象，以此反映這一段感傷的歷史。如左良玉草檄討馬、阮；史可法血戰揚州和沉江殉主；藝人柳敬亭、蘇昆生退隱漁樵，保持氣節；揭露馬士英、阮大鋮的醜惡本質；在對妓女李貞麗、卞玉京和文士侯方域、楊龍友的描寫中，筆底分寸極爲適度。

《桃花扇》的結構很有特點，在李、侯離合的情節發展中以桃花扇串連全劇，楊龍友爲穿針引線之人，從贈扇始，中經濺扇、畫扇、寄扇到撕扇，一把扇印證了李香君的不幸，也維繫著南明王朝的興亡，使複雜而多頭緒的情節組織妥貼。作者所謂：「桃花扇譬則珠也，作《桃花扇》之筆譬則龍也。穿雲入霧，或正或側，而龍睛龍爪，總不離乎珠。」最後一齣《餘韻》以漁樵話說興亡結束全劇，也是創舉。《桃花扇》在文學描寫上堅持現實主義創作方法，有著很高的藝術成就。

# 九、花部勃興與昆曲衰微

繼明末清初昆山腔與弋陽諸腔戲盛行之後，自康熙末葉起，戲曲的發展出現了新的面貌，即地方聲腔戲的興起和盛行。

明末清初地方聲腔突破了昆、弋聯曲體的傳奇形式，創造了板式變化爲主的「亂彈」形式，使戲曲藝術經歷了一次重要的變革和「花、雅之爭」，並進入了新的歷史階段，即「亂彈」時期。其主要標誌，就是梆子、皮黃兩大聲腔劇種取代了昆山腔的主導地位。

這個時期的戲曲發展大體上可分兩個階段。

第一階段從康熙末葉至乾隆中葉，亂彈諸腔蓬勃興起。弋陽腔早在明代已演變有四平等腔，清初，又有梆子腔、亂彈腔、巫娘腔、瑣哪腔、羅羅腔等腔種在各地興起。乾隆年間（西元一七三六～一七九五年），地方聲腔又進一步興起和流行。據記載，這時除

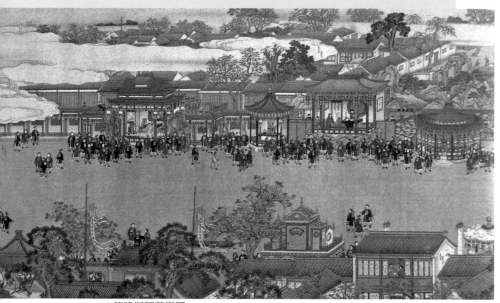

**❶乾隆御題萬壽圖**
此畫卷又名《崇慶皇太后萬壽盛典圖》，清張廷彥等作。畫作時間約爲乾隆二十至二十二年（西元一七五五～一七五七年），所繪爲乾隆十六年（西元一七五一年）皇太后六十壽辰慶典活動。原畫今藏北京故宮博物院。

昆山腔、弋陽諸腔外，有梆子腔、亂彈腔、秦腔、西秦腔、襄陽調、楚腔、吹腔、安慶梆子、二簧調（後稱二黃腔）、羅羅腔、弦索腔、巫娘腔、瑣哪腔、柳子腔、勾腔等地方聲腔在民間流行。當時，這些地方聲腔劇種，被統稱為「亂彈」（李斗《揚州畫舫錄》）。其實有個別聲腔在明末清初早已興起，只是在乾隆年間，各地方聲腔已匯成一股潮流，流行的地區已相當廣泛了。在南方，有江蘇、安徽、浙江、江西、福建、廣東、湖南、湖北、貴州、雲南、四川等地區；在北方，有陝西、甘肅、山西、河北、河南、山東、北京等地區。據吳長元《燕蘭小譜》，各地亂彈著名藝人已在北京受文人推崇。這說明亂彈藝人在城市流動和搭班演出已很頻繁，這是過去從未出現過的戲曲現象。

「康乾盛世」，商品經濟得到很大發展，各地商人在城市普遍設立商業會館，各商幫的家鄉戲也就隨著商業活動而向各地流動，戲班在會館演出，成了戲曲職業演出的重要方式之一。在大城市，往往出現昆曲與亂彈諸腔彼此競爭的局面。如乾隆時的泉州，有昆曲、四平腔、泉州腔、潮調、亂彈、羅羅腔等；廣州有昆曲、亂彈、秦腔、潮調等。競爭之中也有交流，使當地劇種博採眾長迅速發展起來，乾隆、嘉慶

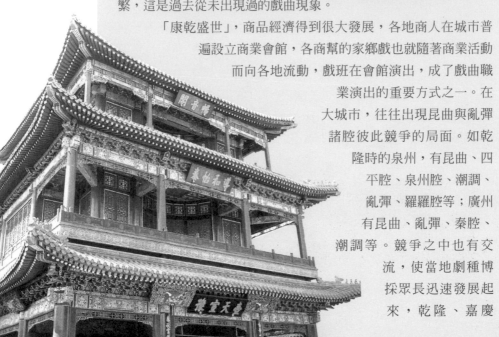

**⊙ 清故宮暢音閣大戲臺**
此戲臺在北京故宮寧壽宮閣是樓院內，又名「閱是樓大戲臺」。乾隆四十一年（西元一七七六年）建成。此戲臺對演出神怪戲曲有特殊作用。

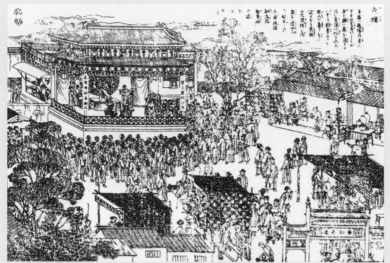

❶ 清查樓演出圖
查樓為清代著名的戲園之一，位於北京前門外。最早為明代查氏私家戲樓，至清代成為公開演出
場所。乾隆四十五年（西元一七八〇年）焚毀，重建後名廣和查樓、廣和樓。此圖為日本岡田玉
山《唐土名勝圖會》中的廣和樓演出圖。

（西元一七三六～一八二〇年）以來的大聲腔劇種就是在這種條件
下逐漸形成的。當時就有「南昆、北弋、東柳、西梆」的說法，北
京和揚州南北兩大戲曲中心成了各大聲腔劇種的薈集之地。

自乾隆十一年（西元一七四六年）以來，乾隆皇帝幾次南巡，
地方上為了御前承應，「兩淮鹽務例蓄花雅兩部以備大戲，雅部即
昆山腔；花部為京腔、秦腔、弋陽腔、梆子腔、羅羅腔、二簧調，
統謂之亂彈。」（《揚州畫舫錄》）北京也有「今以弋陽、梆子等曰
花部，昆腔曰雅部」（《燕蘭小譜》）的說法，說明早已有花部、雅
部之分，所以戲曲史上就將亂彈諸腔與昆曲爭勝的這段歷史叫做
「花雅之爭」。乾隆南巡在客觀上也加劇了花雅之爭。

在康熙末葉至乾隆中葉，花部的亂彈諸腔廣為流傳，並向城市
集中，顯示著興旺的生命力。從清初流傳下來的古老劇種，也發生
了新的變化。弋陽腔在明末已流入北京，自清初至乾隆間，已被列
為花部亂彈之首，它在北京的流變產生京腔，得到清統治者的欣

賞。福建是宋元南戲的故鄉，在莆田一帶仍流行形成於明代的興化腔，不僅保留著南戲的傳統，而且還能與亂彈諸腔交流，仍能得到發展。在漳州、泉州一帶流行下南腔，即明代的泉腔，從劇碼到表演仍遺存著南戲的演唱風格。興化、下南二腔在東南一隅綿延至今，中共建國後已改名莆仙戲和梨園戲。

清初曾得到進一步發展的昆曲，到這時期也發生了變化。自《長生殿》、《桃花扇》的創作高峰過後，昆腔傳奇的創作就處於停滯狀態，直到乾隆年間才稍有可觀的作品問世。如張堅《玉燕堂四種曲》、蔣士銓《藏園九種曲》、楊潮觀《吟風閣雜劇》，以及唐英、沈起鳳、夏綸、桂馥、舒位等作家作品和《紅樓夢》戲曲，雖然各有特點，然而極少流行舞臺。這時期最有影響的作品是方成培的《雷峰塔》傳奇，他是根據前人作品和民間傳說重新改編的，塑造的白娘娘形象，一直在舞臺上盛演不衰，其《水鬥》、《斷橋》也成為昆劇的精品摺子。但是，昆腔傳奇創作衰落的趨勢，已無法挽回了。儘管清統治者仍很重視昆腔、弋陽腔戲劇，設「南府」，編演「清宮大戲」承應，演出規模宏大，但內容陳舊、落後、荒誕，更使傳奇走入末路。

但從昆曲的聲腔藝術和演出情況看，它仍處在發展之中，劇壇領袖的地位還未被動搖。清統治者不僅在內廷喜看昆曲，康熙皇帝自二十三年（西元一六八四年）起也多次南巡，到蘇州、揚州也喜召吳伶按民間的方式演出昆曲，甚至到了非戲不宴的程度。因禁官宦私養家班，民間職業昆班就興盛起來，就在康熙年間，北京出現了戲館，跟著蘇州、揚州也有了戲館茶園，官僚、士大夫、地主、富商每逢宴集家宴，就召職業昆班演出。當時的演出已經大多是經過緊縮的全本戲，也有相當數量的折子戲。昆曲的演出已積累了二百多年的經驗，表演藝術水準也相當高了。康熙、乾隆年間的戲曲選集《綴白裘》，清康熙二十七年（西元一六八八年）就有刻本，乾隆二十八年至三十九年（西元一七六三～一七七四年）又陸續編成「新集」十二編，所收當時流行的昆曲摺子有四百餘齣，而高腔、亂彈摺子僅七十餘齣。當時花部亂彈諸腔還未形成較完整的藝

術形式，常向昆班吸收營養，而且對昆班名伶相當尊重，一向把昆曲列爲首位。由於王府大班和貴族家班被禁，家班演員流散到民間，大多搭江湖班流轉各地演出，經歷多年，昆曲便和各地民間戲曲結合，出現了昆腔地方化的發展趨勢，同時也爲花部亂彈諸腔繼承戲曲表演傳統藝術方面創造了有利條件。昆腔雖未衰落，但它卻在哺育競爭對手花部的藝術力量與己抗衡。

❶綴白裘（新集）
此爲清代刊印的戲曲劇本選集。書名《綴白裘》，是取「百狐之腋，聚而成裘」之意。此書影爲寫於乾隆庚寅（西元一七七○年）的程大衡序。

　　第二階段從乾隆末葉至道光末葉，亂彈諸腔趨於繁盛。這時期，出現花部、雅部激烈爭勝的局面；在亂彈諸腔取得絕對優勢的情況下，形成了各大聲腔系統和各種大型地方戲，昆曲開始走向衰微。

　　昆曲雖然精美，但當人民的審美觀念發生變化以後，昆曲的精美之處反而成了弱點，人民喜歡藝術上漸趨成熟的亂彈諸腔的質樸風格，其詞婦孺能解，其音足以動人精神，而且其戲情亦大多適合人民的欣賞趣味。早在乾隆九年（西元一七四四年）時，就發生北

京市民「所好惟秦聲、羅、弋，厭聽吳騷，歌聞昆曲，輒哄然散去」（《夢中緣傳奇‧序》）的現象。焦循《花部農譚》曾談到乾隆四十年（西元一七七五年）左右時，亂彈諸腔已有很深很廣的影響，「農叟、漁父聚以為歡，由來久矣」，人們已不喜歡聽「繁縟」的昆曲了。在封建末世，傳統的昆曲因保守落在時代後面，而新興的亂彈諸腔闖出了新路，體現了強盛的生命力。

北京的花雅之爭很能代表全國的形勢。弋陽腔早已被稱做「高腔」，它在北京形成的京腔，在乾隆年間已出現「六大名班，九門輪轉」的極盛狀況，與昆曲相抗衡，改變了昆曲獨居北京劇壇的局面，挫弱了昆曲的勢力，使其開始走向衰微。但是，清統治者對京腔的賞識和規範化，使它和昆曲一樣走雅化的道路，與民間的高腔脫離，也就決定了它將衰敗的命運。

乾隆中葉時，已經強盛起來的秦腔流布全國，各地秦腔藝人又集結於北京，成為京腔、昆曲的強勁對手。乾隆四十四年（西元一七七九年），四川秦腔藝人魏長勝入京，「大開蜀伶之風，歌樓一盛」，京腔的六大班無人問津，京腔藝人不得不附入秦班，一時「京、秦不分」，秦班很快壓倒京班，成為北京最有影響的劇種，徹底動搖了昆曲的領袖地位，再一次挫弱昆曲的勢力。秦腔在京風行了近十年，後因清政府抑制秦腔在北京的發展，魏長生於乾隆五十三年（西元一七八八年）南下揚州、蘇州。因南方的昆曲勢力較強，不久，魏長生就回四川去了。時隔二年，接著是安慶徽班入京，中國戲曲藝術進入了一個新的歷史階段。

# 十、四大徽班進京與京劇的誕生

安慶徽班的入京，是後來逐漸發展成京劇的一個關鍵。它揭開了北京花雅之爭新的一頁，這是一場最激烈的競爭，以誕生皮黃腔標誌著中國戲曲藝術進入了一個新的歷史階段。

乾隆五十五年（西元一七九○年），是乾隆八十歲壽辰。揚州鹽商江鶴亭（安徽籍）徵集了在揚州演出的，由高朗亭率領的第一個徽班「三慶班」，進京祝壽。三慶班在揚州時就以唱二黃調為主，兼唱昆腔、吹腔、四平調、撥子等，是個諸腔並奏的戲班。三慶班進京後很快就壓倒秦腔，秦腔藝人大多投入徽班謀生，形成徽、秦二腔合作的局面。繼三慶班之後，又有四喜、春臺、和春各徽班進京，改變了北京劇壇的面貌。這就是戲曲史上著名的「四大徽班進京」。清張際亮、吳太初、謝章鋌認為，秦腔又名甘肅調、西秦腔，甘肅調又名西皮調，所以這一次的「徽秦合流」，在聲腔上就初步形成以二黃、西皮為主的同臺並奏局面（實際上，徽班未進京前，已有二黃、西皮並奏的情況）。

徽班進入北京後，為了適應北京觀眾的要求，博取眾長，在劇碼和表演形式上都有新的發展，同時也使自己的特點集中加以發揮。

> 「四徽班各擅勝場。四喜曰曲子，先聲風流，黷羊尚存（黷羊，活的牲口。此借指昆曲雖衰，餘風仍在）……三慶曰軸子……所演皆新排近事，連日接演（指連臺本戲）……和春曰把子……工技擊者各出其技（指武戲）……春臺曰孩子……萬紫千紅，都無凡豔（指童伶）。」（《夢華瑣簿》）

當時北京的其他聲腔並未絕跡，但徽班能以它的優勢取得主導的地位。這一形勢一直保持到道光年間（西元一八二一～一八五○年），湖北藝人王洪貴、李六、余三勝等入京，帶來了楚調（楚

調，即襄陽腔，西皮調脫胎於此）之後，又引起了一場新的變化，促成湖北的西皮調與安徽的二黃調第二次合流。楚調，亦稱漢調，所以這一次的變化稱爲「徽漢合流」，並度爲新聲，「皮黃腔」得

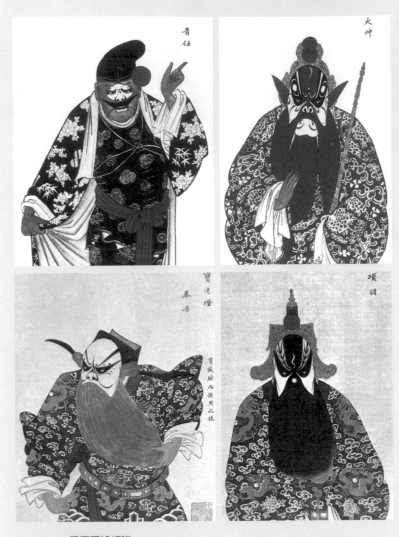

**⬆昇平署扮相譜**
　　清代主持宮內演出事務的機構昇平署由原「南府」改置。清康熙時始設南府，府址在原「南花園」。此扮相譜、絹本、工筆設色，原存昇平署，爲清宮演劇的妝扮範本，約有數百幅，辛亥革命後流散宮外。

到進一步的發展;而且領班的主要演員已由旦角變爲生角,所演的皮黃戲也隨之以老生戲爲主,出現了名重一時的程長庚、張二奎、余三勝「老三鼎甲」領銜劇壇的新形勢。從此,北京的劇壇順著皮黃戲的興盛走向了健康發展的道路。又因爲在道光七年(西元一八二七年)內廷將南府改爲昇平署,原南府民籍演員流出後也有加入北京徽班的,使徽班力量更強。咸豐十年(西元一八六〇年),內廷又挑選民間徽班演員進宮承應。皮黃戲在民間的發展和皇室的提倡下,日益興盛發達起來,表演藝術日臻完美,取代了昆曲的地位,結束了昆曲獨尊劇壇的局面。自乾隆末葉至道光年間,各地方聲腔不斷傳播,不斷繁衍,在全國形成了一個聲腔系統的劇種群(簡稱腔系)。同一腔系的劇種,在聲腔、表演、劇碼上具有基本相

**❶ 清昆劇演出圖**

此圖描繪了清代昆劇常演的四折戲。左上爲《孽海記・下山》,左下爲《虎囊彈・山門》,右上爲《尋親記・後金山》,右下爲《浣紗記・賜劍》。後兩齣戲今已失傳,由此圖可看到當時的演出情況。

同的特徵，又各有不同的地方色彩和風格。除明代以來由弋陽腔在各地派生的劇種構成高腔腔系，和由各地昆腔戲所構成的昆腔腔系外，又有梆子腔系（源由山陝梆子）、皮黃腔系（源由西皮、二黃的合流）、弦索腔系（源由民間小調和柳子戲）。以上五大聲腔系統流布和影響都很廣泛，其中尤以梆子、皮黃兩大系統最為發達，它們代表著花部亂彈諸腔取代雅部昆曲的優勢；並且已創造出較完整的以板式變化為特徵的新的戲曲藝術形式；同時，中國的少數民族戲曲，如白戲、傣戲、侗戲、僮戲等也紛紛興起，明中葉形成的藏戲又獲得了蓬勃的發展；在各地農村中，民間的地方小戲，如花鼓戲、灘簧戲、秧歌戲，也處在萌芽、發展狀態之中。

自乾隆年以後，昆曲已處於衰微態勢，其獨尊的地位也因皮黃戲的興盛而喪失，昆曲藝術滋潤了諸腔戲，而自己也以新的生存方式尋求新的發展。其一是昆曲的地方化，在其流布的主要地域與地方聲腔結合，共同形成當地的一個多聲腔劇種，在這個劇種中保留昆曲戲，如今日稱謂的湘劇、贛劇、川劇、徽劇、婺劇等；又有在當地變化為獨立的地方劇種，如北方的昆弋班、

傳奇雖小道別賢奸明治
亂善則福惡必招天道昭
彰驗諸俄頃無知愚賢不
肖皆足勸戒觀感之心其
為勸懲感弦者良淺未始

**❶審音鑑古錄**
這是一本記錄昆曲表演的選集。編者不詳，一說係清道光年葉堂翁（即湯貽汾）編輯，王繼善訂定。此書影為清道光刊本《審音鑑古錄》序。

**↑同光十三絕畫像**

此畫像為清光緒年間（西元一八七五～一九〇八年）畫師沈容圃所繪。描繪了同治、光緒年間（西元一八六二～一九〇八年）十三位著名昆曲、京劇演員的彩繪寫真妝扮形象。原畫今存中國藝術研究院院戲曲研究所。

南方的蘇州昆曲文班和武班，又有武林昆曲、永嘉昆曲、柳州昆曲、衡陽昆曲、高陽昆曲等。

　　其二是在表演藝術上精益求精，完成了由演全本戲向折子戲的過渡。在這時期以折子戲為表演藝術的基礎，包括對折子戲的加

＋ 知識百科 ＋

**同光十三絕**

　　郝蘭田初演老生，後改演老旦，用老生腔創老旦唱法（圖飾《行路訓子》康氏）；張勝奎擅衰派老生，以「雲遮月」的嗓音著稱（圖飾《一捧雪》莫成）；梅巧玲昆亂不擋，是旦角全才（圖飾《雁門關》蕭太后）；劉趕三初學老生，改演丑角，以彩旦戲著名（圖飾《探親家》鄉下媽）；余紫雲也是昆、亂全才，以旦角蹻功而稱一絕（圖飾《彩樓配》王寶釧）；程長庚，人稱大老闆，昆亂俱精，戲路廣，以老生唱功見長，時稱「伶聖」（圖飾《群英會》魯肅）；徐小香，文武昆亂不擋，是小生全才，人稱「活公瑾」（圖飾《群英會》周瑜）；時小福，擅演昆、亂正工青衣，人稱「第一青衣」（圖飾《桑園會》羅敷）；楊鳴玉專攻昆曲蘇丑，擅演昆丑「五毒戲」，無不精妙絕倫（圖飾《思志誠》閔天亮）；盧勝奎編演「三國戲」三六本，是劇作家兼演員，以老生「活孔明」著稱（圖飾《戰北原》諸葛亮）；朱蓮芬，人稱「第一昆旦」，兼演皮黃戲（圖飾《玉簪記》陳妙常）；譚鑫培初演武生兼武丑，改演老生，自成一派，為近代老生一代宗師（圖飾《惡虎村》黃天霸）；楊月樓文武兼長，擅演趙雲、猴戲，又深得「三鼎甲」之長，唱念做打俱精，為傑出的鬚生兼武生（圖飾《四郎探母》楊延輝）。

工、提高，加強表演性，如葉堂編有《納書楹曲譜》，收乾嘉以來折子戲有三百餘折，並詳訂工尺，以正唱法；職業昆班趨於空前活躍，使昆曲表演深入民間，如乾隆四十八年（西元一七八三年）在蘇州地區就有集秀班、聚秀班、潔芳班等四一部；在唱、念、做、舞等表演上重視規範化，使表演體制趨於相對穩定，如乾嘉年間的《明心鑑》總結了昆曲表演的理論；道光年間的《審音鑑古錄》，則對六五折戲記錄了表演規範；同時也重視昆曲表演藝術傳統的傳承延續，如乾嘉年間的葉堂創「葉派唱口」，葉故世後鈕匪石獨得其法，鈕再傳金德輝，金創「金派唱口」，傳授雙鶯；道光、咸豐年間（西元一八二一～一八六一年）韓華卿仍宗葉派，更傳弟子俞粟廬，俞創「俞派唱口」，進入近代又傳俞振飛。我們稱這時期的昆曲為「乾嘉傳統」。以蘇州為中心的南方昆曲兩百年來又繼承了這一傳統，並直接哺育了近、現代的昆曲表演藝術。

同治、光緒年間（西元一八六二～一九〇八年），北京的演劇活動日益頻繁，不僅演出班社、場所增多，而且「私寓」之外又出現許多培養演員的科班，進入皮黃戲的極盛時期。這時名角輩出，如著名的「同光十三絕」，其中大多昆亂俱精，身懷絕技。這時期又有老生「後三傑」譚鑫培、汪桂芬、孫菊仙，各有千秋，將老生藝術又向前推進一步。譚鑫培和旦角大王王瑤卿，為皮黃戲藝術發展成熟作出了卓越的貢獻。

譚鑫培不僅獨創輕快流利、行腔委婉的譚派藝術，而且以湖北人宗余三勝，採用湖廣音夾京音讀中

**❶清末名曲家俞粟廬像**
清代昆曲唱法以葉堂為準繩，俞粟廬二十歲正式拜葉堂再傳弟子韓華卿為師。俞虛心好學，盡得葉派唱法真諦，至清末傳葉派唱法唯俞一人。

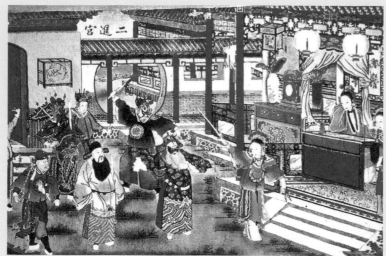

**清代戲曲年畫**
此圖為清光緒年間（西元一八七五～一九○八年）楊柳青年畫《二進宮》的表演場面。畫面色彩鮮豔，手法細膩，具有強烈的藝術效果。

州韻的方法，使字音念法規範化。

　　王瑤卿則大膽突破旦行陳規，把青衣、花旦、刀馬旦、閨門旦的技藝糅在一起，豐富了旦行藝術，並以唱做俱備、文武兼擅的技藝和他獨創的剛勁爽脆的京音念白，為旦行開闢了新路。王自己沒派，近、現代京劇四大名旦梅蘭芳、程硯秋、尚小雲、荀慧生都是經他指點而各創流派的。因此，學術界對於京劇的形成期有兩種說法：一種意見認為是在道光年間「徽漢合流」後的皮黃戲；另一種意見認為，是在同光年間皮黃戲的唱念表演規範化以後。中國戲曲的翹楚——京劇，民國時期上海梨園初稱「京戲」；後一度改稱「平劇」。它冠蓋群芳，後成為中國最具代表性的劇種。

　　清代中葉以後的花雅之爭，歷時一五○餘年，從民間興起的花部以革新者的精神、開拓者的姿態，從君主末世生氣勃勃地走出，最終以新生的京劇寵兒和衰邁的崑曲老人步入近代而告終。

壹 貳 參 肆 伍 陸 柒 捌 玖 拾

# 後記。

　　《玩美中國》是一本系統性與知識性、欣賞性與學術性、可讀性與可視性相結合的通俗讀物。該書以中華民族最有代表性的傳統藝術書法、繪畫、音樂、舞蹈、戲劇為主要內容，向讀者展示中華民族藝術的發展線索及其藝術發展的規律，並且以高容量的知識集合，以圖文並茂、圖文互補的形式，向讀者傳播中華民族傳統藝術文化知識，以提高民族的文化藝術素養。雖然，我們的這項工作帶有開創性的意義，但我們是在藝術史家對各門類藝術史已有系統研究的基礎上進行的，他們的研究對我們幫助很大。我們的工作只是在探索一種插圖本的綜合性的藝術史的寫法，並在藝術史的研究中就某些問題提出自己的見解，在傳播知識的同時，也闡述了我們的觀點。但是，我們考慮到讀者，筆力所至重在描述；同樣，在以簡明的形式、清晰的脈絡、精當的內容選擇，勾勒出中國藝術史的基本框架時，也重在描述上下五千年的中華民族的藝術活動及其代表性的人物、流派、作品，而略去藝術史上的理論成果的闡述。所以，這並不是一部嚴格意義上的科學性的藝術史，而僅僅是「藝術博物館」式的中國藝術史的流變及其在各階段激起閃耀出光華的藝術浪花。因此，我們力求做到圖與文的有機配合，插圖有點示意義，文筆流暢，深入淺出，有較強的可讀性；並從文化史的宏觀角度，俯視各門類藝術的井渠，注重縱橫點線的精巧構思，突出點，理清線，並提綱挈領地歸納，一代藝術，一代風格。

　　本書選用的插圖的類型十分廣泛，有陶紋、甲骨、青銅紋、漆繪、陶俑、銅俑、崖刻、刻石、碑刻、法帖、古書影、古版插圖、帛畫、絹畫、紙本畫、壁畫、木版畫、摹本、古戲臺、實物圖片，等等，選用插圖均注重藝術史價值及「點」的藝術價值。所選圖片有三百餘幅，各配以簡略的文字說明，與正文相得益彰，但限於篇

幅,無奈刪去了一些圖片及「章前年表」,未能較完善地體現藝術史的流程及其成就。但我們已力求做到光流覽本書的插圖,也可以大致上瞭解藝術史的概貌。

我們儘管做了極大的努力,精心編寫,但其中的疏漏與不當之處肯定不少,懇請專家、讀者提出寶貴意見。本書的書法、繪畫、戲劇部分及導言、各章章前小引由李曉撰寫,音樂、舞蹈部分由曾遂今撰寫,最後由李曉統稿、定稿;插圖由上海攝影家協會馬家衡先生、中國藝術研究院劉曉輝先生製作。本書的編寫與出版,主要有賴於華東師範大學出版社的識見與膽略,並要感謝王子初先生、胡忌先生、曾永義先生、丁義元先生、廖奔先生、楊中梅女士的鼓勵與支持,特別要感謝本書顧問、著名學者余秋雨教授於繁忙之中給予的指導、責編李惠明先生和美編蔣克女士為本書付出的辛勤勞動、第一讀者古川女士為本書的通俗性逐章提出具體的改進意見。願此書的出版能為編寫中華民族藝術史的探索研究工作,起到拋磚引玉的作用。

謝謝讀者朋友們!

李曉、曾遂今
一九九九年七月

# 參考文獻。

《美學散步》，宗白華 著，上海人民出版社，一九八一年版

《美的歷程》，李澤厚 著，文物出版社，一九八一年版

《中國美學史大綱》，葉朗 著，上海人民出版社，一九八五年版

《中國古代文藝美學概要》，皮朝綱 著，四川省社會科學院出版社，一九八六年版

《藝概》，(清) 劉熙載 撰，上海古籍出版社，一九七八年版

《二十五史》，上海書店 編，上海古籍出版社上海書店，一九八六年版

《中國書法史》，(日本) 真田但馬、宇野雪村 著，人民美術出版社，一九九八年版

《中國書畫》，楊仁愷 主編，上海古籍出版社，一九九〇年版

《中國書法史圖錄》，沙孟海 編，上海人民美術出版社，一九九一年版

《中國書法精要》，李興洲 編著，學苑出版社，一九九六年版

《歷代書法欣賞》，陳振濂 著，陝西人民美術出版社，一九八八年版

《書學源流論》，張宗祥 著，民國十年 (西元一九二一年) 鉛印本

《書斷》，(唐) 張懷 撰，清順治三年 (西元一六四六年) 宛委山堂刊《說郛》本

《書史》，(宋) 米芾 撰，民國十年 (西元一九二一年)，上海博古齋據明弘治華氏本景印

《中國繪畫史》，王伯敏 著，上海人民美術出版社，一九八二年版

《中國美術史》，馮作民 著，(臺北) 藝術圖書公司，一九九六年版

《中國繪畫史圖錄》，徐邦達 編，上海人民美術出版社，一九八四年版

《中國歷代裝飾畫研究》，龐薰 著，上海人民美術出版社，一九八二年版

《海外中國名畫精選》，劉育文、洪文慶 主編，上海文藝出版社，一九九九年版

《中國名畫鑑賞辭典》，伍蠡甫 主編，上海辭書出版社，一九九三年版

《中國歷代畫論朵英》，楊大年 編著，河南人民出版社，一九八四年版

《歷代名畫記》，(唐) 張彥遠 撰，明崇禎間虞山毛氏汲古閣刻本

《圖畫見聞志》，(宋) 郭若虛 撰，民國間上海掃葉山房據明汲古閣刻本

《中國古代音樂史稿》，楊蔭瀏 著，人民音樂出版社，一九八一年版

《中國古代音樂史簡述》，劉再生 著，人民音樂出版社，一九八九年版

《中國古代音樂史》，金文達 著，人民音樂出版社，一九九四年版

《中國音樂史略》，吳釗、劉東升 編著，人民音樂出版社，一九九三年版

《中國音樂史》，秦序 編著，文化藝術出版社，一九九八年版

《唐代舞蹈》，歐陽予倩 主編，上海文藝出版社，一九八〇年版

《中國舞蹈發展史》，王克芬 著，上海人民出版社，一九八九年版

《中國古代舞蹈史話》，王克芬 編著，人民音樂出版社，一九八〇年版

《中國舞蹈史話》，常任俠 著，上海文藝出版社，一九八三年版

《中國舞蹈史》，彭松 著，文化藝術出版社，一九八四年版

《中國舞蹈史》，董錫玖 著，文化藝術出版社，一九八四年版

《中國樂妓史》，修君、鑒今 著，中國文聯出版公司，一九九三年版

《中國戲劇史》，周貽白著，中華書局，一九五三年版

《中國戲曲發展史綱要》，周貽白 著，上海古籍出版社，一九七九年版

《中國近世戲曲史》，（日本）青木正兒 著，王古魯 譯，作家出版社，一九五八年版

《中國戲曲通史》，張庚、郭漢城 主編，中國戲劇出版社，一九八〇年版

《中國戲曲史鉤沉》，蔣星煜 著，中州書畫社，一九八二年版

《中國戲曲史論》，吳新雷 著，江蘇教育出版社，一九九六年版

《唐戲弄》，任半塘 著，上海古籍出版社，一九八四年版

《宋金雜劇考》，胡忌 著，中華書局，一九五九年版

《宋金雜劇概論》，景李虎 著，廣東高等教育出版社，一九九六年版

《元明南戲考略》，趙景深 著，人民文學出版社，一九五八年版

《戲文概論》，錢南揚著，上海古籍出版社，　九八一年版

《元代雜劇藝術》，徐扶明 著，上海文藝出版社，一九八一年版

《中國戲劇文學的瑰寶──明清傳奇》，王永健 著，江蘇教育出版社，一九八九年版

《昆劇發展史》，胡忌 著，中國戲劇出版社，一九八九年版

《說劇》，董每戡 著，人民文學出版社，一九八二年版

《吳梅戲曲論文集》，吳梅 著，中國戲劇出版社，一九八三年版

《中國古典戲曲論著集成》，中國戲曲研究院 編，中國戲劇出版社，一九五九年版

《宋元戲曲文物與民俗》，廖奔 著，文化藝術出版社，一九八九年版

《戲曲優伶史》，孫崇濤，徐宏圖 著，文化藝術出版社，一九九五年版

國家圖書館出版品預行編目資料

玩美中國／李曉、曾遂今著.
—— 初版.——臺中市 ：好讀, 2008[民97]
面： 公分，——（圖說歷史；17）

ISBN 978-986-178-079-5（平裝）

909.2                                   97004018

好讀出版

圖說歷史 17

## 玩美中國——圖解中國藝術史

作者／李曉、曾遂今
總編輯／鄧茵茵
文字編輯／葉孟慈
美術編輯／李靜姿
發行所／好讀出版有限公司
臺中市407西屯區何厝里19鄰大有街13號
TEL:04-23157795　FAX:04-23144188
http://howdo.morningstar.com.tw
（如對本書編輯或內容有意見，請來電或上網告訴我們）
法律顧問／甘龍強律師
印製／知己圖書股份有限公司　TEL:04-23581803

總經銷／知己圖書股份有限公司
http://www.morningstar.com.tw
e-mail:service@morningstar.com.tw
郵政劃撥：15060393　知己圖書股份有限公司
臺北公司：臺北市106羅斯福路二段95號4樓之3
TEL:02-23672044　FAX:02-23635741
臺中公司：臺中市407工業區30路1號
TEL:04-23595820　FAX:04-23597123
（如有破損或裝訂錯誤，請寄回知己圖書臺中公司更換）

初版／西元2008年4月15日
定價： 399元

Published by How Do Publishing Co., Ltd.
2008 Printed in Taiwan
ISBN 978-986-178-075-5

# 讀者回函

只要寄回本回函，就能不定時收到晨星出版集團最新電子報及相關優惠活動訊息，並有機會參加抽獎，獲得贈書。因此有電子信箱的讀者，千萬別吝於寫上你的信箱地址

書名：玩美中國－圖解中國藝術史

姓名：＿＿＿＿＿＿＿＿　性別：□男□女　生日：＿＿年＿＿月＿＿日

教育程度：＿＿＿＿＿＿＿＿＿＿＿＿

職業：□學生 □教師 □一般職員 □企業主管
　　　□家庭主婦 □自由業 □醫護 □軍警 □其他＿＿＿＿＿＿＿＿＿

電子郵件信箱（e-mail）：＿＿＿＿＿＿＿＿＿＿ 電話：＿＿＿＿＿＿＿

聯絡地址：□□□＿＿＿＿＿＿＿＿＿＿＿＿＿＿＿＿＿

你怎麼發現這本書的？

□書店 □網路書店（哪一個？）＿＿＿＿＿＿＿□朋友推薦 □學校選書
□報章雜誌報導 □其他＿＿＿＿＿＿＿＿＿＿＿＿＿＿

買這本書的原因是：＿＿＿＿＿＿＿＿＿＿＿＿＿

□內容題材深得我心 □價格便宜 □封面與內頁設計很優 □其他＿＿＿＿＿

你對這本書還有其他意見嗎？請通通告訴我們：
＿＿＿＿＿＿＿＿＿＿＿＿＿＿＿＿＿＿＿＿＿＿＿＿＿＿＿

你買過幾本好讀的書？（不包括現在這一本）

□沒買過 □1～5本 □6～10本 □11～20本 □太多了

你希望能如何得到更多好讀的出版訊息？

□常寄電子報 □網站常常更新 □常在報章雜誌上看到好讀新書消息
□我有更棒的想法＿＿＿＿＿＿＿＿＿＿＿＿＿＿＿＿＿

最後請推薦五個閱讀同好的姓名與E-mail，讓他們也能收到好讀的近期書訊：

1.＿＿＿＿＿＿＿＿＿＿＿＿＿＿＿＿＿＿＿＿＿＿＿＿

2.＿＿＿＿＿＿＿＿＿＿＿＿＿＿＿＿＿＿＿＿＿＿＿＿

3.＿＿＿＿＿＿＿＿＿＿＿＿＿＿＿＿＿＿＿＿＿＿＿＿

4.＿＿＿＿＿＿＿＿＿＿＿＿＿＿＿＿＿＿＿＿＿＿＿＿

5.＿＿＿＿＿＿＿＿＿＿＿＿＿＿＿＿＿＿＿＿＿＿＿＿

我們確實接收到你對好讀的心意了，再次感謝你抽空填寫這份回函
請有空時上網或來信與我們交換意見，好讀出版有限公司編輯部同仁感謝你！

好讀的部落格：http://howdo.morningstar.com.tw/

請填妥後對折黏貼，直接投郵即可，無須貼郵票。

廣告回函
臺灣中區郵政管理局
登記證第3877號
免貼郵票

# 好讀出版有限公司　編輯部收

407 台中市西屯區何厝里大有街13號

電話：04-23157795-6　傳眞：04-23144188

------------------------------ 沿虛線對折 ------------------------------

## 購買好讀出版書籍的方法：

一、先請你上晨星網路書店http://www.morningstar.com.tw檢索書目或
　　直接在網上購買

二、以郵政劃撥購書：帳號15060393　戶名：知己圖書股份有限公司
　　並在通信欄中註明你想買的書名與數量

三、大量訂購者可直接以客服專線洽詢，有專人爲您服務：
　　客服專線：04-23595819轉230　傳眞：04-23597123

四、客服信箱：service@morningstar.com.tw